鴻鴻 著

新世紀 台灣

劇場

TAIWAN THEATRE IN THE NEW CENTURY

為未來（讀者）書寫

紀慧玲

　　鴻鴻寫劇場評論甚早，他的第一本評論集《跳舞之後‧天亮以前》（1996年出版）收錄他於1987至1996年間觀察、紀錄、評論，總計約八十篇劇評，另有〈與陳傳興談歌仔戲及其他〉、〈與田啟元談導演〉兩篇對談及七篇「場邊筆記」，時間上來看，鴻鴻剛畢業於藝術學院（現改為國立台北藝術大學），極為少數且例外地，因著他善寫與優異的文筆與文采、戲劇學科教育背景，加上熱情與愛——書中幾句：「劇場的實踐是基於一種愛，劇場的言說、傳佈也是基於一種愛」，如此赤誠袒露，使他成為當時仍屬少數中的少數的戲劇評論好手。同時，這個時間跨度如今看來更具戲劇史面向意義，因為恰好銜接了鍾明德教授重要著作《台灣小劇場運動史》紀錄觀察的1980至1989年台灣現代劇場第一波風雲乍起年代，續述了今日看來，解嚴後政治衝撞降低，劇場形式與語言重新尋找定位，創作人回歸自身，形成各式繽紛、乍熟還生的前衛樣態，難以歸類，卻生猛有力，不論黎煥雄與河左岸續航的左傾瀰散文青氣味、魏瑛娟與莎妹們異軍突起的跨性身體與愛的物語、田啟元與臨界點揉弄符號與語言的頹穢異類美學，乃至時興一時的老人劇場、希臘悲劇改繹台語文本、新興類型歌劇舞或音樂劇的嘗試、中國或西方現代經典劇本的搬作……，這些前溯二、三十年的劇場演出，透過鴻鴻精準且貼近的描述，重新展卷閱讀，不僅劇作面貌儼然，躍然紙上，且聲、影、人語、空間依稀可觸可感，這些細節的「復活」，足證劇評書寫不僅在於給出評價，另一重要價值更在為乍然消逝、無從複製的劇場演出留下雪泥鴻爪，召喚已沓的記憶與作品身影。

　　時間繼續前行，1996年之後，台灣第一個報紙媒體固定劇評專欄「民生劇評」已經誕生（1996），《表演藝術雜誌》演出評論持續受到重視，鴻鴻這段時間大概跑去搞電影了，高成本的電影創作燃起另一火柱，讓他赴湯蹈火，熱情依舊；在劇評慢慢形成一種輿論指標以及討論風氣之際，也是我在「民生劇評」充當聯絡人第一次認真接觸演出評論之際，因不諳評論圈的小動態，沒有與鴻鴻合作，首次聯結，已經是2011年國藝會「表演藝術評論台」開張的事了。

「表演藝術評論台」也是採類專欄形式，邀請駐站評論人供稿，初始頗嚴肅地彼此默契，每星期供稿一至兩篇，期許駐站評論人長期、固定觀賞演出，並維持劇評生產量。這個理想目標熱情地支撐了半年，但終趨萎靡，原因諸多，歸結一句，看戲、寫評難為，並非隨興，也非隨筆或臉書，要成就一篇言之有物的觀後演出評論，尤其評論台念茲在茲「當週評論」即時時效，壓力太大，久之，駐站評論人雖未潰不成軍，亦兵馬俱疲。然而，從2011年年底邀請擔任駐站評論人迄今，鴻鴻是少數在兵情紛亂情況下，較能穩定支撐評論寫作的能手之一，這不免就可看出，「資深」經歷加上一手好文字、熟諳國內外表演藝術生態、專業知識作底，讓他可以迅速掌握觀點，精準描述，賦與詮釋，再給予適當評價。在熱騰騰的「當週評論」時效點上，鴻鴻總是讓人期待又很少讓編輯台失望的。

這次鴻鴻集結近年評論文章，集成《新世紀台灣劇場》一書，時間點再往前推，並不是從2011年評論台剛問世始，而是前溯1998年迄2015年此刻，散布於他在雜誌、報紙、個人部落格、網站發表的，也不再侷限於小劇場領域，隨著台灣表演藝術面貌多樣化的發展，以其個人關切與感興趣的眼光，逐一為各式展演作品注記、寫下評論，總計六十六篇，但涵括不只六十六個作品，有的篇章甚至內含九齣劇作。這些觀察、紀錄、評論，再次提供了台灣戲劇發展史必要的參考文件，不僅是撰寫人個人評論觀察與美學觀點的抒發，更是檢視戲劇發展脈絡與創作能量的重要依據。

隨著官方藝文補助機制成熟，教育普及，觀眾人口成長等因素，表演藝術較之《跳舞之後·天亮以前》出版年代，或更早的《台灣小劇場運動史》發軔年代，如今談論表演藝術，已非質的思辯而已，更表相的現象是，量的巨幅擴大；身為評論人，很難照顧到全台各地——僅有一點點淡旺季之別——多數時候難以分身的演出頻率。這時，多少看出評論人選擇觀看的作品，反映了評論

人的品味喜好、對於表演藝術創作的期待、以及對表演藝術脈絡的內在見解與建構。這本《新世紀台灣劇場》，很明顯地，首先以劇團為歸類方法，鴻鴻寫下的評論對象幾乎涵括台灣當前最為活躍的大小劇團（除了兒童戲劇領域），但仍以其活動範圍台北劇團為主，對近年鵲起且活力盎然生動的中南部團體尚無足夠注視，這也顯示評論人切身的「分身乏術」；但即使如此，以銜接上世紀、前一本評論集提及次數最多的莎妹們魏瑛娟、王嘉明接棒轉折，以及1998年甫登場即讓鴻鴻驚艷不已的河床劇團意象風格評述作始，鴻鴻的新世紀劇場評論書寫同步開展舊的觀照與新的視野。舊的觀照如表坊、金枝演社、綠光、果陀、當代等跨度逾二十年的資深劇團，見微知著，單一作品評述即可拉出歷史縱深，對「蘭陵三十」紀念回顧的批評，更有「在歷史現場」的見證性；新的視野如台南人劇團、Ex亞洲、莫比斯環、禾劇場（高俊耀）、三缺一、風格涉、再拒、再現、阮劇團、飛人集社、台灣海筆子、黃蝶南天等，鴻鴻對這些新興劇團賦予的關注，正如劇團本身創作力一樣，互為正比。從論述裡，亦可見鴻鴻對這些劇團創新意圖與風格美學的建立，從而及於作品與社會連結強度，特別感興趣。這些青年團體，包括2014年剛露面的集體獨立製作、讀演劇人，僅以一齣戲即攫獲鴻鴻眼光，不能不說正是鴻鴻長期觀察台灣劇場動態與發展，以及特別興味於關注新世代的一貫眼光，加以確認的結果。

　　熟悉鴻鴻的朋友，對鴻鴻近年頻頻出現於抗爭現場，甚而有「公民詩人」標籤封號，或感到一絲莞爾，或偶有變異太大的陌生感。我無從對鴻鴻個人參與社會行動的內外因素加以明確剖析，但以參與度來說，鴻鴻畢竟仍是藉由詩文、劇場，將革命熱情化為創作，將街頭力量注入神魄，將社會寫實提煉為思想，以藝術的轉化、沉澱、批判作為出發，持續不斷策展、創作及論述。正由於詩人性格對庸俗化一貫的鄙視以及過敏，鴻鴻對新形式的嗅察特別敏銳，近年來，在劇場領域，鴻鴻對「新文本」、影像媒介、社會議題、特定空間作品的開拓與嘗試特別關注，這本《新世紀台灣劇場》未顯示鴻鴻這幾年策畫的

「胖節」、「華格納革命指環」、「對幹戲劇節」引動的劇場風潮，但從評論台南人劇團《哈姆雷》的影像運用，到《游泳池（沒水）》的新文本詮釋、三缺一劇團「土地計畫」與國光反石化議題的連結、讀演劇人《玫瑰色的國》的國族未來寓言、台灣海筆子「帳篷劇」站立邊緣位置發出的劇場抵抗力量，以及再拒劇團《燃燒的頭髮——為了詩的祭典》為失敗者塑像的革命意識，在在可見出鴻鴻對新世紀台灣劇場的期許正是確立藝術的戰鬥位置，以劇場作為社會論壇場域之一，一方面，劇場應時時抵拒僵化陳腐的自我，另方面，劇場應勇於揭露現實，無畏地揮旗指向平庸膚淺化造成社會不公不義、階級暴力政治的隱性黑暗因子。

在台灣「反課綱」風潮掀起爭議的此刻，關於歷史，我們都深深學習了一課。歷史由事實構成，但事實的陳述與解讀，卻有多重視角的必要與可能。評論，作為事件當下的描述、詮釋與評價，固然有其「在場」特質，但仍不脫人的視角與立場；劇場評論留述了作品當下演出的紀錄、反饋與評價，但與時推進之後，歷史與詮釋才真正有待展開。有此一說，劇場評論是為未來讀者而寫，演出落幕，既非煙飛灰滅，也非蓋棺論定，縱使評論並非一個可被改寫的文本，但絕對是可被思辯與再複寫的文本。鴻鴻數十年如一日，勤耕劇場評論不墜，對劇場的深愛，愛之且砥礪之，本於自知之明，他仍免不了自嘲劇場朝生暮死，一旦演畢就是「過時的藝術」，但過去的歷史可貴之處正是知所何來，鑑古知今，見諸你我身影，還諸當下議論。

新世紀還很長，劇場，還待更多書寫。期待鴻鴻繼續寫下台灣劇場的未來文本。

紀慧玲，劇評人，國家文化藝術基金會「表演藝術評論台」台長暨駐站評論人。曾任《民生報》記者十九年，1997至2005年規劃《民生報》「表演評論」專欄。著有《凍水牡丹——廖瓊枝》、《椰子姑娘——王海玲》等。

Con ent

穿梭體制內外——21世紀台灣劇場

要談21世紀的台灣劇場，仍須對過去三十多年的發展脈絡稍作梳理。台灣劇場從1980年代之初開始全方位的革新——不止是劇作家的單打獨鬥，而是演員訓練、語言風格與表現方法的全面現代化之探索。相較於1973年成立的雲門舞集，劇場起步已經嫌晚，不過和1982年萌芽的台灣新電影一樣，引起整個文藝界乃至社會的注視與騷動，並不多讓。當時在民間蘊蓄已久的政治改革力量，催生了1987年的解嚴。並非巧合地，第二波小劇場運動也在1986-87年間，以強烈的邊緣性格及政治意識，攻占了台灣劇場。

從體制外到體制內

台灣小劇場一開始即是體制外的。不像美國百老匯與外、外外百老匯的分野，台灣劇場根本沒有既定體制、沒有商業市場。所以其對立面，跟黨外運動一樣，都是國家。國家宰制了藝文表演的場所，所有民間自發性的活動，便只能在非專業場館進行。八○年代街頭劇、環境劇場的盛行，有其不得不然。而劇場文本不論穢語衝撞（如臨界點）或高度詩化（如河左岸）或寓言寄託（如環墟）或譏諷調笑（如早期的表演工作坊與屏風），都是種對官方語言和意識型態的反抗姿態。

1990年代，隨著黨外運動進入國家體制進行改革，社會動盪漸息（但不表示社會問題已獲解決）。商業劇場站穩了基礎，讓中產階級逐漸將觀賞表演納入生活休閒娛樂的一環。小劇場則在文建會的「傑出演藝團隊發展扶植計畫」（1992）及國家文藝基金會（1996）的獎助機制下，也逐步自我體制化，由波西米亞邁向穩定求存的小型企業營運之路。

那麼，21世紀的台灣劇場，又呈現何種光景呢？

本土化、跨領域、跨文化

在 2000 年政黨輪替之後，本土化成為藝術的令旗，歌仔戲和台客風的現代劇場，愈趨蓬勃。其中最亮眼的，當屬以台灣風格詮釋希臘悲劇起家的金枝演社。另一個明顯的標誌則是，戲曲的現代化與朝歌舞劇靠攏的趨勢，題材與類型都自由揮灑，不拘一格。迥異於八○年代對於傳統戲曲改革的強大恐懼和斤斤計較，跳脫過往困擾台灣藝術界的「傳統」與「現代」問題，新生代編導演的加入，後現代美學的抬頭，讓崑曲、京劇、歌仔戲的新創作品，都展現勃勃生機。不同藝術元素的運用成熟，品質也相當精緻。包括當代傳奇劇場、國光劇團、二分之一Q劇場、唐美雲歌仔戲團、秀琴歌劇團、春風歌劇團、一心戲劇團，都展現獨特的成績。

同時，「跨領域」和「跨文化」，紛紛成為過去十年台灣劇場的顯學。

舞蹈劇場、音樂劇場、肢體劇場、多媒體劇場等跨領域形式從 1960 年代的歐美延燒至今。廣義來講，劇場演出本來就必須綜合各種元素，包括文字、聲音、肢體、空間，聲稱「跨領域」無非是強調這個演出中各元素的使用法與傳統不同。在台灣，國家文藝基金會曾在 2001-06 年設有「跨領域藝術」申請類別，但方向模糊，後來又因預算分配難以精確預估等因素而取消。但是到了近幾年，幾乎所有演出都可以掛上「跨領域」一詞，即使在經費拮据的小劇場，大家也喜歡用加法，而非減法，來思考創作。用得好不好不是問題，跨領域已經成為一種無須解釋的生活型態，反而「純粹」變得像儀式一樣顯得古板。

隨著台灣日益國際化，新移民增加，多元族群文化也反映在劇場當中。河床劇團、莫比斯、禾劇場、及 Ex 亞洲劇團是其中幾個顯例。河床劇團由美國導演郭文泰（Craig Quintero）領航，結合台灣的演員及視覺藝術家，定期推出夢般奇詭、潛意識般深沉的作品。對白極少，意象卻美不勝收，和台灣劇場主流大異其趣。有趣的是，河床作品首先得到台灣視覺藝術界的關注，後來才逐漸被

劇場界所接受。這也顯示了劇場成規如何被異質顛覆、改變的路徑。

　　莫比斯圓環創作公社的主要成員來自香港、馬來西亞等地,首先多經過優劇場的訓練演出洗禮,爾後開發出融合儀式劇場、詩意手法、後設觀點的風格,並與香港的前進進戲劇工作坊在人才上及製作上密切交流。他們的代表作是從馬雅末日寓言發想的複合型態劇場《2012》,有多次不同環境的演出版本,既神聖又世俗,且強迫觀眾成為儀式的一部分。

　　馬華導演高俊耀組成的禾劇場,以底層觀點改編馬來西亞事件或香港小說,演員肢體寧劇、導演風格凌厲,近年備受矚目。Ex亞洲劇團則由印度裔的江譚佳彥領軍,以南亞的傳統表演肢體、敘事劇場的元素,加上傳說或經典為題材,提供了台灣劇場另類的選擇,也給了台灣演員一種不同的訓練體系。

再尋體制外可能——帳篷劇

　　演員,的確是劇場的核心。1980年的台灣現代劇場革命,源起於蘭陵劇坊的演員訓練體系,爾後例如臨界點、優劇場、台灣渥克、金枝演社也不斷提出自己的演員訓練方法,成為孕育獨特藝術理念的養分。近年來的劇場發展,一般方法演技訓練出來的演員,遊走於各個劇團,成為商業劇場條件成熟的一大助力。這些演員在各大學戲劇科系任教,也讓這類表演方法大行其道。官方見到劇場的影響力,以市場思維開始推展定目劇,迷信場次越多越證明是好戲的資本邏輯。演員戴上麥克風,鏗鏘有力、熟極而流地演出定型角色,也成為大小劇場的常態。

　　另一種體制外劇場應運而生,這一回,不但跟演員訓練,而且跟所有參與者的生活息息相關。如果說1980年代的體制外是不得不然,今天的體制外則是清醒的選擇,不但對抗國家、社會體制,也對峙劇場、藝壇的媚俗風氣。這就

是帳篷劇。

帳篷劇原為日本六、七○年代盛行的抗爭劇場形式，1999年導演櫻井大造帶領日本「野戰之月」劇團訪台演出《出核害記》，在荒廢土地上搭篷搬演吐露社會邊緣人心聲的魔幻劇場，吸引了眾多熱血青年及中年，他們於是合組「台灣海筆子」，從2005年的《台灣Faust》開始一連串的帳篷劇演出，為台灣劇場缺席已久的社會批判，添薪加火。這批成員多次進入樂生院舉辦藝文活動，以實際行動對抗官僚的麻木不仁。帳篷劇的演出場地，則從北市紀州庵公園、樂生療養院、福和橋下空地、到被迫遷的溪洲部落，像打游擊一樣，不斷發聲。

帳篷劇雖十分講究演出的美學手法、象徵意涵，但整個製作方式卻像在搞運動。不像一般正規劇團的分工方式，他們雖然也有編、導、演、設計、製作、前後台人員，但所有人都一起搭設帳篷，一起從事舞台繪景、炊事，乃至守夜等體力勞動。別的劇團是領酬勞演戲，帳篷劇卻是像「互助會」一樣，大家集資來籌措製作經費。他們的左傾意識十分鮮明，但卻遠離左派文藝的「健康寫實」，以一種絕不說教、也絕不單調的方式，將這群人對生活與生存的深刻感受，揮霍般地佈灑開來。帳篷劇的表現手法百無禁忌，有歌、有舞、有詩意的語言、詭譎的意象，還有噴火秀，可謂「金、木、水、火、土」一應俱全。劇終更往往在泥地上燃起一片火焰，並把帳篷打開，看到後方的天空，讓戲劇回到真實生活。他們更堅拒官方補助、獎項提名，甚至也不願打劇團名號，而自稱「行動體」，將藝術還原為生活之「用」。有了這個參照座標，台灣的劇場風景才可能趨向完整。

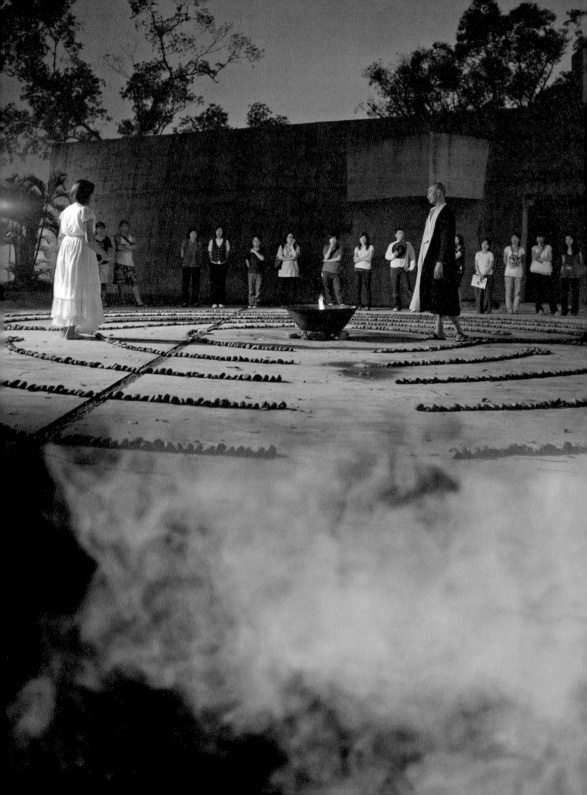

1 文化生態

政治永不缺席——
當代台灣劇場的政治性

　　前陣子跟一位研究1980年代小劇場的學生討論，她認為在那個年代，劇場界「關注社會」的迫切跟主動性格是很明顯的，這樣的介入使命感好像在現今的劇場界很難看到。我回顧起來，那種「遍地開花」的小劇場抗爭精神，確實已像暈染了懷舊美好情懷的記憶；然而，今日的抗爭也有著不同的情懷與型態。這也是我在2011年推出紀錄片《為了明天的歌唱》的心情，希望以台灣海筆子的帳篷劇和藍貝芝的移工劇場，呈現當代劇場中政治與社會議題的面向。但從該片完成至今，隨著公民運動的再度波瀾壯闊，以政治觀點思索社會議題的劇場氛圍也似乎開始重新復甦。

　　比較不同的是，1980年代，批判性的劇場簡直是主流，連表坊（《這一夜，誰來說相聲》、《台灣怪譚》）、屏風（《民國76備忘錄》、《民國78備忘錄》）也批判性很強，更別提許多青年學生和藝術家以個人的盲動衝動，來發洩整體社會的壓抑。當時的社會急需一個對現況表達不滿的管道，劇場是當時很多年輕人最直接的抒發方式，而媒體也因劇場往往跑在議題前面而爭相報導。反觀目前，晚期資本主義的問題以及民主的病徵一一顯露，已非打倒單一抗爭目標能

夠解決。當社會不再處處受限，反思社會的劇場創作也往往得由創作者對行動的自省出發。

革命的失敗與反省

　　這種自省，在王墨林2011年的《荒原》中非常明顯。在滿劇場的廢報紙堆中，透過兩個統、獨不同立場的80年代學運份子時移事往的滄桑對話，哀悼了彼此浪擲的無償青春：「1987年，我們以為一場戰役起碼會改變一點點生命的意義，戒嚴時生命恍若孤魂野鬼、徬徨無主，解嚴後生命像精蟲亂竄，一直想找到一顆卵子附著在上面。但是一場戰役下來，只是幫助了那些政客達到奪權的陽謀。」這是1980年代意志昂揚的抗爭劇場不可能出現的聲音。

　　2011年差事劇團也推出《台北歌手》，以呂赫若的形象，召喚左翼的靈魂。但是編導鍾喬不再歌頌理想，反而逆向操作，諷刺「革命」的符號已成為當代商品的一部分，甚至還帶出光鮮亮麗的科技產品背後，血汗工廠等勞動剝削的議題。

　　老左翼鍾喬眼中的革命成了遙遠時代的記憶，被緬懷、被轉化、被遺忘。而烏犬劇場2013年的《你用不上那玩意》，則是年輕創作者彭子玲、王少君反省革命的聲音。透過2008年野草莓學運中，四個在中正廟前撒尿的運動參與者，凸顯學運被政治操弄的現象。一名學生加上退休記者、失業者、遊民的組合，一方面呈現了「學運」現場權力關係的複雜荒謬，也表徵了社會問題叢集未獲解決，而在同一場域中爆發的真實。

再拒劇團2010年的《自由時代》取材鄭南榕事件，卻也填進了當代的素材。平行追溯鄭南榕自焚，還有記者調查好友縱火身亡的段落。死者女友盜用帳號代死者繼續發言，彷彿象徵著過去的革命至今已被鳩占鵲巢，面目全非。劇中的搞笑成分穿插，也意味著某種面對舊日理想的自慚與不安。

繼續革命的可能

一味的懷疑會不會導致失敗主義？一味的嘲諷會不會最終只剩下犬儒？還有沒有人相信行動的力量？還有沒有人鼓吹繼續革命？尤其，在公民意識逐漸重新抬頭的今日，劇場能否也能重新揮起理想的旗幟？

真正鼓吹革命最力的，竟然是一些劇場老兵。王墨林2013年的《安蒂岡妮》走出2004年《軍史館殺人事件》的孤絕壓抑，連結上東亞威權統治下的共通記憶，訴諸激昂的控訴。導演更改寫希臘悲劇文本，以兄妹亂倫之愛來反抗國家的理性教條，彷彿隱隱平行著義大利共產黨拒斥墨索里尼同性戀那樣的隆隆鼓聲，在重重黑暗中反覆申訴抗爭意志，令人動容。

台灣海筆子（及其衍生的團體「流民寨」）的一系列帳篷劇，題材從反核到勞工問題，場所從樂生院到震災巡演，以其天馬行空的瘋狂想像、草根味濃郁的邊緣人物、兼糅歷史與神話的敘事策略，以及火花四射的粗獷表演，不直接訴諸簡化的理念訴求，反而以其複雜曖昧的美學，摧毀觀眾習慣的欣賞方式，演出本身就像是一場

場紮實的革命行動。

　　跨文化組合的莫比斯圓環創作公社，近年對於政治的思索也浮上檯面。與香港陳炳釗合作的《hamlet b.》反思文創產業，有犀利的文化批判。2012年張藝生的《守夜者》和2013年何應豐的《空凳上的書簡》，援引佩索亞與哈維爾這些知名反叛者的際遇與創作，以詩化的劇場語言對應媚俗的社會主流價值，冥冥中承襲了1980年代河左岸的創作路線。

　　年輕人又怎麼談政治呢？最近的兩個例子：為2013台北藝術節開幕的奇巧劇團，以糅合歌仔戲、豫劇、流行樂於一爐的《波麗士灰闌記》，把布萊希特的正義之爭拼貼上洪仲丘案的不義之歎，在洪案猶未昭雪的今日，激盪出令人熱血沸騰的情感效應。也是今年的新人新視野，陳仕瑛以品特的《山地話》反思國家暴力，把觀眾也變成集體暴力的一員；風格涉的李銘宸則以實驗性濃郁的《Dear All》，把這段時日大眾關切的重要事件，全盤拆解，拼貼到一個同志情與異性戀的悲喜劇當中。新一代的小劇場喝飽了通俗文化的奶水，卻也走出自己毫不含糊的非暴力抗爭之路。

　　我自己在過去幾年來，有意積極補修1980年代未竟的功課。2011年在河床劇團「開房間」系列中客座導演的《屋上積雪》，讓觀眾直接與核電廠退職員工對話；在黑眼睛跨劇團《Taiwan 365─永遠的一天》中論述石化工業、恐同宗教、核廢料等社會與政治議題；更在將於2015年12月登場的《自由的幻影》，以一宗沒有受難者的推理劇，透過一名政治犯作家的眼中，呈現當前台灣社會正邁向「二度戒嚴」的危機。

當政治缺席時

不過弔詭的是，真正最為政治的劇場，或許正是不談政治的劇場。賴聲川2011年的國慶音樂劇《夢想家》，由於完全跳過國共分裂的歷史，企圖把黃花崗事變與當代台灣無縫接軌，加上原民歌手和宇宙人在結尾沒頭沒腦的聯袂出現，成為一齣沒有觀點、沒有詮釋，只有盲目勵志的演出，引起文化界與社會公憤，重創這位大師級的劇場作者。雪上加霜的是，後續賴聲川還把舊作《寶島一村》和《如夢之夢》的政治元素刪銷殆盡，以新興文創產業之姿，與對岸合製或巡演，而且還反銷回台灣，成為眾目睽睽下的呈堂證供。政治的消失，正是背後那股強大的政治力作用所致。霎時台灣彷彿回到了戒嚴年代，說什麼、做什麼，都要擔心老大哥不高興。創作者要言利還是言義，不時成為網路上的熱烈話題。另一方面，本土創作者輸出的自我閹割猶嫌不足，台灣資本家還力圖輸入中國文創，郭台銘邀約張藝謀規劃《印象‧日月潭》山水實景秀，八字已有了一撇。

由此可見，政治永遠不會在任何場合缺席，只是創作者有無自我覺察而已。在這劇變的時代可以預期，負隅頑抗的政治劇場永遠不會消失，而自我消音的劇場政治則方興未艾，值得我們繼續審慎觀察。

劇場，果然是時代的印記。

小劇場＝反政府？

　　三十年來，小劇場無疑成了台灣當代文化中一個醒目的景觀。先是1980年蘭陵劇坊掀起社會對現代實驗戲劇的重視；八○年代中期眾多劇團雨後春筍般地冒出並跟政治改革、社會運動緊密結合；九○年代政治熱退燒後回到美學本位的開拓，在起伏摸索中始終飽含創新的活力。

　　但是，社會大眾（包括學界）對小劇場往往侷限於某些印象，諸如「反體制」、「反政府」、「邊緣意識」、「拒絕（或無力於）專業化」……等，不見得全為誤解，卻難免以偏概全。與其追問上述印象是否為真，不如讓我們來看看這些標籤是怎麼貼上去的，才有可能進一步了解小劇場，及小劇場現在面對的問題。

定義曖昧莫名

　　先問一個問題：什麼是「小劇場」？是演出場地小？團體規模小？作品格局小？還是參與者的年齡小？好像都是，也都不盡然。一個小劇場團體上了大舞台，還叫小劇場嗎？創作者邁向中年，還叫小劇場嗎？拿了政府長期補助，還叫小劇場嗎？在國外，「前衛劇場」、「實驗劇場」、「另類劇場」都是行之有年、擲地有聲的劇場標

籤，為什麼我們貪用這麼不明不白的「小劇場」？

　　事實上，正由於它的定義曖昧莫名，甚至與時俱遷，反而能包容不同陣營、不同創作者與論者的各色解讀和期許，凝聚起類似「革命情感」的共識，匯為一股推動改革的力量。在三十年來的發展過程中，台灣小劇場呈現了幾項較普遍的特質：

❶ 小劇場是在空間上打破傳統舞台觀念的劇場。
　　鑑於傳統專業（或非專業）表演場所多屬難以更動的鏡框舞台或演講廳型式，小劇場創作者更偏好「相體裁衣」，選擇咖啡館、舞廳、體育館、廢棄舊屋、倉庫、自搭帳篷、露天中庭、或海湄山巔等「非表演場所」，重新打造作品的形式，並徹底改變觀眾和表演者的既定關係。這也是外界一眼認出小劇場演出的最佳判準。

❷ 小劇場是在經濟上獨立於主流資源之外的劇場。
　　這是小劇場最初立足於獨立批判精神之上、拒絕被體制「收編」的自我定位。但在政府和藝術界逐漸「關係正常化」的九〇年代，已絕少人再堅守這一「基本教義」。由是，以下兩點可能是更為核心的──

❸ 小劇場是在美學上不斷實踐、突進的劇場。

❹ 小劇場是在議題上不斷開發、探觸的劇場。[1]

　　小劇場的「小」，其實是取其尖端、取其以小搏大的本領。我們不難發現，三、四兩點事實上是所有藝術創作的標的。說白了，沒有創新，就沒有當代藝術。那麼，為什麼這一放諸四海皆準的藝術原則，到了台灣的劇場裡會被視為離經叛道，甚至背上不登大雅之

堂的汙名？這與小劇場初興時，大家引用的「參考座標」脫不了干
係。

美日劇團的參照

　　用來解釋、定位、期許台灣八〇年代中期風起雲湧的小劇場
活動或「運動」，在小劇場領域其中有兩位論者的觀點至為關鍵。鍾
明德以紐約「外外百老匯」作為參考座標，甚至拿當時台北的幾個
演出，直接和紐約劇場做類比。「外外百老匯」乃興起於一九五〇年
代，大大盛行於反越戰、女權主義、民權運動等各種風潮的六、七
〇年代。鍾明德在《三個百老匯》一文中描述的紐約現象，完全可以
傳台灣小劇場的神：

「外外百老匯的演出方式跟它們所涵蓋的主題一般地複雜多變，從極端
傳統到極端前衛，從單人的身體聲音表演到整個劇團的多媒體演出，以
及從完全的形式主義到街頭的社會抗議所在都有。演出水準亦然，有些
是國際藝術節的明星劇團水準，有些則只停留在大二學生搞話劇社的地
步。」【2】

　　另一位論者王墨林則援引日本小劇場發展的觀點。日本年輕左
翼經過六〇年代「安保鬥爭」的挫敗，轉為以學生劇團作為思想出
路的發洩。1964年東京世運，日本政府趁機實施城市改造，細密規
畫的結果使得個人生存空間愈益狹小，東京的戲劇工作者遂轉戰開
發起諸多非劇場空間。【3】

無論引用美國或日本的「成功案例」，這兩地的小劇場都是以反叛為主要精神。外外百老匯反叛的是虛華其表的百老匯商業潮流和中產階級的保守價值觀，日本小劇場批判的則是社會轉向消費結構所引起的矛盾。主要投入者多非受到正規戲劇訓練的人，他們不滿於科班出身的匠氣和劇場組織的僵化，不囿於成規，反能另闢蹊徑。既站在政府與既有社會體制的對立面，以「永遠的反對黨」自居，也因此不可能拿政府補助（既是客觀條件的拿不到，更是主觀意願的不願拿）。

窮途末路還是另闢新局？

　　台灣小劇場同樣以戰鬥位置開展腳步。蘭陵劇坊反叛的是傳統話劇的僵硬表現方式，八〇年代中期的小劇場反叛的是打壓本土意識、把持國家資源的政府霸權。但是台灣政治的巨變把我們遠遠拋到了另一條發展弧線上，美國和日本的經驗顯然不再那麼適用。我們自始即沒有一個商業劇場的傳統可供「外」或「外外」，商業劇場的成形要到八〇年代末期，而且和小劇場一樣都還在辛苦地摸索爭取社會大眾的認同。整個藝文環境的相對弱勢，讓大家被迫擠在一條船上，而非兩條船。而九〇年代台灣反對黨茁壯到邁向執政，國民黨成了過街老鼠，更不差小劇場的一聲喊。在美學上和意識型態上都失去了「敵人」，小劇場乃紛紛轉向，或深耕失傳技藝、或開發民眾劇場、或持續文化批判、或專注美學拓展，成績斐然。他們的專業性和穩定性與日俱增，甚至積極爭取起政府資源。今天的小劇場，「立」的比「破」的多、執著於「對」而不見得「反」。這讓手持原本參考座標的論者不免會喊出「小劇場已死」。但我以為，另一

個座標不妨參考。

兩種歐洲模式

取走從前美國或日本經驗的眼鏡色片,有助於正視藝術潮流的今日現實。在國際各大藝術節中熱門的主流,其實莫不是秉持前衛思維的開創性藝術。在國內培植百老匯模式的商業劇場、或堅持外外百老匯模式的邊緣性,只徒然讓媚俗的品味占據舞臺,而創新的嘗試永遠在不足的發展條件底下朝生暮死。歐洲表演藝術的兩大生產模式:或以跨國藝術節合作的方式催生大型的前衛製作,讓各國的觀賞小眾匯成大眾,保障藝術發展的生機;或是如法、德等國以國家的資源投資最具開創性的藝術家,持續改變觀眾品味,都是可以取法的對象。

放眼國內的戲劇生態,小劇場其實是最具有創新特色的文化產品。若能善為扶植這股深具潛力與實力的自發動能,不但能維繫本土文化的多元生機,尚可作為前進國際的尖兵。如果新政府的文化機構沒有記取舊體制的教訓,不必等小劇場來「反」,就會在氾濫的本土通俗文化中沒頂。

但首先,讓我們先改變對小劇場的成見吧!

【1】這四點意見轉引自拙作《跳舞之後・天亮以前─台灣劇場筆記1987-1996》(萬象,1996)。

【2】此文作於1985年,收在鍾明德《紐約檔案》(書林,1989)頁27。

【3】安保鬥爭為學生與社會人士串連起來反美國資本主義的社會運動。詳見王墨林《都市劇場與身體》一書(稻鄉,1990),頁121—127。

劇場不是文創產業

真心話說在前頭：劇場不是文創產業。

政府把劇場看成文創產業，準備挹注大筆推展預算，照理說應該感恩戴德才對。可是我不得不說，這個誤會可大了。

劇場是一種高耗能的笨重藝術行為。不像影音、書籍，一旦作品完成，即可無限複製流通。劇場卻需要大量人力、空間、耗材，所費不貲，才能持續演出，巡迴更是浩大工程。劇場演出最可貴的「現場性」，必須依靠這些省不下來的手工與汗水，先天就不是易於循環複製的商品。所以一般劇場演出必須靠補助，否則收支平衡都很困難。

台灣的「文創產業」遠景看似誘引企業投資的胡蘿蔔，實際上和各縣市政府熱中的嘉年華，思維如出一轍，就是要吸引人潮。官辦活動向來重量不重質，只要人潮湧入，媒體曝光，就算成功。至於節目內容，根本無人深究。眾多演藝團體為了花博、為了建國百年的丁點經費，勉強端出良莠不齊的節目，絲毫無助於創作品質的提升。

　　台灣政府瞻望的「劇場產業」模型，無非是百老匯歌舞劇、或大陸的「印象系列」，然而那都必須仰賴大量觀光客的支撐。鼓勵團隊往「定目劇」發展，觀光需求與藝文市場兩環配套卻都未成熟，連揠苗助長都算不上，只能說是緣木求魚。這只能證明一點：主政者腦中光想著一件事：商業 政績。然而事實證明，每年台灣能有幾部《寶島一村》、幾部《海角七號》？成功範例並不能代表這是藝術創作唯一的出路。

　　事實上，多數表演團隊，都還陷於無米之炊的窘況。辦公室、排練場、合適的演出場地，無一不缺。有點慈悲心的文化局（如台北市），會苦心找出閒置空間，讓劇團申請使用。然而空間會閒置，通常是由於老舊不堪、空間畸零、偏遠難至，又經常比鄰住宅區，只適合排練默劇。總而言之，是把一些難以利用的廢墟，暫時「施捨」給表演團隊。稍好的閒置空間常位在商業用地，電費高昂，表演團隊根本負擔不起。水源劇場蓋好了卻變成蚊子館，無人有能力進駐，就是一例。

　　一方面政府寄望表演團隊能代表精緻文化出國爭光、又能在節慶時幫忙錦上添花；另一方面，卻是任由多數團隊三餐不繼，撿社會資源的殘羹剩菜。文建會的扶植辦法和國藝會的個案補助，猶如杯水車薪，無法解決藝文環境的根本困境。國家劇院開給國內製作的拮据經費，也讓團隊繼續飽嚐節衣縮食之苦。

　　缺乏理想的演出場地，也導致製作思維的扭曲。官方熱中硬體建設，卻沒有長遠規劃與務實思維，導致全台找不到一所500～

700人座的專業中型劇場——這個規模最適合在不用麥克風的情況下演出，最能讓每個角落都可看清舞台細節，也是多數製作較容易達成的觀眾目標。歐洲的國家級劇院，通常會有300人的小劇場、500人的中劇場、900人的大劇場。然而台灣，不是百人以下的小劇場，就是千人以上的超大劇場——從國家劇院到小巨蛋，實在都是極不適合戲劇演出的大怪物。

巴黎、柏林等文化都會，以及亞維儂、愛丁堡等藝術節的榮景，其實源自政府穩定而高額的支持，讓不同藝術家可以安心經營高品質的創作。台灣的文化預算不多，用在刀口上更顯得要緊。不必奢想「超英趕美」，能不能規劃一些專業又廉宜的排練場、建造幾所專業中型劇場、好好籌劃一座表演藝術資料中心……這些都能促進整體藝文環境的多元健全發展，比「文創產業」的大餅，實惠多了！

文化部，不要往旁邊看，我說的就是你。

建立表演藝術資料館
刻不容緩

　　不像電影、文學，一出生，本身即已成為文獻。表演藝術是朝生暮死的現場事件，需要影音紀錄才能留存，而相關的劇照、劇本、報導、評論，更需要蒐集整理。1987年表演工作坊淹水，2008年雲門舞集遭到祝融，許多資料毀損，是再也無法彌補的損失。但每次政府只知頭痛醫頭、腳痛醫腳，卻從未提出一個長治久安的解決方案。

　　我遇過許多國內外的劇場研究者，詢問哪裡可以找到一些演出的影像及文字資料。由於台灣沒有一所表演藝術資料館，最簡單的問題都成了疑難雜症。多數資料保存在劇團本身，但每個劇團管理狀況不一（不要以為知名團體就有精力與能力好好保存自己的東西），許多資料散落在團長、或更迭的行政人員手中，久之自然零落無蹤。更別提那些已消失的劇團、舞團。

　　兩廳院圖書室、某些大學的資料庫（如中央大學、台北藝大……）有些小規模的典藏，公視表演廳也持續紀錄某些表演，但是相較於三十年來日益豐盛蓬勃的表演藝術生態，實在是掛一漏萬。事實上，每季由台新獎蒐集到的團隊演出紀錄，恐怕都比任何

公家單位豐富得多，但是這些資料並非為保存而蒐集，也無法流通運用。

　　沒有資料館，直接的影響之一，就是台灣表演藝術的歷史研究大受限制。由於缺乏一手影音，所有研究都只能根據當時僅有的少數報導、評論（光這些已極為難找），研究者只能從事二手文獻的再消化，根本沒有機會以今日眼光重新檢視當年的作品，提出更宏觀的論述。不管是雲門30、蘭陵30，還是新象30，我們無從重新審視原始的演出，只能聽白髮宮女話當年。事實上，雲門、蘭陵、新象已經處於影音紀錄的原生年代，八厘米、錄影帶、V8、超8等等並不或缺，只是沒有人去蒐集而已。

　　而處於影像氾濫年代的今日又好到哪裡？張照堂和林靖傑都曾為公視拍過珍貴的「台灣小劇場」的系列紀錄，現在何處能看到呢？曾經叱吒台灣劇場界的筆記、環墟、河左岸、臨界點、台灣渥克、莎妹……你能去哪裡看到他們的演出紀錄？更別提眾多體制外、體制內的藝術節表演。這些資料，每天都在生產，也每天都在流失。

　　直接的影響之二，便是表演藝術界的交流，仍然處於道聽途說的原始狀態。任何人要找哪位演員、哪位編舞，與哪位設計合作，沒有一個地方可以看到他們的累積成果。若透過一所資料館，這都是可以輕易索引到的。

　　一所功能建全的表演藝術資料館，應當是蒐集、整理、研究、推廣、教育一條鞭作業。協助團體拍攝更佳質地的幕前幕後錄影、

主動蒐集演出資料，並善加利用整理與研究成果，規劃推廣活動、建立教育資源，甚至可以規劃專題放映、研討，並與國外的藝術節、劇院、資料館，推動專題式的研討與交流。進而，這可以是一個全球文化視野的表演藝術中心，並對台灣表演藝術的未來，起積極的作用。

　　眼看電影圖書館改制為國家電影資料館20年來，由於預算拮据，能起的效用有限，讓人真的無法置信，這是一個注重文化的政府。然而，同樣幫台灣在國際嶄露頭角的表演藝術，卻連這麼一個卑微的資料館也沒有。已經可以預期的是，將來要了解台灣的表演藝術發生了什麼事，youtube要比文化部更有用。除非我們政府也相信統或獨可以解決所有問題，否則，我實在找不出任何理由，這件事怎能不從現在就開始做。

尋找劇作家

　　劇本寫作作為一項興趣，報酬率極低；作為一項事業，完全看不到前途。劇本既少人閱讀，其效果往往要到劇場演出中才能發酵，獨立性與完整性也令人存疑。

　　戲劇之為一項文類，在文學傳統中有其不可或缺的地位。然而所謂傳統，指的是希臘悲劇、莎劇，頂多到易卜生、契訶夫、貝克特，他們的書還有人買（多半是課堂規定學生購買）。在現實當中，新創劇本無處發表──報章雜誌對劇本的興趣比詩還低；無處出版──除非極少數趕搭演出熱潮。寫完劇本，也沒有劇團歡迎。他們就像漂浮在茫茫大海當中，即使發得出求救信號，也無人聞問。所以，熱中劇場創作的人，最終自己都變成了導演。這就是台灣劇場盛行編導合一現象的由來：不是導演愛自己寫劇本，而是編劇必須用導演的方式，才能有機會發表新作。

　　回顧六、七〇年代的台灣，曾經是「劇作家劇場」。若沒有姚一葦、張曉風、馬森，當年的劇場史只剩一片空白。但從八〇年代實驗劇場風起雲湧開始，「導演劇場」取代了「劇作家劇場」，更多表演觀念與技法的開拓，更多演出文本的思考取代了話語文本，大家

在排練空間裡寫作，「純粹」的劇作家一時追不上劇場革新的需要。到八〇年代末，後現代劇場風潮甚囂塵上，「棄絕文本」呼聲震天，於是文學家退場了。當這股風潮退燒，他們也再沒有回來。我們可以看到，自當時迄今的代表性劇作家，莫不是專為劇場——尤其是自己的劇場寫作的導演，如金士傑、王友輝、賴聲川、李國修、田啟元、黎煥雄、陳梅毛、王嘉明、蔡柏彰、乃至吳念真，等等。其中大約只有一位自己不幹導演的「專業劇作家」紀蔚然，然而他也是與特定劇團（創作社與屏風）合作的劇場人。文學家不是沒人寫過劇本，王文興、平路、陳克華等都曾嘗試劇本寫作，但也都難以為繼。

年輕的劇作家幾無一例外，都是戲劇科班出身。對照知名小說家、詩人出身文學科系的比例，就知道當代劇場寫作可是十足專業取向。這也意味著，更多不同的思維難以成為劇場創作的活水源頭。

國際上，劇本出版的機會雖然略高，但意識到缺乏發表與交流平台，造成滯流的危機，一些國家級機構會舉辦工作坊來刺激與磨礪新作產生。其中歷史最悠久的可能是加拿大蒙特婁的「劇作家工作坊」（Playwrights' Workshop Montréal），迄今已44個年頭。亞維儂和愛丁堡藝術節也都不僅以嘉年華自滿，而會和相關機構合辦編劇工作坊，項目包括邀請知名劇作家駐坊指導年輕作者，並發展自己的新作；成品可經藝術節製作演出，引人注目。英國國家劇院已有13年的「新劇延伸」計畫（New Connections），則年年發布十部專門給年輕人演出的新作。更重要的是，他們都提供發表管道與製作機會。

以「新劇延伸」計畫為例，每年十齣劇作先到大約250間學校或小劇場演出，然後再到各地方劇院參與各種藝術節。這些劇本可在他們網站上自由下載，吸引閱讀和製作，最後更會結集成書，供全英國中學收藏。當然這樣的計畫，會讓劇作家趨之若鶩。法國巴黎四所國家劇院之一的山丘劇院（Théâtre National de la Colline），則專門上演在世劇作家的劇本。有了製作機會，有了通路，也就創造了市場，創造了需求。這才是對症下藥，鼓勵文化創意。邇來國家文化藝術基金會和國家戲劇院合作「新人新視野」補助計畫，提供新人製作機會，可說終於走對了方向。只是計畫並非針對新創劇本而設。

　　2003年，臨界點劇象錄在楊婉怡的策展下，曾以拮据的經費，舉辦轟轟烈烈的「匠心讀劇祭」，讓小劇場文本有發表、交流的機會。文建會也曾在2003-05年委由綠光劇團舉辦「台灣國際讀劇節」，邀請國際劇作家來台和台灣劇作家同台讀劇。可惜後者預算雖豐，卻獨缺完整的劇本翻譯及出版（只有節目單式的片段集結，無法讀到完整劇本），以致成了另一個泡沫活動。

　　除了「下海」當導演，我們的劇作家要何去何從？又要到哪裡去尋找他們的伯樂？

【延伸閱讀】

英國國家劇團「新劇延伸計畫」網站 http://www.ntconnections.org.uk
蒙特婁「劇作家工作坊」網站 http://www.playwrights.ca

走出自己的房間——
城市藝術節的
Why and How

　　相較於中世紀聖俗易位、階級解體、民間力量恣意流洩的狂歡節，現今的藝術節更像是古希臘的酒神祭典。那是一種官方主導，意欲為市民提供娛樂、或打造文化共識的儀式。短視的主事者，只關注政治與市場的考量，很容易將之視為宣示政績的炫耀行動，例如台灣某些縣市政府會耗費鉅資邀請世界級的樂團前來演出，卻吝於支出地方上的文化培育經費；或是把不斷放煙火視為吸引觀光的不二法門。然而，有心的規畫，卻也可以借力使力，彙集各方資源來為文化建設紮根，為藝術創意和日常生活的相互激盪，創造平台。

　　雖然是官方主導的藝術節，但走上街道和廣場遊樂這類巴赫汀眼中的狂歡特質，仍不可或缺。像亞維儂藝術節以露天舞台為大宗、柏林詩歌節在波茲坦廣場上搭起高台念詩，都是能引人在街頭停駐的要素。街頭，正是遊民與身為城市漫遊者的詩人共享的地盤，尤其越為高度資本化發展的街區，越是缺乏這類邊緣人行走坐臥的地盤。於是，藝術節促進越多四面八方的各色人等匯集，越是能讓生活的能量盡情交流。

　　至於翻轉階級，也是許多藝術節的精神所寄。年輕藝術家或邊

緣團體躍上大舞台接受肯定與喝采，不無傳統中給小丑與奴隸加冕的意味。藝術節不能光靠名牌，如何引進源頭活水，不但得維持藝術節的活力、象徵城市精神的更新，也很像是賭場投注。每年各大影展都保留配額給第一部影片的新人，即是讓人們日後記得，某位大師是從哪裡崛起的。歐洲重要的藝術節多半選在夏季，也是因為這段期間正統劇院休假，表演者可以自由流動，藝術節遂得以出現全新的組合，更匪夷所思的跨界。市民變成遊客，玩樂時心情也更寬容，容易接受經驗之外的事物。於是亞維儂有膽量大張旗鼓推介來自歐洲以外的文化，而《沙灘上的愛因斯坦》、《緞鞋》、《摩訶婆羅達》這類通宵達旦、不合常規的演出，也才有機會面世。

某些藝術節有其地利因素，例如薩爾茲堡藝術節可以依賴莫札特名號，拜魯特音樂節更有華格納遺產撐腰，不過人為因素還是方向與成敗關鍵。亞維儂戲劇節若非尚・維拉（Jean Vilar）帶頭以冷僻經典及當代劇作做為「人民劇場」的實驗基地，也不可能另闢戰場，和巴黎的劇場主流分庭抗禮，甚至奪下令旗。維也納藝術節若非有呂克・邦迪（Luc Bondy）長期掌舵，焉能引領歐洲跨領域新潮流匯集在這優雅的古典音樂之都？更不用說八〇年代的下一波藝術節，在紐約劇場日益邁向商業化體制化時，保障並傳承了前衛藝術的薪火。

對官方而言，一個活動通常只要有人潮、有正面報導，就是好的業績。但任何純粹市場考量的商業性表演，也可以有這些效果。顯然藝術節的存在，必須有其介入性、開創性的思維，而不只是選好看的節目來娛樂最大公約數的大眾而已——那是民間經

紀公司的目的，官方既有來自全民的資源，理當更積極有為。藝術節可以藉機彌補原本制式結構中無法常態生存的事物，也可以引領、建議、鼓吹全新的藝術潮流，甚至承擔起繼往開來的時代責任。不要說藝術節何德何能，看看每年五月的「柏林戲劇盛會」（Theatertreffen），選拔出過去一年的十大德語劇場製作到柏林匯演，不但維繫了柏林作為藝術中心的聲望，更足以向世界呈現德語劇場最尖端的發展。

柏林戲劇盛會之所以特別，在於藝術節起初都是邊陲的產物。柏林、巴黎、倫敦這類大都會的文化風氣向來鼎盛，根本不需要藝術節來錦上添花。所以亞維儂、愛丁堡、拜魯特才會異軍突起，以藝術特色彰顯小城風貌。柏林的選拔匯演，收編了來自各個邊陲地帶的藝術成就。獲益的不僅是市民，更促進整個德語劇壇的發展交流。

資源不足的城市，可以藉藝術節來累積文化實力，也為市民提供養分。英國的曼徹斯特藝術節可說是箇中佳例。從工業城到環保據點，曼徹斯特的文化活動其實不多，政府於是策辦了兩年一度的藝術節，規模不大，但是類型甚廣，尤其免費的跨領域藝術行為很多，更斥資製作少數的國際首演製作，求精不求多，吸引國際策展人和全球戲迷朝聖。你可以在一座已成古蹟的音樂學院聽到小提琴獨奏加上影像放映，在美術館看到結合真人表演的展覽，讓人不得不印象深刻。夾在愛丁堡藝術節和戲劇之都倫敦中間，曼徹斯特也能找到自己的特色與定位。

台灣最有特色的藝術節或許是 2006 年開始的「金甘蔗影展」。一反所有影展定律，每年徵選數個團隊，在高雄橋頭地區駐點一週，以現地拍攝、現地後製、製作完成短片，在最後一天放映並評獎，評選會紀錄還全文上網公布。這種在地精神令人讚嘆不已，也將只能放映已完成影片的「過去式」影展，變成「進行式」。金甘蔗彰顯了藝術節另一重大要素──就是「在場」的身體感。尤其在網路時代，這種走到現場的「在場」更是無可取代的真實經驗。

　　藝術節需要想像力。尤其是在文化逐漸變成產業的時候，藝術節仗著以求新為號召，仗著有一批更為開放與好奇的觀眾，還能開發一點尖端實驗。新不是價值標準，而是一把鑰匙，可以打開未知的門。門後也許是一個截然不同的文化傳統，可能是一面鏡子，也可能是一個黑洞。但是若不打開，我們就永遠關在自己的房間裡。

衛武營大拜拜

　　2006年全國表演藝術博覽會在高雄衛武營熾烈展開，三天眼睜睜燒掉六千萬，遭在野黨立委嚴重關切。對於文化界，誰拿到標案不是重點，六千萬比起軍購更只是九牛一毛。但達成多少實效，才是更值得關心的。

藝術外銷≠亂槍打鳥

　　據官方說法，這項活動目的之一是將台灣表演藝術推往國際，之二是拓展觀眾。立意雖佳，執行卻嫌草率。活動因政治時效而倉促成案，只點名扶植團隊參加，無暇兼顧另具特色的團體。團隊接到通知要設攤、演出，不過三個禮拜，許多團隊限於既定演出行程，根本無法調度成行。於是可以看到許多攤位只能貼貼海報、頂多擺台電視放錄影帶，在囂鬧的氣氛中達不到多少宣傳效果。各攤發放的中英文宣，也只能靠各團已往的累積，自生自滅。文建會請來近二十位策展外賓，但只快速帶隊一輪走馬看花。次日起，就我觀察，港澳、新加坡的策展人由於語言沒有隔閡，還相當勤快地跑攤位、找資料，其他歐美外賓就只能放牛吃草了。

事實上，藝術外銷和本土推廣是兩個完全不同的目標，並非不能同時舉行，但活動規劃需做清楚區隔。有的團隊完全沒有國際賣相，只是送來娛樂大眾，策展人看到太多這類節目，只有啼笑皆非。國際行銷需要細緻處理，針對不同藝術節屬性推薦不同口味的節目，如何能靠亂槍打鳥？這麼大一筆預算，至少應該趁機協助團隊建立具說服力的中英資料和片段剪輯，並經過歸類整理，舉辦精確有效的說明會。這次唯一的一場交流座談十分短促，只來得及讓各國際策展人自說自話，加上民眾帶著小孩頻繁進出會場，場面凌亂尷尬。一個知名舞團還抱怨說，舞蹈座談進行到一半，忽然總統光臨，總統及主委致詞兼翻譯，耗光了剩下的時間，導致座談草草了事。這類鬧劇還要上演到什麼時候？

　　真的想要進軍國際，不妨參考日本作法。1995亞維儂藝術節以日本為主題，邀約了一堆傳統節目。日本政府不願自己的現代藝術被國際遺忘，次年自費送兩個實驗劇團到亞維儂Off租了一所劇場獻演，大受歡迎之餘，也贏得其他藝術節的注目邀約。在了解國際市場前提下主動出擊，才可能突破限制、創造焦點。

共產主義園遊會vs.資本主義競技場

　　受選舉現象的惡質影響，近年國內文化活動都辦得像嘉年華，唯尚熱鬧。號稱博覽會，衛武營的確達到親民效果，讓高雄人度過一個熱鬧好玩的週末。但是對於要培養觀眾、教育民眾的目標，恐怕還差得遠。民眾扶老攜幼隨性逛大觀園，少有人能認真比對傳單上密密麻麻的時間場次。然而各館舞台正在演出的節目，甚至連一

張招貼也沒有。演出團體能因此累積什麼知名度、培養多少忠實觀眾？

文建會要將博覽會辦成亞維儂或愛丁堡般的盛會，但這些藝術節的成功，來自主辦單位的精心策展、製作及邀請夠多精采創新的演出，讓大批觀眾心甘情願掏腰包爭睹。同時新進團體雲集的會外節目，為了票房，演出者莫不卯勁遊街宣傳，造就狂歡盛景。在熱鬧後面，其實是高度自發性的資本主義競技場。

然而衛武營卻是共產主義觀念下的人民食堂。官方花大錢（分到表演團隊手中只剩拮据的小錢）請民眾免費參觀園遊會，演出條件卻十分簡陋。要用請客吃飯的表象繁華創造亞維儂、愛丁堡盛況，或是包攬多數台北團隊來建立「南方意識」，只能說是土法煉鋼超英趕美的虛妄夢想。

文建會主委聲稱衛武營「絕非只是大拜拜」，開幕時還有某官員高聲複誦。這句笑話我們可以既往不咎。但如何讓美意落實、讓下一屆博覽會的錢用在刀口上，如何從容經營、不讓文化活動被綁架成為政治造勢活動，卻是來者可追的。

回歸文化本位 ——
《夢想家》事件一年省思

　　《夢想家》事件將近一年，北檢的無罪簽結非但沒能讓爭議止息，反而再掀波瀾。這證明即使一切合法，社會大眾對於這場演出的高耗能、低產值還是忿忿不平。何況，在文建會／文化部相關資訊不透明的情況下，北檢的判決終究無法令人心服。根據謝東寧、馮光遠 2012 年 2 月 16 日在蘋果日報發表的專文分析，指出《夢想家》有 11 標是在演出前 11 天至 58 天決標，從設計到裝備諸多事項根本不可能在這麼短時間完成，顯然難脫違法偷跑之嫌。而無論偷跑與否，這個程序更證明了整個製作的急就章。看哪！一部台灣劇場史上最昂貴的製作，就這麼拼裝登場，其成績有目共睹，不待劇場界的專業批評，演出當晚的網路上已經被罵翻天。曾志朗在其短暫的代理文建會主委期間，還把魏德聖導演抬出來比擬，反而更彰顯《夢想家》的草率——《賽德克巴萊》從劇本完成到上片就歷時 11 年，《夢想家》呢？

　　《夢想家》事件，盛治仁與賴聲川始終拒絕反省，反而一味歸因於選舉期間的藍綠惡鬥，來推卸責任。然而，雖然提告者為民進黨，但當初兩黨立委皆曾痛加質疑。事實上，《夢想家》的誕生，一

如「建國百年」的諸多灑錢活動，本來就是執政黨為選舉造勢而為的粗糙伎倆，如果被政治化地對待，完全是咎由自取。

雖然事件還在延燒，但在一年後檢視，已經可以得出幾個教訓：

第一，政府應再思活動的核心價值。官方灑錢辦大型活動，往往有為首長政績加分的政治考量。從聽障奧運到花博（剛好也都是盛治仁＋賴聲川的組合），讓執政者食髓知味。然而聽奧把身心障礙表演團體擠到車尾，花博根本與城市的永續環保無關，甚至還打著「綠色城市」招牌，玩著拿短期綠地換容積率的把戲。重噱頭不重實質的傾向，在「建國百年」系列活動終於被看破手腳，引起公憤。用放煙火換民眾滿意度與支持度的行徑，雖不可能杜絕，但《夢想家》證明了，一心以政治目的為前提，極可能踢到鐵板，求榮反辱。

第二，政府應再思與藝術家的關係。藝術家跟政府拿錢雖不是天經地義，但政府呵護文化生機卻是責無旁貸。迷信李安、林書豪等國際名牌，卻忽略本土專業的紮根培育，是兩黨政府長久以來的迷思。藝術家與團隊按照自由創作路線，在侷限的台灣市場難以生存，而政府的常態補助永遠杯水車薪，於是只能瞻仰大型活動（如慶典表演）或政策性扶植方向（如定目劇或科技藝術）的雨露，這造成文化生態的嚴重扭曲。如果要讓台灣的文化產值提高，就切忌外行領導內行的藝術指導（如文創公司指導電影創作），而應從建構健全的文化結構、改善文化發展環境著手。

第三，藝術家應再思與政府的關係。政府永遠有活動要辦，而活動品質要好，關鍵在於藝術家，而非公關公司。只是，政府對活

動續效的要求往往重量不重質，看重的是民眾參與數量、媒體報導篇幅，而不是活動的意義。但成為承包商的藝術家不能以滿足掌權者／掌錢者的膚淺要求為目標，而應牢牢掌握活動的精神，視每次活動為與民眾共構理想家園的具體行動。藝術家該服務的不是主辦的政府機關，更不是機關首長所屬的政黨，而是包括各種黨派與階級的所有人民。《夢想家》的主要問題，就出在毫無保留地為執政黨的意識型態服務，甚至不惜將革命歷史簡化為法西斯愛國教育的手段。歌功頌德的目標下，黃花崗烈士反抗不義當權的精神，並未對照到當前反抗政府與財團不公不義的青年，反而是為藝術而藝術的年輕舞蹈家。引喻既已失義，牽強的劇情引人駭笑，連帶音樂舞蹈的七拼八湊，無法自圓其說，便很難避免了。無論是聽奧、花博的開閉幕，乃至建百的國慶晚會，都只是煙火一場，無法像倫敦奧運那樣，在對現實的真切體認下，凝聚國人，乃至世人的文化認同，主因在藝術家小看了自己，也小看了一場慶典可以散發的能量。

第四，文化部應重新自我定位。盛治仁一再強調，建百沒有擠壓文化常態預算（——所以可以亂撒？）龍應台也一再強調，文創沒有占用文化常態預算（——所以可以亂花？）然而，就審計部對去年文建會提出的糾舉，包括國家電影文化中心、綠島與景美人權園區、台灣博物館、台灣歷史博物館的計畫延宕與經費濫用，這些都是在文建會傾財力與人力打造建百時所發生，能說建百對國內文化基礎建設沒有排擠作用？而文化部設立文創司乃至文創院，運用國發基金從事他們根本不擅長的業務，能說對文化部的業務與人力沒有排擠作用？

　　從盛治仁對《夢想家》的支持，到龍應台對盛治仁的迴護（北檢從未要求文化部保密，文化部在社會不斷呼籲下，卻直至北檢簽結始將《夢想家》的資料公布）。文化部檢討的決心、改變的作為必須具體落實。《夢想家》的 2.15 億最常被拿來對照的，就是對國內表演藝術界最重要的基礎補助「演藝團隊分級獎助計畫」，101 年度分給 100 個團隊的全年補助，不足兩億元。這種鮮明的貧富差距，證明了台灣文化政策的嚴重傾斜與價值錯亂，更別提還有諸多專業機制有待建立。

　　台灣政治之明目張膽的惡質，由來已久。灑再多錢拍宣傳片、買業配新聞、辦煙火慶典，也喚不回民心。《夢想家》最大的教訓就是：藝術家醒醒吧！政客們醒醒吧！因為民眾一直是清醒的。

新象三十——
劇場的啟蒙時代

　　我從國中三年級開始接觸藝文活動。那是1979年，我隨父親旅居菲律賓已經兩年，害著嚴重的思鄉病。一聽到有台灣來的表演團體，就嚷著要看，不管那是舞蹈或什麼東西。在一個颱風夜，父親載我趕車前往馬尼拉文化中心看雲門舞集，結果看到了林懷民跳得像山水劃一般的〈風景〉、精簡卻剛毅的〈寒食〉，原文秀跳得澎湃激昂的〈女媧〉，還有戲劇性強烈的〈白蛇傳〉。以往在報上看到的報導文字居然化為神祕的肢體語言和音樂，讓我激動不已。

　　那年我便回到台灣就讀高中，次年，進入雲門的夜間班練舞，開始踏入表演藝術的不歸路。將近三十年後，我翻看新象的回顧紀錄，驚訝地發現，雲門的菲律賓之行居然是新象辦的！

　　回顧新象三十年，也等於是幫台灣的表演藝術作三十年的回顧。對於我這樣一個跟新象一起長大的小孩來說，事實上新象就是我對世界表演藝術的總體啟蒙。

　　在國家劇院以豐厚資源引進國際一流團體之前，在各家藝術經紀公司起而效尤之前，新象在整個八〇年代，可謂獨領風騷。以一

介私人經營的公司，在自負盈虧的刻苦條件之下，新象居然做了這麼多大膽的製作和進出口，可見主事者對於市場和藝術的品味，有其獨到的權衡。就劇場演出而言，我就百思不解，新象不知是出於慧眼或傻勁，1982年才剛剛在香港成立的進念·二十面體劇團，怎麼就會把他們請來台灣，一口氣在國立藝術館演了兩齣戲：《心經》和《百年孤寂》。而這兩齣戲的前衛形式，不但立即在國內劇團引起旋風，還直接誘發了蘭陵劇坊之後，最革命性的劇團——「筆記劇場」的成立。可以說，身為幕後推手的新象，和台灣現代劇場史的演變，有絕對重要的血緣關係。

　　如果說這些創舉是無心插柳（怎麼沒有別人來插這些柳？），新象獨立製作的大型劇場，則的確是有心栽花。許博允先生對大型戲劇市場的開發，一直勇於嘗試。他撮合白先勇與眾多影視藝文紅星，合作台灣第一齣多媒體舞台劇《遊園驚夢》，改編張系國膾炙人口的小說《棋王》成為國內第一齣大型音樂劇，邀請胡金銓導演《蝴蝶夢》，都是八〇年代的野心壯舉。這些演出如今看來，都是以藝術性題材出發，想要和大眾取得交集的作品。然而在時間、經費上的短絀，以及各專業部門的未能準備穩妥，往往造成顧此失彼的現象。例如《棋王》雖然請到遠來和尚——美籍編導，但整體成績還是很不理想。記得我在大學時代撰寫的第一篇公開發表的劇評，就是針對《棋王》的嚴厲臧否（文收入《跳舞之後·天亮以前：台灣劇場筆記1987-1996》）。其中胡金銓的《蝴蝶夢》，在我心目中倒是最為精彩的一齣，從緊湊而諧趣橫生的劇本節奏，到妙用各種傳統表演類型的程式，意外地好看。但或許是由於胡導演創意的渾然天成、

無跡可循，這樣成功的製作並未引起再一波延續的浪潮。

新象當年引進的國際演出，像馬歇・馬叟這樣自成宗派的大師，給了我們這些初生之犢非常動人的示範——一個藝術家可以到這麼大年紀，還站在舞台上，精準又滿懷赤子之心地把他美妙的創意再現給我們。記得我是看完首演之後，立刻衝動地買了第二場的票，第二天進場再看一次，謝幕時還熱情地跳上國父紀念館的舞台去獻花，滿心感謝。

而同時，新象也引進像日本白虎社這樣前衛的舞踏藝術，看到他們全身赤裸塗白，只有下體穿著透明罩出場時，真是讓我目瞪口呆。雖然當時的我完全不懂舞踏為何，但那種迥異於一般追求精緻、高尚的演出質地，白虎社呈現的著魔狀態、旺盛不可逼視的精力，以及那股虎虎生風的破壞力兼創造力，在在讓我難以置信，彷彿窺見了另一個神魔兼具的創世者。新象還引進過像法國香堤偶劇場這樣極具獨創性的偶戲＋默劇，可惜因為宣傳包裝成兒童節目，讓我當時失之交臂，後來到了歐洲領略到這個團的神奇，才發現他們早到過台灣。

新象曾經在仁愛圓環新學友書局樓下，有過一個小劇場。辦過幾屆藝術節，對小劇場的發展頗有助益，有一陣子，其活躍程度不亞於後來的皇冠小劇場。我印象中，屏風的創團作、實驗性極強的《1812與某種演出》就是在那裡演的。我在那裡看到河左岸的第一次對外公演《闖入者》、環墟的《舞台傾斜》，還有筆記的《地震》。就憑這幾齣戲，這彈丸之地就應在台灣劇場史占一席之地。從大製作到

小劇場，從外銷到進口，那段時期的新象，就像一個民間文化部，忙忙亂亂，但朝氣蓬勃，一如那整個時代、整個社會的縮影。

　　回想起來，我只覺不可思議，是什麼樣的執念，讓這麼多開創性的行動同時發生；是什麼樣的願景，支持著如此旺盛的戰鬥力迄今。直到這幾年，我還在好奇為何像《鐘樓怪人》、《小王子》這些以內涵而非花招取勝的歐式音樂劇，會有人有這股傻勁願意引進。時代也許在變，但嘗過當傻子的快樂滋味的人，是很難甘願變聰明的。

蘭陵三十──
台灣劇場的結算與再出發

　　蘭陵30，《新荷珠新配》的演出現場，每位演員登場，觀眾的歡聲把國家劇院的屋頂都要掀掉了。我們看到的是一部活生生的台灣現代劇場史。李國修的趙旺依然靈巧，劉若瑀的荷珠依然嬌媚，彷彿三十年時光並未逝去。

　　然而時光畢竟是逝去了。人不老，戲卻老了。當年《荷珠》讓人眼睛一亮的諸多巧思，餘味猶在。但由於「現實感」的闕如，從前可以輕鬆過關的劇情轉折，如今卻顯得不合時宜。例如荷珠冒牌認父，令人啟疑，卻壓根沒人想到可以去驗DNA；富商破產後，看到一張名片上來路不明的「董事長」尊銜，竟然就不問皂白地認定對方是救命貴人。這種粗糙的心理轉折，今天看來，實在太牽強。

　　編導金士傑在節目單中寫道，此次重演「著重於如何與當代社會現象產生共鳴」。然而，除了「窮得只剩下錢」這種時事消遣，《新荷珠》其實少有與當代社會的聯繫，反而開了不少影射演員真實身分的玩笑，這些部分也最能討觀眾一粲。有如一場溫馨的同樂會，卻很難視為到位的戲劇表演。因為演員把每個笑點都推得更賣勁，像要把這珍貴的相聚時刻盡力延長下去，卻反而失去了渾然天

成的喜感。

由於台灣劇場的演員、導演向來都太年輕（其實連觀眾亦然），我們不時會彼此消遣：「再過二、三十年，等大家都老了，戲應該可以好看一點吧！」蘭陵30彷彿讓此語一夕成讖。然而，當年勇雖值得回味，若真要發揮這批老將的蓄積功力，應該端出的其實是一台新戲。

當年正是初生之犢那種不拘一格、自由自在的遊戲性，開展出一個百花齊放的劇場盛世。蘭陵30推出了兩齣老戲，《新荷珠》展現的正是這種遊戲精神。而《貓的天堂》則似乎意在彌補蘭陵所不足的批判意識。

彷彿是為了否定當年的聲音與肢體實驗，全新演出班底的《貓的天堂》不但開口講話，還採用了舞蹈，更穿插編導卓明與評論家王墨林的評論對話，由劇情中借題發揮，從主題解析，一路牽引出對台灣文化生態的批判。卓明稱這為「紀錄劇場」，事實上更像是「劇場論壇」──不是戲劇作為一種論述，而是將論述強加於戲劇之上。

唯其如此，我們才赫然發覺，30年來，台灣劇場並未能發展出論述能力。當戲劇本身（情節、角色、形式）無能於評論這個社會，便只能外求於語言論述。但新版《貓的天堂》這麼做時，卻呈現論述和演出的分崩離析。

論述者在台上大談家貓與野貓的對比：當年的「家」，隱喻著

一個安逸的封閉劇場，外界才是真實世界。然而我們在新舞台看到的「家」與「外界」兩種不同的表現形式，卻恰恰相反。家裡兩個女人的舌劍唇槍，如餐廳秀或野台戲般，展現出一股生猛不羈的活力（類似兩位評論者讚許的「真俚俗」文化）；反而野貓和獵人的世界，以模仿芭蕾的綜藝化舞蹈呈現，顯現的是台灣早期現代舞的僵化品味（類似兩位評論者抨擊的「假高雅」文化），一點也「野」不起來。

場上的論述和演出實質扞格不入，導致整晚的論述冗長失焦（我聽到某位觀眾發牢騷說「花錢來聽他們抱怨」）。評論者故作傷感聲調的哈姆雷特獨白，也顯得矯情。反而以錄影重現的豬哥亮餐廳秀，成為整晚的歡樂高潮。不過，這也同時否定了現場的演出。在新版《貓的天堂》裡，劇場是無能的，必須讓位於現實世界。

不服氣這個結論的年輕藝術家們，不妨把蘭陵30當作一次評論界和創作者的自我清算，當作一個重新出發的開始。如何厚植劇場本身的現實觸角與論述能力，再過三十年後，我希望能看到另一個不同的結論。

台灣劇場的幾項陋習

國內劇場日益邁向「專業化」的同時，有幾項習慣卻日趨惡化。

麥克風

其一是麥克風的使用。微型麥克風，從小蜜蜂到小螞蟻，越來越為演員所仰賴。當我們走進劇場，以為是看一場貨真價實的Live表演，但是幕啟燈亮，演員一張口，聲音卻來自兩側的喇叭，金屬之音震耳，彷彿在演雙簧。觀眾接受訊息、投射認同的方向混亂。麥克風，把一場「現場」表演硬生生變成了「轉播」，經過放大的音量與尺寸如常的演員能量之比例懸殊，簡直把一場全方位表演變成了層次平板劃一的廣播劇。

在國外，千人上下的劇場，或甚至是像亞維儂那樣的露天劇場，基本上沒有人使用擴音設備。連這樣的空間都無法駕馭的演員，根本不必談上台表演。除非是必須與電音樂團抗衡的音樂劇，或是特別要在音質轉換上大作表現（如Robert Wilson的劇場作品），才有使用麥克風的需要。

整個八〇年代的台灣，基本上還算注重演員訓練，或至少在觀

念上尊重這個專業標準。從藝術館到社教館，甚至上國家劇院，演員全都親「聲」上陣。然而近十年來，不少由影視歌唱界跨界玩票的演員上了舞台，做了主角，演技有優有劣，但卻讓製作單位為了「拯救」演員音量不足的問題而用上了麥克風。一人用，所有演員就得跟著用。風氣消長，連專業劇場演員擔綱的演出，聲音都開始「膨風」了。大家不但沒有利用這項設備嘗試任何聲音變化的藝術，甚至連基本的擴音分寸都拿捏不準，音量寧大勿小，唯恐 high 不過熱門演唱會似的。

使用麥克風的優勢是，演員的一聲一欬都可細緻傳達；相對的，麥克風的裝設位置若非在額頂頰上，有礙觀瞻，就是藏在胸前領口，動輒碰出噪音，限制了演員的動作。不假思索地使用，便有不忍卒聽的後果。國內劇場長期輕忽聲音與口白的訓練，麥克風的濫用只是治標，而且損多於益。演員若無力直接跟觀眾溝通，乾脆把表演也拍攝放大，讓電影全盤取代劇場算了。

節目單

節目單是小事，但積非成是也反映出我們劇場觀的層次。

國外看演出，基本上節目單有兩種形式。一種是印成單張贈送，上面只有演職員表，頂多再加上幾段內容陳述。另一種則是印成資料書的形式出售，除了增加了主要創作者和演出者的簡介、圖片，更多份量是劇本或歌詞的刊登、作品相關背景的分析；如果是經典劇作，必不可少的還有由戲劇顧問（dramaturg）撰寫的，本次

演出的詮釋觀點，乃至演出史的尋索、劇作家的研究、演出主題在其他領域——文學、美術、音樂、電影等等——的對照（如前幾年英國國家歌劇院ENO製作華格納歌劇時，節目單便採用了王家衛《東邪西毒》的人物、造型作為現代神話的旁證）。換言之，觀眾買了這樣一本節目冊回家，能夠和當晚看到的演出反覆印證、深入對話，也落實了劇場作為社會人文教育的功能。

然而我們的節目單，不管賣不賣錢，占據最大篇幅的往往是參與人士的大頭照和感言，感言內容上焉者就這齣戲的主題各人隨興發揮、下焉者則是「阿明、小哥，我好愛你們！」或「這次排戲過程我真的收穫很多、也感受到自己的不足……」不管是幕後花絮式的或得獎感言式的，總之不脫畢業紀念冊的格局。觀眾把大家的畢業紀念冊買回家，不見得不甘願或沒樂趣，卻難免有一種「你們抱頭痛哭，我卻置身事外」的感受。難道是覺得觀眾對更深入的內容不感興趣，還是創作者連自己也不感興趣？

在觀念上大家都能理解，「專業化」不等於「商業化」，「商業化」也不等於「粗俗幼稚」。但是在耳朵飽受麥克風轟炸、眼睛看著同樂會般的節目單時，我實在不曉得我們講究的劇場專業到底反映出什麼。

獻花儀式

如何表現你對一場演出的激賞呢？鼓掌，吹口哨，大喊Bravo，還有呢？起立致敬？啊，怎麼可以忘記——還有獻花！

然而每一次，當有人三三兩兩上台獻花時，全場觀眾就尷尬了——一方面，謝幕的時間拖長，原本的掌聲似乎很難繼續維持一樣的熱情；然而，獻花若沒有掌聲伴奏，也似乎讓人很看不過去。於是，善意的觀眾們開始有默契地接力鼓掌。

通常鼓掌多久是臨場反應，獻花就必定是有備而來了。有的是慕大師之名，有的是親朋好友，所以在沒看到演出前，就決定非如此表達特別的敬意不可。我在上個月的一場演出中，就看到觀眾不但施施然上台獻花，而且還大擺 pose，讓台下的親朋好友趁機拍照留念。於是，全場觀眾看著親朋好友紛紛上台跟演出者寒暄、拍照，而其他沒有這般陣仗的表演者和鼓著掌的觀眾全傻在一旁，不知如何是好。

有的演出，會將花束擋在門外，聲稱一律由前台人員轉交。這麼一來，我們就再也看不到拍照之類的奇景了。取而代之的，會看到由主辦單位安排的獻花——工作人員在謝幕終了前，魚貫而出，不疾不徐地人手一束，像頒發感謝狀。如果獻花代表觀眾的熱情，這種制式的獻花真像是褪了冰的冷笑話，完全不知所云。一場精心修潤的演出，往往便終結在這一團混亂中。象徵地看，這種社會儀式算是將藝術「還俗」於人世了吧。一不小心，鞠躬時還會讓花束裡的水把漂亮的服裝給弄溼了。

票價制度

如何表現你對一場演出的期待呢？應該就是想辦法買到最好的位子吧。可是票價分級的結果，往往造成一個現象：最好的位子成

排成排地空下來，越遠的樓座卻越是擠滿了人。然後，在中場休息過後，前面的空位便漸漸塞滿了「自動補位」的觀眾。

　　對於觀眾席「外強中空」的現象，不同的劇場各有解決之道。我曾在斯洛凡尼亞獨立前夕，造訪他們首都盧布里安那的國家劇院，那兒正在上演一齣當代劇作《唐璜復活》。買的是偏遠的樓座，開演前帶位小姐卻來請這些觀眾下樓，安排我們坐入更好的空位。我對於此一善意受寵若驚，覺得他們真是一個有高度教養且非常「人性」的民族，當場百分之百支持他們獨立。

　　一般來說，國外的「半價票亭」專賣當日未售完的一等票，有些劇院在開演前則將這些票以極低的票價賣給學生。這樣，便保證了座無虛席，且有助於演出者的士氣。法國陽光劇團更是秉持「平民劇場」的概念，所有座位票價劃一，座位在演出當場先到先選。然而，這要在中型劇場，方可稱公允。我夢想有沒有一種大劇院的售票機制，全部座位任選。但開賣之初，票最便宜，之後越來越貴，直到演出前賣到最遠的位子、最高的票價。提早買，你可以低票價買到最好的位子。於是，終於可以讓熱愛演出的學生和窮觀眾坐滿貴賓席，而那些會打瞌睡的貴賓，就讓他們去坐最高、最遠的位子好了。

2　時代精神

從性別鬥士到暗黑女王
——魏瑛娟開始的十年

　　不同年代開始接觸莎妹及魏瑛娟的觀眾，對她的印象可能大相逕庭。她對政治禁忌的尖銳嘲弄，對女性處境的深刻同情，對同志議題的大膽開發，對死和疾病的深掘展示，對遊戲手法的無窮興趣，對動作探索的執念信心……在在獨樹一幟，但在不同時期，重心卻有所轉移。事實上從一開始，這些面向都已並存，而且較她後期形式取向的作品，更鮮明直白。可以說，無論劇場大小、受注目的程度多少，這位藝術家出手即已建立堅定的自我風格，令人不得不佩服她過人的膽識，和不知從何而來的信心。二十年後回顧，她散播的影響既在她所堅持的路徑，也在那些她一路邊試邊棄的方法和主題上。所以，窺其初衷，觀其行藏，尤其是那些並不廣為人知的早期作品，應是面對台灣劇場無法迴避的課題。

　　魏瑛娟以直線劇團與台大話劇社名義發表創作開始，我便因緣際會，有幸目睹耳聞。當時隨機發表的零星評論，如今綜觀，意義更為豁顯，也讓我不必經過催眠，即可追憶起細節點滴。因採「對照」方式，以今日角度面對摘錄的昨日紀錄，稍作後見之明的箋注引申。

1988：直線—台大話劇社—莎妹

她投身劇場十年，作品質量兼備，卻因為一直在校園內發展，直到一九九五年以「莎士比亞的妹妹們」為團名公演，這道綿延不絕的伏流才湧出地面，在「第三代」小劇場的百無禁忌氛圍中，引起社會的熱切回應。在九五年之前的劇場史論述中，沒有一篇提起過她的名字。但事實上，魏瑛娟以嬉遊手法針砭時勢、關注性別議題的獨特風格早已成熟，對於節奏的精確掌握、怪誕視覺系統的銳意經營，所呈現的專業質感，也和一般「暴虎馮河」的小劇場大異其趣。

<div align="right">鴻鴻〈台灣現代劇場的來龍去脈〉，《藝林探索：環境篇》，文建會</div>

2010 注：政治劇場與劇場政治

如同八〇年代中後期崛起的第二代小劇場，魏瑛娟的叛逆也是形式和內容兼具的。以段落結構取代連貫劇情、以諧仿取代擬真、以知性取代抒情。在主題上，一開始就對性別和政治議題特別關注，可以歸類為廣義的政治劇場。

1988年《風要吹的方向吹》就是將性別意識和政治權力連結的佳例。其中一場，一名西裝男子伸手指，讓一旁的女學生依樣模仿，他比一二三四五，女生也比一二三四五。但當他比出中指時，女生卻比出食指，男子立刻伸手把女生打趴在地；女生站起，男子又比中指，女生仍比食指，又被打趴在地。這種以碧娜鮑許風格呈現的暴力關係，可見出魏瑛娟與舞蹈劇場的淵源（當時德國文化中心已公開放映過《穆勒咖啡館》），以及對性別和政治的雙重敏感。

1989年的《男賓止步》是一部具有「羅伯威爾森／進念／筆記」風格的女性作品。演員全是女性，全都叫做「林淑芬」（比起筆記劇場1985年的《楊美聲報告》，「林淑芬」更為菜市名）。舞台背景是一個巨大上裸女體的俯臥側影，全劇古今交融，充滿凝結的女性形象，與壓抑而斷裂的情緒表達。在女性創作仍多過度感性的年代，魏瑛娟呈現女性處境的藝術企圖是相當激烈的。

　　1990年在皇冠小劇場演出的《天方夜譚（一千零一頁也不夠）》則直接處理政治，嘲諷台灣與大陸的不平等關係。符宏征飾演的外省軍人在台灣民謠歌聲中戰鬥、逃亡，被阮文萍飾演的台灣女子收留。兩人相愛，但軍人的愛卻是排他性的。語言（國語與台語）的政治性，在這齣戲裡被鮮明地強調出來。兒戲或電玩般地演出族群衝突和殖民壓迫，凸顯了歷史的荒謬與暴力的無情。向來被莊嚴化的國家神話，在此被魏瑛娟以童稚眼光輕易地消解了。

　　那時候「環墟」已經演過幾齣間接的政治寓言和直接的《武貳凌》，熱火朝天的街頭抗爭也在解嚴前後天天發生。政治話題雖然當令，人人得而為之，魏瑛娟以遊戲形式和通俗劇仿諷所傳達的幽默批判，仍別具感染力。她對主題的深思熟慮，令作品呈現從容的大將之風。但由於多在學院及大專競賽場合表演，場次有限（有時只演一場），觀眾雖反應熱烈，卻難以被媒體和評論留意，遑論認真對待。這種被迫的邊緣處境，或許也造成了魏瑛娟持續以不信任眼光看待所有「大論述」的戰鬥位置。

1992：全世界沒有一個地方不在下冰雹

這齣劇名長得繞口的新作，不談政治，只談劇場。她將飲食、男女、與看戲行為靈敏代換、放肆引申，有時是截肢挖眼的殘酷喜感，有時是高達的知性、大衛林區的怪誕在荒謬劇傳統中結出的異形。演員全部塗黑牙齒與眼袋，沿著童話與夢的邏輯，建造了一個全然自足的世界。

<div align="right">鴻鴻〈告別海洋・迎接冰雹〉，中央日報</div>

2010 注：我有病，全世界都有病

邁入九〇年代，魏瑛娟的個人美學已臻成熟。

《全世界沒有一個地方不在下冰雹》首度完整呈現了魏的疾病美學。「病」原是殘缺、不得已、痛苦的處境，但在魏瑛娟的戲中，所有黑眼袋、黑牙齒的人物，如影隨形的「病」成了他們所有行為的註腳，或替他們的嚴肅行徑扯後腿，帶有一種自我挖苦、自我嘲哂的意味，反而令人產生同情。耽於病苦的快感，隨之油然而生，難脫自虐的嫌疑。如果世間人事皆病，清醒的觀察者自然有了居高臨下的位置。然而，我們卻不難辨識出，創作者也「可憐身是眼中人」。對於病痛的不滿，後來越來越轉化成某種享受，也形成了獨特的世界觀──自覺的苦，樂過無知的樂。

1993：愛人喔我實在不是一個好姑娘──隆鼻失敗的丫丫作品 1 號

1994：Play or Die ──隆鼻失敗的丫丫作品 2 號

在幾個月前的《丫丫作品 1 號》中，阮文萍飾演的丫丫把台灣各大小劇團都狠狠嘲諷了一頓；這一次，戴著黑框眼鏡、假鼻子的她再度以瞬息萬變的手勢、姿態、語調、情境，盡情調侃了當前的女性主義論述。她有時模仿女性主義者以學術字眼分析性愛的冷靜與虛矯，有時演出她們犀利言語與嬌柔聲音體態的落差對照，最終則指向男女關係若仍糾葛在這些末節的爭論上，可能離真正的平等、互信日益遙遠。阮文萍的收放自如是演出品質的重要指標，一路插科打諢到末了，卸下眼鏡鼻子後，卻是沉重的一鞠躬，立即將觀眾看熱鬧的心情無言地重重拉回嚴肅省思的層次。謝幕才是全劇畫龍點睛的高潮。

許多看似前衛的作品，只是「前衛」這個模式下的陳腔濫調。魏瑛娟的作品正是對這種知識份子濫調的仿諷。

鴻鴻〈「甜蜜蜜」小劇場聯演〉，工商時報

2010 注：另一種後設劇場

向來台詞很少、遊戲很多的魏瑛娟作品，在「ㄚㄚ」系列出現了決定性轉折。為阮文萍量身打造的獨腳戲，在咖啡劇場的近距表演，讓魏瑛娟得以精細玩弄語言及節奏的趣味。但她的語言不是用來描述世界，而是用來評論。劇場本來就是對世界的，魏瑛娟的評論對象卻瞄準知識界。她不甘於用劇場複製現實，反而黃雀在後，針砭那些對現實的評論。這不是當時小劇場盛行的「揭露戲劇製造過程」的後設，而是觀點的後設。

台灣現代劇場過往不是太仰賴語言（姚一葦、馬森、張曉風），就是索性揮舞起後現代反文本大纛，棄絕語言。魏瑛娟削尖她聰明的機鋒式評論語言，開始孤軍力挑風車。「ㄚㄚ」在小劇場大本營「甜蜜蜜」演出，更有「擒賊擒王」的氣勢。

在革命隊伍中，為了革命目標，最容易犧牲自我特性，為共同願景服務。魏瑛娟卻始終自覺意識鮮明。小劇場原已被主流價值邊緣化，魏瑛娟又處在邊緣的邊緣，正得以從邊緣展開反擊。但她反擊的對象不是主流，而是邊緣中的主流，以此來辯證自身的主體價值。所以「ㄚㄚ」1號嘲諷小劇場現象（彷彿她身在其外），「ㄚㄚ」2號嘲諷女性主義論述（彷彿她已經超脫）。這無非是斷奶、弒父的成長必經之路。不過，在階段性戰鬥目標完成後，魏瑛娟毫不眷戀地割捨她的語言長才，服膺於劇場本能，逐漸將語言放逐，終於抵達純動作劇場的冷酷異境。

1995：文藝愛情戲練習

《文藝愛情戲練習》是魏瑛娟從紐約回台度假的即興之作，仍然有叫人笑痛肚子的幽默。四個片段分別處理：一個女子追求一個男同性戀的挫敗、兩個女同性戀者的相悅、一對異性情侶的背叛、兩個男同性戀者的交歡。看似擁抱當前熱門的同性戀話題，其實是在藉通俗模式調侃這些素材，並隱喻族群分歧的社會問題。演員全部把嘴唇塗黑……使所有正經八百的表演時時疏離為突梯的怪樣。

鴻鴻〈政治・性・倒錯喜劇〉，表演藝術雜誌

2010 注：台客風的濫觴

　　或許是因為負笈紐約（念教育劇場）的關係，魏瑛娟重拾她的台灣情懷。這一回，在《天方夜譚（一千零一頁也不夠）》小試過的台語歌搞笑，成為《文藝愛情戲練習》的亮點。異性情侶分手的段落，演員和角色男女對調，在文夏的台語歌對嘴表演當中，台語講不好的男生，扮演起弱女子的角色。這種知識份子重製俚俗文化的仿諷趣味，魏瑛娟可謂始作俑者。同時期台灣渥克的編導楊長燕也以「查某喜劇」系列玩起這種胡撇仔混搭趣味。當魏瑛娟回頭深耕她的疾病美學，楊長燕離開台灣渥克（留下陳梅毛走知性批判方向），這條路線被金枝演社發揚光大。金枝於1993年成立，原本注重果陀夫斯基身體訓練。1996年推出現代「胡撇仔戲」開始，至今已持續耕耘成為「台客」劇場的代表。

1995：甜蜜生活

魏瑛娟擅長日常生活外在儀態的戲仿與重置，如《甜蜜生活》觸及自殺、墮胎、性虐待行為，既喜感又悲愴。其中一段醫生為女孩墮胎的過程，卻「接生」出一根莖、一片葉，和一朵花的殘肢，再拼接成一朵塑膠花，供女孩和同性友人呵護把玩。

鴻鴻〈冷盤熱炒・合縱連橫──1995年的台灣小劇場〉，表演藝術年鑑

2010 注：繼續遊戲

《甜蜜生活》是莎妹掛牌的第一個作品，也是魏瑛娟審視自身黑暗傾向的極個人化作品。當別人在努力尋找「東方身體」的同時，魏瑛娟卻不斷以身體的毀壞為主題。四兩撥千金，以遊戲筆觸搬演虐待、墮胎、自殺等情節，看得人怵目驚心。

1996：我們之間心心相印

以往魏瑛娟的作品見長於情感關係、政治諷喻，這回在B-Side Pub演出的《我們之間心心相印》標明「女朋友作品1號」，鋒頭轉向女同性戀之間的情欲糾葛，實則藉題發揮伸張女性普受壓抑的社會處境。田啟元曾經在《白水》中為「正常社會」眼中的「妖孽」（男同性戀）打抱不平，魏瑛娟也使用了女巫形象來凸顯女同性戀的「妖異」色彩。此劇的英文劇名正是取作「三個彩色頭髮女子在掃帚上跳舞」。然而這三個女巫既不醜惡也不老朽，反而甜美可愛。出身人子劇團的劉意寧從衣服到頭髮一

身草綠，頭上還聳立兩根胡蘿蔔做的魔鬼角；曾在魏瑛娟作品中多次挑大梁的阮文萍一身粉紅，胸前兩隻像握住雙乳的手套；黃珮怡則是一身的藍。她們的嘴唇漆黑，嘴角都殘留血液。

也許是肇因於要去香港參加藝穗節的演出，魏瑛娟一開始就捨棄她以往犀利的語言運用，選擇了做一齣沒有語言障礙的戲，但這現實考量已內化為創作的主題旋律，成為有利的表達工具。尾段的無聲告白不但將全劇的喑啞引導向「被消音」的聯想，更提供了容許不同角度的觀眾填空／配音的自由。脫去誇張的服飾，並連連用手背擦去口紅和嘴角血跡的動作，表現了她們「回到本我」、「有話要好好說」的誠懇。

<div align="right">鴻鴻〈美麗女巫的無聲「妖言」〉，工商時報</div>

2010 注：無言與有言的同志

　　1990年的《告別童話》，阮文萍就已飾演過美麗善良的女巫。《我們之間心心相印》更是大張旗鼓。魏瑛娟向來關心的女性處境，和逐漸浮上檯面的同志關懷，在這部「女朋友作品1號」當中匯流為一。和《文藝愛情戲練習》類似，全劇以精準的動作設計描繪三個女孩／女巫之間的愛與背叛，卻在最後的卸妝／謝幕當中，真情流露，令人動容。

　　《我們之間心心相印》戲末「卸妝」之舉，其實《天方夜譚（一千零一頁也不夠）》已出現過——符宏征在臉上貼膠帶扮成印地安形象飾演「外來者／外省人」，最後卻表明自己馬華身分，並拿出一張圖說「我畫的是台灣，這是一個美麗的寶島。」然後開始撕下臉

上的膠帶。魏瑛娟在意的或許不是演員和角色間的矛盾衝突，而是
「卸下」這個行動（就像「出櫃」一樣）的積極意義。

　　相對於本劇的無言，2000年的「女朋友作品2號」《蒙馬特遺
書》卻大量引用邱妙津文本，讓源源不絕的文字築起主角的心靈囚
牢。「1號女朋友」讓觀眾從頭笑到尾，「2號女朋友」卻壓得人透不
過氣來。

　　前三分之二的荒謬喜趣對比後三分之一的真情告白，《我們之間
心心相印》可以說是魏瑛娟最後一齣「平衡」的作品。往後的魏瑛娟
不那麼在意意象與意義對觀眾的連結，也不在趣味和感性上那麼取
悅觀眾。她確立了自己藝術的信心，從題材的耽溺到形式的專注，
自此一往無前。

　　到了《666著魔》，她已穩坐「暗黑女王」的寶座。

1997：666著魔

　　作為一齣在東京首演的戲，《666著魔》呈現了台灣小劇場的專業質
地：縱使布景裝置付諸闕如，但演員獨特的造型構成台上不斷流動變換
的景致。風格的選擇明確，建立在糅合矛盾對立的中間地帶：光頭、黑
紗蓬裙、加上Ｓ／Ｍ金屬皮革飾物的角色，顯得既古典又科幻；用編舞
般對線條、姿勢、節奏、布局的美感敏銳度，經營十足戲劇性的情節張
力；談的是著魔狀態，語調卻一貫冰冷沉靜；連音樂也頻頻組合神（古
典聖歌、聖樂）魔（現代重金屬搖滾），逼現六個人物的獸形魔性。舞台
氣氛罕見狂亂或出神，彷彿怕阻礙了觀眾慎思明辨的過程。

　　魏瑛娟擅長以遊戲形式與嬉玩氣氛，陳述殘酷或陰暗的主題，迸發獨特的黑色幽默。看她的戲，於是也經常是愉悅與「慘不忍睹」輪替、甚至同時交糅的經驗。……遊戲其實最大的樂趣與目標在於競爭，劇中的情慾與權力關係遂經常表現為角力、爭勝，或是由對峙到誘引，由誘引到對峙間的往復拉鋸；……匪夷所思的是，魏瑛娟戲中的競爭，其獎賞不是「病」就是「死」。貫穿她多部作品的黑眼圈、黑嘴唇的滑稽形象，到本劇發展為鮮血淋漓的殘酷，凸顯了「疾病」的指涉。《甜蜜生活》中千奇百怪、令人捧腹的各種自殺手段，本劇中也有集體咬嚙手腕的一景遙相呼應。……乃至結尾——最富想像力的一場——服裝秀嘉年華，也從絲網、鋼釘、金屬面具等Ｓ／Ｍ意味濃厚的服飾，發展為尿袋、針筒、注射瓶加上滿頭滿身的鮮血。演員臉上的冷傲神情表明了這場儀式的樂趣不在施虐或被虐，而是自虐。沒有《自己的房間》死亡之後的集體新生，在著魔的領域，死亡本身就是充滿快感與華麗的救贖——甚至「救贖」這樣的說法，可能都太一廂情願了。

<div style="text-align: right">鴻鴻〈向無盡黑暗的傾斜滑翔〉，表演藝術雜誌</div>

2010 注：總結與再出發

　　《666著魔》是一個總結，一個嘉年華般的疾病慶典，一個創作者對於供養她多年的題材的祭拜儀式。魏瑛娟參與廣告的經驗，也讓她對人物造型的時尚感特別有把握，再黑暗的主題都能以時尚包裝成賞心悅目的美感。政治、性別等議題由於太政治正確、太被所有人濫用，早就被她回收來嘲諷之後，丟回垃圾桶。掌握了內在世界的純粹度與歧義性，她開始把觀眾搖搖拋在身後，朝深心探索。

重新出發。在嘗試古典莎劇、歌劇、舞蹈之後，魏瑛娟的作品愈益抽象，關心線條、空間、節奏，遠勝題材。後期的魏瑛娟以哲思哺育的美感，吸引了無重量感的新一代青春少艾，但已無人費心去解讀，因為當下的美感經驗似已足夠。

　　雖然莎妹的創作主力漸漸轉移到王嘉明和Baboo身上，魏瑛娟的行跡仍是冥冥中的導引。Baboo承襲了她對文字與空間的調度經營，王嘉明把一切主題通俗化成調侃對象的遊戲傾向，也可見魏瑛娟的影響。但與魏的早期作品比起來，這些作品與今日現實的對應，已像是不能承受之輕。

　　回顧魏瑛娟的創作前十年，無法不注意到的是，魏瑛娟崛起於台灣解嚴的多事之秋，各種保守與解放思潮粗率地在社會及藝術領域中流竄。魏瑛娟依個人興味加以擷取，以獨特觀點轉化，無可避免地帶上了時代的鮮明印記與天才的痕跡。倘若此刻也有一個初出茅廬的魏瑛娟，遭逢這個更詭異的關鍵年代，她捲起袖子，會想要做些什麼？我不禁這麼好奇起來

【莎士比亞的妹妹們的劇團 2】

後現代絞肉機——
王嘉明與他的劇場實驗

　　身為莎士比亞的妹妹們劇團近年的創作主力，王嘉明是當前最值得注目的劇場風景。積極運用影像、空間、聲響等各種跨界元素，已經讓他的作品獨樹一幟。他的「敘事劇」，包括紙娃娃愛情劇《請聽我說》多次重演甚至一再赴大陸巡演；在誠品演出的推理愛情劇《膚色的時光》則連滿十九場，成為年輕族群的熱門話題，已證明了大眾劇場的接班實力。同時，他持續開拓的「非敘事劇」，從獲得台新評審獎的《殘。》，到 2009 在台北藝術大學製作的《05161973 辛波絲卡》，實驗創意也從未缺席。

　　台灣劇場的作品缺乏深入討論，尤其是缺乏對這樣勤奮的創作者的討論，我以為是不健康的。談談王嘉明的作品，也許有助於理解當前劇場實驗的優點與盲點。

　　王嘉明的作品具現了後現代藝術的特色。他往往多方取材，自由挪用，尤其對通俗文化的仿諷，特別著力。《請聽我說》通篇以韻文道出的戀愛告白，猶如一洩千里的流行歌詞，《膚色的時光》藉各種同性和異性、現實或虛擬的多角戀愛攻防關係，道出一篇篇猶如流行小說中的戀人絮語。王嘉明甚至公開表明，他要談的就是「膚

淺」。這是一種遁詞或一種隱喻？我不知道。因為我實在看不出，在對「膚淺」的耽溺與嘲諷之後，創作者對這些人物、情節、言語的態度到底是什麼？

王嘉明的戲善於選取單一現實空間，再作非現實的運用。這空間有時是機車行、一片沙地、或一堵隔斷兩面觀眾的牆，而《辛波絲卡》運用得出神入化的，則是一座機場的候機室——有座椅、輸送帶、櫃臺、內藏升降裝置的櫥窗、還有劈哩啪啦翻轉的航班告示牌。

在演出結構上，王嘉明聲稱他的劇場模仿音樂。然而結構中填塞的「材料」，卻不可能是沒有意義的。以《辛波絲卡》為例，演出中組合了引文（莎翁和契訶夫的多部劇作片段、辛波絲卡的詩、通俗劇）、舞蹈、才藝表演，形成一個不斷轉換形式的大雜燴。同樣一位男演員，可能先後扮演昏庸而自食其果的李爾王，與良善卻冤屈受辱的理查二世；同樣一位女演員，演了馬克白夫人又接著演茱麗葉和奧菲麗亞。顯然導演自有用意，但這些段落就像架空的詩行（對於不熟悉原劇的觀眾，可能更像不知所云的囈語），所有細節都散射歧義，卻又立即不加解釋、也沒有引申地轉折到不同的段落。王嘉明拒絕清楚、確定的意涵，追求開放的感知。然而其結果便是形同滿地琉璃，讓人讚嘆其奪目，卻迷失其中，無法組合出意義。

辛波絲卡的詩動人之處，其實是以簡單直率的語彙，從最小的個人位置，表達對世界脈絡明澈的掌握。王嘉明的《辛波絲卡》卻語彙繁複、脈絡失焦。博學背後，難道竟是一顆恐懼溝通的心？抗拒

成熟與定型，卻安逸於紛亂，拒絕表態，寧非也是一種世故？

　　王嘉明採用梵谷、莎翁、辛波絲卡或戈爾德思，不像是找另一個靈魂來壯大自己，卻彷彿將他們捲入同一具絞肉機，不管進去的是什麼，灌出來的都是五顏六色的香腸。一個個繽紛奪目，但誰在裡面，已經沒有差別了。

　　在不同作品裡，他唯一貫澈的，便是對通俗劇的仿諷，連《辛波絲卡》也不能倖免。即令不是便宜行事地取悅觀眾，也可見出其逃避心態。先將現實簡化為通俗劇，再將通俗劇支解為動作、聲音，讓一切熱望與痛苦，消解於無意義當中，以換取片刻遊戲之歡愉。看似顛覆性的瘋狂形式，卻有如另一所迪士尼樂園——現實是無法改變的，讓一切歸於遊戲吧！

　　跟一群年輕學子合作，《辛波絲卡》抵達了遊戲的顛峰。接下來我很期待，王嘉明能不能給我們看看他最拿手的：轉折。

跨領域、
跨文化的探索歷程

　　1998年，河床劇團開始進入台灣劇場的視野。一開始他們的觀眾並不多，但迅即引起震盪。郭文泰，這個來自美國、研究台灣劇場的戲劇博士，帶來既不屬於美國寫實劇場傳統，也迥異於台灣現代劇場運動的異質作品。也因此，多年來，爭議始終不斷。有評論者認為河床和台灣劇場「格格不入」，也有人認為他們做的是視覺藝術，而非劇場作品。的確，河床持續穩定推出劇場演出之際，近年也逐漸受邀成為美術館的常客，晉升跨領域藝術的先鋒部隊。可以確定的是，在台灣的藝術版圖上，河床的開創性獨樹一幟，無可取代。

超現實、反敘事的清醒之夢

　　每一次，河床劇團都帶來令人驚奇的美感經驗。郭文泰擅長以有限的空間作無窮的變化，以超現實的大膽意象，具現一個個隱密而獨特的時空。不論演出場地何在，都能夠全盤改裝成一個只可能出現在夢中的世界：《彩虹工廠》遍地咖啡渣，氣味撲鼻而來；《水曰》布滿香灰；《稀飯》是個密閉的機艙；《未來主義者的食譜》甚至要求觀眾爬過狹窄的甬道，進到只有30個人能共享的餐桌；直到《開房間》系列，觀眾只能一人獨享一世界。

　　郭文泰的舞臺奧妙在於埋藏和發現，與其關心的主題一致。揭開地板可以是一汪水塘；打開房屋模型，後面竟有張臉孔；雨刷刷過車窗，窗外出現的是片段的回憶蒙太奇。人物經常埋在沙中，或藏身箱裡，有時戴著人或動物的面具、或是西瓜或是電視顯像器，有時只有一個頭冒出地面、或一隻手伸出牆洞。演員動作緩慢，彷彿在延長的記憶中移動。語言減至最低，甚至只剩下彷彿無比遙遠的歌聲。鮮血、牛奶、色彩鮮豔的液體，隨時會從不可思議的位置湧流而出，感覺恐怖又甜蜜。他們擅長以殘酷的意象，組合出豐富的詩意；用看似面無表情的演員，精準地牽引觀眾的情緒。這也是為什麼，我聲稱河床的作品為「潛意識劇場」。

　　河床最令人困惑的，往往是他們的反敘事。然而反敘事並不是沒有故事，相反的，他們有太多故事，只是抽掉了（或置換了）人物與人物的連結（一如夢中），來換取每個人物給人的驚異感與更鮮明的存在感。然而，由於劇場是不容置疑的現場藝術，河床的演出又堅持將觀眾包覆在內的親密關係，這種迎面而來的超現實，竟產生了強烈的真實感。

　　真實感也源於對所有場景與道具、服裝精細質感的極端注重。不像一般劇場畫面只敷衍表象，河床作品中的物件經得起近觀與凝視，甚至越加細看，越為耐人尋味，這也是河床成為極少數值得發展成展覽的演出之重要特質。精緻的視覺處理，偏執狂般的細節安排，把動作放慢，讓最日常的動作也顯得怪異，甚至神奇，遙遙呼應梅耶荷德所說：「凡強調怪異的戲劇（如日本戲劇），都非常注重最廣義的設計。舞台布景、舞台建築和劇院本身都具有裝飾性，連

啞劇表演、動作,以及演員的姿勢和姿態也都如此。演員通過裝飾性而獲得了表現性。」

相較於夢中的人物往往面目模糊,河床的演員卻個個煥發出微妙的表情變化,讓人凝睇玩味不盡。他們專注而憂傷的眼神,在沒有情節支撐下,更引人遐思,或邀請觀眾代入自己的情感脈絡。除了原創性的視覺畫面,深刻的情感挖掘,潛意識的大膽探究,做為一種現場表演的藝術,河床堅持減少觀眾數量,讓所有觀眾都貼近舞台。的確做到了,讓我們身在清醒的夢中,而且在緩慢的進程裡,聚焦演員的身體和臉孔的效果。

郭文泰一向重視與觀眾的互動。除了《未來主義者的食譜》,他也曾在誠品《無頭洛杉磯》將展覽作為演出的一部分。連續三年的《開房間》系列,更是讓單一觀眾直接成為演出的一部分。我以為河床最大的成就,是讓日趨通俗、讓觀眾化約為票房數字的當代劇場演出,回歸到每一觀眾的個人感受,從而維繫了最珍貴的——私密性。藉著藝術與觀眾的私密交會,引導觀眾與自我的自省內觀。即使在美術館那樣熙來攘往、觀眾不特定的展演空間內,河床仍極力保留與觀眾私密對話的可能。

情欲儀式與創傷療程

河床的血緣,從貝克特、大衛林區、彼得格林納威,都可見端倪。然而歷來,河床的題材都是跨領域、跨文化的對話,然後把多種異質的元素,吸納成為他們獨特家族的一部分。一開始,河床的靈感來源自兩岸華人文化的傳統及其差異:《出山》、《鍋巴》、《開紅

山》。接下來，物質感的強烈追求，造就了《彩虹工廠》、《稀飯》、《水曰》、《汽油笑聲》。從《未來主義者的食譜》開始，河床劇團的作品展開大規模的，和各領域藝術家不同主題的對話，從戲劇家莎士比亞、華格納、羅伯威爾森，詩人波特萊爾、夏宇，科學家愛因斯坦，視覺藝術家馬格利特、草間彌生，到南管與動漫等多種傳統與當代、高尚與通俗類型，採用的手法包括偶劇、裝置藝術、舞蹈、錄像、音樂、乃至飲食，並與各類型創作者積極合作，展現了強大的胃納與企圖心。但是同時，河床的風格仍一眼可辨，尤其各種變形的、壓抑的權力關係與情欲暗流。

在《美麗的莎士比亞》當中，戴著莎翁面具的演員將筆伸進跪坐的女子口中，沾口水書寫。這既是創作者汲取現實的明喻，卻也隱含著情色意味。在《萊茵黃金》當中，珍貴的黃金是一名全身塗金的裸女。而《開房間》系列，觀眾時而被蒙上雙眼，任人洗腳；時而被塞進床鋪，被運送到另一個空間。情欲的冒險、刺激和幻想，經常是「潛意識劇場」或隱或顯的主軸。在最新作品《千圈の旅》當中，大量情欲的符號，更是從未缺席：紅衣舞者的舞姿刻意露出下部，又朝向後方讓衣袍全開；兩個白衣女孩的接吻與做愛姿勢；裸女和草間彌生一起看著電視；穿制服的女孩（戴著黑白面具像少女時期的草間造型）腋下和胯下夾著白色的棒子；兩個女孩在 V 型架上俯臥，翹起屁股，並有一根白色木棒插在身上，形同若有所待的性愛姿勢；甚至一閃而逝的空姐和女學生造型，正由於沒有合理的情節支撐，其出現的必要更有如遵循欲望的指令。這些欲望和壓抑，更多呈現在所有演員扭曲的、不尋常的身體。還有一如《未來主義者

　的食譜》，觀眾進場時，再度出現觀眾必須躬身穿過狹隘的甬道，有如逆向「出生」，也是「總體劇場」全方位體驗的巧妙設計。

　　在嚴肅的儀式情境中，幽默不時閃現，以喜劇的抒發，成為破解現實的裂隙。像是《未來主義者的食譜》中戴著西瓜頭的男演員，要求別人挖他的頭來吃；穿西裝的女子死去，口中流出的是義

大利麵。有時幽默呈現在世界尺度的重新丈量,大與小的匪夷所思
錯置,比如《變成雲的男人》當中,冒著蒸汽的火車轟隆隆地穿過
壁爐;《羅伯威爾森的生平時代》當中,一個人將吸到口中的菸吹到
模型屋裡,製造炊煙效果。河床的幽默伴隨的,不是殘酷,就是感
傷。前者可稱之為「黑色幽默」,後者則或可歸之於「荒謬」。但那

不是卡夫卡式的，個人面對世界無可奈何的荒謬；河床的荒謬來自跟隨記憶的變形法則，對世界的重新創造，以及隨之而來的，對世界的重新理解。

　　不論什麼時期，不論基調是幽默或感傷，河床的作品不斷試圖面對「失去」，詮釋「創傷」，創造了自己的「失去論」、「創傷學」。以《千圈の旅》為例，將草間彌生註冊商標般的紅色圓點，從已被商品化的邊緣拉回了內心深處的創傷。紅髮的草間彌生看電視時遭到槍擊，她身上血流如注，到了下一場，卻見一個紅髮女孩俏皮地將紅色圓點貼上胸口及背牆，讓我們親眼見證創傷如何轉化成藝術——甚至裝飾。最後一幕，台上看完戲的觀眾憂傷地離去，她們身後的白色觀眾席，露出了圓點，彷彿他們也被刺穿，並留下了各自的傷痕。巧妙的是，唯一身後沒有圓點的觀眾，只能拿出一瓶藥丸吞食。不用鋪天蓋地，幾個紅色圓點的有與無，就從情感層面深刻地詮釋了藝術的撫慰功能。

　　台灣劇場從1980年代開始身體解放，繼而意識形態解嚴，各種政治、社會、性別、族群議題噴湧而出，跨界表演、後現代美學，彷彿無處不在，或者用暴虎馮河的能量衝撞體制，或者力圖展開獨立的國族敘事。1990年代末期創團的河床劇團，雖然出現在百花齊放的劇場氛圍中，仍然始終令人驚愕不置。他們到底是如何做到的，值得更細膩的研究。然而，郭文泰和河床的核心創作者們，他們跨文化、跨領域的不懈嘗試，始終堅持的探索路線，面對任何題材都不改其向內深掘的藝術信念，在累積16年後的今天，無疑已發展成為一道迤邐的絕美風景。

【表演工作坊】

從全盛到淡出

　　創立於1985年的表演工作坊，曾經是台灣最有活力的專業劇場。由賴聲川領航，除了經常合作的演員及導演丁乃箏，也曾經扮演讓蘭陵劇坊的老將金士傑重執導筒，及引介林奕華的製作來台演出的橋梁。1980年代的代表作《那一夜，我們說相聲》、《暗戀桃花源》、《圓環物語》，1990年代的代表作《紅色的天空》、《我和我和他和他》，以及進入新世紀後的《如夢之夢》、《寶島一村》，賴聲川可以說是留給台灣劇場最多珍貴記憶的創作者。2011年建國百年歌舞劇《夢想家》經由電視直播，引起了巨大的反彈與惡評，餘波蕩漾不絕。表演工作坊自此淡出台灣，創作與製作重心移往對岸，賴聲川成為中國最負盛名的導演，台灣則成為舊作巡演的一站而已。

永遠的金寶・不變的微笑

　　世界在變。政治在變。劇場在變。然而總有一些人不變。總有一些事物不變。總有一些情感的根源不變。

有時，不變是可惱的。有時，不變是可恥的。也有時，不變是可愛的。

2002年看《永遠的微笑》，我彷彿又回到二十年前。那生命中對於藝術與愛的看重和追求，那未及完成就已崩壞的集體儀式，那嚴密的劇情結構，那抽絲剝繭的心理探掘，那不疾不徐的氣韻生動，還有，那力透紙背的浪漫執著……都是不折不扣的金士傑。

彷彿時光從未流逝。

彷彿這二十的台灣劇場異變，於我何有哉。

久已未聞的劇場的溫馨體味，翩然浮現——久違了，金寶。

幻想從未看過金士傑原創劇作的年輕世代們，對台灣劇場沒有鄉愁的觀眾們，對這齣戲會作如何觀？

許多「原型」構成了這則情感寓言：用攝影師和模特兒來談藝術家的追尋，浪子與貞女的關係對照，父對女、子對母的戀慕情結，「一輩子沒說過的話」要說，「一輩子沒吐露的心事」要揭曉……然而，這些通俗劇元素並未導向通俗的旨趣，結尾竟結在一片詩意的煙波浩渺中。我們不會得知攝影大賽的得主，也不會見到三位女神為了爭奪金蘋果而引發大戰——劇中對女性情誼的觸角堪稱細膩寬宏。以風塵女郎、鄰家女孩、和職業模特兒來刻畫女性的三種典型固嫌片面，卻也因這「三位一體」才寫出作者對男性情欲本質與情感投射的誠實剖析。木心說得好：「藝術是光明磊落的隱私。」無如弔詭的是，凡隱私，必構成對光明磊落的挑釁。然而，藝術如不誠實，則毫無價值。看多了虛假的微笑，我們還有沒有心胸來面對真誠的偏執呢？

以《永遠的微笑》為題，顯見創作者毫不諱言自己的懷舊。懷的

不是舊日情調，而是對某種逐漸離這個時代遠去的情感狀態，之死靡他的信念。大膽端出自己的「不變」，金寶胸有成竹。我想，唐吉訶德舉起長矛的時候，應該也會露出一樣的微笑。

一群移民的流亡史詩《寶島一村》

　　劇場有可能作為社會紀錄嗎？

當然可能。

　　1985年筆記劇場的《楊美聲報告》中，七位演員一字排開，各自表述逐年的成長自傳，背景是每年的報紙新聞。大歷史與小回憶、宣傳教條與私密體驗的對照，可以說是八〇年代啟蒙經驗的重要表徵。2008年表演工作坊的《寶島一村》，以情節劇手法敘述六十年來的眷村生活，也可以說是今日台灣社會渴求修復族群裂隙的一個重要表徵。這樣的劇場固然在回顧、整理過去的歷史，其實具有體現當前社會心理的意義。

　　賴聲川在眾多作品中，持續關注兩岸關係議題。《暗戀桃花源》從長期分裂的狀態，殘酷地打破「鄉愁」的烏托邦幻象；《回頭是彼岸》和《這一夜，誰來說相聲》則建立在兩岸交流的基礎上。2009年的《寶島一村》則以更大的時代縱跨，更完整地呈現一群移民的流亡史詩。劇中的「外省人」，其實是一群被迫離鄉背井的小人物，以圈地自限的方式，試圖存活下來的故事。相對於在政治論述中，外省人不時被形容為迫害者，《寶島一村》則試圖申明，他們也是被迫害的底層人物。這當然是毫不掩飾的外省人觀點，然而，對《寶島一村》的熱烈回應，證明這個社會已體認到，缺乏任何一個族群觀點

的本土論述，都是不公的。

　　旋轉舞台上三間並排的屋架，構成這齣戲的主要景觀。屋架既有舞台現實的考量，可以讓觀眾視線一眼望穿屋內屋外，也有其象徵意涵——對這群人來說，寶島原是一個「暫居之地」，住所其實只是臨時搭就的難民營。台上的景觀尚有一側的大樹下，另一側的防空洞，構成了共用的公共與私密空間，也整體強化了「避難所」的意象。

　　集體即興創作的作品質地，與參與者的生命體驗有極大關聯。或者因為王偉忠的記憶庫藏，也由於有一群較為成熟的演員，《寶島一村》的人物細節與生活情態十分豐盛，賴聲川也再度發揮其多焦點劇場的調度功力，以及以簡御繁的舞台美學（三張椅子並列的返鄉探親場景是明顯例證）。同時，顯得失神卻武功高強的神祕人物陸奶奶的不時隱現，既帶來懸疑和詩意，也有種命運被不可捉摸的「高層」掌握的寓意。

　　然而，賴聲川和王偉忠的幽默情趣、舉重若輕，卻也造成有些關鍵點施力不足的印象。例如屈中恆飾演的一家之父被警總抓走，回來後不斷以玩笑方式否定他遭到的虐待，雖是巧妙的「反襯」法，卻失去傷痛與陰影的力道。憲兵到村內巡邏的場景，也被處理成一場無傷大雅的荒謬鬧劇，以致這齣戲雖然對時代有所譏刺，卻頗有蜻蜓點水的遺憾。

　　類似問題也展現在劇中唯一的「本省人」——萬芳飾演的熱情台灣媳婦。這個角色太過政治正確，完全無法體現更多本省、外省

通婚造成的現實問題。同樣的,光看戲中脈絡,也勢必無法明瞭最後民進黨文宣部主任一角出現的意義。作為一部為外省移民寫史的作品,他們和村外現實的座標關係,無寧太單薄了些。

因為在觀點上的表現不足,我可能比那些熱情流淚的觀眾更期待,如果寶島還有「又一村」……。

打開耳朵與心門《彈琴說愛》

兩位音樂家、兩台鋼琴,加上五位合音天使,2010年丁乃箏編導的《彈琴說愛》乍看起來是個音樂演出。一步步看下去,這個製作卻掌握了跨領域表演的破格精神。

兩位主角都是業餘的演員、卻是專業的音樂家。他們展現琴藝可以出神入化,開口講話卻讓人捏把冷汗——美國的鋼琴老師范德騰說一口「藍調」「爛掉」不分的中文;台灣的視障學生許哲誠是個冷面笑匠,需要感性時他卻有點生澀、怯於投入。他們的一搭一唱,有點像電台的古典音樂入門,主持人拚命插科打諢,希望拉近觀眾和古典音樂間的距離。

一方面,這場演出是獻給大眾的示範導聆。他們以活潑的姿態,為大家引介從古典到藍調、音樂劇到流行搖滾各種類型的音樂,例如帕格尼尼的五個音竟同時出現在〈國父紀念歌〉,以及《修女也瘋狂》、《捍衛戰士》的電影主題曲當中,用以證明音樂的大同世界。觀眾還必須跟著做五指練習,體會蕭邦有多難演奏。炫技的高潮,在於兩人以四首聯彈的方式,像猴子一樣搶著合奏柴可夫斯

基的第一號鋼琴協奏曲，最後范德騰還脫下鞋子，在鋼琴上大步踩出和弦，令人嘆為觀止。在觀眾五體投地以後，他們又開始「冒犯觀眾」，痛斥音樂會的觀眾是多麼附庸風雅、愚蠢傲慢。其諷刺樂趣可以直追基頓・克萊曼的創意音樂會《古典音樂家之興亡》。

然而另一方面，這場演出也是關於個人的戲劇。許哲誠追憶他在異鄉聆聽莫札特美妙的豎笛協奏曲，卻感到在茫茫大海漂流的孤獨；范德騰聽到垃圾車的音樂，卻想起小時候曾經迷戀彈奏〈給愛麗絲〉的學姊。這些獨特的回憶，令人神思遠颺。音樂對於每個人，都可能產生不同的意涵。於是，當我們用許哲誠的耳朵聽莫札特、用范德騰的耳朵聽垃圾車，耳朵像是重新被打開，聽到了以往聽不到的感受。

音樂會和戲劇不同，比較像是紀錄片，讓我們面對表演者的真實身分。導演巧妙藉重兩位音樂家的個人經歷與生理現實，跳過了戲劇善用的「虛構」，直接切入主題。最動人的一場，當屬范德騰背向觀眾，詢問許哲誠如何想像顏色，讓我們理解到「看得見」、「看不見」同樣是一種殘缺。「音樂」這個全場最重要的主角，這時突然轉變成巨大的隱喻。

整個演出像組曲，不同片段的場次銜接，有時比較生硬。例如劈頭就問「什麼音樂最難彈？」「顏色是什麼？」很像是節目題綱直接念出來。投影有時也太看圖說故事了些，有點綜藝化。不過五位合音天使除了歌舞全才，還能展現獨奏的專業水準，楊蕙萱的豎笛演奏之飽滿流暢，更讓人聽出耳油。

到最後，雖然不見那些我們熟悉的演員，這還是一齣不折不扣表演工作坊的作品，足以和兼具實驗性與娛樂價值的成熟之作（如《亂民全講》）並列。用音樂和音樂家當主角，得失互見，但所得之處已千金難買。至少《彈琴說愛》證實，音樂和劇場的親密結盟，不見得只能靠臃腫的音樂劇。勇於開發表演新品種，創作企圖不小的小品，還能獲得被冒犯的觀眾認同，不冒點險嘗試恐怕永遠無法發現，這怎麼可能做得到。

有政治沒藝術，有中華民國沒台灣——《夢想家》沒有說的那些事

由賴聲川編劇及作詞、丁乃箏與呂柏伸導演的《夢想家》，打破傳統晚會形式，以戲劇為建國百年慶生，當是想對歷史有所詮釋。然而，證諸《夢想家》當中對革命、對藝術，乃至對夢想的詮釋，都不只是簡化，而是膚淺與偏差的時候，我以為這已不僅是藝術的問題了。

《夢想家》以跨越百年的兩個時代互相對照。一邊是黃花崗起義的青年革命者，一邊是當代台灣的青年舞蹈家。兩者都在追求夢想，一個是犧牲自己造福別人，一個是心心念念自我成就。兩者的差異，自有其時代意義。但編導對於兩者同樣英雄化的處理，抹消了對差異可能的理解與批判，而將革命與藝術追求一視同仁地理解為夢想，並將夢想與現實的對比簡化為白與黑。

兩者的敵人在劇中都以「大反派」的姿態出現。革命的理由是良民被強橫的官吏欺壓，藝術的困境是純潔的藝術家被強橫的夜市大哥收買。兩個反派都由同一位演員，以極其誇張的惡魔姿態扮

演，更強調了這種同一性。這種臉譜化的角色塑造，比起1970年代愛國片與文藝片對正、反兩派的塑造，實在有過之而無不及。不但將革命的理由簡化為反抗貪財、貪色的壞蛋，也把藝術家蠢化為不食人間煙火的無知青年。

予人更難以磨滅的聯想是——如果革命的理由只是因為滿清的官吏仗勢欺人，那麼劇中被黑道把持的當代台灣，豈不也應再掀起一次革命？而在台中這名聞遐邇的黑道之都演出這場大戲，不正是諷刺之極？

以兩個時代對夢想的追求為主軸，對「建國百年」的歷史難脫避重就輕之嫌。最簡單的問題：為什麼建國革命在中國，而百年國慶卻在台灣？不去面對這個問題，也就無法避免「台灣」在劇中完全失焦的結果。麵店、夜市、便利商店、舞蹈大賽，便是所有的台灣。劇中不斷洗腦般宣唱：「我們並沒有共同的回憶，讓生命就從現在開始走在一起。」但對過去選擇遺忘（事實上是「選擇性記憶」）的態度，只一味要所有人此後同心，有如掌權者對異議者的招降聲明，實在欠缺任何說服力。

這也是為什麼，當胡德夫走出，伴隨原住民「哦嗨呀」的曲調吟唱〈如意樹〉的結局，是那麼的令人錯亂。請問原住民在整齣戲裡，有半席之地嗎？在中華民國選擇性記憶的建國百年史裡，有半席之地嗎？而渡海來台的中華民國，又是站在哪片土地上？最後貼上這塊招牌，又能代表什麼呢？

就更別提為符合這錯亂的史觀，劇情與意象編排得多麼荒誕了。藝術家接到國外的企管入學通知，忽然大發脾氣說爸媽不了

解他的需要（難道這是賣麵的爸爸私下去幫他申請的嗎？）；藝術家被揍之後，忽然和女友發現前生彷彿相識（是被揍得靈魂出竅了嗎？）；以及出發革命之前，突然出現紅衣女子旋轉不停（是隱喻林懷民版的天安門柴玲嗎？）

最後像來自夜市玩具的宇宙人，出聲向中華民國祝福的時候，真相於是大白──這齣戲有中華民國的緣起（雖然太簡化），也有未來的宇宙觀（雖然只是口水），但就是沒有中間這一百年，也沒有台灣。

藝術不是不能碰政治，也不是不能表達清楚的立場，只是不宜自我矮化成為政治的粉飾。劇中的藝術家不願接受夜市大哥贊助時，跟朋友嗆聲說：「幹嘛平白無故接受人家東西？」我也很想問問這齣戲的團隊同樣的問題。看過《那一夜，我們說相聲》的「和平、奮鬥、救中國」段子以及《暗戀桃花源》的觀眾，對賴導演的建國百年音樂劇，理當有更多期待。然而，這齣戲竟也跟建國百年的眾多燒錢大製作一樣，淪陷得如此難堪。我只希望民國100年趕快過去，慶典趕快結束，讓藝術的歸藝術，政治的歸政治。這樣藝術家才有機會做出有尊嚴的作品，給政治家學習。

談戀愛，不一定要跳舞《這是真的》

這是真的。《夢想家》的導演之一丁乃箏，回到她熟悉的張愛玲，推演出這麼一個現代男女的愛情悲喜劇。

劇情和主題其實跟張愛玲關係都不大。雖然整篇小說都投在背景給大家讀了，但小說中那種對愛的最不可捉摸片刻的終生追戀，

並不是這齣戲現代故事的主題。如果有共通點，或者只是小說和戲裡的男人都很灑脫、女性都太痴愚。

全劇開始在機場，熙來攘往著對愛的不滿與欲求。接下來的主線，是一對男女相戀結婚到男性出軌的過程，穿插以健身操般演練勾引術的〈愛情補習班〉、以借貸愛情滿足客戶人生缺憾的〈愛情銀行〉。寫實的橋段、搞笑的橋段、以歌舞抒情的橋段，起伏有致地將一些並不新鮮的問題，安排得頗饒意趣。

有些編導手法令人印象深刻。例如當小三闖進一對夫妻家中時，男主人被鎖在陽台外，觀眾跟他一起只聽到震耳欲聾的車聲，卻聽不見裡頭兩個女人的對話，那種被噪音鼓張出來的焦慮。又如已知丈夫外遇的妻子，還在強顏歡笑，自拍甜點節目準備上傳網站。還有被外遇搞瘋的丈夫，竟要去愛情銀行加簽合約，繼續享受混亂人生的樂趣。這些設計充滿張力，確是飽經世故的愛情過來人語。

三位演員和三位舞者，在台上渾身解數、水乳交融，唱歌跳舞入戲，淋漓盡致。舞者的肢體也為詮釋角色增加了可能性（例如蘇威嘉扮演的愛情銀行機器服務員，肢體與音效的配合就令人叫絕）。但太倚重表演趣味的結果，也有許多情緒的處理，偏向煽情。演員演得聲淚俱下、過足戲癮，觀眾卻被逼得一路後退。佐料加得多，菜就走味了。

劇中的音樂選擇多半相當精到，無論是林強的〈向前走〉、Leonard Cohen的〈Dance me to the end of love〉，或是Arvo Pärt的Alina、韋瓦第的〈四季〉，都有點題、催情、或諷刺的妙用，唯

獨一段寶萊塢歌舞的插入，沒來由地突兀，有討好觀眾的嫌疑。相對而言，在形式上刻意實驗的「舞蹈＋劇場」，並不成功。由於劇情和音樂往往已經推滿，舞蹈的出現只為換種方式抒發同樣的情緒，反而顯得蛇足。丁乃箏之前用《彈琴說愛》嘗試「音樂劇場」的另類可能，頗見成效；這趟「舞蹈劇場」之旅，卻力有未逮。主要問題是舞蹈未能成為劇情的關鍵環節（如音樂之於《彈琴說愛》），只成為表現的花邊，至多達成調節演出節奏的效果。這往往是「歌舞劇」或「舞蹈劇場」的通病，《這是真的》也未能豁免。或許，還不如拋掉這層包袱，專心以戲劇將主題經營得更有層次。否則，多了舞蹈的美感，反而失掉了現實感，愛情的苦惱也顯得輕飄飄起來，毋寧是得不償失。

　　《這是真的》雖是小品，製作卻毫不馬虎，展現表演工作坊的本色。藝術家的尊嚴得來不易，即令不用背負社會良知的責任，至少要把專業做好，才能贏得敬重。至於燒錢的政治慶典、或破壞生態的旋轉劇場，還是留給政客們吧！

希臘悲劇、
莎士比亞到新文本

　　台南人劇團1987年在天主教會及華燈藝術中心紀寒竹神父支持下成立，一開始叫「華燈劇團」，十年後改名「台南人」，特別彰顯其在地性與獨立性。2003年呂柏伸繼許瑞芳後接任藝術總監，積極推動「西方經典台語翻譯演出」、「莎士比亞不插電」及「尋找劇作家的台南人」等演出系列，亦曾發行國內第一本深度的劇場演出評論刊物《劇場事》，是個質量具足的全方位劇團。

億載金城的希臘悲劇《利西翠妲》

　　距離2001年廟前演出的環境劇場《安蒂岡妮》之後五年，呂柏伸再率台南人劇團在億載金城，以台語搬演希臘戲劇《利西翠妲》。夜空下、大樹旁、古蹟前的場景，既今又古、載歌載舞的形式，跨文化、跨領域的探索，在在讓人有如置身法國亞維儂戲劇節的露天演出現場。而這笑果辛辣的狂想喜戲，確也營造出雅俗共冶的氛圍。

　　導演不負實景演出的自由，讓單車、機車、重型機車紛紛騎上舞台，演員甚至掉進護城河中，噱頭十足。藉助深入後方城門深處的軌道，換景台車快速推移之下，視覺變化豐富。

歌‧舞‧劇這三種元素,都以饒富新意的方式發揮得淋漓盡致。以無調性配樂和歌曲推動俚俗喜趣,確屬前所未見的嘗試,雖然有時拖緩了節奏、該亢奮時有點high不起來,但諸多編曲與節奏的巧思,緊密地配合台語聲韻和戲劇情境,時有驚喜。動作糅和雜耍和武打,有如成龍功夫喜劇般套招精準又趣味層出不窮。無論主配角都唱作俱佳,雖然部分演員仍有生嫩之嫌,但演唱的音準與勁道都顯示出精良訓練。其中飾演警察局長的周宜賢,直追明華園陳勝在的自在風采,演利西翠姐的馬英妮已有大將之風,男歌隊領唱馮光偉收放自如的歌喉,也令人印象深刻。

以希臘酒神慶典為師,場上大玩陽具造型的各式道具,時而寫實時而寫意,猛烈催動觀眾的想像參與。這齣以性為武器的反戰劇,可能比諸多自詡大膽的21世紀劇作,尺度更來得開放。導演善於在空曠的文本中造景,徵引各種表演類型仿諷或取經,乃至出現全裸床戲和爵士鋼管秀,貨真價實毫不馬虎。演員造型花而不亂(唯有結尾雅典娜的突兀反串造型有點反高潮)。

呂柏伸導戲的每個細節都精心計較,以全方位的表演饗宴,堆砌出一個既俗又辣的喜劇。但原劇的時代節奏不若今日,演出近半,劇情開始原地踏步,雖然導演和設計群在每段戲仍使出渾身解數,但喪失了喜劇的整體速度感,處處用力,反而顯得輕重不分,推進無功。或許再略加剪裁,可以讓這齣戲真正起飛。但就製作而言,全劇調度的創意與心力,可以說是年度台灣劇場的扛鼎作。台南人劇團側重「完全演員」的訓練,以及台語戲劇可能性的多元開發,在本劇都已嘗到成熟的甜果。聘請文學顧問、製作紮實深入的

節目冊（迥異於國內流行的畢業紀念冊式節目單），在在展現劇團自願扛起社會教育的苦心。其勤懇認真與一絲不苟，堪為風範。

青春有餘・觀點十足《維洛納二紳士》

　　台南人劇團專心致志將經典現代化，在希臘戲劇和莎劇方面，成效卓著。另一個努力則是積極培養新生代的編導群。2009年由劇團新秀執導、在國家劇院實驗劇場演出的《維洛納二紳士》融合了這兩條路線，又是一個驚喜。

　　《維洛納二紳士》是莎士比亞的少作，情節雖然簡單，卻已展現犀利的觀察與刻畫能力，但要討得現代觀眾歡心，並不容易。劇情背景的隔閡是問題之一。父母將年輕人送到公爵府邸進修實習，並和公爵之女談起四角戀愛，這恐怕不是觀眾的共同經驗。更要命的是劇中的語言，何止是花言巧語，還有許多雙關玩笑，即使譯得出來、說得出口，聽起來也不自在。

　　由導演王宏元改編的演出本，完全解決了這兩個問題。或許是受到《足球尤物》的啟發，他將公爵府邸改為寄宿學校，情節遂脫胎換骨成為校園戀情，整齣戲立即從骨子裡現代起來。原作的文字遊戲經去蕪存菁，大幅替換成時下年輕人的流行文化。於是「宅男」與「扮裝」齊飛，《魔戒》共定情指環一色，令人入耳會心。

　　座位四面圍繞的演出形式，讓觀眾面面相覷，大膽放棄幻覺，換來與觀眾建立的親和感。靈活運用四道進出口，讓全劇維持流暢動線，還牽真狗上台與觀眾互動。在這種氣氛下，莎劇人物隨時冒出的

獨白，都變成和真實觀眾的對話，顯得順理成章。編導還將女主角的侍女改成攤販女友，從府中的對談變出槌球遊戲場，以及電話亭，讓女主角溜滑板車出場……實在深諳「視覺化」之道。開場還添加了一段送別好友的歌舞，為全劇的青春基調定音。

　　改編經典以拉近觀眾距離，通病往往是將原劇膚淺化。然而《維洛納二紳士》了無此弊。編導牢牢抓住愛與背叛的主題，該用力處絕不放鬆。看演出比看劇本更能體會到本劇潛藏的底蘊——莎翁對愛情的不信任態度（絕非如某些學者所云，本劇在歌頌愛情的忠誠）。因為戲劇的主要份量不在忠誠的瓦倫丁身上，反而是在愛情上見異思遷、賣友求愛的波堤斯。他面對新戀情的義無反顧、背叛朋友與女友的心理掙扎，令人對他又恨又憐——愛情竟能讓一個純情青年搖身變成《奧塞羅》中的伊阿戈！愛的沒道理，愛的折磨人，更與《仲夏夜之夢》的「亂愛」主題遙相呼應。於是我們才了解，後來

莎翁為何會安排羅密歐在愛上茱麗葉之前,要先有別的情人。事實上,反派波堤斯和正派羅密歐在愛的面前,又有多少差別?

這批曾在《K24》中發光發熱的亮眼新生代演員,個個臨場都火力十足,有大將之風。然而在耍起嘴皮時的發聲與口齒,仍顯得不夠從容,須再加琢磨。與觀眾互動的部分,有時也稍嫌拖沓,不利於整體節奏。但就全劇的形式選擇、場面調度、詮釋功力、製作品質,這群新生代的表現都顯現了台南人長期以來面對藝術和觀眾紮實認真的善果。我在被逗得樂不可支的同時,也深深為他們的努力和智慧而感動。這才是台灣真正的生命力所在。

多了歐洲詩意,少了亞洲真實《金龍》

2012年台北藝術節,台南人劇團和德國導演提爾曼・寇勒(Tilmann Köhler)合作,在台北松山文創園區推出德國的獲獎新作《金龍》。《金龍》是一個具有鮮明「新文本」特徵的劇本,也就是——不但是為了劇場演出而寫作,而且真正的意圖要在演出時才能全盤體現。透過演員和角色身體與身分的錯置,希梅芬尼高明地把真正的主題留在表演上:演員跨越性別、年齡、種族、性格、甚至人我界線的扮演,喚醒觀眾普世的同理心——換個位置,我可能就是別人,別人也就是我。在台灣的製作,由於演員集體年齡相當接近,喪失了演員與角色年齡落差的層次。不過倒是提供一個機會,把這個兼容歐洲和亞洲角色的劇本,倒過來看。

由於劇作家把多線故事切成零碎片段,以不斷的蒙太奇跳躍,鋪展出時而斷錯、時而延展的詩意,為求觀眾容易辨識,所有的人

物關係和性格，便難免刻板。包括刻板的男女關係、刻板的親人關係、刻板的階級關係。最刻板的，莫過於劇中對亞洲人的認知——懷著夢想偷渡、在異鄉苟且營生、無論多悲慘也要落葉歸根……而亞洲人與歐洲人的互動，只有剝削與被剝削的關係。為了描寫當代的全球化流徙現象，卻援用過時且片面的情境，西方觀眾或許無暇計較，但當這些亞洲人都是由東方演員扮演時，則真實感不足的罩門畢露，即使用了精彩的寓言（蟋蟀與螞蟻）也無法迴避。

反例不勝枚舉，比如大家較熟悉的電影：土裔德國導演法提阿金的《天堂邊緣》或英國導演史蒂芬佛瑞爾斯的《美麗壞東西》，都對當代移民有更具層次的描繪。

為了一再拾起斷落的故事線，情境、語言必須不斷重覆與延長——這是希梅芬尼的絕活，詩意也往往如此激生——不過，越到後來，越造成節奏拖沓與停滯。導演運用了許多喜劇與遊戲手法，有助於在情調上變奏，但時顯矯枉過正。例如垂死少年幻見的故鄉家人，以誇張醜怪的方式呈現；或是演員互推扮演角色的換裝趣味，都有讓主題走調之嫌。

但整體而言，導演、設計和演員的表現都有可觀之處。簡潔的舞台（一道平台與其前後緣）、簡單的道具（一個大鐵皮桶和許多鐵盤），在活力充沛的表演與變化無窮的調度之下，饒富深意。像是一開始移民少年被放在鐵桶裡，眾人圍著他轉，暗示了犧牲的意涵。許多轉場不盡只是俐落切換，而是利用演員情緒和位置做了巧妙的連結，努力維持了整齣戲內在與外在的流動。

　　在跨文化的表演轉譯上，也有幾處神來之筆。扮演亞洲落難少女的男演員，忽然哼起原住民的歌謠；還有少年死後，眾人念菜單的聲調突然變成度亡經；這些都提供觀眾以在地經驗將題旨再作延伸的可能。

　　為了填滿偌大的松菸空間，演員的能量有時易放難收，但清晰自然的口白與不仰賴麥克風的音量，仍值得喝采。李承宗現場手風琴與小提琴的音樂／音效演奏，則與整體視覺共同構成了微妙的氛圍，也當記一功。

無限期延宕的轉型正義《哈姆雷》

2014年在台北水源劇場，台南人劇團和導演呂柏伸以彭鏡禧的新譯為本，二度推出《哈姆雷》。此刻重新推出這個劇本，竟有種恰逢其時之感。莎士比亞的劇本，寫的是血腥的政治對抗，原本天真無知的下一代，眼看國家主人的寶座被竄奪，從坐而言力圖起而行，要為正義、公理和自己的權益鬥爭。台南人的舞台，無言地道出這齣戲的現實意涵——觀眾三面環繞，猶如法庭聽審，背牆和地板皆為鏡面，映照著觀眾，彷彿說的正是你我的故事，而一開始即掃向觀眾席的錄影機，更強調了這一點。這面鏡牆還經常化為透明，變成皇家的專屬觀眾席，讓空曠的舞台更具封閉壓迫感。加上舞台的金屬質地，中央墓穴以及地板四周均為鐵柵，不像墳墓，反像監牢，呼應著「丹麥是一所監獄」，而前任的掌權者／過往的冤魂，即被囚困地牢之中，怨憤不時如蒸汽湧出，瀰漫了觀眾的視野。

魏雋展詮釋的哈姆雷，介於佯狂與瘋癲之間，歇斯底里有如其天生本性。暴力、魯莽、倨傲、惡作劇，對比立法院內外學生的整潔自律，提出了另一種精彩的反抗姿態。然而，這樣的野性憤青，卻因仍舊囿於種種「法」的牽制，而無法果決地進行革命。包括他要用迂迴的伎倆確認兇手，在兇手獨處懺悔之際臨陣放棄復仇，只因不願送他上天堂。在英國順理成章的基督教概念，放到基督教義並非普世準則的台灣看來，並無必要的說服力，更顯得哈姆雷太過拘泥禮法，導致處處自我掣肘。由於鷹派與鴿派之爭，集中在哈姆雷一人身上，他的錯亂與分裂，讓情勢不斷惡化，也讓掌權者獲得出手反制的機會。當轉型正義一再延宕，玉石俱焚、全盤盡墨的命運幾乎難以避免。台南人的改編版省略了最後國家為人所接管的情

節，難道是下意識不忍面對現實可能的悲劇？

　　劇中經常運用即時錄影，其效果不像許多其他當代劇場那樣逼現演出現場的外在與內在真實（例如2010年歐斯特麥耶來台演出的《哈姆雷特》），反而凸顯了演員的臉上的妝容，而強調了表演性。鏡頭逼近臉孔，讓塗抹的面具和虛假的情緒無所遁形，成為對虛偽的無言揭露。加上一人兼飾多角，以及四面觀眾、演員的互相窺看，政客的表演、陰謀的偷窺、娥菲麗充當詭計的傀儡、哈姆雷的佯狂，還有戲中戲以假諷真的扮演，真是「人生如戲」的徹底體現。最關鍵的一場母子寢宮戲，一開始根本全在場外發生，我們只看到偷窺的大臣波龍尼，這大膽的場面調度，更凸顯了觀眾同為偷窺者。整齣戲變成在虛偽的表象行為當中，真實情感輾轉掙扎的痕跡

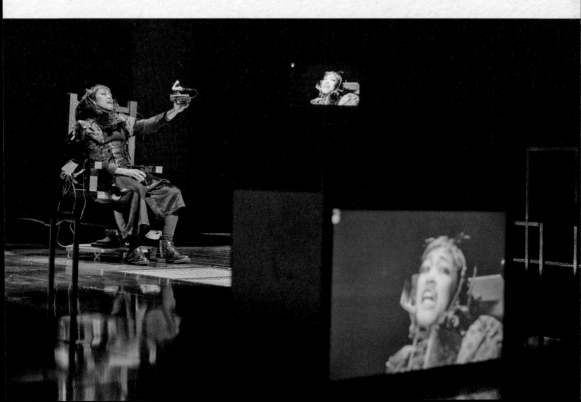

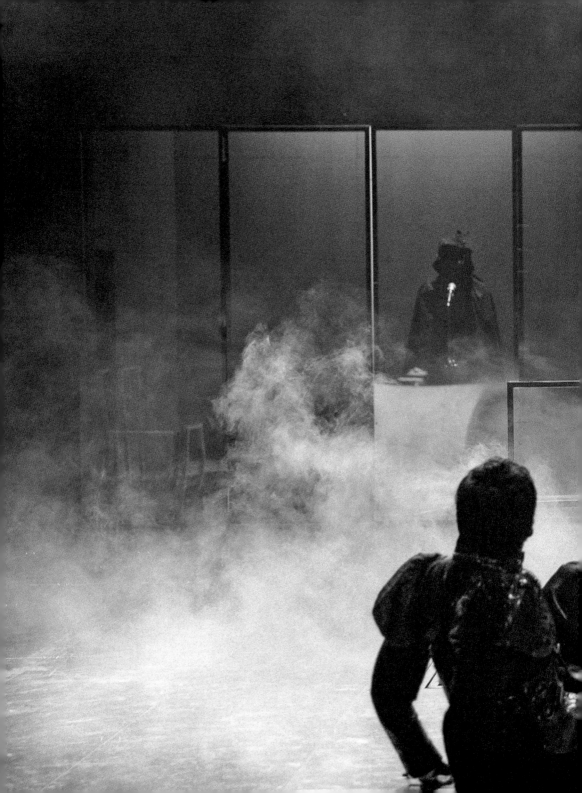

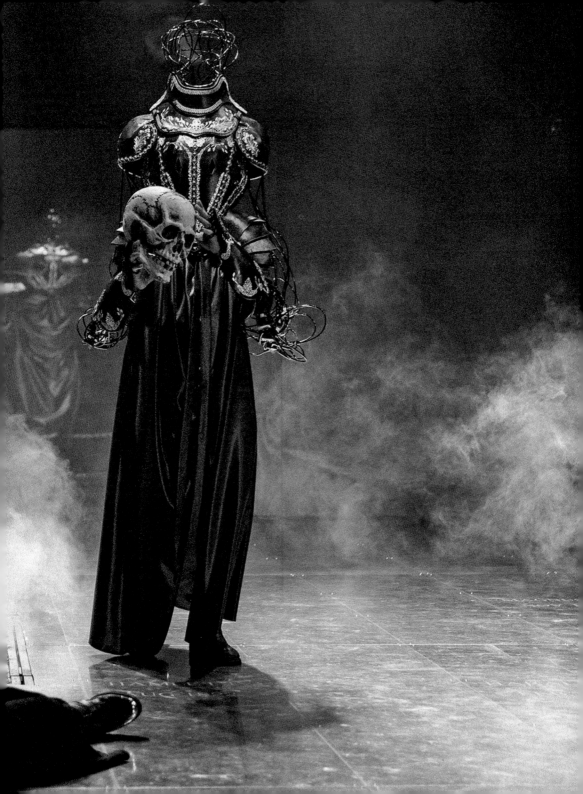

——這是演出和劇本的最大不同，表演者隨時可決定每句話語背後的情感真假，從而營造出激烈的內外違和感，尤以哈姆雷和娥菲麗的感情戲，內外衝突最為激烈。隨著死亡逼近，虛實的辯證越來越強烈：掘墓人沒掘出真的土，屍體也只是一襲衣裳，在最後的決鬥中，死者一一直接走出現場，留下空台……戲假毫無疑問，情真也煙消雲散，留下悵惘與扼腕。

透過美學風格不相諧合，卻仍然一定要出現在舞台上的事物，更可以看出一場演出的核心寓意（雖然創作者未必自覺）。劇中的先王像是一具無頭的日本武士，戲中戲的王與后的造型也脫胎自日本能劇。這既暗示台灣殖民的歷史陰影，也藉著他們以亡魂的姿態出現，展現這代人擺脫上一輩傳統的企圖。武士無頭，卻手持一兩眼空洞的骷髏，那麼這個企盼復仇的先祖到底是誰？當戲中戲使用台語發聲，除了強調流浪戲班的庶民感之外，是否也有一種以戲劇作為追求自身認同的企圖？那麼這齣《哈姆雷》，又追尋到怎樣的認同？

在只有幾張椅子和電視的空台上，一具只出現兩次的浴缸，顯得十分突兀，而且在情節上頗為牽強：一次是娥菲麗的惡夢，哈姆雷逼她溺水（呼應日後她的自沉於水）；一次是哈姆雷與何瑞修的對話——哈姆雷淨身，更黑衣為白衣，準備前去決鬥。浴缸將這不相干的兩場戲在意象上強烈地連結起來，雖不致發展到同志情誼的地步，但卻挖掘出原劇對於兩性愛情的緊張、猜忌，而對於同性的友誼卻呈現得坦蕩自然。哈姆雷面對何瑞修時的全裸，更明確了這一點。事實上，相對於莎翁繁花似的語言在演員口中經常連珠砲般

散射彈跳落地，清晰的視覺意象更有強大的凝聚力，成為文本的摘要、補充、或竄奪了主題。拜彭鏡禧譯本之賜，本劇的語言多能入耳即化，導演和演員卻仍然經常未能建立起每句話、每個比喻出現的必要性，反而呈現挾珠玉以俱下的傾洩壓力。語言，是當代處理莎劇的重大課題（所以像布魯克、莫努虛金、胥坦等導演執導莎劇時毫無例外均加以重譯）。在台南人的首演場中，這課題仍懸而未解。

如何在劇場中重新創造「新文本」？《游泳池（沒水）》

同一檔的水源劇場，台南人還推出了典型的英國「新文本」劇作《游泳池（沒水）》，也展現了新文本的特性：眾聲喧嘩、不界定角色，以敘述取代呈現，其開放性得讓每個製作都可以（也必須）自由詮釋。能否在劇場空間「重新創造」一群人物、一個事件，並界定變換不拘的空間，在在考驗導演和演員的想像力和傳達力。

台南人劇團近年積極栽培的導演廖若涵，就是一個將文本具象化的好手。2010年《遊戲邊緣》將一對母女壓迫性的扭曲關係賦予豐富的事件與細節，說服力十足；2012年的《行車紀錄》則以充滿詩意的空間設計，呈現曖昧的亂倫家庭史。廖若涵的個人印記相當鮮明：細膩的情感處理，不放過每句台詞的真實感與微妙內蘊，以及視覺化地「翻譯」抽象的語言。作為一個根據既定文本，再造劇場中現實的「詮釋型導演」，廖若涵可以說是劇作家最值得信賴的伙伴。

2014年的《游泳池（沒水）》延續了這些特色，不過這個文本的挑戰性更高。一群昔日的大學同窗，在一個利用別人苦難而功成名就的好友意外昏迷後，藉由她的苦難創作攝影作品；當昏迷者醒

來，展開一場作者操控權的爭奪戰。天才與庸才、成功者與魯蛇、操控者與被剝削者，在以其人之道還至其人之身的時候，每個人都複製了自己原本嫉羨的邪惡心態，露出鬥爭的利牙，撕破了友情的糖衣。一則短短的醒世寓言，一件意外，展開了對人性尖酸刻薄的層層剝現。像是投入看似透明靜水中的試紙，讓每個人都不斷顯露出翻轉再翻轉的立場與姿態。

水源劇場的空間中央凸起黑鏡般的平台，模擬故事中泳池的陰暗，背牆上則凹陷一個白色的方框小舞台，兩者都有游泳池的扶把，像是黑鏡的負片折射，視覺化了劇中的主要道具：攝影作品，也強調了攝影窺伺真實的象徵意涵。兩男兩女四位演員有著截然不同的質地，卻被軍事操練般變成默契十足、互動緊密、節奏一致的歌隊，用盡聲音變化和彈跳自如的肢體，以及簡約卻功能不斷變化的道具（如麥克風），扮演／指陳更多在場與不在場的角色。故事中的成功者——那個「她」從沒真正出現，反而是透過所有演員輪流罩上帽套，一一成為暫時的化身，也明示「她」根本可以是在場的每個其他人。

閃光、噪音、著魔般的癲狂情緒，80分鐘內統御著全場，沒有片刻喘息。相對於去年台北藝術大學同一劇碼的製作，北藝大的版本演員經常刻意離題，每句話都言此意彼，讓觀眾超級疏離；台南人的版本卻句句精準而真實地砸向觀眾，像一場高潮迭起的搶孤或過火儀式，不過，卻也因整體節奏與力度過於一致，而容易彈性疲乏。藝術圈內的題材，對台灣觀眾本來就難有切身共鳴（可能中國或香港的藝術生態還比較類似），隔膜難免油然而生。所以，雖然激

賞演員的風采、導演與設計的巧思,但整場演出還是令人有種格格
不入之感。

Frank Hauser與Russell Reich合著的《導演筆記》中告誡:「導
演最主要的工作就是選角。」《游泳池(沒水)》卻讓我很想修正這條
原則:「導演最主要的工作就是選材。」雖然每個故事都有你我可以
認同的「人性」,但題材的陌生,卻讓演出者和觀眾都顯得事倍功
半。尤其「新文本」最重要的應該是「直面」現實,這個劇本劈頭
蓋臉的「直述」語氣也呼應了這點。然而,當觀眾很難認同主述的
「我們」之時,「直述」也就很容易失效了。

或許這次經驗,有助於讓劇團和導演從認真追求細密的詮釋、
演出的質感當中抬起頭來,重新思索劇場和社會的關聯。思索故事
可以遙遠,但情感與此時此地的觀眾如何共鳴的問題。

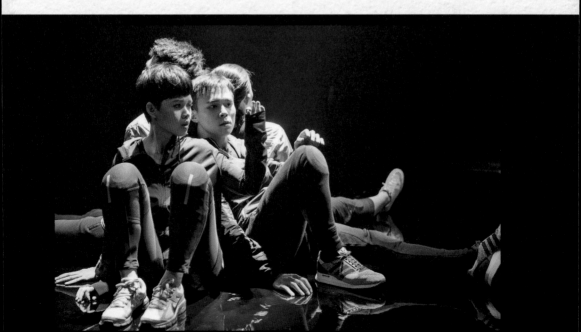

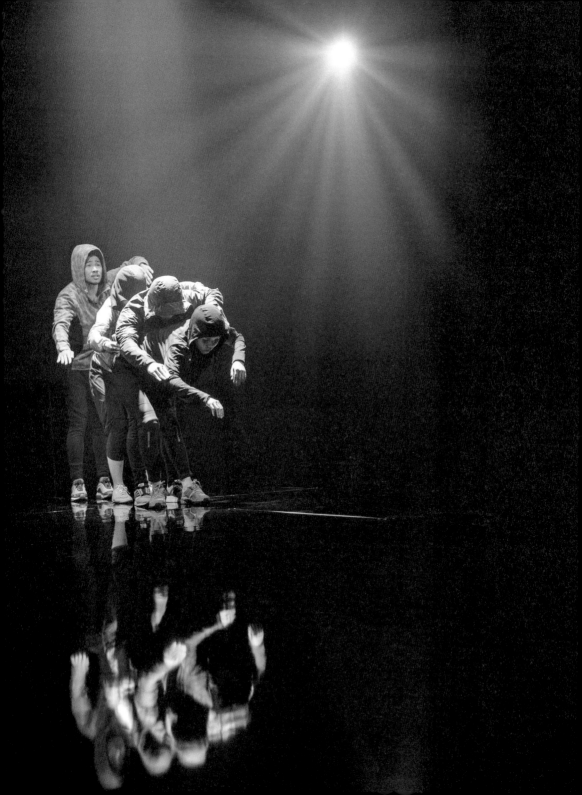

【金枝演社】

粗野或粗疏的國族想像
《黃金海賊王》

　　創立於 1993 年的金枝演社，擅長俚俗、感性的野台美學。從
2010 年《大國民進行曲》到 2011 年的《黃金海賊王》，金枝演社一方
面對「台客歌舞劇」更形自信，風格的融會越來越揮灑自如；另一
方面，藉著特定時代，重啟台灣島嶼想像的「國族寓言」意圖，也
越來越昭然若揭。

　　將歷史倒回大航海時代，台灣地位未定之時，顯示了創作者對
於當前台灣處境處處受到箝制的不甘，渴望以海賊生涯標舉一種精
神自由。相對於《大國民進行曲》過於縱情歌舞，令劇情顯得薄弱，
《黃金海賊王》則取得相當平衡。在華麗如寶塚的歌舞秀漫天飛舞同
時，也清晰交代了更複雜的四邊關係：帝國的黑將軍及爪牙、兩個
不同陣營的海賊團，以及福爾摩沙的西拉雅原住民。然而，不同於
《大國民進行曲》二戰結束前後的寫實情節設定，《黃金海賊王》更師
法動漫風格，想像出一批神話般的英雄豪傑，個個從造型到武藝，
都有超現實特色。所以，雖然「飛虹」是以鄭芝龍為藍本，卻更像
卡通裡的航海王。高度浪漫化了的海賊生活，他們在意的，從來不
是如何去擄掠別人的金銀財寶以維生，而是對新世界的嚮往。換言

之，他們比較像鄭和那樣富裕的冒險家，而不像走投無路的流民。

　　浪漫情懷帶來自由開展的氣息，從個人命運到台灣定位，彷彿都可以重新選擇。然而這種情懷，從美感形式中散發的，遠比故事本身說得多得多。因為，到了演出後半，必須透過情節來論述、推導出主旨時，就暴露出類型化情節與風格化人物的侷限。

　　各路人馬集結到福爾摩沙，可以有多少利害關係與糾葛（看看台灣四百年史即知）。《黃金海賊王》想要脫離寫實框架，找到精神自由，卻迅即掉入通俗奪寶公式當中，犧牲了可以真正開展的可能方向。人物的風格化成了扁平化，無法令人同情與共鳴。所以當大哥突然變臉、後來又突然悔悟，或是神射手派羅在與原住民沙娜熾烈戀愛後，又突然決定離開去遠航，這些關鍵轉折由於欠缺心理層次，我們也只能錯愕以對。個人感受在需要時被放大，不需要時便自動消失，以成就情節公式，手法不無粗糙之處。

　　這齣戲有許多精彩的畫面，如大船升起出航、飛虹與影子對打，以及花仙子阿伯的芭蕾舞，這些或令人讚嘆、或引人莞爾的橋段，可見出創作者的才情。然而，情節的設計自縛手腳、人物的刻畫又不夠細緻，讓這個美麗的命題有雷聲大、雨點小的遺憾。美學風格的粗野、與戲劇處理的粗疏，應該不是對等關係。金枝未來能夠走多遠，這個問題應該是關鍵。

【Ex 亞洲劇團】

跨文化嘗試與
《百年復甦》

　　Ex 亞洲劇團在導演江譚佳彥的帶領下，印度的表演元素深深滲透進每一次演出當中：如演員風格化的動作姿勢，及介於說書、扮演、舞蹈、與儀式之間的角色功能。這種介於古典南亞樂舞與當代西方劇場之間的媒合，具有真正的跨文化特性。

　　在與不同演員合作和處理不同題材之時，這種風格的嘗試利弊互見。例如《阿溼波變身記》和《假戲真作》當中，演員的儀態動作與人物性格、情緒密合無間，除了異國風情，也帶給觀者脫離寫實表演的美感體驗。然而在某些製作，如《沒日沒夜》和《百年復甦》，這種風格凌駕主題的危機也不時顯現。

　　2011 年的《百年復甦》以東方服飾和肢體語彙搬演易卜生象徵性濃厚的劇作，舞台是一個以平台搭起如舞台上下的空蕩空間，加上寫意山水般的背景，在燈光框取之下時隱時現。刻意糅合（或模糊）古今時空，把故事推往一個以儀式性舞姿呈現的寓言體質當中。在脫離時空背景下，固然可以一套程式語言演出所有角色與情境，然而問題來了：當每個演員半蹲身體、雙手不時左右舞動的姿勢（可以想像一下太極拳是怎麼打的），相當千篇一律，未能隨情緒

轉折，也缺乏節奏變化，形式的一致性抹平了戲劇的起伏，角色被個別的姿勢符號化，卻失去了真實的呼吸。

可以看到個別演員的掙扎。如飾演妻子的謝俊慧在後半場銳意以凌厲的語言節奏，賦予角色真實感；飾演模特兒的王世緯，以精確的力度執行每一個動作、每一句對白。但飾演獵人狼嘉的姚淳耀，顯然被缺乏細節的動作設計制約，彰顯不出野性；而飾演教授的陳家祥，則連語言也被動作帶入一致性的律動中，呈現的是一連串缺乏生命感的舞台腔。

——什麼是死氣沉沉，讓人聽不入耳的「舞台腔」？什麼又是經過美感細緻轉化的「風格化」？這二者一線之隔，結果卻天差地遙。若非導演與演員對語言理解駕馭極度敏感，很容易掉入陷阱。《百年復甦》語言的處理，似乎完全放任演員因人而異，卻缺乏和動作一致性的美學思考態度。加上走位與空間的關係十分隨機，起不了幫趁角色或詮釋人物關係的作用。僵硬的舞台腔，以及刻板化的動作，事實上在《沒日沒夜》已相當嚴重，《百年復甦》再次暴露了這兩個互相連結的問題。Ex亞洲如要在跨文化劇場中繼續突圍，勢必要先掙脫這個美學困境，調整戰略，才可能把風格化變成利多，更上層樓。

【莫比斯圓環創作公社】

喚起文化新想像

已成立五年的「莫比斯」是個以台灣為基地的跨文化創作團隊，成員多半經歷過優劇場的長期訓練，作品有融合修行與藝術的傾向。主要的參與者多半來自香港、台灣、韓國、日本，形式則有拼貼裝置、戲劇、舞蹈、音樂和儀式。

儀式劇場的可能《2012》

十二年前，金枝演社在尚屬荒廢的華山米酒作業場演出《古國之神——祭特洛伊》，由於非法入侵的行動，以及演出優異的成果，引起軒然大波，直接促成了華山藝文特區的誕生，讓國內的跨領域藝術、環境劇場的實驗性演出，有了一個豐沛的溫床。然而華山在文建會歷年的政策擺盪下，終於BOT淪為商業活動和學校展場，已徹底喪失十年來藝術展演的活力。如今，莫比斯圓環創作公社在「景美人權文化園區」演出的《2012》，卻讓這個新店秀朗橋旁原為軍法局看守所的閒置空間，再度綻露了華山當年的神采。

《2012》主題假借馬雅曆書與英國超自然麥田圈的預言，聲稱地球將在2012年進行淨化再生。演出以七個室內與戶外空間，代表

人身的七個脈輪，觀眾被帶領移動在隧道、水池、廣場、房舍、禮堂之間，時而是觀賞者、時而是參與者。出發前大家被引導圍成一圈，請每個人拾起樹枝，將所有痛苦不安吐氣到枝上，再將樹枝投火，宛如以全新身心進入這趟旅程，真是不折不扣的儀式劇場。

　　我向來不相信放下痛苦、放下恐懼這類消極的自我修行可以改造不義的外在世界，但是在星月之下參與這樣的心靈劇場，卻仍然震懾感動。我是被這群人對藝術的貫徹與美感折服了。他們在水池

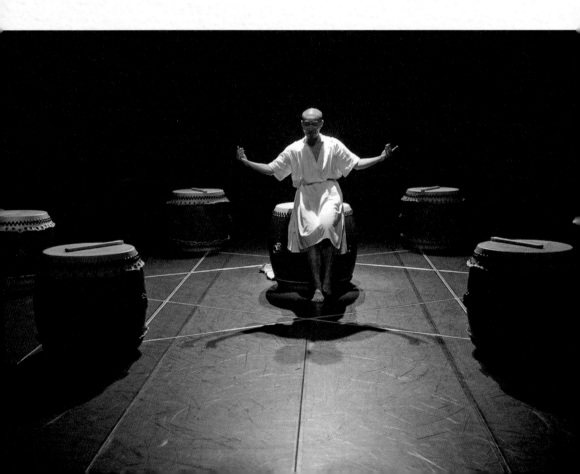

擺置浮球、房間鋪滿落葉、石頭圍出迷宮、廣場搭建金字塔，或是在禮堂門外一個手風琴藝人的拉奏、天花板上的宇宙奧祕投影，讓一個個空間宛如躍動著不同的靈魂，處處柳暗花明。在陽春困蹇的製作條件下，莫比斯團隊以創意打造出令人驚豔的成果。這確是難得一見，具實驗精神又深思熟慮的環境劇場。

在奇妙的燈光和音樂輔助下，演員時而化身祭司、時而舞成鬼魅、時而是搞笑的預言解說員、時而是力道十足的鼓手，在嚴肅、

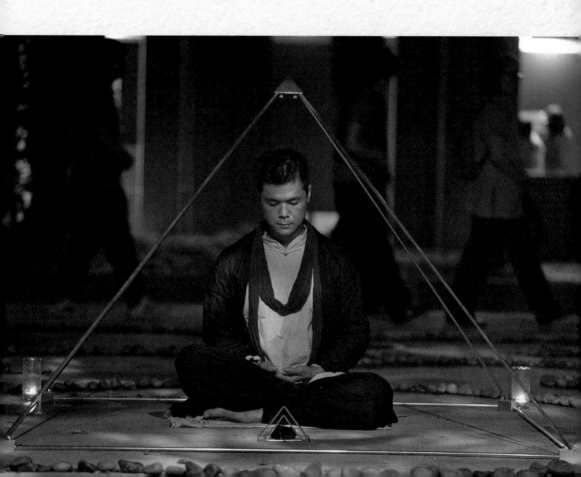

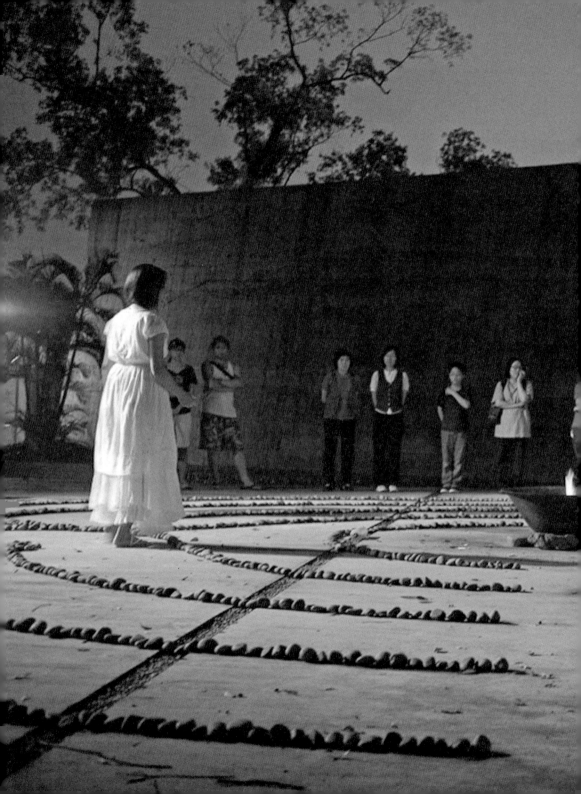

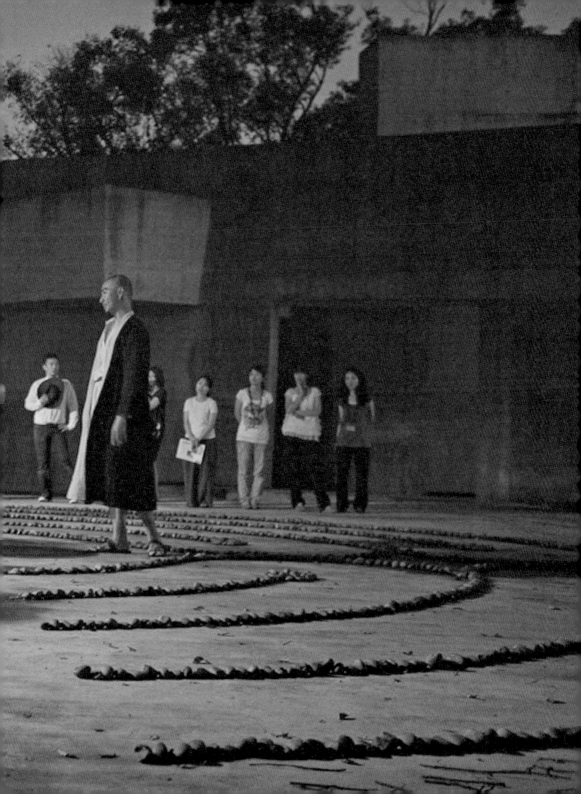

悲傷、嘲弄、抒情之間，激烈跳宕。空間、劇情和氛圍的特殊變化，讓觀眾彷彿但丁遊歷三界，在人間體會著地獄和天堂。從無垠宇宙到區區一身，其間竟毫無扞格。

後來看到新聞，馬總統在6月25日首演當天下午還前來參訪園區。可惜他沒有留下觀看演出，否則定可體認到，「人權」還是「文化」的園區走向之議，在這場精彩的演出中，實已兼容並蓄，揭示了這場域豐富多元的可能價值。一群「文化移工」在台灣歷史場景製作的這場省思人類未來的大戲，不啻台灣文化融合與開創的典範。

《2012》無疑是莫比斯迄今最完熟的演出，也是今年台灣劇場一座不可忽視的里程碑。但願他們揭露的美好視野不是空想，文化界和政府也該一起努力，讓景美人權文化園區朝多元開放的方向開花結果，不要變成另一個喪失靈魂的華山。

架空的現實寓言《在天台上冥想的蜘蛛》

香港首演十年後，潘惠森的《在天台上冥想的蜘蛛》在2012由莫比斯搬上了台灣舞台。這齣戲走的是《等待果陀》路數，四個底層小人物在等待救贖。不同於咯咯和啼啼的是，他們不只空等，每個人都付出巨大的努力，而且方向明確——就在「對面」。然而，他們的結局並無二致，仍然只能空望，似乎藉二戰後歐洲荒謬劇場的酒杯，澆了九七後香港命運的塊壘。

近兩米高的舞台，代表高樓的天台，演出中還更往上搭起了鷹架。大量的勞動和激烈的活動，讓整齣戲活力飽滿，接近癲狂喜劇

的能量。四個人物都有鮮明的現實指涉：只會搭底座不會搭橋的鷹架工人、滿腹歪理的下水道工人、專門演死人的替身，和裝神弄鬼的道姑。除了飛不起來的道姑，其他人職業本身的「底層」意象就十分直接。四位台灣演員的喜感十足、技巧高超，但是在文化轉移的過程中，角色的現實脈絡卻流失了，很難對應到香港或台灣的真實人物，只能還原成象徵。潘惠森有別於貝克特的最大特色，也因而削弱，我們終究只能從寓意層面理解這齣戲。

寓意並不複雜。這些人的目標是到「對面」，但是他們看來只在乎如何過去，至於過去後能幹嘛？卻並不在意。這「對面」應該並非中國，因為九七大限是被命定的，沒人問過香港人願不願意回歸；而這些人對「對面」的追求卻非常主動積極。中國反而像是後來出現的另一個方向——往上。因為天空垂下的繩索，來自不斷轟隆隆飛過頂空的戰鬥直昇機。「往上」或「往前」之爭，成為全劇最後的衝突。但是，他們終究哪裡也沒去。

除了驢子前的胡蘿蔔，劇中還設定了另一位操控者——從未出場的「潘先生」，顯然是自況劇作家本人。他不但一來就迷路，到不了現場，還專門提供沉重卻打不開的冰箱。冰箱可以保鮮、可以延長腐爛的期限，讓人聯想到「香港50年不變」的承諾。看來這個後設的安排，是在聲明劇作家雖然可以安排人物出場，卻終究不是上帝，無法賜予救贖。

潘惠森的另一特色，是喜愛安排人物各說各話，然後編織成多聲交響。每一句得不到回應的話語，事實上都是長篇獨白破碎的一部分。每個人都沉溺在自己的思慮當中，但偶爾仍能交錯對話。

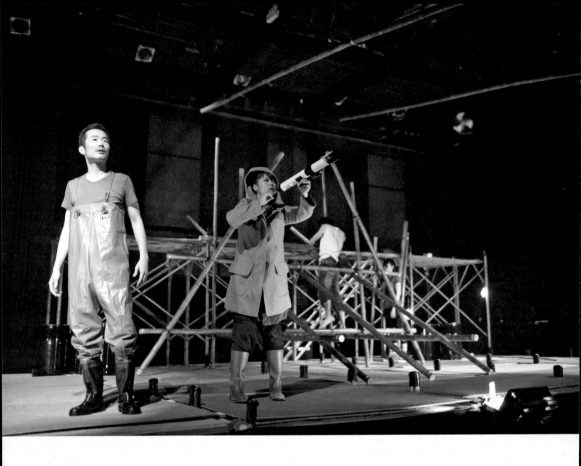

就這點而言，那曖昧的「蜘蛛」象徵，指的正是劇中的每個人。而「冥想」的狀態，或許正是對行動無力感的譏諷。

然而，相較於今日的現實，這齣戲委實有點太簡單了。戲中的人物生存於半空中，表明了港人懸宕漂浮、前後不著的處境。但若要深究這些底層人物，卻缺乏上層階級的對應，整個權力關係是空白的，於是他們的悲慘也似乎是宿命使然，頂多令人同情，卻無縫可措改革的刀斧。換言之，這是個沒有加害者的受難者哀歌，欠缺社會或政治批判的力道。

【三缺一劇團】

從身體到土地

　　一群輔仁大學的非科班戲劇愛好者，經過執著的自我淬礪和勇敢的摸索，逐漸變成台灣劇場不可或缺的要角。三缺一創團以來的路向相當搖擺，從性別議題到自傳劇場到偶戲，但從《Lab壹號》到《土地計畫首部曲》，我們看到了醞蓄已久的能量開始爆發，讓人願意相信，不管要擺向哪裡，都是這群人生命路向的必須，值得我們緊緊跟隨。

肢體劇場的謙卑革命《Lab壹號：實驗啟動》

　　台灣現代劇場的轉捩點，就是從肢體劇場開始。蘭陵劇坊的第一齣戲《包袱》沒有語言，只有聲音，演員演人演沙發演路燈也演抽象的力量。雖然《荷珠新配》的古為今用和喜劇調性，引起了廣泛共鳴，但《包袱》是真正的革命，清楚標示了蘭陵和前行代以及同代劇場的最大不同，就是以演員的肢體訓練，開拓出劇場感官性、體驗性、空間性的多重視野。

　　當台灣劇場主流日益規範化時，這種視野成為邊緣與伏流。主流舞台上雖有許多演員出類拔萃，但靠的多是反應靈活和角色塑

造，卻無助於劇場美學的持續開發。雖然後來也有小劇場以演員訓練為重心（如臨界點、柳春春近似鈴木方法的訓練，優與人子源自葛羅托夫斯基的訓練），但三缺一完全投身肢體劇場的《Lab壹號：實驗啟動》（2012），展現紮實的訓練之餘，更意外帶有《包袱》的遊戲精神與庶民親切感。他們受到歐丁劇場的訓練方法啟發，卻完全在發展自己的一套。

這次端出的動物主題，迥異於兒童劇的外在模仿，反而回歸身體的重新拆解與認知。從人演獸、半人半獸，到演回人類，讓我們清楚看到自身的動物性，以及獵殺的社會規則──從豹獵殺羚羊、青蛙上餐館反被吃，到社會上的階級傾軋百態、戀愛的求與失，「動物」在劇中既是一種語言，也是深刻的象徵，從看似簡單的演員練習中、從看似搞笑的即興發展中，緩緩湧出。

這樣的劇場全靠演員的肢體控制，而三缺一的團員驚人的素質與默契，畢現長期集訓的能量。演出結構也頗有謀略，開場非常謙卑，很像工作坊發表，演員偶爾對觀眾開口，雖然看似自然隨性，卻字字到位，顯示飽滿的自信。這種謙卑的自信，讓觀眾可以非常放心地在空的空間裡，隨所有肢體的指引，進入千變萬化的情境當中。當工作坊逐漸發展成完整的段落，情境越來越集中，意旨也越來越不落言詮。當最後一位女演員（賀湘儀）全場狂跑追逐情人不果之後，失落地獨立在舞台上，其他演員漸漸靠近她身邊身後，伸出手來模仿游魚，讓她一轉頭即彷彿置身深海。這時，動物又成了內在心象的顯影，也綻放出動人的詩意。

後半的人類社會群像，多以集體行走來轉場，較顯單調；燈光的明暗變化也有點詮釋先行。在簡陋的場地從事素樸的表演，實可以向Peter Brook再靠攏一點──憑一個眼神、一個手勢、片刻屏息，世界即已天翻地覆。

寓環境省思於鄉野奇譚《土地計畫首部曲》

一片溼地、一條溪流、一片海洋、一座工廠……這麼廣袤的自然、這麼現實的情景，可以在牯嶺街這區區的黑盒子裡，不靠影像介入，就演出它們的故事，道出它們生生世世的歷史。這，如何可能？然而，三缺一劇團竟然做到了。

概念不難，就是運用偶戲和光影技巧，演員隨著敘事的需求，每人串演起不同角色。令人驚異的是他們吐納議題的能量，和將現實轉化為鄉野奇譚的能耐。《土地計畫首部曲》事實上是兩齣戲，

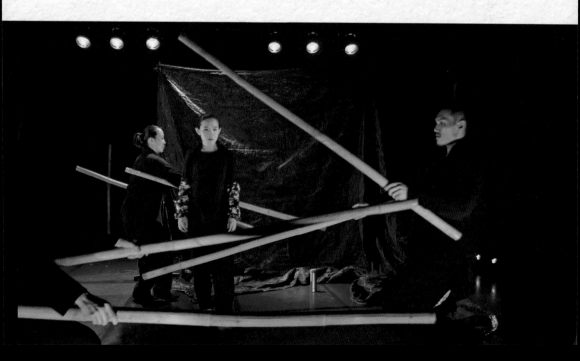

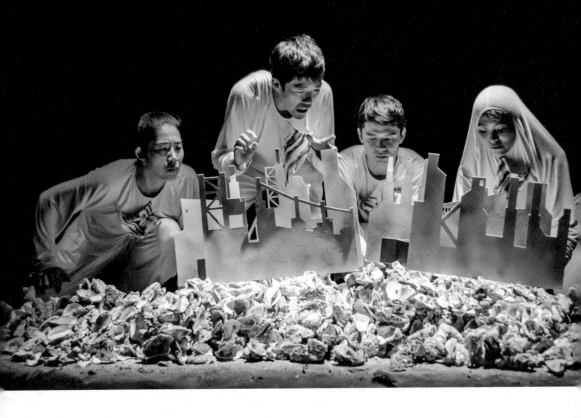

賀湘儀導演兼主演的《還魂記》和魏雋展導演兼主演的《蚵仔夜行軍》。動用相同的元素：一塊巨大的黑布（或白紙）、幾根竹竿、金屬棒（或木棍），四位黑白分明的演員，透過農、漁的不同故事背景，說的是彰化這塊土地上，從六輕到中科搶水一連串人類如何剝削、如何斲傷環境的行徑。兩齣戲的情調卻大相逕庭──《還魂記》幽暗、詭異、悲愴，《蚵仔夜行軍》喜趣、抒情、激昂，卻同樣充滿引人入勝的狂想。

《還魂記》引用了民間的水鬼傳說。在農田垃圾坑中溺斃的女孩，找了搶水工程的女主管當替死鬼，女主管為了腹中的孩子要還魂，又附身里長婆，去阻擋搶水工程開工。靈魂交換導致立場易位，巧妙地將觀眾推進里長婆的主觀意識中，看見里長一家如何夾

在黑道議員代表的工程利益與自身務農生計所繫之間的為難與衝突。里長婆一屁股坐在怪手前阻止動工的行徑，不但喚起吳音寧隻身阻擋怪手搶水的經典抗爭畫面，更因女主管自身的情感困擾加上里長婆的身分矛盾，賦予這個畫面更豐厚的寓意。

「溪王」以巨大面具和黑中帶金的布面出場，充滿儀式的神祕力量。然而隨著故事推移，我們才發現天不能勝人，自然在貪婪的人類面前，其實不堪一擊。溪王不但無法令人還魂，連自身也難保。那一襲黑布遂從不可測的天威，漸漸轉化為汙濁溪水的悲傷色澤。整個演出也從鬼魅的憂傷與變身的錯位幽默，逐漸導向無路可出的困局。最終里長婆還魂未果，里長和母親在震耳欲聾的施工聲中，繼續他們溝通不良的對話，這情境比起中科搶水的真實結局，要悲慘無助得多——事實上，悲劇往往更能激起改革的決心。的確，搶水計畫雖然暫時受阻，整個台灣的政商權力結構和農村問題，仍然難見天光。這齣戲從現實取材卻能超脫個案，描述更普遍的困境，自成方圓。

《蚵仔夜行軍》標題迴響著林生祥的〈菊花夜行軍〉，也以魏雋展的幾首自創歌曲串接，活力充沛。全劇分為兩線：一是幾位青年往訪養蚵的阿明伯，道出阿明戀愛的往事，以及被欺哄同意六輕設廠，導致家園遭受汙染，蚵業榮景不再，村民也紛紛病故。第二線以被豢養的蚵的觀點，描述蚵群視人為神的信仰及儀式，一隻小蚵離群發現了被汙染的變形蚵群。兩線互相交錯，有時像人夢見了蚵，有時像蚵夢見了人。當阿明遭海水溺斃，兩線交錯，他遇見了蚵群，決意一起向工廠反攻。最後的場景是工廠大火，蚵群捨生將

自己的靈魂灌入阿明身上，讓他前去完成反攻的志業。溺斃及還魂的最後發展，悄悄迴盪著《還魂記》的餘響。

《蚵仔夜行軍》人蚵身分的互換，尤其透過簡單的服裝運用造成畸形牡蠣的效果，給了演員更多肢體及演技發揮的空間。搖滾「蚵」星的歌舞，更營造不少喜感。木棍及白紙的運用，時而為布景、時而為道具、時而更化身人物，和觀眾的想像力玩捉迷藏，展現以簡馭繁的功力。不過由於視角繁多，企圖龐大，也造成主題難以收束的問題。裡面有養蚵人和蚵之間的利用剝削關係，有工廠和蚵之間的汙染毒害關係，也有工廠和養蚵人之間的利益衝突關係。這三者牽涉到自然生態、環境倫理，還有人際倫理的不同層面。雖然養蚵人和蚵同樣是工業發展的「受災戶」，但彼此之間也有階級對立。所以蚵既敬畏他們的主人／神明「Hoja（好吃）」，也厭惡汙染海域的「火龍」。讓養蚵人和蚵以同為弱勢的基礎互相結盟去攻打火龍，而忽略他們之間利害關係的內部差異，好營造大團結的現象，達到了抒情效果，卻可惜了深思環境倫理的機會。其實這三角關係，很像香港藉懷念英國殖民來反中國的再殖民，或台灣藉懷念日本殖民來反國民黨的再殖民，大可開挖出當代台灣人後殖民的深層情意結，或者拉開來質問養蚵人和工廠作為自然的利用者到底有多少不同，深究人和自然的倫理關係，就不會僅止於一則以人為本的社會寓言而已。

邇來反思社會議題、聲討土地正義的演出作品紛紛出爐，三缺一勤懇的田野工作和絕對自律的美學要求，輔以借自鄉野傳奇的狂想特質，的確開出了新局，也讓人對這個團隊的下一步，繼續滿懷期待。

【讀演劇人】

再過20年，
我們繼續反抗，繼續相愛
《玫瑰色的國》

　　台灣的文學、劇場、電影，很少看到預言體的作品。原因很簡單，台灣的政治情勢浮動不安，國家前途一線懸命，任何對未來的預測不僅需要想像力，更需要勇氣。吳明益《複眼人》寫環境、伊格言《零地點》寫核災，都是單點突擊，出身台大戲劇系的「讀演劇社」這齣《玫瑰色的國》，卻一口氣預言往後20年台灣的變遷，展現了大膽的史詩企圖。

　　2014年4月上演的《玫瑰色的國》，劇中有七個典型人物，交錯形成五對情感關係，以大時代中翻滾的小人物，處理統獨、核電、族群、土地開發、多元成家等等眾多議題。以大學話劇社的成發演出為中介／中界，向前後延伸成為時空交錯的後設結構，自由出入於過去與未來，得以有效聚焦人物及社會情境的今昔對比。戲中戲以四六事件到太陽花運動的抗爭史作為參照，雖無篇幅深述，卻足以拉出歷史座標與情緒記憶。以人物為主的敘事有條不紊，各議題的呈現都能抓住爭議核心，加上煽情的音樂和大規模的舞蹈，推演出令人信服的戲劇力度。

　　每個人物的設定都具有典型代表意義：中學的一對同志情人後來成為縣長與社運人士，戲中戲的左翼情侶後來成為為核四及生技的公家職員，曾經保守右翼的女孩在中國夢碎後找回自己的越南文化血緣，曾被官場文化誣陷的研究員成為紀錄片工作者……立場有左有右、有統有獨，卻又因生命經歷而轉折換位，同時各自的身分又交織著原住民、新住民、基督徒等不同的背景認同。每個元素都在劇情中互相作用，無一虛設。例如社運份子向曾是舊情人的台東縣長抗議開發主義，爭取保留部落傳統，縣長卻質問他的同志身分如何能被部落傳統及基督教義接受？證明改變之必須。如此精巧絕倫的辯證，劇中比比皆是，不斷逼迫觀眾重新思考自己的意識型態盲點。

　　未來的台灣，在劇中經歷了核五興建、兩岸統一、台獨公投失敗，似乎一路沉淪。從來悲觀的預言（如《1984》、《廢墟台灣》）總是以警世寓意呼喚觀眾挺身而出，動手改革，不要讓預言成真。《玫瑰色的國》雖然亦有此意，然而當人物栩栩如生之時，全劇的重心反而變成「即使世界越變越糟，我們還能如何生存？」當20年後，台灣獨立、非核家園、環境保育、多元成家仍然遙遙無期，這些人卻因生存的需求，而更堅定地追求這些價值，成為這齣戲最難能可貴之處。反抗不再僅僅基於進步理念，而是歷盡滄桑與屈辱之後的生存之必要、肯定之必要、溫柔之必要。

　　在基隆市立文化中心的島嶼劇場演出，這齣戲的物質條件極其陽春。但縝密的編劇、真摯的表演和靈活的場面調度，讓人渾然忘卻舞台中央有三根阻礙視線的廊柱。簡單的道具運用十分出色，如

摺椅一收起，便成為鎮暴的警盾；三組雙人椅錯落定位，便成為遙迢馬路上的同行車輛。這種彷彿八〇年代小劇場的克難精神，和劇中在艱困處境中抗爭的情懷表裡呼應，煞是動人。舞蹈的運用更兼具串接與抒情效果，例如旁白描述縣長捨棄同志身分投入主流社會的發跡經過，同時他的同性情人以賣力的獨舞表現內在的掙扎與痛苦，用蒙太奇手法將稍嫌粗略的情節鋪展賦予了情緒的力量，將觀眾牢牢鎖在人物的內在情感當中，十分高明。

雖然在基隆演出，讀演劇人選擇以不售票吸引遠程觀眾，又邀集一批藝術家與公民團體參展，努力將這齣戲的內在精神延伸到更豐富的外在連結。種種良苦用心，都無虛發。從這裡開始，我才覺得如果又有人要搞什麼定目劇，不再是不切實際的異想天開。我衷心企盼更多觀光客和在地人，能看到這部時代精神的傑作。而編導周翊誠和「讀演劇人」，也必定會成為太陽花世代不可忽視的代表團隊。

【阮劇團】

無深度政客寫真
《ㄞ國 party》

　　2014年阮劇團的《ㄞ國 party》是百餘年前雅里《烏布王》的在地翻版，而《烏布王》則是對莎劇《馬克白》的嬉鬧仿諷。劇中人滿口屎尿髒話，殺人作惡光明正大，翻臉如翻書，而且可以立刻翻回來，完全沒有莎劇人物的心理深度，遑論罪疚痛苦。身在今日台灣，眼看當權政客行徑乖謬卻面不改色，滿口謊話仍大言不慚，欺凌弱勢者自稱弱勢代言人，濫施暴力者奢談公平正義，雖然沒有口吐髒話，但那些冠冕堂皇的辭令比髒話更髒。相較起來，烏布王的髒話顯得多麼天真啊！我不得不同意阮劇團搬演這齣戲的適切性——他們不配用莎劇來描寫，他們全是毫無深度的烏布王。

　　全劇台語發音，雖然背景仍是一個想像的波蘭——在劇中語音不用轉，就成了「捧懶」國。原劇無法翻譯的文字玩笑，在這裡被更瘋狂的改編所取代。比如逃亡的王后要王子「攙」她一下，王子卻誤聽為「插」，舉劍就往母親腹中刺下去。這可比原作黑色得多。台語編劇盧志杰的許多巧思，讓一些絕不本土的情境入耳即化。導演汪兆謙大量運用物件、手影、偶戲技巧，用布萊希特手法操作荒謬劇，讓繁複的場景變化萬千。開場原是一間五金行，道具全是五

金用品，觀音畫軸捲起卻露出後方相框內的 3D 國王全家福；藍白塑膠布拉開就成了餐桌，一道道名菜都是紙板照片。然後景片被推倒，一架架五金滿場飛跑，靈活的調度，把狂想的風格推向高峰。

人物裝扮粗糙得像街頭化妝遊行，然而這也造成了表演風格的出入。造型與劇情都朝義大利即興喜劇靠攏，但演員的表演仍多著重口白與臉部表情，直到後半場開始逃亡與大戰，肢體語言才略為豐富起來。這批出身台北藝術大學的演員資質優異，也很能掌握喜感亮點，但運用「喜劇化的寫實表演」來詮釋這批角色，卻沒有機會深入刻畫，只能被無動機可循的反應推著走。若無法跳脫人物的寫實想像，以更風格化的表演帶領劇情奔馳，只倚賴滔滔不絕的言語，用力做足每一個顛來倒去的情緒轉折，難免顯得瑣碎而容易彈性疲乏。

編導抓住機會注入現實因素，比如王后的保鏢舉牌宣告叛軍違法，甚至直接「動用水車」而朝觀眾噴水，或是被推翻的政權要求「禮貌」，都能引觀眾會心。不過雅里的原作實在有太多奇特的安排，在改編中仍沒找到合宜的理由。比如遠征俄國的烏布王在荒野遇到大熊，雖然演出把熊塑造成大家熟悉的熊貓，烏布嚇得念禱辭變成誦佛經，還是無法賦予這一場可解的份量，熊貓的政治聯想反而更增困惑。不過最終一景，卻歪打正著地拉回台灣的獨特處境：烏布夫婦和他們的同夥在一艘小船上，奮力划過世界，唱起愛國歌曲。這情景一方面寄寓台灣的獨立與漂泊的命運，彷彿四海均可為家；另一方面，眼見掌舵的卻是一批懦弱、自大、見風轉舵的傢伙，卻也令人警覺：到底，他們會把台灣帶到哪裡？

　　落腳嘉義的阮劇團，歷年來經營的主要路線之一，便是「經典在地化」，用當代台灣角度重審西方劇作的意涵。他們選擇的劇碼不見得是通俗名劇，卻都能藉著與現實的連結，開掘出其中的庶民性。而他們嘗試的那種帶有豐富趣味與新意的台語，也有別於追求風雅的台南人劇團，或擅長傳統俚俗魅力的金枝演社。不過，隨著連珠砲襲來的、既熟悉又陌生的一句句「放恁娘的屎」，跨文化改編的困難，也如影隨形。當然，法國人能寫烏何有波蘭，讓他們說台語也不足為奇。只是，花偌大力氣搬演另一時空的故事，除了需要現實脈絡的支撐，更需要開發出有別於現實框架的視野，我們才知道你為什麼在演，而我們為什麼在看。

鬼打牆的情愛人生
《新神鵰瞎侶》

創立於1988年的果陀劇場，向來以結合明星演員、開拓百老匯式的英美名劇與歌舞劇為經營方針，近年也開始與年輕導演合作，嘗試不同的創作方向。2011年的《新神鵰瞎侶——求愛攻略》就是其中相當出色的一齣。

失戀青年小彥在車站追丟了女友又瑄，遇到神祕店長，獲贈一個4C電腦遊戲，裡面跑出他的理想情人——小龍女。然後又瑄出現，三人開始PK大戰。

這類戀愛狂想情節，適合深情也適合搞笑，在年輕創作者中屢見不鮮。然而在編導鄭智文手下，卻走得更深、更遠。鄭智文畢業自北藝大劇場所導演組，經常執導一些音樂劇，然而在他的「純劇場」作品中，更能看到他獨創的戲劇結構。去年在皇冠演出的《漫遊者旗艦版》，電玩速度和奇詭劇情推衍出的抒情傷感，已十分令人驚豔；這齣劇名很聳的新作，延續了《漫遊者》的情愛辯證，情節更為凝聚，也功力畢現。

上半場重點在於電玩冒出的虛擬武俠人物，與現實人物產衝

突；其實也可視為初陷戀情時的美好幻想，與相處久後的乏味現實撞個正著。然而劇本的微言大義還在後頭。下半場拋卻金庸，急轉直下，發展成奧菲入地府尋妻。然而小彥的前女友，卻寧可嫁給後

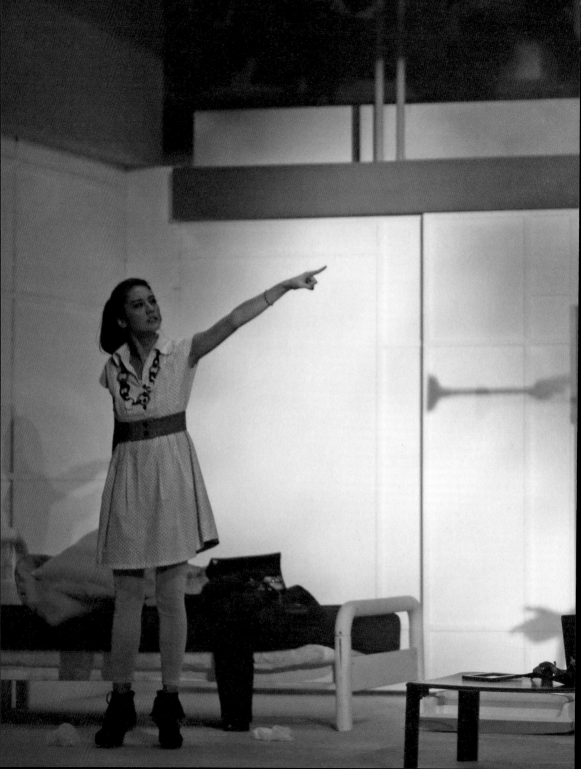

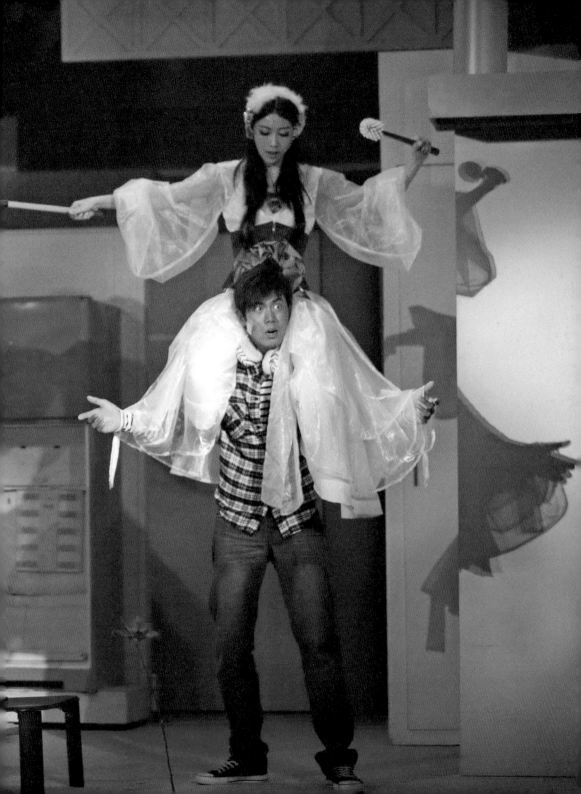

宮三千的冥王，過起豪門生活。小彥以自盡相挾，讓又瑄回心轉意，願意跟著他回到人世。他們的考驗此時才要開始——不是不能回頭偏回頭，而是陷入「勞燕分飛路」的鬼打牆循環，不斷重演彼此怨懟的情節，不得超生。大半部戲的兒女情長、爭風吃醋，此時卻直逼人生真相。

鄭智文用這條冥府道路，來比喻人間夫妻淡出鳥來的日常生活。永遠在一樣的問題上吵架，永遠覺得所遇非人、虛度了時光。即使生了小孩，彼此也老了，仍然望不見出路。一如《漫遊者旗艦版》結尾鬼打牆般一再重播的分手情節，《求愛攻略》卻在反覆中推演、辯證，並且肯定：沒有更好的天堂，天堂就在我們以為的地獄裡。

領悟到這一點，地獄也就消失了。場景回到開場的車站——這個象徵此刻乃再明顯不過：人生永遠在旅程上。這裡就是勞燕分飛路，無處不是陽關道與獨木橋。只是，我們和劇中人一樣，在戲劇結束時，都還可以把此刻當作結束與開始，再重新來過。

簡單的場景變換靈活，令人不得不注意這位從《漫遊者旗艦版》就極具巧思的舞台設計鄭培絢。四位演員雖然均屬藝人，但表演稱職到位、毫不生澀，尤以兼飾多角的小蝦最為出色。雖然劇情不乏漏洞（例如已身在地獄如何能再死一次？），但鄭智文的明快節奏與美感構思（例如往事倒敘均以漫畫投影交代），卻讓人在觀賞快感中寧先「佯信」而無暇生疑。融電玩、武俠、愛情文藝類型，讓整齣戲青春洋溢，但其教訓卻既古老又蒼涼，令人不得不讚佩編導的舉重若輕。鄭智文如能珍惜羽毛，發光發熱當指日可待。

【綠光劇團】
世界劇場《開心鬼》
——過時的道德寓言

　　1993年創立的綠光劇團，以吳念真主創的「國民戲劇」《人間條件》系列膾炙人口，從2001年至今已多達五部；吳念真也主導了綠光的台灣文學劇場系列。此外，還有原創音樂劇系列、世界劇場系列，後者多搬演百老匯的名劇，重點放在演員的表現上頭。2011年傅郁惠導演的諾維考沃（Noel Coward）作品《開心鬼》（Blithe Spirit）便是其中一部。

　　一個小說家為了蒐集素材，在家裡召開降靈會，意外引來了他嫉妒的亡妻，賴著不走，還跟小說家的現任妻子爭寵。這個70年前的英國鬧鬼喜劇，曾經在英美兩地的商業劇場相當熱門，至今仍不時回鍋重溫。綠光「世界劇場」系列立意將之「本土化」，雖有七位精彩的演員撐場，但仍難免水土不服，也更暴露出這個劇本從意識型態到寫作風格都嚴重過時的問題。

　　英式喜劇的情境設定往往毫無現實基礎。小說家只要擔心他的創作（其實看來也無須太擔心），妻子也不必出外工作，就可以衣食無憂，還可以請女傭，隨時提包款款就可以去環遊世界。這種人物只會出現在三廳電影和肥皂影集當中。離譜的人物要得到觀眾認

同，必須根源於他遭遇的處境，也是全劇花最大篇幅描繪的——二女共事一夫的趣味與困境。這齣戲的主題事實上正是夫妻關係，藉著外力入侵（亡妻顯靈）而揭露的充滿壓力的夫妻關係。

可惜的是，劇作家或者由於沙文意識、或者由於被喜劇路線自縛手腳，長達近三小時的劇幅當中，至少有兩小時是兩任妻子的勾心鬥角。由朱宏章和姚坤君飾演的小說家夫婦，從軟弱撒嬌到針鋒相對，表演得層次井然，也趣味盎然，但亡妻一出現，就開始無止無休上演兩女爭寵的戲碼。劇作家眼中的女性何其膚淺可笑，坐享齊人之福的男性則永遠是無辜的受害者。表演雖然火花四射，但劇情已開始原地打轉，每個笑點都要消費好幾次；劇作家意不在言志，而在幫觀眾打發時間的心態，暴露無遺。三角關係固然是永恆的話題，但這齣戲裡的刻板意識毫無翻轉餘地，也讓裡面的三角關係彷彿上一世紀有錢有閒階級（尤其是男性）的自high戲碼。而被兩個女鬼追纏不休的結局，更是放肆幻想之後，警世意味濃厚的道德教訓，正是西方保守意識下的中產娛樂特徵。

不食人間煙火的喜劇看似容易移植，其實不然。楊麗音飾演的靈媒「咪咪阿姨」身穿民族風味濃厚的花俏時裝，一頭勁爆華髮，一下通靈、一下起乩、一下熱舞，口吐濃重台灣國語，用語又時露機智鋒芒。比起原作刻畫的，英國滿街可見的風騷或迷糊老太太，這位台灣靈媒爆點越多，越不知此人什麼背景、什麼年歲、什麼教養？而亡妻更頭頂銀髮、身穿西式蕾絲長裙，又彷彿《簡愛》裡跑出來的人物。角色設定失焦的結果，也導致這齣戲更喪失現實基礎。「本土化」的目的當是要讓觀眾感到親切，但西方劇本的移植往往只

見局部的本土化，卻反而讓整體可信度打了更多折扣。

　　喜劇是好的，借鏡國際當代劇本是好的，試圖製造跨文化的對話也是好的，嚴謹的選角和製作更值得讚佩。只是當一切建立在一顆危卵上的時候，恐怕觀眾也會覺得平衡得好累。

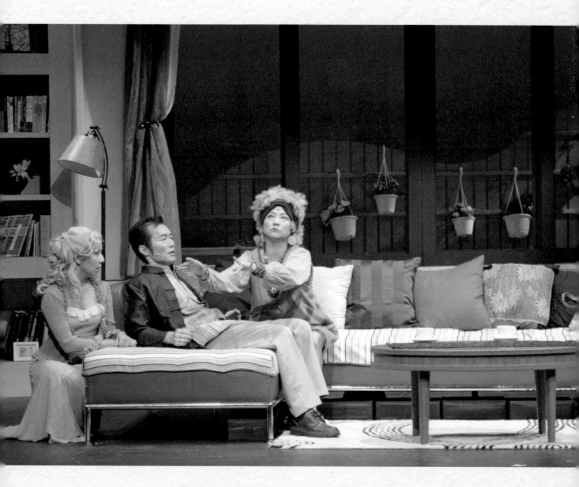

資本主義世界的解析者
——馬華導演高俊耀

台灣的馬華劇場人，前有符宏征，後有高俊耀，二人皆曾長期師事陳偉誠，也都兼擅導與演。雖然都從事文本劇場，但他們對於肢體語言的特殊關注，以及由之煥發的表演儀式性，也成為令人無法忽視的共通特色。

無情社會的感官劇場《懶惰》

全球化資本主義造成的階級差距與人性異化，是一個龐大到任何個人（不論是政客或炸彈客）都難以撼動其結構的現象。黃碧雲《七宗罪》卻直以「罪」來定義其間的諸般人性變貌，採取不同角度刺穿這惡性循環的食物鏈。來自馬來西亞的劇場工作者高俊耀幾度簡潔卻詩意的改編，不但以劇場形式準確傳達原著絕望壓抑的氣息，也以強烈的身體動能彰顯底層人生的動物性反抗。

2012年的第三號作品《懶惰》由高俊耀和簡莉穎聯手改編，呈現一個絕望如何傳染的過程。從生病的妻子，到日理萬機的經理，到渴望愛情卻被物化的祕書，到拚命打工希冀翻身的重考生，每個人從希望到絕望的轉變歷歷在目。正由於台上沒有立體的實景，人

物間無形的鎖鍊才如此醒目。由沙子在地面展布出兩座分裂的城市輪廓，隨著踩踏拖曳而逐漸還原成一片沙漠，而人物經常在塵沙飛揚中無助地佇立、不解地凝望，更添荒涼之感。加上始終未曾停歇的電音蔓延著不安，讓觀眾的感官忍受度趨近極限時，在劇終前嘎然而止，留下更難忍受的靜默。

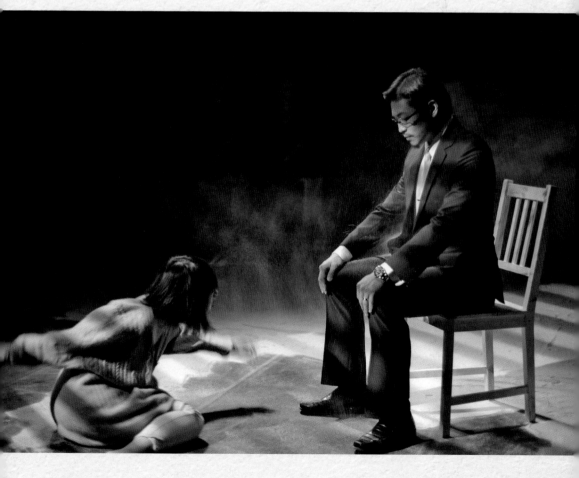

除了視與聽的巧妙設計，全劇最獨到的，還是身體姿態與節奏的處理。經理沉穩的坐姿，祕書吊著公車拉環打手機的站姿，重考生不斷換穿工作服與騎車狂飆、永遠坐不穩也站不定的姿勢。不論內在如何痛苦或虛無，卻必須努力回到正軌上運作，只能把不滿發洩在感官上，如瘂弦〈深淵〉所書寫的：「像走馬燈；官能，官能，官能！」劇中他們只有在做愛的片刻停格，像是一張張閃光燈照片，讓我們看見歡愛中痛苦猙獰的內在圖景。導演的刀法凌厲，在調度節奏時往往打斷現實的流暢，瞬間加快、放慢、或暫停，但在演員的執行下又無絲毫突兀造作之感，成功創造了意在言外的疏離效果，讓觀眾看清尋常動作背後的拉扯關係。

　　道具的虛實交錯，看來也經過深思熟慮，非因貧窮而便宜行事。經理和祕書約會時他們坐在不存在的椅子上；反而當重考生以暴發戶身分陷入癲狂時，天上掉下眾多真實的酒瓶。注重寓意與內在情感，不被外在寫實拘限的詮釋手法，讓這個稍嫌刻板的社會階級批判故事，得到可感的血肉生命。

　　三位主要演員相當稱職地展現角色的不同層次，演出祕書的彭子玲尤其出色，她對聲音速度與質感的控制、肢體的精準掌握，以及真摯情感的支撐（此點在眾多「演技派」大將當中實最為難得），幾乎可以用「完美」來形容。另外三位歌隊演員，負擔了社會機制／芸芸眾生的重責大任，卻流於單調的形式化處理，較為可惜。

　　「懶惰」，在小說中指的是槁木死灰的人生態度。但是這個感官能量強大的劇場，其實讓人感受不到懶惰的存在，反而顯得藏在黑

暗中的觀眾，更符合懶惰的主題。確實，造成這種態度的社會，也
就是旁觀的，甚至也是受害者的我們，如果繼續無所作為，豈不才
是真正的懶惰？

遊戲中的馬華文化處境《死亡紀事》

　　高俊耀近年持續耕耘黃碧雲關涉階級意識與底層生活的《七宗罪》系列,《死亡紀事》卻是一齣回歸馬華歷史的社會問題作品,2011年首演並展開亞洲巡迴,2013年又回到牯嶺街小劇場重演。劇情起始於一位父親死後留下的疑問:到底他是道教或回教徒?到底應以何種方式下葬?死,而無法入土為安的焦慮,遙遙呼應著新加坡劇場的經典——郭寶崑的《棺材太大洞太小》。兩齣戲都藉著一個族長的死亡,從家族的反應與官方的爭執出發,也都試圖用精簡的編制(《棺材太大洞太小》是獨腳戲,《死亡紀事》也不過兩名演員),夾議夾敘的手法,將單一事件像毛巾般絞出汗水來。

　　不過,相較於郭寶崑對新加坡管理制度的批判,《死亡紀事》更關注華人在馬來西亞生存的文化困境。但是這故事說來卻奇幻色彩十足,其核心意象包括一具拆散的棺材、消失的屍體和一尾四腳蛇。四腳蛇食狗屍,又被人捕食的段落,兩位演員不斷輪流扮演四腳蛇的手法,彷彿每個人都是食屍者,也是被捕食的人。這種被層層箝制的不自由,凸顯了馬華的複雜處境——不但生時必須偽裝,死了也不得安寧。那具消失的屍體正是一種詩意的控訴。身分認同的苦惱,或許正是各地華人社會的共通處境,也讓台灣觀眾可以在這個異國情調濃厚的題材中,找到共鳴。

　　不過,這齣戲的迷人之處,其實更在於表演。高俊耀和蔡德耀兩位演員輪流扮演眾多人物,國語、馬來語、廣東話、福建話,加上互相混染的腔調,精準地詮釋了複雜的社會文化處境。他們在敘述者與不同角色間快速轉換,猶如高難度的雜技丟接遊戲,成為維

繫觀眾高度專注的主因。更巧妙的設計，是舞台唯一的道具：12塊木板。兩人一開始即哼著童謠、拍著掌、玩木板遊戲。遊戲的競爭對峙，直接串連起兩人充滿張力的丟接敘事。而富有節奏的擊掌與童謠，更不時如韻腳一般穿梭，讓故事始終維持著兒童般的視角，在彷彿無知、無意當中，訝看不思議的人間怪現狀。而木板時而當作這種那種的道具代替品，時而攤在地上有如棋盤有如柵欄，最終成為散裂的棺材之一塊，象徵的聚焦，水到渠成，讓遊戲形式與沉重主題無瑕扣合，也給了屍體消失的開放結尾，形式上的完整收束。

難得的是，文本與演出看似各行其是，卻毫無勉強造作之感。反而在瘋狂荒謬的情節，與素樸節制的演出美學中，找到美好的平衡。雖然不必端出「貧窮劇場」的帽子，但是如果要舉一個活生生的「貧窮劇場」，我想不到比這齣戲更好的例子。

【栢優座 & 創作社】

流浪導演的軌跡──楊景翔

　　台灣的劇場製作機制，不論申請演出或接受補助，率皆對個人創作者很不友善，限制諸多，獨立導演四處遊走「靠航」的狀況屢見不鮮，楊景翔就是其中之一。直到他 2013 年成立了「楊景翔演劇團」。

當我們認真說故事，卻發現故事不在那裡《變奏巴哈─末日再生》

　　《變奏巴哈》原劇於 1985 年在社教館（那時還不叫城市舞台）演出。由栢優座製作的楊景翔的《末日再生》版則於 2012 年在國家劇院實驗劇場演出。時隔 27 年，有利於我們認清這齣劇作的成就與侷限，並思考兩個時代的變異。

　　賴聲川的劇場，或由於以即興發展為方法，一開始便以片段組合為特點。《我們都是這樣長大的》和《摘星》皆然。但直到《變奏巴哈》，這些片段才藉著賦格結構的啟發，初次以複合的方式，同步呈現在舞台上。《變奏巴哈》有垂直升空的幾何物體、有平行移動的人與道具，也有多焦點呈現的戲與台詞，下啟《暗戀桃花源》、《田園生活》、《西遊記》、《回頭是彼岸》乃至《我和我和他和他》的複調藝術。但就視覺經營上，《變奏巴哈》仍是最為豐富，也是最具開創性的。

楊景翔的版本由於演出空間狹小得多，只保留了橫向的動線，在地板上以黑、灰、銀彰顯出五線譜的線條，讓人與物如音符一般在其間飄移。這個定調可謂相當準確。觀眾分坐在兩側，旁觀景物在眼前流過，頗有陽光劇團《浮生若夢》的況味。然而除此之外，多數對話之外的意象遭到刪除，包括橫越舞台的古代巴哈與未來太空人、棋盤內左衝右突的現實人物，以及空中的幾何物體……，則讓全劇更聚焦於情節當中。這麼一來，原劇形式上的實驗無形消失，而語言的重量在比例上大幅增強，卻也暴露出文本內容的薄弱——《變奏巴哈》的劇情，甚至賴聲川多數的劇本之劇情，其象徵性往往勝過真實性。《變奏巴哈》中充斥的戀人絮語、家庭糾紛、職場生涯，獨立看來，芭樂有餘，特殊性與深度皆不足。當附著在龐大的時空座標中時，這些生活的碎片可以輻射、暗示出那廣大的留白，這也是劇終前寫給未來子孫的多封書信，可以雲淡風輕卻依然感人的主因。然而，在《末日再生》版，人物與時空的對比縮小，換言之，人物被放大了，這些情節的弱點也隨之被放大了。

27年後，我們終於收到了這封前人（對曾參與演出的我來說，更是來自過去的自己）寫來的信。《變奏巴哈》無疑是八〇年代初期現代劇場風潮的代表作之一，其侷限也昭示了第二代小劇場來到之必要。《變奏巴哈》劇中的家庭、戀愛、生活，乃至略嫌文藝腔的抒情語調，都是蘭陵及其同輩劇團樂此不疲的，用年輕的生活化吸引年輕觀眾共鳴，來對抗前代的刻板話劇。劇中也象徵性地反映了對體制的不滿，例如嚴苛的車掌、官僚的報到處，以及思想審查的獄卒。然而，這裡的體制卻彷彿是永恆的，看不到任何改變的契機或努力，反而動不動就從個人心緒直接連結到宇宙，彷彿中間的距離

並不存在。看似完美的藝術結構，卻無法對應到現實的社會結構。
然而，歷史是最好的證人——就在同一年，河左岸與環墟劇場同時
成立，他們強烈的批判性，與對形式同樣熱烈的追求，開啟了一個
全新的時代。

那麼我不禁要問，21世紀《末日再生》的《變奏巴哈》，除了移
地再造一曲行雲流水的樂章，又補足了或改造了什麼？或如于善祿
在策展前言所強調的，「導演的詮釋觀點」又在哪裡？是放回那個解
嚴前的時空中，還是拉到我們面臨的「末日」前？看完戲，又取出
劇本重讀之後，我仍然沒有摸出頭緒。

科幻與現實的權衡遊戲《檔案K》

科學及科幻文學在本地並不盛行，論者常認為是現代化的腳步
較西方落後之故。然而當我們的生活追上了西方，電影挾科技之利

又將這一題材騎劫而去。在劇場裡表現科幻，經常顯得事倍功半，卻非全不可為。2013年創作社的《檔案 K》就是一個例子。

《檔案 K》涉及近年流行的平行宇宙概念，談的卻是家庭問題。瘋狂科學家費羅傑專心探索平行宇宙理論，疏忽了夫妻和親子關係，導致熱中搖滾樂的兒子自殺。一開始科學還不是重點——費羅傑若是沉迷股票投資、或環保運動、或政治事務，整個故事依然成立，現實中也的確太多這種父親。到了兒子跳樓之後，費羅傑才通過（幻想或真實的）平行宇宙理論，找到一種情緒發洩與想像再生的可能。

編劇吳瑾蓉上半場嫺熟處理家庭問題，還把艱拗科學理論推演得趣味橫生。喜劇基調稱職地勾勒夫妻關係、母子關係，甚至同儕關係，但對於從未出場的兒子卻只能交代得浮光掠影。我不曉得有多少搖滾樂手會因為得不到父母認同而輕生，這缺乏充分線索的死亡，其實仍可以成為一個讓觀眾好奇的待解之謎，只是編劇似乎志

不在解謎，而在解決生者的情緒問題。然而一旦父子衝突的真實細節欠奉，費羅傑的悲傷失神，便顯得無憑無據。故事轉向費羅傑決定放棄科學研究，以賣雞排追求踏實人生，事實上這只是他換軌到另一個平行宇宙。他看來仍然瘋狂——這性格的維繫很有說服力，但是我們仍然摸不著他的痛。

缺乏痛感，讓下半場的幻想世界一併遊戲有餘，深度不足。在那個平行宇宙裡，人可以預知未來，必須吃記憶口香糖才能記得過去。費羅傑成為唯一一個不甘只活在當下，力圖回憶過去的人。但「預知對白」的梗很快用老，也沒有引發更強烈的衝突或豁顯主題。科學家捲入「老派」或「什麼都可以派」之爭，力圖維繫一個專一的愛情，可惜這只把故事前半的懸宕，窄化為想留住妻子出走的心。去了一趟平行宇宙回來，好像玩了一圈遊樂場，死亡並未更具體，生命並未更立體，觀眾和主角都仍然一無所獲。

導演楊景翔和舞台與影像設計巧妙運用旋轉舞台及多銀幕投影，讓時空伸縮張馳，尤其下半場的出入平行宇宙，氣勢十足，在科幻形式的處理上，是漂亮的一擊，但科幻在和現實問題結合時，仍有些水土不服。全劇在喜感和深度的權衡上失準，是讓這齣戲趣味與美感有餘，卻無法引人深思的主因。

莫子儀詮釋費羅傑，喜感、投入感、節奏感、在誇張的角色設定中經營細節的能力，都可圈可點，可惜限於全劇的詮釋方向，沒有找機會把費羅傑的痛苦落實，讓角色的地心引力仍嫌不足。邱安忱在下半場飾演童心老人的表演，也十分亮眼。這些傾向類型化的表演，給這個失血的故事帶來更多觀賞的樂趣。

以「不能」為武器的
後戲劇劇場新生代

連續兩年，台灣最重要的表演藝術獎項「台新藝術獎」，年度決選都入圍了年輕導演李銘宸的作品——《Dear All》入圍了2013的年度五大，《戀曲2010》和《擺爛》則雙雙入圍2014的年度十四大（包含視覺藝術一起評比）。今年26歲的李銘宸，儼然成為1980年代小劇場運動過後，最被看好的劇場新人類。

李銘宸有個沒有正式登記的團體「風格涉」。他畢業於台北藝術大學戲劇系，卻絕無學院氣息。他擅長組織一群演員，從事非語言性或顛覆文本的劇場行動。他自身也經常上台串演，還以舞者身分參與一位編舞家余彥芳的演出計畫。

以2014年他在黑眼睛跨劇團策展的「胖節」中，改編駱以軍的《每個人的心中都有一座胖背山》為例，一男一女兩名演員不斷把氣球塞進衣服內，把身體撐成腫瘤般的畸形肥大，再彼此用力一一擠爆，滑稽、悲傷、憤怒，多種情緒在雙人關係中流轉。全劇沒有語言，文本與敘事消失無蹤，堪稱「後戲劇劇場」的典範。

從2011年起，李銘宸連續在台北藝穗節推出新作，每一部都顛

覆了劇場的邏輯與想像。2011年《超人戴肯的黃金時代》先花一半時間讀一個新創劇本，讓觀眾聽過每一句台詞，立地打造成一部觀眾熟悉的「經典」，然後拆除劇場後牆，在觀眾面前改造空間、搭建舞台，全劇重演，把情節、主題、空間、角色徹底分解重組。演員看似隨興灑狗血，卻分毫不差地出入角色內外的各種層次。

2012年獲藝穗節明日之星獎及「戲劇中的戲劇」（即最佳戲劇獎）的《不萬能的喜劇》，把偌大的水源劇場給徹底玩翻，簡直像德國的新舞蹈劇場。道具全堆在後方，演員全倒在地上，從流行綜藝到社會議題全不放過，透過大器的場面調度、獨特的演員肢體、層層轉喻的切入與切割技巧、若即若離的投影字幕，有一種精心估算的粗率，呈現令人驚駭的大膽詩意。空台，給了導演充沛的腹地從事視覺經營。次年的《Rest in Peace》則有半數時間，演員在全暗的廠房內集體行走、舞動，觀眾卻只能藉著聲響和呼吸，感覺演員的動態，嗅聞他們刷牙時吐出的牙膏薄荷味。

《Dear All》以遊戲作批判的社會事件簿

　　隨著「官逼民反」的事件不斷，如苗栗縣長強徵土地、用怪手推進農田，導致大埔張藥房被強拆、屋主自盡，或是役男洪仲丘在軍中被虐殺，台灣的公民意識逐漸覺醒，抗爭活動一波波蠭起。李銘宸的作品逐漸成為社會事件與行為的集體紀錄，2013年的《Dear All》就是箇中翹楚。《Dear All》的劇名模擬書信體，寫給所有人。但同時，「親愛的全部」也彷彿是一個宣言，聲稱藝術家愛這個世界的「全部」──包括惡與善、醜與美、崇高與卑微。一齣戲當然不可能呈現「全部」，值得觀察的是，創作者用了哪些素材，來代表心目中什麼樣的「全部」？

　　整個演出不按時序地拼貼了一樁四角戀愛事件的許多橋段，包括茶店、衣攤、舞廳、產房、靈堂，在這些眾多角落裡，上演著通俗的感情劇。大量運用演員／角色的置換手法，造成觀賞時的疏離效果，卻也隱喻著每個人都可能是他人，受害者也可能是加害者，

背叛者也可能易地而處,成為遭到背叛的人。

這些仿諷手法在年輕人的劇場中屢見不鮮,然而,李銘宸總在關鍵時刻,坦露他的基本關懷,扳回一城。例如在回憶中混亂的婚禮場面,新娘舉起一個罐子學周星馳《西遊記之月光寶盒》大喊「般若波羅密!」便令時光倒流,讓事情一再從頭來過。然而回到現實中,被背叛的妻子無論怎麼喊,也無濟於事,現實仍是文風不動,讓人笑到最後,不得不悲從中來。後半又用了極大視覺與聽覺的篇幅,描述一次難產與死亡的經過,響雷與暴雨的音效長時間推波助瀾,也讓人對死亡不致像其他環節那樣輕笑帶過。輕與重的拿捏恰到好處,見出導演不以遊戲自滿的真誠之處。

不過全劇最奪人耳目的,還是李銘宸的美感手法:以醜為美、以卑微挑戰崇高。所有道具都似從舊貨攤直接拿到排練場,塑膠凳和矮木几貫穿全場,演員拿起拖鞋當湯匙,拿起假腿當手機,抱來一隻真狗當嬰兒。場上人物要用到什麼物件,其他演員便胡亂捧出送上。直到整個舞台衣物用品遍地,像極了大埔張藥房被強拆後的景象。後來這片狼籍還被蓋上一塊施工的藍白塑膠布,壓上盆栽,變成靈堂。還有在地上喘息的受難者、不鳴警報器的救護車、裝腔作態的悼唁儀式⋯⋯一再反映出洪仲丘事件的暗影。畫面和敘事的平行鋪展,讓觀眾不斷讀出這齣通俗劇背後的社會意涵。

換言之,導演把這段時日大眾關切的重要事件,全盤拆解,拼貼到一個同志情與異性戀的悲喜劇當中。然而這個戀愛劇卻也有它自己的深度,尤其用了極強的情感力道處理兩代的性別觀念差異,讓人屏息痛心。

　　結尾的不尋常處理，也令人印象深刻。導演本人居然出場，幕卻起起落落，不讓他講話。待幕終於升起，他卻說不出話來，索性跑到觀眾席後方拔了音源線，到台上接上《康熙來了》討論霸凌的片段，放在類似洪仲丘的屍體身旁，然後自己坐到鋼琴旁，彈起了結結巴巴的巴哈，讓琴音和綜藝節目的碎嘴，一同為死者安魂。這種欲言又止，彷彿面對情人的忐忑，顯得格外情真意摯。導演運用種種隱喻手法，讓這齣戲充滿待解之謎，然而劇場畢竟是現場臨即的藝術，全劇又充滿各種無厘頭的扮演趣味，維繫觀眾每一片刻的驚喜與好奇。

　　演員係由台北藝術大學的畢業生組成，不見亮眼的名字，卻不乏亮眼的火花。透過集體即興創作，這些通曉通俗娛樂的年輕表演者，道出了他們對身處社會的真實感觸。不同於 1980 年代小劇場髒話與詩化的抗爭，新一代的小劇場喝飽了通俗文化的奶水，卻也慢慢走出自己雖然吞吞吐吐、態度卻毫不含糊的非暴力抗爭之路。《Dear All》展現的社會當然離「全部」還很遠，但是他們統合娛樂文化與社會抗爭的衝突美學，卻也有不讓前人的開闊性，不容小覷。

《戀曲 2010》台灣的集體夢幻劇

　　2014 年的《戀曲 2010》更上層樓。羅大佑譜寫過〈戀曲 1980〉、〈戀曲 1990〉、〈戀曲 2000〉，卻再也無以為繼。李銘宸發現羅從一開始只是講小情小愛，發展成反映台灣時代狀況。羅大佑解釋為何沒有〈戀曲 2010〉，是因當時九二一地震、SARS 等大事不斷出現，讓他很難聚焦，加上後來以大陸為基地發展，無法感覺到台

灣整體氛圍或情緒。這反倒刺激出李銘宸創作的靈感。然而他意不在記載時代的滄桑，反而將羅大佑無法寫成的歌、無法做出時代結論的憤懣無力感，轉為演出的主題，呈現時代的混亂，以及自我定位的不可能。最終卻在一次次的否定之後，綻現強烈的存在感與自我意識。

李銘宸的作品可見兩種路向互相交錯。《R. I. P》和《每個人的心中都有一座胖背山》以身體的反覆運動，尋找一種劇場中的真實感；《不萬能的喜劇》和《Dear All》則是將時代記憶與社會事件加以變形、重組，在遊戲之中透露個人式的感情。《戀曲2010》無疑屬於後者，而且主題更為聚焦、觀點愈發清晰。李銘宸彷彿在書寫一齣當代的《夢幻劇》，「混合著記憶、經驗、渙散的幻想、荒謬與即興」（史特林堡前言）。百年前史特林堡用因陀羅的女兒下凡，遍歷變化萬端的如夢世情來表達對人生苦難的悲憐；當代的《戀曲2010》，卻是一群年輕人集體的夢幻劇。他們以身體和聲音的模擬，再現各種公眾的與私人的聲音、語言、姿態、角色，在分裂與重疊的遊戲之中，共同經歷強烈的悲歡。我以為「強烈」是李銘宸的重要標記，讓他截然有別於其他喜愛拼貼戲耍流行符號的創作者。就像現場一次次活生生砸爛的五把吉他，情緒的強烈流露帶來一種無可取代的真實感，正是「後戲劇劇場」在表現主義殘骸中拓出的新領地。

砸爛的吉他每次都被立即清理，卻只是堆在舞台一角沒有真正消失，彷彿只是為了「讓路」而不是「修復」，彷彿苦難或抗議過後一切又重頭來過，卻沒有「明天會更好」。李銘宸逼迫我們習慣越來越髒亂的空間，他善於回收利用所有現成物，不管是完整或殘破

的。相較於《Dear All》的日用品堆滿舞台,《戀曲 2010》則是上百件衣服。演員拿起道具就任意使用,拿起衣服就任意亂穿,既不成套,也沒有和角色搭配的意圖,就像在垃圾堆裡回收再利用的錯亂人生。垃圾堆當然是這世界的隱喻,然而導演回收的還有一群戲劇系演員擅長的角色扮演,這在許多戲劇演出中經常顯得過剩的、不恰當的表演欲,在李銘宸的戲中藉著川流不息的角色切換,恰恰變成了彰顯主題的利器:他們在玩一場「沒有『我』的遊戲」。就像其中搶眼的演員余佩真,反覆沉醉在跑車玩家、視訊妹、民謠歌手的扮演中,卻不斷被家人叫喚吃飯而打回原形;或是蒙上眼睛模擬重返兒時情景的曾歆雁;或是結尾和導演對話的清潔工,追憶著每年的同一天自己在做什麼。他們都在摸索著自己是誰,在哪裡,那個可能的、或失去的自己又怎麼了。

　　時代,透過各種播放系統再現於劇場。一個荒謬的景觀:一人講話,其他人用麥克風和揚聲器一個接一個傳聲,像一條接龍形成的毛毛蟲,在彆扭地蠕動,成為對捕風捉影的新聞報導、道聽途說的臉書轉貼之傳播方式的仿諷。就在這樣奇異而突兀的圖像裡,被媒體社會「景觀」化、「劇場」化的現實,再被劇場反向操作,以「景觀」化的方式指陳其弊。還有巨大的喇叭震耳欲聾,現場的麥克風不斷回朔雜音,演員和錄音切換著各種宣傳、勸導、販售的聲響,像始終在尋找頻道的收音機,找不到那首 2010 的代表作。取代未出現的羅大佑的是此起彼落的歌曲,包括演員自己的創作;還有例如伍佰的〈白鴿〉,伴隨著一排穿雨衣、綁布條的演員比著手語,有如每一個世代都在重複的、永無休止的抗爭,構成了跨世代的集體記憶:

前方啊　沒有方向
身上啊　沒有了衣裳
鮮血啊　滲出了翅膀
我的眼淚　溼透了胸膛

縱然帶著永遠的傷口
至少我還擁有自由

　　「自由」，當然是這場演出的關鍵字。《戀曲2010》自由到可以
大談蕭邦的專情和魯賓斯坦多情的對比──難道是因為這場演出畢
竟還是一首「戀曲」？或是在嘲諷這個習慣用緋聞來定義一切的社
會？躲在作曲家和演奏者的情愛背後，還是導演其實仍是想好好演
奏一曲蕭邦〈夜曲〉，而非只是大聲公無盡反覆的頭兩個小節？而他
也真的讓觀眾聽到了。

　　有一種幻術叫做「漂浮鋼琴」，能夠讓鋼琴和演奏者在空中360
度旋轉。李銘宸的垃圾堆劇場當然無法做到這一點，但是他換了個
方式，讓幾位聆聽者靜靜推動著鋼琴，而演奏者的椅子也被同步拉
動，在劇場裡夢遊般地飄移。在兩個半小時的喧嘩之後，這個片刻
以令人屏息的詩意，贖回了天堂。能讓我們清醒著作夢，這可貴的
才能和心意，讓李銘宸超越了眾多力不從心的前行者，為一個新的
時代揭竿起義。從時代的垃圾中、廢棄物中資源回收，造就了全新
的劇場美學。以每場演出反覆申述的「不能」，證明了：他能。

【身體氣象館】

用亂倫抵抗國家暴力
《安蒂岡妮》

　　王墨林是台灣文化一介剽悍的批評者與創作者，他1992年創立的「身體氣象館」經常與各國的前衛藝術家合作，舉辦的後舞踏表演祭、國際行為藝術節也一再刷新台灣表演藝術的視野。邁入新世紀，王墨林的創作更為頻繁，不論是原創或改編經典名劇，都帶有強烈的個人觀點批判色彩。

　　2013年與韓國空間劇場合作的《安蒂岡妮》改編自希臘悲劇，由王墨林編導，劇中復辟的克里昂政權倒行逆施，彷彿呼應著正被全民公幹的復辟國民黨政權。原劇中國家和個人、理法和人情的辯證，由於劇中掌權者肆無忌憚的邪惡，失去了拮抗平衡，變成一面倒的控訴，似乎也更符合當前的社會現實，令人熱血沸騰。改編後的語言精練優美，直指人心，迥異於一般希臘悲劇譯文的曲折論證與層出譬喻。然而，這齣戲可堪探究之處遠過於此。

　　《安蒂岡妮》的改編版本不勝枚舉。取材古典，必然有所取、有所捨、有所變，「時代精神」自在其中。王墨林版本的最大改動，在於改變了安蒂岡妮的愛情。索發克里斯原著安排國王克里昂的兒子希門與安蒂岡妮相戀，而且即將成婚。由於安蒂岡妮和舅父——也

是她未來的公公橫生衝突，在囚牢中自縊，希門憤而弒父不成，舉劍自盡，他的母親也受不了打擊而共赴黃泉。克里昂毀人倫常的剛愎自用，導致自身的家庭瓦解，也因而得到慘痛教訓。但王墨林完全捨去希門這個人物，安蒂岡妮愛戀的對象其實是死去的哥哥。「亂倫」的禁忌從他們的父親伊底帕斯，竟一路延伸到兒女身上。安蒂岡妮堅決要收屍的意志，於是不只源於親情倫常，反因附加上兄妹戀，而顯得「違逆倫常」！

這一關鍵性的改動，讓全劇的意涵丕變。統治者訕笑安蒂岡妮的畸戀，讓法理與人情的對比更顯曖昧。王墨林把希臘悲劇的亂倫主題發揚光大，擴大了不被社會容受的邊緣族群的邊界。於是，劇中考驗的，反而是觀眾的認同：是要站在強硬的克里昂那邊，還是亂倫的安蒂岡妮？相對於伊底帕斯因無知而誤犯的亂倫之罪，安蒂岡妮雖千萬人吾往矣的光明正大，豈不更駭人聽聞？然而，如果觀眾能因《白蛇傳》而接受人蛇戀情，為何不能接受安蒂岡妮的兄妹戀？愛情不但超越政治立場，還超越世俗倫常。這齣戲對觀眾的道德底線提出顛覆與挑戰，也給了滿口道德的偽善政治，一記響亮的耳光。

同時，隨著克里昂家庭悲劇的消失，統治者也失去反省懺悔的機會。無疑這也更合乎歷史現實——他們通常只有被革命或政變打倒，沒人會自動知恥謝罪。演出中以報告劇的方式，平行拼貼二二八與白色恐怖、光州事件、天安門事件，造成的效果不只是呼應古今的國家暴力史，更強烈的是一種反覆被踐踏的憤怒。原劇因慘痛結局造成的洗滌與反省，在王墨林的版本中卻因歷史的重重重壓而一片黑暗，看不見出口，只有反覆申述的抗爭意志，在嬝嬝獨鳴。

　　從這個觀點，王墨林的許多選擇於是可以理解。原劇從未真實出現的屍體作為全劇核心意象，一開始就放在舞台上，讓全劇從死亡開始，也在死亡中結束。來自南韓、中國和台灣的四位演員，不同腔調的語言並未如跨文化劇場通常熱中的，用來彰顯角色各自的立場或性格差異，反而融會無間，訴說東亞威權統治下的共通記憶。他們既是主角也是歌隊，彷彿不同時刻裡，我們時為旁觀者、時為當事人，時為受難者、時為加害者或幫兇。而小劇場中過度擁擠的傾斜舞台，簡直讓演員無從施展肢體，只能以簡約的姿勢控訴，更添全劇的壓迫氣氛。在這樣壓縮的表現空間裡，飾演安蒂岡妮的洪承伊，以凝定的眼神姿勢懾人心魄；飾演克里昂的白大鉉，

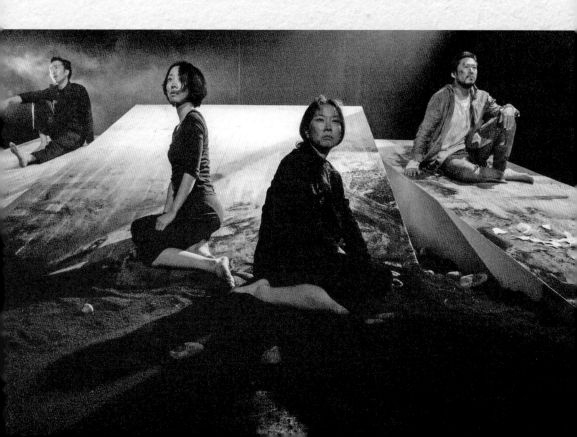

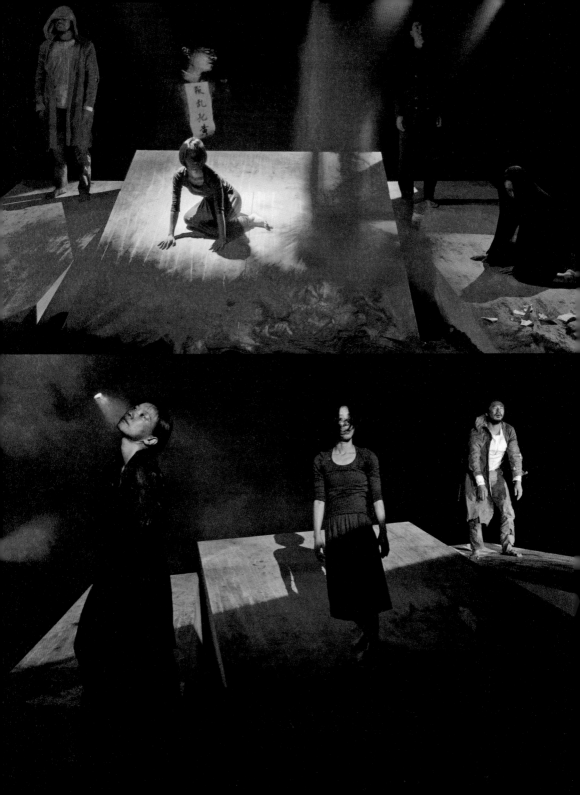

【柳春春劇社】

坐不住的椅子、關不住的身體《天倫夢覺：無言劇2012》

　　由臨界點劇象錄成員鄭志忠組成的柳春春劇社，保有1980年代重視訓練與內化要求的小劇場精神。在牯嶺街小劇場演出的《天倫夢覺：無言劇2012》是一齣人物、情境皆高度象徵化的「寓意劇」。全劇只有兩位演員，兩人的身分多重對照：子與父／母、主與僕、囚犯與獄卒。鄭阿忠置身在水池圍起的巨大座椅上，倚賴身穿畫有紅十字女僕裝的黃大旺餵食。雖然阿忠身坐大位，但吹哨子發號施令的，甚至拿繩索圈圍他的，卻是黃大旺。黃以男身穿著女僕裝，更讓他兼具溫柔母性與威嚴父權的象徵。阿忠一開始便卸下輔助肢障的腳架，明示自身的不良於行，或躺或倚，與大位並不相稱。然而管理者顯然也不稱職——例如他的打掃徒具形式，根本掃帚都沒落到地上。僕人／母親的餵食方式十分粗暴，拿一個漏斗將奶水直灌進阿忠嘴裡。當阿忠企圖逃跑之後，僕人／母親才拿較溫柔的奶瓶給他吸吮，甚至幫他擦汗而後口交安撫——之於劇名的《天倫夢覺》，諷刺不言可喻。

　　除了權力的對照，身體則述說了更多。相對於直挺挺站立的黃大旺，肢障的阿忠身手卻十分靈活，不時在巨大的椅身上下穿梭，爬進

垃圾袋中躲藏，甚至被塞進紙箱中還會破箱而出——他以雙臂支地，將整個包裹身體，只露出頭來的紙箱舉向半空，這悲愴的抗議形象是全劇最令人難忘的畫面。

權力關係的拮抗與翻轉，是推動這齣戲的重要元素。如果說人民是主人，卻被服侍者（公僕？）管理、宰制。但後來黃大旺反被綑綁在椅上，被反撲的阿忠拿漏斗插進耳中，並朝耳中尖聲吹哨，這殘酷的報復，則達到暴力的顛峰。兩人最後掙脫束縛，僕人／母親坐在椅上，阿忠蜷縮依偎其下，彷彿找到了新的安逸與平衡。但經歷過90分鐘的衝突掙扎，這平衡卻令人極其不安。顯然創作者不想要簡單的解答，也不想用解答消減整齣戲給觀眾的壓力。

雖然全劇的宣傳和相關資料不斷提到戰爭，阿忠長年反以色列軍事入侵巴勒斯坦的站樁行動，也在全劇最初的畫面顯現：他身穿雨衣，胸前掛著反戰標語；然而全劇的發展脈絡，卻更是親密關係裡的暴力，而非外敵的入侵及引起的反抗。戰爭意象更多顯現在音效上——張又升與黃大旺的全場聲音設計，突出了戰亂的聲響與張力。但這到底是什麼樣的戰爭？空中懸掛的一件件衣服，是群眾、還是鬼魂？我真的不知道。觀眾必須從所有符徵釋出的分歧意涵中自行選擇，並勢將解讀出不同的寓意。但無論如何解讀，全劇的身體與意象卻強烈得讓人無法迴避，成為無可取代的體驗。

《天倫夢覺》雖然編導是王墨林，但與柳春春劇社多次演出的前作——阿忠編導的《美麗》，有其精神一脈相通之處，都是以兩位演員之間的關係變化為主軸，也都是無言劇。從中展現的台灣小劇場

珍貴的印痕，不在於有別主流劇場以清晰的語言不斷陳述解釋現實的美學，而在於以高度凝練的身體，展現與權力對峙中無法化約的複雜關係，不斷深究的頑抗精神。

福和橋下的藍色夢想：
帳篷劇《無路可退》

野草一叢長在街角　默默蔓延著　石縫牆角我恣意生長
風雨澆淋塵土覆蓋　烈日都吞下　緊抓土地我放聲歌唱

如此野性、如此果敢，這樣的歌聲是從哪裡傳來？

那是在福和橋與永福橋中間的一片河濱土地上，搭起的一座直徑12米的藍色帳篷。2009年4月下旬連續兩週，一群人在這裡搭篷、製作布景、架燈、煮飯、排練，夜以繼日。到了最後四天，觀眾絡繹不絕從四方湧來，尋覓著橋下這座擱淺的方舟，把小小的帳篷擠得水洩不通。歌聲，便是在此時，從帳篷中傳來，迴盪在水畔、空中。

橋底下的帳篷・帳篷裡的稻浪

橋下，原本即是城市的邊陲，洋溢著底層生活的旺盛活力。這一帶，有公園、運動場，更有菜園、果菜市場、假日花市、跳蚤市場、停車場，以及垃圾車的停靠之地。同樣是以帳篷搭設的10元卡拉OK，更是從清晨五點不眠不休唱到半夜。自號「流民寨」的這樣一群人，他們選擇在這裡演戲，也彷彿是天經地義一般自然無礙，

正如附近自由晃蕩的流浪貓狗。恰好漂浮在旁邊的幾顆藍色氣球，廣告著房地產建設，卻也像這群人一般，既夢幻卻又真實。

　　帳篷搭在停車場的泥地上，裡面有可容一百人的觀眾席，還有一座旋轉雙層舞台。不同於一般正規劇場的拘謹，帳篷劇的表現手法百無禁忌，有歌、有舞、有詩意的語言、詭譎的意象、還有噴火秀，可謂「金、木、水、火、土」一應俱全。劇終更在泥地上燃起一片火焰，並把帳篷打開，看到後方的橋梁、遠處的天空，讓戲劇回到真實生活。

　　這齣戲叫《無路可退》，六名演員扮演十位人物，情節往來於相隔六十年的兩個世代——1949年的「稻浪歌詠隊」和2009年的此時此刻。現今一位綽號「老廢」的邊緣人物之死，勾起一段被湮沒的陳年往事。故事靈感來自捲入1949年「四六事件」的「麥浪歌詠隊」的一群大學生，他們是當年台大、師大、政大的熱血青年，不分省籍，以傳唱革命歌曲，檢討帝國主義的殖民壓迫，喚醒民眾的社會意識。然而因為一起警察拘捕單車雙載學生的事件，釀成群起抗議，結果遭到警察開進校園逮捕大批以歌詠隊為主的學生，輕者拘禁數日飭回，重者繫獄數年，甚至有長達25年者。《無路可退》以今日的眼光回顧昔日，以魔幻寫實的手法，意圖重新喚起社會改革的精神。

從「野戰之月」到「流民寨」

　　「流民寨」的成員係源自台灣「海筆子」。這要從帳篷劇的來由說起。1999年在差事劇團鍾喬的邀請下，導演櫻井大造帶領日本

「野戰之月」劇團到二重疏洪道旁演出帳篷劇《出核害記》，在荒廢土地上搬演吐露社會邊緣人心聲的魔幻劇場，吸引了眾多熱血青年及熱血中年，他們於是和櫻井大造合組台灣「海筆子」，從2005年的《台灣Faust》開始一連串的帳篷劇演出。這批成員和樂生保留運動一起成長，也多次進入樂生院舉辦音樂、文學、演出活動，以實際行動對抗官僚的麻木不仁。帳篷劇的演出場地，則從北市紀州庵公園、樂生療養院、到如今的福和橋下空地，像打游擊一樣，持續出擊、不斷發聲。這次他們以「流民寨」之名行動，則是自況為都市底層的流動基因。底層，意味著更接近生活的土地；流動，則是不甘臣服於以犧牲前進動力為代價而獲取的安定。

編導段惠民在勘查了幾個可能的帳篷搭設地之後，以這段話向同仁們表達傾心這塊空地的理由：「為何選福和橋下的場地？不只因為別無他處的窮極之下寥落去，也不光是發現了此處隔著新店溪正與寶藏巖對望著；在這樣被堤防高築而區隔開的城市河岸，也恰是以特許的水利法、河川高灘地管理辦法等而與堤防內的土地規章劃分開來。更重要的外貌和內在是河岸這裡也收納了從堤防內鑽逸出的人們活動和丟棄出的物件，所以即使可借用的停車場場地兩旁，各有遮不住的帳篷卡拉OK營業（聲音的困擾有待克服），但我們的圓頂帳篷確實也將以對等的構築進占一小塊場所。」

為什麼要搭帳篷？
　　了解帳篷劇的製作型態，便可鑑證這番選擇的恰切。帳篷劇的演出和一般劇場不同，在於他們雖十分講究演出的美學手法、象

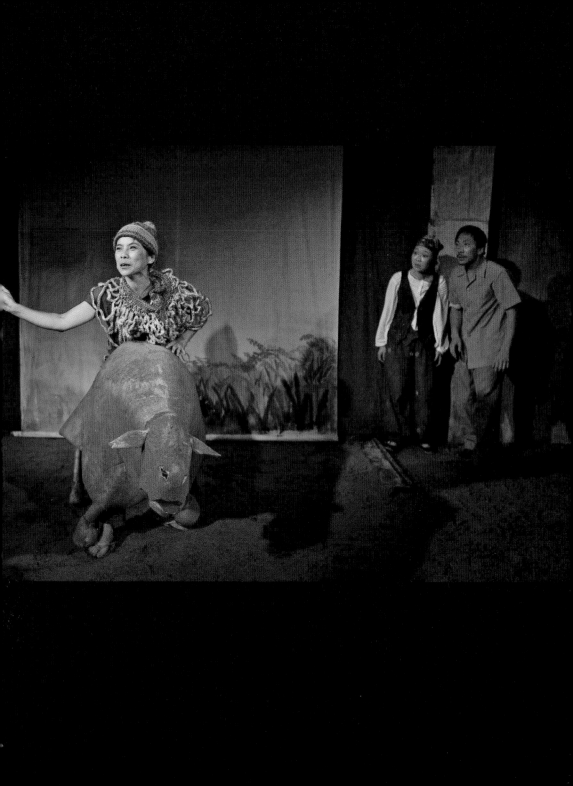

徵意涵，但整個製作方式，卻像在搞運動。不像一般正規劇團的分工方式，他們雖然也有編劇、導演、演員、設計、製作、前後台人員，但所有人都一起搭設帳篷、一起從事舞台架設、繪景、炊事，乃至守夜等體力勞動。別的劇團是領酬勞演戲，帳篷劇卻是像「互助會」一樣，大家集資來籌措製作經費，沒有人領一毛錢，只有人人解囊捐獻。例如炊事的小棚一搭好，就四方湧來了瓦斯爐、冰箱、電鍋、碗筷、水桶，根本不知道是怎麼出現的。許多人平日另有維生工作，有人是快遞員，有人是老師，有人在貿易公司上班，也是在下班後立即前來報到。就像是一次團體旅行，大家在帳篷中集結，而帳篷，將帶他們去到一個未知的遠方。

這些人難道「吃飽閒著」，一定要選擇戲劇來抒發他們的熱情？《無路可退》的另一位導演，自英國學戲劇回來的林欣怡，比較了她之前從事的劇場與帳篷劇的不同之處——帳篷劇的整個型態，是與所要傳達的訊息完全一致的。這種腳踏實地、胼手胝足的實作精神，讓戲裡呈現的底層生活、改革熱情、交流願望，脫離了書空咄咄的口號，而可感、可觸。觀眾可以從跋涉到帳篷的曲折路途、踩進帳篷的泥土，甚至下雨時滴漏在身上的雨水中，清晰體會得到。劇中以激烈的情感、繁複的語言，交疊著重現的歷史、魔幻的想像、文化的辯證，讓人的感官與腦筋應接不暇，事實上並不易立即釐清，然而，卻讓人再三回味。一如法國民眾劇場的創辦人尚‧維拉的理念：民眾劇場不是以投合民眾的淺俗趣味為導向，而是將豐富的文化以平易近人的手法，生動地呈現出來。《無路可退》的左傾意識十分鮮明，但卻遠離左派文藝的「健康寫實」，以一種絕不說

教、也絕不單調的方式，將這群人對生活與生存的深刻感受，揮霍般地布灑開來。

《無路可退》的編導段惠民，曾經做過各式零工，包括販賣機補貨員，也開過不賺錢的出版社——叫做「辛苦之王」。另一位中堅份子雅紅，則在古亭站附近開設了一間風味獨特、口碑盛傳的咖哩小館Sour Time；但在帳篷搭設期間，她乾脆將餐廳歇業兩週，全心投入帳篷的工作與演出。帳篷區從早到晚，來幫手的絡繹不絕。將帳篷劇帶到台灣來的櫻井大造，這次更特地前來擔任燈光工作，為他們打氣加油。由此看來，劇名叫《無路可退》，正可反映這群人的真實經驗，但並不悲觀——唯其在生活中我們已無路可退，所以做的每一分努力，只會讓情勢有所改善。谷底，往往是一個最適合出發的起點。

無路可退，所以我們必須前進

《無路可退》取材自1949年「麥浪歌詠隊」的真實事蹟，透過對形形色色小人物的處境刻畫，穿插許多對於政治與社會的觀察和批判。像是以來自中國的流亡學生，和本地賣麵的婦人，對映兩岸人民的共同苦難。以當年趕牛為業的少年，對比今日拾荒維生的小孩。舊時的〈青春戰鬥曲〉和新譜的〈野草叢〉，彷彿訴說著異代延續的抗爭精神。

雖然具有強烈的現實關懷，《無路可退》並未變成樣版宣導劇，其表演形式之活潑多變，在在引人興味。包括雙層旋轉舞台、懸吊滑輪、火與土的運用、歌與舞的揮灑，還有表演上的巧思——例如

道具牛身一套在演員腰上，便可演出騎牛狂奔；六十年前遇難時投擲的衣物與筆記本，霎時即轉為今日拾荒的垃圾。

帳篷劇的真實感遠超乎正規劇場，不只在於現實環境和舞台元素的密合無間，還在於一群背景各異的演員。他們劇中的角色，多少即為其個人滄桑生命史的映照。在他們的身體與聲音裡，可以感受到強烈的真實生命力，遠非一般以技巧取勝的劇場演員可比。那敢死隊般的爆發力、那不按牌理出牌的靈活表演方式，令知識味稍濃的台詞，有了深具說服力的血肉支撐。

可惜由於今昔的對比過於迂迴，當時歌詠隊與政府的意識型態衝突也未交代明白，必須仰賴觀眾對歷史的既有認識，才能理解全劇脈絡。因而對於多數年輕觀眾而言，只能感受到革命熱情，卻無法釐清矛盾根源。太倚賴語言的辯證，也讓演員傾向風格化的表演，犧牲了細緻的層次。在體現表演熱度的帳篷劇演出中，或許這仍是可以更加精進的部分。

這次演出最可貴的啟示，在於提醒我們：台灣仍有太多被掩埋的歷史與現實，不是被我們的記憶掩埋，而是被統獨二分法所掩埋。許多意識型態縫隙的生存，就這麼被棄置了。《無路可退》以螳臂擋車之姿，挑亮了這個區域。八〇年代小劇場與社會對話的使命感，我們睽違久矣！如今竟在一頂翼護著「流民」的帳篷中重新尋得，並在這金融海嘯、資本主義崩盤、狹義民族主義當道的世代，重新展現了劇場的恢弘企圖與旺盛能量。與其對過往的劇場傳奇懷抱鄉愁，不如重新思考今日的戰鬥位置。唯其無路可退，所以我們必須前進。

繼續青春‧繼續戰鬥

不只演出，這所帳篷的出現，給在地帶來了奇妙的化學變化。除了野狗會來廚房找吃的，附近的攤販、居民、卡拉OK的客人，也都會晃過來一探究竟。帳篷的工作人員便隨機發送傳單，介紹劇目。他們一聽，往往便帶著好奇與熱情，立刻掏錢要買票。每晚的觀眾席中，簡直是比台上還戲劇性地，混雜了革履套裝的上班族、戲劇相關科系的學生、來自樂生院的阿公阿媽，以及穿拖鞋的在地人。每晚演出前，在帳篷中聽著隔鄰的卡拉OK演唱〈燒肉粽〉的歌聲，虛與實、戲與真、裡與外、往日時光與此時此刻，霎時讓人難以分辨。或許，這正是帳篷劇的魅力。

在戲裡，則是亡靈和現實人生的交互寫照。1949年從大陸來台的報社記者、失去丈夫的麵攤老闆娘、葬儀社的經理和員工、憨傻的拾荒小孩、神祕的整容醫師，還有歌詠隊的熾烈歌舞……他們的身影像死灰中復燃的火焰，當年麥浪歌詠隊的〈青春戰鬥曲〉，也仍在火焰中迴盪著。雖然，這段不算遠的歷史，已老得黯淡了；雖然，帳篷前台後台的這些人，也已經不再年輕。但是，他們的理想和傻勁，仍顯得那麼青春、那麼美麗——

我們的青春像烈火般的鮮紅　燃燒在戰鬥的原野
我們的青春像海燕樣的英勇　飛躍在暴風雨的天空
原野是長遍了荊棘　讓我們燃燒的更鮮紅
天空是布滿了黑暗　讓我們飛躍更英勇
我們要在荊棘中繞出一條大路
我們要在黑暗中向著黎明猛衝！

《蝕日譚》與《蝕月譚》

　　2010年5月6-10日，海筆子帳篷劇《蝕日譚》在土城彈藥庫的一所農場內演出，讓許多人第一次踏入土城。雖然土城位於捷運可達的台北近郊，但沒有特殊的觀光景點，並非一般人假日郊遊去處。帳篷劇的演出，讓土城的開發爭議又浮上枱面。

　　通常有了一塊閒置空間，政府就想開發，保育團體就想拯救，藝術家則參與聲援。土城彈藥庫就是鮮明案例。這塊廣袤綠地在五十年前被政府廉價徵收變成軍事用地，卻因長期禁建而成了豐富的生態淨土，並留下四十座碉堡作為歷史見證。在彈藥庫廢棄後，當時的台北縣政府提出開發計畫，當地居民於是組成「愛綠聯盟」展開抗爭，籲請保留「北縣之肺」，運動已持續四年。

　　海筆子並未刻意介入土城反開發的抗爭，只是在尋找帳篷場地時，意外發現土城這塊純樸寶地。事實上，帳篷劇的宗旨和運作方式，和土城抗爭的精神不謀而合，都是在對抗資本主義與威權體制對個體生存價值的抹煞。

　　林欣怡編導的《蝕日譚》援引躲避瘟疫的文學名著為題，有眾

多象徵性濃厚的真實人物，例如待業的社會新鮮人背著時鐘張惶尋路、名喚失翼的婦人抱著孩子販賣假證件、名喚天花的麵包師變著魔術從天而降，還有水管工魁、想要消滅病毒的 T 博士……。他們生活在一個二分法的世界：一端是光明、一端是黑暗，一端是健康、一端是疾病，一端是潔淨、一端是骯髒。然而，這種二分法隱含的卻是一種「用過即棄」的功利心態。劇中有言：「髒這種事很奇怪，很多東西本來都不髒，換了個位置以後就髒了。像是手上的土、放在餐桌上的襪子，或是筒子裡喝完的空寶特瓶。」

時隔一年，2011 年 1 月 6 到 10 日，櫻井大造編導的《蝕月譚——東亞絕望工廠傳奇》在大直的一塊空地上，搭起兩個帳篷演出。放眼望去，附近是美麗華遊樂園、愛買商場、莎多堡奇幻旅館、停車場，現實環境的光怪陸離程度，似乎並不亞於劇中的虛構世界。

跳樓自殺的女工沒有死，反而騎著一匹碩大的白馬出現，變成了射日的后羿。嫦娥卻抱怨，丈夫只會射烏鴉，害她每天只能吃烏鴉炸醬麵。

白手起家的企業富豪，以紂王的身分，養了情婦，並請了一個化身為「投繯觀音」的女工當僕人。

人類的母親女媧，現在開了一間「女工 PUB」，許多穿防塵衣的女工在裡面伴舞。

鎮守金門的風獅爺突然開口說日文，自稱是幫國民政府打古寧頭大戰的日本軍人，白團統帥白鴻亮……。

這些混合了現實社會議題與神話典故、歷史人物的情節，以奇妙的邏輯串連在一起，組成了介乎夢與真實之間的《蝕月譚》。

　　這次大直的帳篷係由櫻井大造與台、日成員共同搭建、共同演出。簡陋的帳篷可以用水、用火、把帳篷打開和外界聯通，還可挖掘壕溝地洞，機關遍布，這都是一般劇院無法做到的奇觀。這次《蝕月譚》最後，甚至讓屋頂掀起，振翅欲飛，觀眾的心也隨之震動並飛起來了！

　　由於帳篷劇的製作從來不申請官方補助，參與者只有集資奉獻，而沒有收取酬勞，是明明白白的理想性格；在這官民一起追求「文創產業」的時代，更顯得不合時宜。演出者可以說是「業餘」的，但是他們的表現，卻遠遠超乎「專業」──每個人都要一起搭拆帳篷、繪製布景道具、縫製戲服、輪流公炊，演出時除了連篇台詞，還需要懸吊、歌唱、火舞，比起專業劇場的分工，這批帳篷劇工作者簡直十項全能。《蝕月譚》的演員陣容更是海納百川，有戲劇學者、小劇場演員、舞踏舞者、餐廳老闆娘、快遞服務員，身分的多重迥異於一般劇場製作的演員質地，表現出更多樣的真實身體，以及強烈的傾訴熱情。有人說，帳篷劇是很「水」的戲劇，因為「汗水、淚水、口水」滿台紛飛。這種熱情也十分能感染觀眾。

　　《蝕月譚》雖然是以不堪工廠剝削而自殺的工人為題材，表現手法卻絕不沉鬱，反而充滿熱鬧和突梯的喜感。除了將現實人物賦予東、西方神話名號，造成諧趣效果之外，還不斷調侃、揭穿演員在「表演」的現實。將神聖人物俚俗化，原本是民間戲劇的慣技，但這

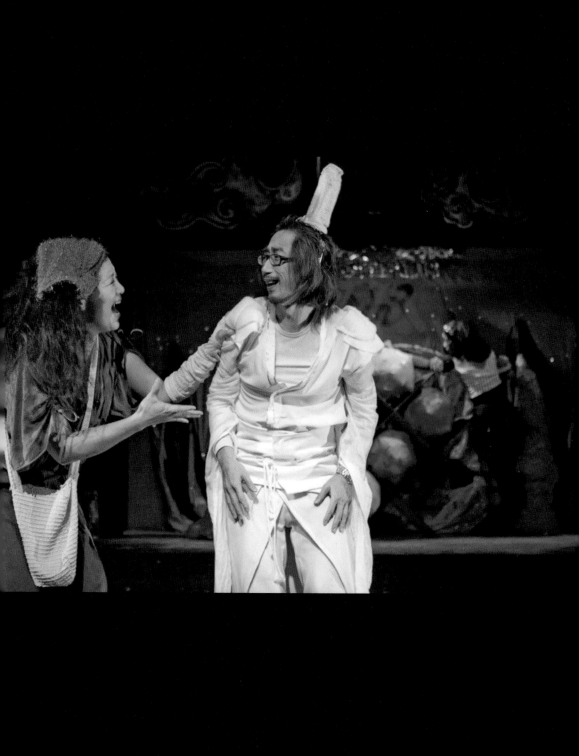

齣戲卻帶有傳統民間戲劇少見的，對資本社會的批判意識。

　　例如，裡面有一個無常鬼，在電梯裡現身，他因為悲憐跳樓的女工，將她們從「墜落地獄」的餓鬼升格成「投繯觀音」。閻羅王認為他被收買了，於是施以酷刑懲罰。他被懸吊在電梯底下，從閻羅王居住的頂樓往下墜，咚地一聲直達墜落地獄：「就這樣重複40次，我整個人摔得血肉模糊，眼珠往外飛、內臟往外掉。」然而伴隨著這段殘酷的敘述，無常鬼卻拿扇子跳著滑稽的鴨子舞。別人為他打抱不平，他還聲稱，閻王有理，「不論階級地位，不分男女老幼，地獄的審判是絕對公平的。賄賂還有同情都不管用。」所以身處不公不義的世界，受苦的人們才會期望可以盡快前往死後的世界，因為他們相信只有陰間才是公平的。

　　全劇充斥這樣看似悖謬，卻極其蒼涼的諷喻，讓觀眾豁免於談話節目的快捷口水，打開另一層對現實的感受空間。然而，劇本雖滿載細膩的思考，全劇的表現手法卻五花八門，招數百出，場景變化之快、情節轉換之奇，令人視與聽皆應接不暇，很難在看戲當下，便釐清全劇的豐盛訊息。

　　看戲當下，觀眾從踏上草地與泥濘開始，進入的倒像是一種儀式。這帳篷便有如公平清算世間萬事的地獄，為不平的人世，唱出鬼火般的樂曲。那不是我們在無菌室般的大樓中採購的世界，而是揭露這所大樓是經由什麼樣的血汗與淚水，建造起來的世界。

【黃蝶南天舞踏團】
天真的力量──
《惡之華》在樂生

　　2010年初跨年之際看了兩個演出，讓我的心情有極大起落。一個是《極限震撼》，可說是一場集體舞會。論內容簡直空洞至死：一個男人在地面狂跑、兩個女人在牆上狂跑、一座透明的游泳池在觀眾上空，讓觀眾隔著壓克力撫摸演員的胴體。觀眾像飢不擇食的自嗨客，隨便一幅掃過頭頂的布幕、一陣噴向眾人的水霧，就可以引起尖叫。打著百老匯旗幟，要價極昂貴還連連加演。我不禁悲哀地想，至今觀眾看到這類不知所云的秀還會買單，這真是國內表演藝術的大失敗，我們是不是欠觀眾一些真正的視覺和心靈震撼？

　　三天後，「黃蝶南天舞踏團」在樂生院演出的《惡之華》卻讓我從沮喪中重新振奮。《極限震撼》用水、《惡之華》用火，同樣沒有語言的表演，同樣具有嘉年華般的儀式特質，後者卻紮實地與現實對話，並以獨特的形式，撼動觀眾的心靈。

　　《惡之華》選擇在被捷運工程開掘到僅剩一隅的樂生院演出，遠道而來的觀眾，還必須經歷漫長的替代道路，才能抵達院區。浮上心頭立即是，院區老人在沒有便橋的情況下，代步車要滾多久才能進出？上山的過程，其實戲已經開始了。

來自日本的秦Kanoko在台灣創作十年，並多次參與「台灣海筆子」的演出。她不是第一次在樂生院表演，然而在禮堂被拆除的情況下，這次只能在山頂的納骨塔旁搭帳篷演出，卻因此有了更大的表現空間。《惡之華》的舞台上是紙紮的樓房，全身塗白的舞者（四位台灣舞者，加上秦Kanoko）踩著內八的蟹步，扭曲著身軀與手勢，舞踏的抽象程式，卻成了樂生院病患殘缺身體的寫實表徵。

　　秦Kanoko對於場景、造型、音樂與肢體的想像出人意表，卻多源自台灣庶民生活（如廟會、喪葬）中豐富的演藝與儀式。舞者不斷換裝，造型極富創意，美得令人屏息：時而是典雅的蠅蛾，時而是放浪的鋼管女郎，時而如孩童般跌跌撞撞，時而幻化成黑暗中的火球，在倒吊、狂舞，或幾乎靜止的極度緩慢中，趨近體能的極限。然而她們的表情每每凝固在某種極端的情緒上：愉悅、嫵媚、悲哀、猙獰、或似夢非夢、似笑非笑。在這樣的場域，我忽然明白了這些面具般的表情為何如此有力——無論角色是猥褻或聖潔、蒼老或稚拙，他們的眼神都流露一股天真，正是這種天真，澄澈地對映出世道的偽與惡。

　　最後一段個人表演，尤其令人動容。秦Kanoko衣著襤褸，舉酒祝客，與觀眾同杯共飲。在酩酊中，笑對空中不斷招呼，彷彿納骨塔中的亡魂果真一一移駕降臨。觀眾與亡者共處一室，卻毫不恐怖，反而十分溫馨。她顛躓起舞，在黃思農盪氣迴腸的現場演奏中，帳篷的屋頂和背幕被拆解，滿台的紙紮房舍在烈火中熊熊燒盡，煙散入夜空。

　　觀賞舞踏應當是很多人的震撼經驗——白虎社怪誕癲狂的形體、山海塾純淨凌厲的美感、大野一雄蒼涼優雅的浪漫……。然而，舞踏探索的是內心裡遙遠的某個無名角落，還是與現實有直接的連結？黃蝶南天的《惡之華》，給了一個明確的解答。

　　樂生事件反映的國家威權與邊緣弱勢的荒謬角力，彷彿早已被整個社會棄置。幸而還有不遠千里而來的秦 Kanoko，和一群共同創作的藝術志工，為我們銘記下這時代的傷痕。這行為本身即呈現了天真所具有的能量。當前台灣的文創產業口號震天價響，大家努力在追求卓越產值、或為盛大慶典熱舞歡歌。然而我們還會想起，藝術何以值得存在嗎？這些演出到底交流了些什麼？我們渴望的是《極限震撼》那樣的噱頭，還是《惡之華》那樣的凝視？

知性劇場的大娛樂家

林奕華雖然是香港導演,卻與台灣關係匪淺。1984年,香港前衛劇團「進念·二十面體」由榮念曾領軍,來台演出兩齣戲,其中之一就是由二十出頭的林奕華編導的《列女傳》。這齣戲由男演員扮演女性角色,把花木蘭、王寶釧、潘金蓮的故事,顛倒性別講了一輪,徹底暴露男女性別意識的框架與偏見。往後幾年這種手法「傳染」遍了台灣小劇場。

同志電影的倡導者

1989年起他在倫敦住了幾年,開始在香港策劃「同志電影節」。1992年,金馬國際影展的策展人黃翠華找他幫忙,在金馬影展中首度開設了同志專題,正式將同志電影風潮引進台灣。甚至以「同志」這革命色彩的字眼命名同性戀,也出於林奕華的巧思與推動。他有一支健筆,長年大量書寫流行文化評論,觀點犀利,是薩伊德主張「世俗批評」的力行實踐者。

林奕華的血緣譜系裡,獨鍾張愛玲。他多次改編張愛玲作品,最負盛名的可能是1994年為關錦鵬編寫的《紅玫瑰與白玫瑰》獲得金馬

獎最佳改編劇本獎。2002年的《張愛玲，請留言》和2004年的《半生緣》，都曾在台北的國家劇院演出，他大膽拆解文本，又大量引用原文的編劇手法，以獨特的觀點，透徹傳達出張愛玲的文字魅力。

林奕華的劇場之路也頗曲折。1989年成立「非常林奕華」——剛開始以「舞蹈劇場」之名行世，用以反傳統劇場的語言本位。大約有十餘年時間，他經常與毫無經驗的年輕演員合作，以大量的場面調度取代文本，以前衛風格傳達批判意識。1998年，他應台灣渥克劇團之邀，首度來台執導作品，名為《愛的教育二年級之A片看得太多了》，與一群徵選來的年輕演員合作發展，演出的第一個小時幾乎是空台，只聽到男女演員單調重覆的對白，引起熱烈爭議。顯而易見，林奕華以劇場空間為知性思考的空間，必要時不惜挑釁觀眾。甚至在2000年《愛的教育》的又一續篇《我X學校》中，他又讓台上的青年學生舉手站立40分鐘，挑戰觀眾的忍耐極限。

惡魔教室的青年導師

課堂的意象，不斷出現在林奕華的作品中。他在香港各大學開設的人文課程，以及一度在台北藝術大學兼課的教學方式，都是以對話思辨為主軸，刺激學生的多元思考。他不諱言好為人師，劇場事實上也是他和社會對話的課堂。只不過，他在劇場裡建造的，事實上是一堂考驗觀眾底線的「惡魔教室」。

2005年他應誠品書店之邀，再度與台灣演員合作《情場如商場——班雅明做愛計劃》；一年後，幾乎同樣班底的《包法利夫人們：名媛的美麗與哀愁》登場。這齣戲融合了林奕華關切與擅長的幾個

最重要的母題：張愛玲的女性書寫（《包法利夫人》作者福樓拜是張愛玲重要的師法對象）、課堂（全劇以教室為單一場景）、性別議題及電視節目。以流行娛樂的意識與語言，藉福樓拜對附庸風雅中產階級的尖刻嘲諷，轉為對當代社會的批判。包法利夫人原是十九世紀鄉下女子，在林奕華手裡成了當代名媛，但不切實際的生活則並無二致。

張派福樓拜・港產台灣味《包法利夫人們》

不同於《張愛玲，請留言》的片段拾零，或是《半生緣》對文字臣服迷戀的「從一而終」，以解構精神完成敘事脈絡的《包法利夫人們》採雙線並行——主軸是十五場電視談話或綜藝節目，再穿插十二位演員每人一段原典誦讀。在電視節目中，小說主、配角輪流以當代面貌登場，有名醫、名媛、名模、名言情小說家，主要情調是嬉笑怒罵。原典誦讀時，則聚焦在一些關鍵時刻的情境，以及福樓拜運用的一些象徵，主要情調是哀婉抒情。

悲喜交錯、古今交織（而非交融）的結構，造成冷暖輪替的三溫暖效果；歌舞、敘事的往復輪旋，也是我們熟悉的布萊希特—碧娜—進念—林奕華風格。單就內容而言，林奕華的重點即迥異於一般可能的改編原則，比如小說的重頭戲——農業評比會，在劇場中消失得無影無蹤；反而占全書篇幅不及百分之一的開場楔子，包法利先生幼年入學的課堂，成了全劇無所不在的具體空間。想當然，這齣戲的重點不在小說文本，而在林奕華的眉批與變奏。

在他的解剖刀下，原著的一些主要、次要題旨紛紛水落石出。

有女人對美麗、愛情、理想丈夫、理想情人的渴望，有男人的操控
欲與自戀，更以性別轉換（小說中的情場浪子化身女性、瓊瑤化身
男性、林志玲以反串登場）反襯男女身分背後的意識型態，以角色
轉移（滿口仁義道德的藥房老闆奧梅變成研發性藥的老夫子、放高
利貸的奸商樂賀變成販賣愛情速成包的專家）顯影愛欲在當代如何
被包裝的奇觀。福樓拜描寫的是外省生活情景，林奕華刻畫的則是
都市現象寫真。

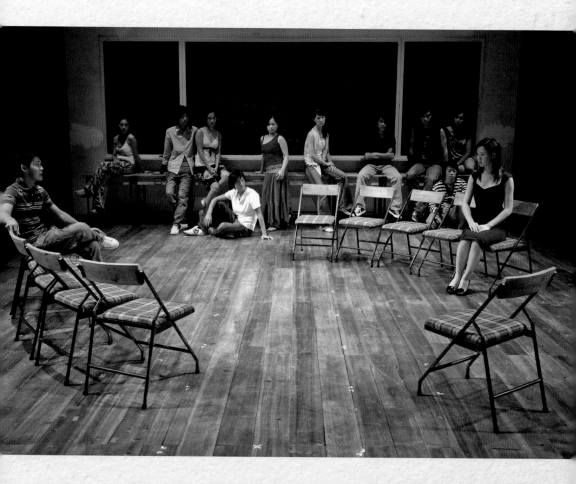

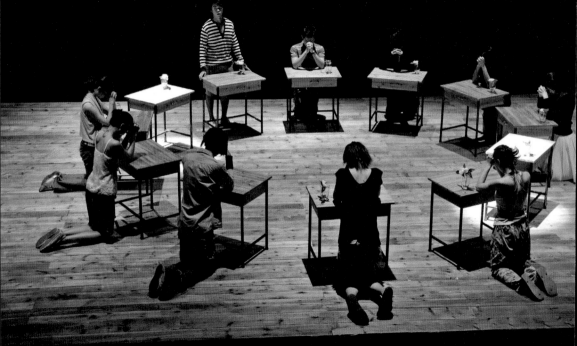

　　但真正凸顯Madame Bovary is Me主題的，不是中文副題的「名媛的美麗與哀愁」——名媛怎麼可能是每個人認同的對象？——而是以群戲為主的整體演出形式。這群演員在輪流登場擔任「英雄」之餘，有如一群希臘悲劇的歌隊，以群眾身分發言，而且是一群十足聒噪的狗仔群眾。台灣近年的狗仔文化雖然源自香港，但聲勢有過之而無不及。這批台灣演員在自行發展出來的演出文本中不斷變身，從容而傳神的表演，亮眼遠勝他們從前的演出。

　　就像對金庸文本熟悉與否，看《東邪西毒》難免會產生的體會差異，這齣戲也必然得面對兩種不同的觀眾。然而，不論對《包法利夫人》小說熟悉與否，這種強調主題分析以及古今對照的解構手法，都召喚著觀眾以全新觀點重讀原著。以林奕華的創作脈絡，這齣戲很難不讓人思及張愛玲。事實上，張愛玲從福樓拜那兒可學到了不少東西。從敘事節奏大膽的的急緩張弛、諷刺性的場景與情節安排，到一針見血的意象描繪（「煩愁像一隻蜘蛛，在她的心靈各個幽暗的角落，無聲無息地結著網。」——你猜這是哪一位的句子？）

　　或者也由於是林奕華，這無比理性的架構當中，仍會溢出一些濃烈的感性。全劇最催淚的一場，當屬一名男歌手唱著〈金盞花〉，投射燈輪流照著一張張空蕩的課桌，旁白一聲聲追問對舊情人可能的思念。這時，每個觀眾心裡，可能都被勾出各自的隱衷，歌一遍遍唱，話一句句問，觀眾則掉入各自的回憶中，不能自已。

　　然而，這種動人的珍貴片刻，與全劇對愛情與人生幻想的冷酷質疑，卻背道而馳，彷彿解剖課的屍體突然開口唱歌。同樣的，最後留在黑板上的一語「都是命運的錯」，雖然也是一種嘲諷，但由於

在聚光燈下，以結論的堂皇方式出現，也容易引起誤解。在鋒利的批判意見與迂迴的表達策略之間，如何準確而微妙地開啟觀眾的解悟而非誤解，恐怕仍有可以斟酌的餘地。

我可以贊同或不贊同林奕華對包法利夫人的意見，但我以為，林奕華的可貴之處即在於他是一個永遠有意見的人，而那意見永遠在尋找一種陌生卻生動的表達語法，製造一次獨特的對話經驗。林奕華從這群合作者身上看見台灣，我則從戲中對物質社會的敏感中，看見了香港。《包法利夫人們》採用拼貼的表現邏輯，但我以為，比起大多號稱跨文化的製作組合，這部作品卻靈肉一體，完全不見拼貼的痕跡。

華人當代戲劇的開拓者

這齣並無明星擔綱的戲，兩年間在兩岸三地演出六十餘場，堪稱奇蹟，也開拓了林奕華戲劇生涯的另一轉折——兩岸三地的華人戲劇。接下來他每年一到兩齣的大製作，巡迴不斷，明星開始入場：張艾嘉、劉若英、林依晨、何韻詩……事實上，林奕華與明星的合作史由來已久，他善於利用演員原有形象與魅力，在知性主題中留下感性空間讓演員發揮。但全場的主要演員群，仍是《情場如商場》和《包法利夫人們》累積出來的班底：一批台北藝術大學畢業的年輕演員。你會發現林奕華的戲雖有主角，但沒有配角——每位演員都有稜有角，而「集體」永遠是推動戲劇的最大力量。

這段時期的內容大致可分為兩條路線：中國古典出發的解構新詮，以及上班族為主角的都會敘事。畢竟這兩者一古一今，都是華

人社會的文化共識和共通現象。所謂的「城市三部曲」:《華麗上班族之生活與生存》、《男人與女人之戰爭與和平》、《命運建築師之遠大前程》的第一與第三部皆由張艾嘉編劇及擔綱,也都曾來台灣演出;職場競爭與愛情感悟的主題,贏得較多大眾市場的歡迎。另一個系列:《水滸傳》、《西遊記》、《紅娘的異想世界之在西廂》、《賈寶玉》,乃至即將在台北國家劇院首演的《三國》,則都著眼在世俗經典的新詮。

林奕華的觀點往往出人意表。《水滸傳》在嘲諷男人的義氣,有如當年《列女傳》的反向書寫。《西遊記》卻在描述我們對成功的幻想。《三國》由香港編劇黃詠詩操刀,談的竟是我們的內在如何對應幾個三國人物。對林奕華來說,曹操是本我、劉備是超我、孫權是自我。他想談的不是兩岸三地的政治——雖然觀眾可能很難擺脫許多過度聯想。他倒覺得如果一定要類比的話,可以說中國是曹操、香港是劉備、台灣是孫權——沒錯,台灣早擺脫了劉備的正朔執念。這一比讓我一驚,卻不得不佩服。

我以為,林奕華在兩岸受到歡迎,一方面在於他善於歸納三地社會的共性,另一方面,則是他不屈不撓的對話企圖。從早期風格掛帥、語不驚人死不休的前衛,到今日以大眾熟悉的傳統與生活為題材,提出他不同流俗的看法。雖然解構到底,但運用的符碼一逕是最獲共鳴的流行文化,卻並不媚俗。移位,或許是林奕華創作的關鍵詞。

從歷史看見當下——
劇場版《萬曆十五年》

　　萬曆十五年，也就是1587年，是中國歷史上一個平凡無奇的年分。雖然表面波瀾不驚，政壇卻暗潮洶湧。歷史學家黃仁宇以這一年為中國把脈，寫出他最負盛名的著作。書中透過六個人物的刻畫，見證平庸無為正是中國衰亡的致命傷。

　　這麼一本「歷史普及」的研究書籍，雖然有情節人物、小說筆法，讀來引人入勝，卻不折不扣是一本以分析為主的知性作品。而劇場，卻往往善於鼓動情感、不善於知性思索。簡而言之，看戲不是上課，觀眾想看的是故事，不是論述。

　　香港最資深的前衛劇團「進念‧二十面體」，大膽把這部書搬上舞台，六年來五度演出，竟赫然成為該團成立三十年來最受歡迎的作品，2012年11月還渡海來台公演，原因何在？這要歸功於導演胡恩威和編劇張建偉巧妙的手法。他們以六段獨白，呈現六個主要人物，但六段各有不同的手法，還穿插崑曲《牡丹亭》作為戲中戲，全劇有如精彩的風格練習，但又能恰到好處彰顯人物的特色。

　　六個人物中有兩位「首輔」，相當宰相的職位。第一位張居正，

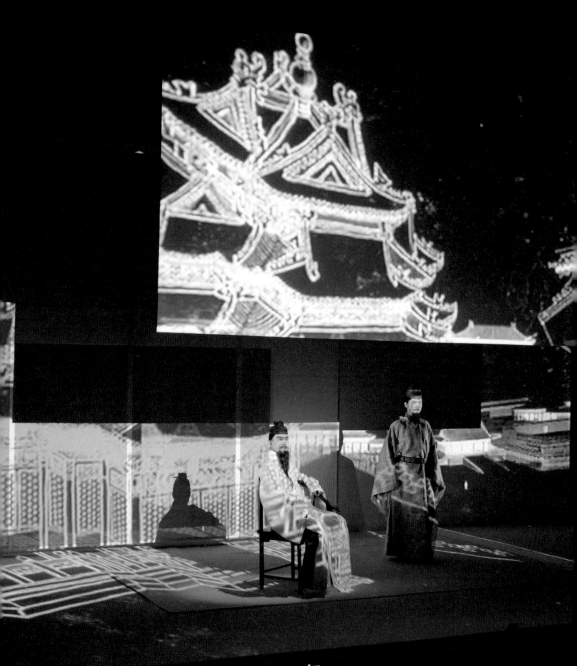

萬曆十五年實爲平平淡淡的一年
the Year 1587 would go down in history as an uneventful year

是前朝首輔，皇帝的老師，權傾當朝。卻因戀棧權位，遭皇帝在他死後大舉清算。舞台上的張居正，斜坐在太師椅上，從未起身，顯現一個看似穩重、實則倨傲的形象。第二位申時行，在劇中則以丑角的形象出現，凸顯他狡獪逢迎的本色。

名將戚繼光在戲裡，是一位裝備齊整的京戲武將，卻不發一言，完全由一位能言善道的演員，在台下述說他的事蹟。暗示他看似功勳彪炳，實則難免為人擺布的悲劇命運。而另一位以罵皇帝博取清高名譽的海瑞，劇中安排他審斷一樁案件，一味遵循位階理法的秩序，卻不顧真相如何，讓他顯得食古不化，也暗示死守儒家道德規範，讓公平正義無法普及於社會的荒謬。

萬曆皇帝呢？他是一位俊俏的青年，卻被朝臣的鬥爭與宮中的繁文縟節，拘限得無可伸展。於是乾脆十四年不上朝，拒見文武百官，雖然奏摺依然批，政事依然進行，卻阻絕了溝通的大門。劇中讓他賞玩著《牡丹亭》的〈驚夢〉，沉浸在當時最美好精緻的曲藝當中。〈驚夢〉講的正是被鎖在深閨中的杜麗娘，少女思春的心情，與自鎖深宮的萬曆皇帝，成為鮮明的比照。然而萬曆卻決定將這齣戲查禁，昭示一個「只准州官放火」的禁忌時代來臨。

最後現身的是哲人李贄（音同「理智」！），因堅持真誠的生活態度而不見容於一個人人口稱道德、手拿戒尺的偽善社會，所以乾脆藉酒裝瘋。然而即使佯狂，還是無法讓他活得真正自由。李贄的自盡，代表這是一個連遁世都不可能的世界。——無為無能加上重表輕裡；中國的衰亡，實在不必等洋槍洋砲侵襲，這個社會早已陷

入腐朽的危機而不自知。

事實上，這樣的危機至今依然存在。《萬曆十五年》看似一齣歷史劇，卻在在對應到不同時空的現實。例如陳為廷嗆教育部長的事件，媒體一味批判大學生的態度不佳，卻罔顧部長與政府對社會價值與言論自由的危機毫無擔當，反而說謊、偽飾的事實。以無為來掩飾蠻橫的統治、重禮而輕義的官僚體系，事實上還把持著權力，也還活在我們每個人的腦海裡。

《萬曆十五年》透過精彩的六段獨白，來自香港與中國的演員時而國語、時而粵語、時而京韻念唱，展現了豐富的人物性格。然而宮廷建築的結構圖不時投影在整座舞台上，象徵環境的重重枷鎖，卻又讓這些性格終究趨於黯滅。偉大的藝術、深刻的思想、傑出的功業，都無法挽救一個時代的衰亡。一齣好戲，得以讓一本書立體，也讓我們忽然抽身，從更宏觀的角度，看見自身這個時代的迷障。但不知歷史的教訓，我們能記取幾分？

去政治性的田園詩
《在變老之前遠去》

2012來台的北京「青世代劇展」的第三齣——《在變老之前遠去》，透過一個年輕詩人從北京隱遁到雲南偏遠小學教書的經歷，講述了中國日益資本主義化後，對市井小民形成的龐大生活壓力。劇中主角馬驊和他留在北京的好友的不同抉擇，也呈現了不同的人生價值觀。

由於是真實事件改編，馬驊的車禍死亡，給這齣戲帶來了淡淡的憂傷與紀念意味。劇中大量採用現代民歌風的歌曲、馬驊對於農鄉體驗的甜美詩作、旁白敘述、紀錄影像，抒情氣氛格外濃郁。雖然導演運用兩位演員分飾主角，但只是增加了敘述與表演的趣味，並未藉此延伸對主角或對體制矛盾的辯證觀點。

《在變老之前遠去》已在中國巡迴兩百餘場，證明這種對現代生活的不滿，相當具有代表性。然而，劇中尋求的是個人的解答與解脫，並未追究結構性問題的成因。一如多數大陸的「實驗」或「前衛」戲劇，這齣戲事實上是「去政治性」了的。

試析這個題材隱含的政治問題：一個漢族青年跑到偏遠地區教

藏族學童漢語，為的是尋求自己的救贖。在他眼中（或在這齣戲的呈現中），藏族的孩童天真、居民純樸，對青年的獻身教育感恩戴德。這裡被描繪成一個完美的桃花源，雖然貧窮卻宛如天堂。沒有矛盾、沒有衝突，全劇唯一的悲劇，是意外造成的——馬驊在返回城市途中翻車死亡。

對照近年來藏族地區（其實應該正名為「圖博」）前仆後繼的自焚行動，抗議中共對圖博傳統文化和語言的全盤扼殺，尤其是在學校無法再以藏語教書與學習。一個漢族青年的救贖，事實上是建立在整個民族文化的滅絕上面，有其權力的殘酷面，然而全劇對此脈絡並無自覺，也未提出任何觀點。

在演出結束後，導演邵澤輝表示，馬驊曾被地方政府標舉為青年下鄉的楷模樣版，但這與馬驊的初衷（避世、自我救贖）全不相謀。其次，馬驊曾協助蒐集民歌，試圖保存藏族文化。但這些行為背後是純然的天真熱情，還是對身為漢族的殖民者身分有所愧疚？劇中放過了對這些現實的穿透可能，馬驊沒有機會表現他的立體人格，這位青年的故事，於是也只剩下供人憑弔的浪漫而已。

或許，在思想審查的嚴密統治下，劇場沒有空間、或許也沒有習慣，對社會結構或公權力提出深層的批判與反思。然而，自甘於生活感嘆的小品，只能讓劇場成為無傷大雅的消費，這恐怕正是統治者最樂見的。我們甚至不用到窮鄉僻壤，直接走進劇場就可以來到馬驊的桃花源避世。如何善用藝術的隱喻力量，刺激觀眾對現實展開真切的思索，或許才不枉藝術家的本務。

不幸的是，或許這也越來越困難了。導演到場外又說了，北京的所有劇場都已裝上了監視器，當局還聘用了眾多文化調查員到每個劇場裡監督──只不知這樣的待遇，有沒有讓純真的藝術家們，開始對藏族受到的文化壓制，多一絲同理共鳴？

【學院製作】

台灣歷史／戲劇的挖掘與新詮

新劇的當代視野：林摶秋《高砂館》

我們常以為姚一葦、馬森、張曉風之前，台灣沒有劇作家——或至少是，沒有在當代觀點中仍具有經典意義的劇本。林摶秋作於整整一甲子前的《高砂館》，證明這種印象純屬謬誤。

全劇設在基隆港的一所旅館，館名日據時期台灣的代稱「高砂」，劇作家顯然有意以這個場景指涉台灣的處境：一個軍人、商旅來來去去的渡口，一個年輕人汲汲於遠離的故鄉；久盼的舊情人不知所終、又不甘委身殷勤的追求者……男男女女，都有不知心寄何方的徬徨。不論在寫實或象徵的層次上，《高砂館》俱足飽滿的神采。

2003年台灣大學戲劇系的優異製作，將這齣戲從遠久的歷史名詞中喚起，有力地投入當代劇場的視野中。質感極佳的視覺設計，提供了甚具說服力的存在時空；而船笛、雨聲、歌謠，尤其是劇終前警報器鳴響的神來之筆，則在聽覺上拓出深遠的意境。導演傅裕惠不疾不徐地，在這個有限的舞台空間內運籌調度，焦點藏而不露，為這個稍一不慎即可能流於八點檔的劇情，毫不矯作地維持了適當的觀看距離和角度，其觀點與技法令人驚喜地內斂而成熟。對

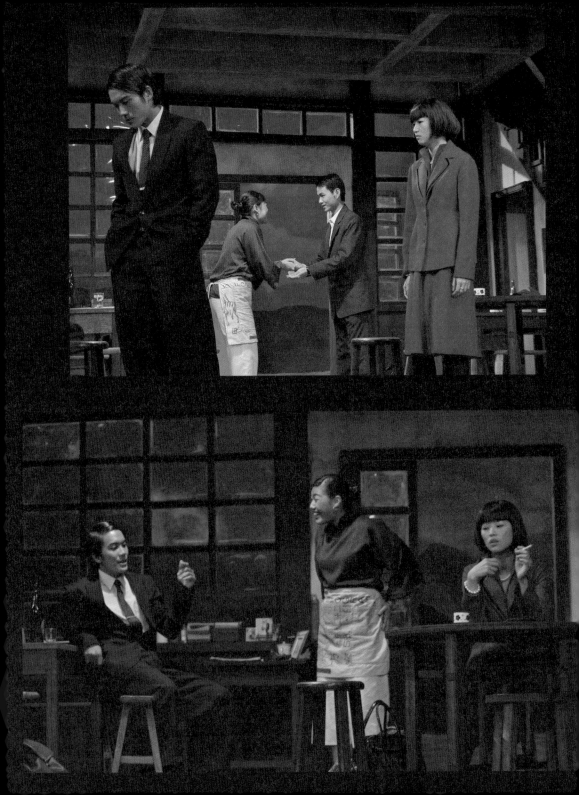

於女性命運的關注著墨，在視覺安排上，及某些沉默的段落裡，相當有分寸地將幾個孤獨的女性突顯出來，也敏感地透露出意在言外的同情。

演員的表現也讓人印象深刻。雖然僅僅是二、三年級的學生，但對於不同階層人物個性的真實掌握、超齡角色的肢體塑造，多已超乎一般台灣劇場的表演水準，讓人擊節讚嘆。尚待加強的是口白的傳達，國語的部分甚至往往比台語的部分更不自然（難道是有意彰顯當年台灣人學國語的生疏僵硬？）。再容我吹毛求疵，相對於演出的品質，節目冊設計卻停留在學生製作的拼湊剪貼，誠屬遺憾。

在台大的古蹟劇場，一個具有日據時期痕跡與風味的空間裡，再現的《高砂館》不只是一次專業的演出，更是一個令人興奮的「開示」──只要肯付出努力、誠懇與尊重，「新劇」確實可以毫不羞赧地在二十一世紀復活，成為當代劇場的「新劇」。

辛辣悲憤的亂世讀本《孫飛虎搶親》

發表於 1965 年的《孫飛虎搶親》，是姚一葦繼話劇色彩濃重的《來自鳳凰鎮的人》之後的大躍進：形式上，從西方寫實躍至中國傳統寫意劇場概念，從佳構劇情躍至開放性結尾，更將希臘悲劇的歌隊唱和手法、敘事詩劇場的疏離分析，和荒謬劇場的存在主義哲學糅合為一，下啟張曉風 1970 年代的古典新詮詩劇。意識上，這也是作者最直接針砭亂世的嫉憤之作；對於階級觀點大膽而悲怨的陳述，或許是作者在戒嚴時代有所顧忌、遲遲不願搬上舞台的主因（而不見得是其演出的難度）。直到 2012 年，國家劇院和台北藝術大

學合作讓這齣遲來的實驗搬上舞台。

　　全劇一連串的換裝與角色對調，畢現亂世求生之不得不然，也讓人想起國府遷台後流亡者身分與階級的大震盪。至今仍令人驚駭的是，劇中的階級命定論如此絕決。阿紅（紅娘）扮成小姐後的心得：「當我是奴婢的時候，我有奴婢的感情。當我是主人的時候，我有主人的感情。當你是愛人的時候，你有愛人的感情。當你是敵人的時候，你有敵人的感情。我們永不必擔心我們沒有感情，我們是什麼便是什麼樣的感情。」最後更痛斥所有人是躲在衣服裡、躲在自己洞裡的老鼠——全劇雖引用「老鼠娶親」的迎親意象，卻對這一民間故事的傳統思維大加顛覆。

　　對衣裝與身分的嘲諷，到了孫飛虎誤認小姐時達到高潮。他自承對小姐一見鍾情、朝思暮想，卻對眼前的小姐是紅娘假扮渾然不覺，擺明了他愛的只是那個身分。劇中不斷亂點鴛鴦，不像莎劇《仲夏夜夢》焦點在對愛的不信任，更是為了彰顯連孫飛虎這樣通達世故的豪傑，也一樣免不了對身分的執著。全劇多處在情境與語言上效法《等待果陀》，但姚一葦顯然更悲觀，陷於困境的劇中人什麼都不能做、只有等待，連果陀都不受他們歡迎，對未來完全不抱希望。

　　北京導演吳曉江的處理大刀闊斧。除了活用俏皮又饒舌的歌隊，讓場面調度更為活潑之外，也竭盡所能開發人物關係與表演趣味。劇作家要求許多一動不動的對話場景（甚至建議用腹語！）導演卻改採臉譜化的喜劇表演。這一選擇讓演出更為熱鬧、更為妙趣橫生，卻也對主題的轉化至關緊要。當人物從木偶變成卡通，多了轉

圜呼吸的餘地，情調也隨之從悲觀轉為達觀。

最明顯的，是小姐為了避免被鄭將軍營救，希望再度換成婢女時，阿紅拒絕並逃走。外頭的救兵廝殺聲響起，小姐木偶般呆坐，自語：「我有救了。」其實何其明白，她只是萬般無奈地被「救」到另一個羅網中。但吳曉江的版本卻是她退除象徵身分的外衣，只留潔白的衣裙，旋轉歡呼：「我得救了！」意味著還有一個不被身分錮限的「本我」可供救贖。這種對於個人意志的樂觀，顯然是原劇本不願輕易施予的。

另一個關鍵的詮釋，是讓鄭將軍和孫飛虎由一人兼飾。不只是演員一趕二，根本就是同一個人。這不但延伸了換裝、改變身分的主題，也凸顯了兩個對立的「拯救者」，一官一匪，其實沒有兩樣；甚至，劇中人還明顯地怕官、親匪，更添諷刺意味。然而這也造成一些劇情的混淆：當同一演員扮回孫飛虎時，竟分不出小姐和奴婢已經對調──這分明是他的上一個角色建議的。

所幸劇情根本只是藉口，《孫飛虎搶親》是一齣言志的意念劇，人物不過是棋子，負責帶領觀眾辯證思考。劇本是不折不扣1960年代台灣封閉氣氛下凝聚出的現代主義產物，演出實踐卻是滿場飛的後現代風格雜匯，透過傑出的表演和視聽設計的巧思，開啟了在劇場裡重新解讀這部辛辣之作的可能。

此地有銀三百兩：王友輝《鳳凰變》

王友輝是近年創作量最旺、也跨界頻頻的劇作家。相較於他編

導的幾齣音樂劇、歌仔戲因情節粗疏而引起的批評，回到話劇傳統的《鳳凰變》（2012）在宏大的歷史視野中精心刻畫人物，卻功底紮實，拳拳到肉，堪稱他三十年創作生涯的代表作。

號稱台灣史三部曲首部的《鳳凰變》，以鄭成功亡故開篇，正寫明鄭三代的宮闈鬥爭。主軸包括在地治理的路線矛盾與衝突，君臣、父子、太夫人與孫媳的競合關係，以及傳統政壇中的女性命運。雖然劇作家在節目冊內宣稱，此劇意不在「藉古諭今」，但這句「此地無銀三百兩」的宣示，卻恰恰反襯出自古皆然、於今為烈的政治亂象。所以，這部12年前完成的劇作，竟然預言式地呈現了樂生、大埔、文林苑的搶地議題，以及官辦奢靡節慶的夢想家現象，看來諷刺至極，彷彿正是為了此刻的觀眾而寫作。

其中有幾場關鍵戲，看得出著力甚深，令人叫絕。其一是官方強搶民宅民地建造庭園，引起監國（藩主鄭經之子鄭克臧）出手意欲為民申冤，卻冒犯了祖母太夫人，以及中飽發財的皇親。克臧之妻陳氏出言緩頰，卻引來太夫人遷怒孫媳。這段戲從治國方針轉到家務糾紛，得理不饒人的鄭克臧最後完全被架空，並埋下日後被害的禍因，峰迴路轉，十分巧妙。另一段則是克臧被害後，陳氏向太夫人討公道的戲。兩名隔代女子既互相理解、互相鏡照，又針鋒相對，恨與愧疚、同情與寬諒糾纏撕扯，雖複雜卻處理得有條不紊。我認為即以這兩場戲，此劇已可進入當代經典文本之林。

採取傳統敘事手法的優劣互見。例如全劇只見英雄要角走馬換將，龍套與民眾只能在一旁幫腔吆喝，毫無立場與個性。但集中表

現的少數人物，卻能夠將鄭氏王朝的衰敗因果，勾勒得簡而不略。只是結尾陳氏自盡前的獨白突然文藝腔起來，配上頗嫌老套的獨立背影加上落花飄零，頗有蛇足之嫌。

王孟超將烏梅酒廠的障礙化為助力，以梁柱為界，區隔成環繞觀眾的四面舞台：一面是台灣輿圖、一面是花園走道，另兩面則是廳堂、內室，分別以延平郡王巨像與門神掛幅護持。導演調度上雖未如《如夢之夢》般，將環形劇場經營成全劇主題的喻示，卻也能有效地將觀眾包圍在歷史時空中，並在這光禿簡陋的建物內，達成迅速轉換場景的功能。

由於是文化大學的學院製作，雖有校友回鍋助陣，但整體而言，多屬超齡演出的演員難免生嫩，揣摩深具歷練的歷史人物，求形似已不容易，口條也時感生澀。但隨著劇情推展，多數要角都展現火力，仍足以誘使觀眾入戲。其中黃民安演出的馮錫範一角，將坦誠與深算處理得很有層次，游刃有餘，最令人印象深刻。演員全場不戴麥克風，增加了人物的親近感，也是可喜堅持。只是部分演員（如飾陳氏的朱家儀）似乎情感投入越深、音量越小。看來在規範化的古裝表演以及重寫實的方法演技間，眾人都仍有可以再摸索嘗試的空間。

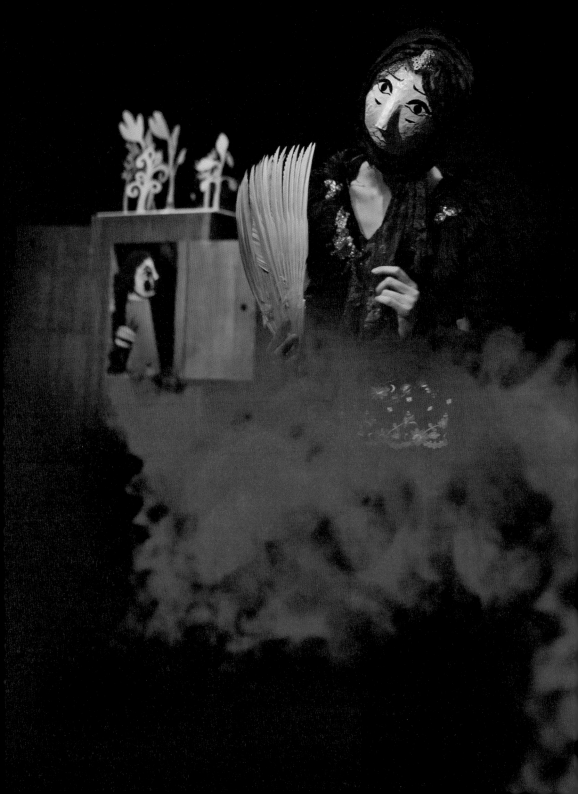

3　繼續實驗

泰順街唱團《Insert》
——跨領域思維

　　新世紀之初，在劇場界表現突出的跨領域團體「泰順街唱團」容易讓人誤會成音樂團體，其實這個崛起於「放風藝術節」的劇團跨的是多媒體／裝置／劇場，而跟音樂實驗比較無關（雖然他們也自己作曲）。由湯淑芬（後改名湯灘瑄）創團，以師大美術系為主要成員。據另一位主力創作者蘇匯宇日後接受採訪時表示：「我覺得在當時，劇場跟當代藝術有兩種毛病，我想糅合他們的優點。簡單講，就是劇場太過囉嗦，當代藝術太過單調無聊。」於是他們的錄像或者創作，就儘量避免太囉嗦並且太無聊。

　　2002年演出的《Insert》是一次大膽而完整的呈現，讓人覺得台北終於也可以「具體而微」地，出現日本蠢貨劇團（Dumb Type）那樣融合多種表演元素的敏銳美學。標題「置入」，談的是現代人與生活空間格格不入的感受。相對於現代主義以人為主體，強調對於物質生活產生的疏離感，這幾位新生代創作者邱信豪、湯淑芬、蘇匯宇，反而是以空間為主體，呈現人在進入一個既成環境時的錯置喜感。於是，原本就是由舊公寓改裝的「新樂園藝術空間」被改裝為一個「家」，然而這個家裡的所有家具，全部澆滿了一層厚厚的白蠟！——在一般劇場中這可是很難實現的舞台工程。包括沙發、

雙人床、檯燈、床頭櫃，甚至整個地面都變得又冷又硬，拒絕了人體親近的可能。相對於傳統演出力求演員與舞台的「融為一體」，《Insert》卻將表演者安排成一種格格不入的「置入」：舞者與體操選手在凝固如冰封的的家具間大展身手，沙發上的蠟隨著人體翻滾應聲而裂，大有「水牛闖進瓷器店」的破壞感。另一對男女在透明人形膠膜中久久相吻，繼而先後消失，象徵了愛情／溫暖之不可能與失落感。

　　多媒體投影也扮演了關鍵性的角色。有與裝置的互動：投影機幫白沙發不斷變換花樣與顏色，像是對現代生活「表象化」的嘲諷。有與演員的互動：舞者橫躺著行走在牆上，牆上的投影隨之顯示出迷宮般的公寓平面圖。更有與觀眾的互動：當觀眾坐上一張沙發時，會發現自己同時出現在面前的電視裡，而電視裡的自己面前竟躺著一具屍體！演出中觀眾可以在蠟的空間內隨意遊走，無意間參與了這個「人與空間」的主題。

　　這幾年多元素和跨領域雖然是時興的遊戲，但創作者的思考慣性仍在摸索開發當中。我們看過太多裝置與演出玩票般的隨機媒合（比如在裝置展中邀請舞者或演員即興表演），以及在「正規」的演出中加上多媒體投影的嘗試——影像經常在劇場中扮演「背景」、塑造環境，將劇情需要的街景、雪景、或沙漠等景觀「移植」到劇場中；或是進而以較抽象的圖像透露角色心象；也有人更積極地玩影像與現場演出的「互動」關係（如《台灣怪譚》中李立群跟自己影像對話；法國舞團演出的《新天堂樂園》則將舞者的形體翻轉，占領垂直空間，和水平移動的舞者接軌……）。

然而「泰順街唱團」操作不同元素的開創性思維，讓整個演出的質地，脫出了傳統劇場，甚至前行代小劇場的積習。他們對空間的整體掌握，讓靜態的空間本身就產生了敘事功能：空間成為主體，空間的變化（如變色的沙發和牆上移動的平面圖）成為演出的主要焦點；演出者或完全「融入」場景（如在塑膠套中長久接吻的男女），或成為對比出空間個性的異質存在（如體操選手和舞者）。難以歸類吧，應該是。是舞蹈還是劇場，是裝置還是多媒體馬戲，我們很難斷言。作品雖小，然而從構思到演出是如此的渾然天成，彷彿一個新世紀的誕生。為這方興未艾的「跨領域展演」指出了更令人振奮的前景。

【音樂影像劇場】

一個人的影像劇場
——夾子小應

　　毫無疑問這是個影像的時代。在戲劇或舞蹈表演中出現影像早已司空見慣。這也是一個要求群眾參與的時代，從網路到遊戲凡事要求互聯互動，否則就怕你睡著或轉台。把影像和互動兩者融合為一的，其實有一最平民化的娛樂，那就是KTV。

　　人人進了KTV都可以找到自己喜愛的歌，一面隨字幕高歌逞興，一面還可以欣賞或嘲笑搭配的畫面。林奕華曾把K歌行為搬進劇場，但恐怕還沒人想到可以用KTV的畫面與文字做文章。就像即使有導演從拍A片起家，卻沒聽過有導演是拍伴唱帶爆紅的。然而台灣近年來卻出現了一個對KTV情有獨鍾的演出者——夾子小應。

　　小應姓應，之前組過一個「夾子電動大樂隊」，故名。他是九〇年代熱火朝天冒出一票獨立地下樂團中的一個。其中的泡沫就不數了，有點才華的紛紛躍升成天王天后，如陳珊妮、陳綺貞。夾子小應雖也有〈轉吧！七彩霓虹燈〉之類膾炙人口的名曲，他卻另闢蹊徑，熱中參與劇場演出（演過莎士比亞的妹妹們、台灣渥克等劇團的戲），和一些電影——包括讓他一炮而紅的《海角七號》，並且持續pub的走唱生涯。彷彿覺得光唱歌還不過癮，在表演中以及出版

的專輯中，還經常加入諷刺性的廣播短劇。

小應的創作主題包括對教育與學生生活的嘲諷、上班族的心聲、對消費主義與西方崇拜的批判，以及半自嘲的懷舊。他的個人演出除了演唱，也包括默劇、現場彈奏與角色扮演。每首歌的結構比較像是一齣短劇，而非一般流行歌，例如〈再加五塊錢狂想曲〉他扮演喋喋不休鼓勵消費的販售員，〈我的卡拉物語〉當中，還冒出一首日語的「歌中歌」！這些歌由於台詞太多、角色瞬變，還真的不太適合在KTV裡任人點唱。

2007年6月，台北街頭出現一家Live Comedy Club，老闆是台灣渥克劇團的前任編導Social。由於民情不同，這類主打演出的餐飲店二十年來開過無數家，也全都倒閉了。這家Live Comedy Club一路有聲有色地經營到2015，或許是由於多角化經營的關係──他們不只有脫口秀、相聲、口技，還有魔術和催眠表演。小應在這裡找到了他的KTV實驗演出天堂。

最近小應的現場表演，最大特色是將TV的影像設計納入演出當中，成為一個角色，和演唱者或觀眾對話。於是畫面上的跑馬燈字幕便不只是歌詞，還有眉批（是真的讓人眉飛色舞的眉批）。更不時穿插卓別林、黑澤明、小津安二郎的電影段落，與歌曲情境形成豐富的對照。

和金枝演社、台灣渥克等劇團一樣以俚俗台灣風取勝，夾子小應卻是最為陽春，也最為機動的一個。他彷彿身在娛樂圈，但其實走的完全是個人劇場路線。歌手身分和表演場地讓他的觀眾更毫無

戒心，沒有想到要看《萬世歌王》那樣的百變奇觀，反而在他刻意低調的KTV表演中，得到意外的樂趣。

接下來，小應又將他的Live表演錄影剪輯成光碟出版，名為《歡樂影音秀》，算是一個階段性的見證。其實他的演出在YouTube上可找到好些簡樸錄影版，光碟則有較多後製造成的後設趣味。

這是個影像時代。影像進入劇場，有愈益繁複精密的傾向。Robert Lepage不斷用影像製造角度變換、空間縮放的幻覺，智利的Teatro Cinema（電影戲劇團）則乾脆用前後兩道銀幕加上中間幾位演員，將舞台變成活生生上演電影的劇場。不過，夾子小應這種土法煉鋼的影像劇場，倒是讓我們對這個獨立時代，有了更多想像。

枯花一笑・小丑已杳
《麗翠・畢普
──獻給馬歇・馬叟》

「上 默劇」向來以東方色彩濃厚的儀式性演出為其標誌，2012年孫麗翠追溯她的師承馬歇・馬叟，演出長達90分鐘的默劇：一場序幕，加上七則短劇，看來是一次方向的轉折，實則未必盡然。

馬歇・馬叟是當代默劇大師，將法國的詩意白丑和卓別林的卑微流浪漢融於一身，創造了畢普這個敷著白臉、戴著禮帽、頭插玫瑰、戴白手套的小人物。孫麗翠在這次演出的序幕，便戴上白色面具、穿上畢普的裝扮，那面具以孫麗翠的臉型打造，雖然閉著眼，但隨著一兩個動作，卻神奇變化出時而耽於夢想、時而孤傲自負的不同神情，傳神地表達出畢普的特色。

然而接下來的短劇，孫麗翠卻直率地採用減法，將畢普「瘦身」成孫麗翠。拿掉優雅的禮帽和玫瑰，不戴面具也不上白妝，一身白衣與觀眾相見。舞台和燈光也減至最簡約的地步，只留下她的素面表演。

這七段短劇，有簡單的寫實模擬如〈遊園〉，有呈現夢想世界如〈賣火柴的女孩〉，也有藉著單一一個旋轉姿勢，不斷跳接人生諸種

階段的〈旅程〉。這些段落的編排的確深具馬叟風味，擅長主、客體之間的轉換（如先以手勢遊魚，瞬間又轉換成手在撫摸遊魚），以及以某些經典形象的蒂結，在極短篇幅內概括生命的總體樣貌（如〈地水風火〉）。而音樂的選擇也具有象徵意涵，不僅止於節奏搭配與氣氛烘托。像是〈旅程〉中從戀愛到養育兒女到死亡，只用一首聖歌與一首安魂曲貫穿，時時提示了全觀的悲憫視角。

　　孫麗翠的表演專注、準確，充滿力度與自信，展現精湛的技藝。然而，或者由於個人特質、或者由於簡約的舞台元素，演出氣氛相當肅穆乃至沉緩。馬叟不時賦予畢普的幽默感、自嘲、對悲慘境遇一笑置之的天真勇氣，在《麗翠‧畢普》中均付之闕如。馬叟默劇對廣大觀眾的投射力、無分老幼都為之沉醉的親和感，在這場演出中，被一種對藝術的宗教性情操所取代。或許這正是「上　默劇」一貫的氣質。謝幕時，我發現觀眾席僅有的兩個小孩全然靜默的反應，更證明了這其實是一場馬叟的追悼會。明顯的，孫麗翠與乃師不同。馬叟是小丑，一個複雜的小丑，既有苦行僧的自我鍛鍊，也有小丑自娛娛人的性情。而孫麗翠則更多屬於前者。這樣的演出在今日的意義，或許可以略微平衡坊間純以搞笑為能事的喜劇小丑風氣。不過，我清楚記得將近三十年前，馬叟數度來台，在國父紀念館大舞台上令人歡笑、令人落淚的那些片刻。似乎在今天實驗劇場的舞台上，他走進了紀念櫥窗。

女節發聲

　　四年一度，從第一屆草創時期的女節看到 2012 年在牯嶺街小劇場推出的第五屆，節目數量有顯著的增長（有十個團隊分四週演出），本屆還邀請了香港、大陸、馬來西亞的創作團隊與會，在宣傳上打出「女性表演藝術界中的奧運盛會」。雖然組合式套餐不可能盡如人意，如何能在有限資源下，兼顧多樣與品質，仍是一個藝術節的成敗關鍵。

第一週：放牛吃草？

　　第一週開場的是獨腳戲《何仙姑的幻想》。身兼編導演的朱安如出身北藝大表演所，是小劇場中十分認真的演員，不過，卻顯然對自編自導尚嫌生澀。主角是一個買了漏水老公寓而背上房貸重負的女人，不斷思索有錢才有存在價值的社會思維。反省既粗疏淺白，一直處理漏水的冗長情節，又像蔡明亮電影的仿冒版。簡單的情境不斷重覆，讓我忍不住時時分心看觀眾反應，發現他們多半在托腮出神，眉頭跟劇中人一樣始終深鎖。提供女演員編導機會，確是女節的優秀傳統（徐堰鈴就曾在這舞台上令人眼亮），不過新人需要更嚴謹的監督和關懷，這次恐怕失職了。

　　加上第三齣來自北京的飯劇團演出，我真的懷疑策展團隊只管簽約，之後就放牛吃草，演什麼都好，不管演出死活（也就是不管觀眾）。飯劇團《時間的代價》是三個大男人的愛情話題，除了導演是女性，完全看不出女節選這個節目的理由。當然女性創作者不見得要鎖定女性議題，不過全劇沙文到底的男性觀點，如非設想是要呈現男性有多膚淺，實在很難為導演開脫。劇本進行方式就是閒聊，拼貼一些無謂的舞蹈動作，音樂則不斷賣弄老掉牙的浪漫抒情。或許在中國，閒聊已是對正統話劇的反叛，扭動身體則是對寫實表演的挪揄，不過這齣戲在美感上破而未立，只像是台灣的大學生習作。這種層次的「兩岸交流」，真的是不要也罷！

　　幸而還有一齣禤思敏（圈圈）的《冇》，成為全晚唯一的救贖。這齣毫無語言的獨腳戲，以裝置、光線、煙霧和演員的行動，構築女性一生的象徵旅程，不論色彩的應用、演員的精準凝聚、現場音樂的強烈介入，都令人屏氣凝神。演員戴著懷舊的假髮，穿著鮮黃的衣裙，脫下豔紅的內褲在水缸中清洗，抖落假髮讓真髮在另一缸中染白……顏色的邏輯已耐人尋味。圈圈一開始持久的假笑，到後來揮去一切偽裝，催吐之後，渴飲缸中的水，最後直接以勾腳來關門，簡約的表情將身體解放的主題發揮了最大的功效。

　　這齣戲有點像藍鬍子七扇門的女性版——黃衣女的祕密世界則由舞台後方敞開的柵門、牆上打開的櫃子、一缸缸水裡擺放的飾品（眼鏡、高跟鞋），還有始終是雪花雜訊的電視所構成。也有點像《Hey！Girl》的成人篇，誕生（或重新誕生）的女性最終仍要回到那柵欄後面，自行把門栓緊，即使欄內光線再亮，也不能改變那是牢

籠的事實。《冇》細節豐富的無言世界，催生了現實的與哲思的層層可能。

第二週：連結或斷裂的歷史／寓言

　　不知是否刻意安排，女節第二週的三檔節目，剛好涵括了三種迥異的主題、風格與敘述策略。蕭慧文《漁夫和他的靈魂》是以大量肢體動作書寫的童話寓言，黃愛明《女。劫》是歷史報告劇場，碧斯蔚·梓佑《寂靜時刻》則是以歌吟、舞蹈和影像共構的原住民議題。

　　來自馬來西亞的黃愛明，演出焦點最為集中，也力道驚人。《女。劫》以第一人稱女聲獨白，講述三則戰爭中的女性處境。一個是越戰中的美軍護士，一個是二戰中日軍的韓裔慰安婦，一個是遭遇廣島核爆的日本母親。三人分屬對戰的不同陣營，各自的政府或為侵略者、或為被侵略者，但指證歷歷，受害的都是百姓平民。三則口述歷史的敘述形式單一，現場效果卻毫不單調，有兩個主因。第一是道具精省的運用：一些黑色長凳被表演者在敘述中一一拖曳、背負而出，又被緄帶紮縛環繞，兼具隔離與療傷的意象，在各段落中達成不同的輔助效果。但更具張力的是黃愛明的表演，她節制又投入的情緒，如韻腳般的頓足、舉臂等精簡的動作，令敘述一字字如子彈迸射，讓人無法迴避。那些傷患的形貌與爆炸的噪音，被強暴與逃亡、處刑的步驟，核爆後不成人形的家人與萍水相逢伸援的女子……，戰爭的概念因細節飽滿，令人單憑語言催動想像，即宛如身歷其境，其恐怖尤勝目睹。透過黃愛明有效調動的劇場元素，證明現實文本的得當剪裁，即已是最好的劇場、最強烈的詩篇。

　　《漁夫和他的靈魂》採王爾德童話改編，充滿憂傷魔幻的氣氛，以漁網連綴的舞台、角度強烈的燈光，都賦予此劇精緻的質感。然而這種對於愛情的理念式探問，加上演員情緒相當激烈的表演、說明性過強的肢體動作，在女主角（人魚）缺席的情況下，單靠漁夫和女巫，實在開掘不出什麼出人意表的觀點。雖然飾演漁夫的演員一度跳出角色和觀眾直接對話，但也只是增加親和力（或整個故事的違和感？），未能在永恆與此際的愛情中搭起根本連結。整齣戲於是也像玲瓏樓閣，美麗而不著邊際。

　　《寂靜時刻》中，碧斯蔚·梓佑以泰雅歌謠及與觀眾的直接對話，來凸顯原住民生活、思想、文化的今昔之比，以及主體性被剝奪的處境。後段的當代影像加上佛朗明哥舞蹈，與前段形成強烈對比。固然，經由解說，我們可以從一位原住民女性穿著傳統服飾演唱百年前男性的歌謠，感受到荒謬與悲涼，然而當同一名女子換上當代便服，以另一個西方民族的傳統舞步表達激烈的情緒時，卻頓然失焦。西班牙與台灣的關聯為何？佛朗明哥與泰雅文化是對立或鏡照？在詮釋全付闕如的情況下，這個演出便在斷裂中愕然結束。

　　從《寂靜時刻》的斷裂，或許可以感受到那種複雜問題尋找出路卻不可得的徬徨。然而，《女。劫》卻在現實的斷裂中，以劇場重建連結。但是當觀眾走出門外，卻很難說何者讓我們面對現實時，能有更積極的改變。但是這樣的節目安排，讓作品之間創造出更廣泛的能量與聯想，或許更勝於女節做為競技的意義。

第三週：暴風般的詩意

　　詩本來就不是寫來演的。演詩需要對詩極大的熱愛、極豐富的形象創造力，以及極強的情緒能量，把這些凝練的字句吹脹起來，暴風般將我們襲捲，我們雖無法完全聽懂、有暇理解，卻能夠潛入詩的內裡，或讓詩潛入我們的內裡。

　　女節第三週，北京曹克非與周瓚合組的瓢蟲劇社《乘坐過山車飛向未來》，就達到了這種效果。簡介刻意放上「瓢蟲」的英文Ladybird，擺明是女性劇場的詩意雙關語。果然這次演出的文本，便是兩岸女性詩人的眾多作品，而作品關注的，也是眾多尋常女性的掙扎與困境：女工、雛妓、母親、女兒、失常的表姊，甚至是女巫。這些詩作語言淺白，卻一刀刀具有殺傷力。

　　五位表演者男女兼具。他們在空台的後牆用粉筆畫上自己的身形，像事故現場，又在演出中不斷添加箭頭、飛鳥、海浪，那些空空的人形也逐漸被聲音的詩行填實不同的血肉。詩作被割裂、重組、反覆，單聲或複調，甫以瞪大的眼睛、或激烈的動作。有近半的語言或難聽清，但用抽象的集體劇場形式詮釋現實意味的詩行，仍經常帶來驚異與驚喜。某些動作（如女工釘釘子的機械反覆）、某些畫面（如最後集體乘坐過山車在震耳噪音中慢動作退回後台，彷彿被黑暗吞滅），本身已含帶濃厚的詩意。

　　個別的詩行拼貼後，有如被置入不同的時空，也產生多重意涵。例如開場與結尾都是台灣詩人阿芒的〈女戰車〉：女兒用積木做了戰車跟媽媽一起玩，看似天真的對話卻意味深長，比如這輛女戰

車連凹洞也能發出攻擊。當戰車和巨人對陣，詩人／演員問觀眾：
「你想要哪個贏？」挑明要觀眾在弱者與強權間選邊站，也讓詩作的
微言大義忽然豁顯。

當晚的另一齣戲是簡莉穎編導的《妳變了於是我》，表達一對女
同志瀕臨崩解，也隨時在修復的關係。和前一齣詩歌劇場風格恰好
南轅北轍：寫實的侷促房間、寫實的人物關係、寫實的露骨動作、
寫實的瑣碎語言。然而，透過巧妙的情節與畫面設計，卻也迸發出
況味複雜的詩意。

兩個女孩，一個要去變性、一個卻喜歡對方原本的身體。變化
中的身體、變化中的關係，一切都隨時可能結束，卻也像可以天長
地久這麼拖磨下去。其中一個使用的假陽具顯得何等悲涼，而另一
個的呼拉圈卻在擁擠的房間內，變成維護自己獨立空間的必需品。
這些日常用品都真實無比卻具有獨特意義。而不時闖入的房客胖女
孩，既是整齣戲節奏的喜感調劑，也成了兩人關係無聊或緊繃時的
救命緩解──連她們自己也意識到這一點，而更感受到彼此關係的
絕境。最後兩人卻又做了一次角色翻轉，將個案的困境提升到質疑
／顛覆身體與心靈的性別定位。整齣戲從內到外的大膽尺度、獨特
角度，發揮了寫實劇場的震撼力。兩女孩一個以接客為生、一個失
業的角色設定，更是編劇關注多重弱勢人物的細膩用心。在這麼親
密的劇場裡演這麼親密的戲，三位質地迥異的演員也功不可沒。

身為異性戀男性看到這麼挖心掏肺的女同劇場，有自然共鳴的
部分（所有情人關係的共通之處還真不少）也有如看探索頻道詫見新

知的部分，不過許多不足為外人道的掙扎，是任何概念理解或立場選擇無法取代的，那就是劇場可以，也必須站出來的時候。謝謝簡莉穎。

第四週：劇場作為社會公器

　　一個是文藝青年的對鏡思索，一個是知識份子面對權力與文明的挑釁詰問，女節第四週的兩齣戲，展示了兩種迴異又互補的創作面向。

　　由台北藝術大學畢業生組成的「焦聚場」，推出《搞不好我們真的很像》。兩位主角，一個女生男相、一個男生女相，兩人幾乎一式一樣的中性打扮，目的不在討論性別、性向，反而是以夢境般的迷宮邏輯，傾訴生活的瑣細煩惱。姜睿明以男女雙聲道，稱職地從事電話詐騙的工作；趙逸嵐則不斷演練不同角色的台詞，在成為演員的渴望中，尋找自身的定位。而另一名嗜睡的女孩，為整個夢的氛圍定音。帶著悠閒距離的精巧角色扮演，幾乎對表演本身有種嘲哂的態度，反映出沒有包袱的年輕世代，既無須為性別性向所困，卻也對外在世界冷感，沒什麼好對抗、好奮鬥的，也沒什麼好痛苦、好焦慮的。夢是最好的邏輯，因為現實的網絡他們也毫不在意。性向問題以這種不可承受之輕的方式呈現出來，不知算不算前一代社會革命的成功？

　　來自香港的馮程程，則以《誰殺了大象》反思殖民式權力結構下的官民對立，上推至進化論與帝國侵略的因果關係，內省到自我的聲音如何在這震耳欲聾的時代中發聲。三段式結構井然，由外而內。第一段是四位警察面對一隻大象的無措，進行百般揣度，暴露權力對自然生發的造物與行為的驚恐，必須以不斷加強的堅甲利兵來自我防衛。大象可以是自然，可以是人民，可以是思想。荒謬的恐慌是喜感的來源，諷刺犀利，針針見血。第二段是兩名警探對大象的審訊，猶如國家權力對異議份子的壓迫性質問。第三段則是一名女子的密室獨白，最後她打開所有的窗戶，但窗外傳來的卻是坦克般的轟隆之聲。

　　馮程程近年與前進進同耕「新文本」的足印，對這個作品的

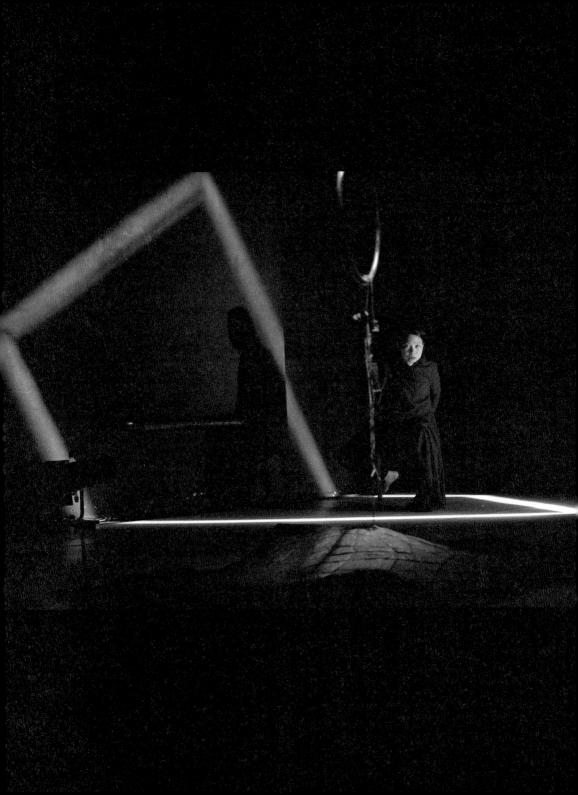

形式與視野，產生決定性影響。第一段劇作家不規定角色與台詞分
派，旁觀敘事與主觀話語自由出入，也得以自由變換場景、從容轉
折於現場經驗與理性分析之間，讓劇場飽含思辨張力。相對於第一
段節奏的活潑跳宕，第二段審訊的壓抑，第三段獨白的荒涼感，將
視野從公眾逐漸迫近內心。逐段之間，李希特（Falk Richter）、邱
琪兒、品特、貝克特的痕跡，歷歷在目。然而馮程程的關懷既全球
視野，又緊鎖香港身為一再被殖民、公民權被剝奪、自然讓位於發
展的現實處境，甚至在理論運用和連結上較前人更激進、更大膽，
畢現劇場作為社會公器的膽識。

　　四位香港演員的口齒鋒利、力道收放自如、整體默契極佳，有
如編舞與音樂演奏的精密控制，在一片空台上體現出演出的質地。
但在劇本由熱鬧轉向壓抑與沉靜之際，節奏逐漸低緩，語言逐漸抽
象，焦點也開始渙散。或許在導演手法上必須有更大的創意，才能
免於舞台能量漸趨微弱的問題。

　　誰殺了大象？顯然是你是我，是你我豢養出的集體意識，代勞
了我們的公眾事務，讓我們自掃門前雪地安心做個宅男宅女。大象
已死，觀眾猶生，這樣的作品把女節的視野與美學，都提升到一個
更開闊的高度。

兒童劇的未完成革命
《長大的那一天》

　　台灣兒童劇場長期綜藝化、愚騃化的傾向，跟這個社會對小孩，以及對藝術的狹隘概念有關。從無獨有偶、偶偶偶等幾個偶戲團的兒童劇開始，想像力與美感才有機會成為創作的主軸。2012年牯嶺街小劇場，由飛人集社周蓉詩和石佩玉合作的親子劇場系列（前一部為《初生》），探討「長大」的主題雖不新鮮，表現手法卻頗饒意趣。

　　《長大的那一天》從小女生、小男生談戀愛，希望趕快長大可以結婚的前提出發，一開始便打破將兒童與愛情切割的道德潔癖。利用他們對「長大的那一天」擬人化的想像與誤會，展開尋找的旅程。經過半男半女的怪人、釣人魚的鳥人、手持翅膀的飛行，最後來到森林之王──一個嬰兒面前，完成長大的願望。

　　演出最突出的是表現形式。透過布袋偶、面具，加上光影戲的手法，讓畫面不斷穿梭在想像與真實、大環境與大特寫之間。現場操作的光影技巧，包括演員直接手持電筒照射模型而創造的皮影效果，和其他的正投、背投影像疊合轉換，創造了一個流動的精彩繪本。配合現場演出的音樂，人物在故事中冒險的同時，觀眾也同時

在享受另一種美感的冒險。

　　所有的橋段編排，都跟成長的議題相關。頭戴正反兩個面具的半男半女，表現小孩對性別區隔的迷惑；把美人魚釣出池水、讓她們長腳的段落，則暗喻成長中捨棄與再生的艱辛。拿著不是自己的翅膀飛翔，倍感吃力。而森林之王是個蠻橫的嬰兒，也象徵自然／命運的反覆無情不可捉摸。最後我們發現敘述者就是那個長大了的小女孩，又像小木偶變成真人一樣，把這個想像故事連結到我們眼前的現場／現實當中。

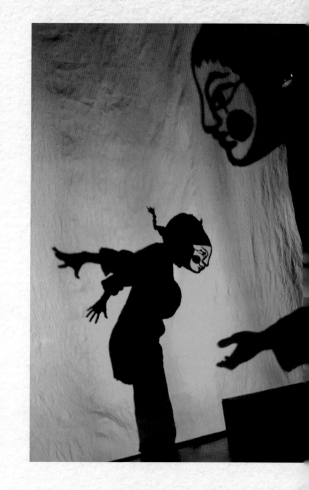

　　然而，一方面是由於主角皆以布偶與剪影方式呈現，觀眾無由感受到他們的內心變化；這些段落由於多以象徵的方式傳達寓意，卻沒有機會把寓意掘開，讓觀眾和劇中人領會，乃至辯證這些頗關緊要的主題，從而留下了許多不解之謎。謎可以不解，但也喪失了讓這個冒險故事跟觀眾（包括大人與小孩）深入交流，甚至衝撞的機會。包括鳥為何被懲

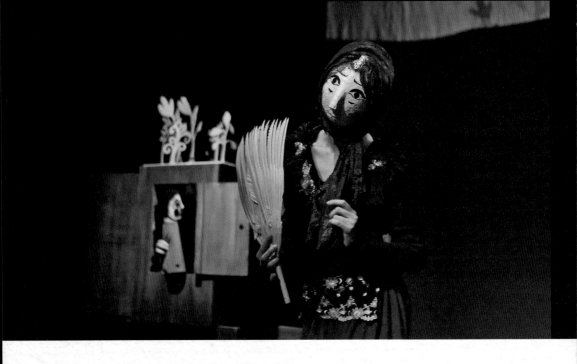

罰後成為鳥人、人魚長出人腳卻彷彿是一種進化？半男半女的怪人除了觀奇效果，給男孩女孩到底留下什麼影響？嬰兒可以成為森林之王，那為什麼每個人都還要長大？而最關鍵的——當兩位主角終於長大時，他們只因感覺身體突然變大而不舒服，便直接要求恢復原狀——我們所謂的「長大」，不是內在的意義更勝於外形嗎？「長大」的議題為何在這裡如此淺嘗即止，就輕易放下？

由於情感未能隨故事進展累積，顯得每個段落的情調相似，意義輕重難分，也造成節奏上的缺乏變化。只留下詩意與美感——當然，這已勝過多數的台灣兒童劇製作，但是，這顯然有話要說的作品，卻因說得不清不楚，而仍然停留在封閉式的寓言情境中。就這點而言，這個故事仍有繼續發展的空間，也才有可能對台灣兒童劇場產生「質的革命」。

【物件劇場】

開放解釋權的兒童劇場
《深夜裡我們正要醒來》

看兒童劇場經常的困擾是，台上又講又唱，滔滔不絕；台下小孩也跟著指指點點，同時大聲回應；而一旁的父母則不時心懷歉疚地喝令小孩：「噓！小聲點！」

2015台北兒童藝術節在中山堂光復廳演出的《深夜裡我們正要醒來》，卻是一次完全不同的經驗。整個演出的主角是物件，沒有小孩，甚至也沒有大人——有演員／操偶人，但就沒有人物。

觀眾席成L型，圍觀一個凌亂地堆放著玩具和家具的房間。一開始，發條玩具在黑暗中自行移動：恐龍、機器人、動物玩偶、挖土機、小汽車，還有西洋棋盤上的棋子，有的發光、有的出聲。接下來，一個黑色垃圾袋滾進來，吞噬了帳篷、桌椅、所有玩具，越滾越大，最後吐出兩個奇形怪狀的多角黑鬼，兩個黑鬼又跟另一個綠色垃圾袋作戰。黑鬼們隨手取用燈罩、椅子等等物件作為衣飾或武器，再三改變造型和彼此互動的方式。其間，有吊掛的衣服飛行，有螢光燈亮起造成的黑光劇場，旋轉彩燈球造成的光點，也有頂著頭燈的模型火車巡行，讓所經物件在整個空間造成巨大的移動剪影效果（這部分類似日本藝術家桑久保亮太Ryota Kuwakubo曾在

台北當代藝術館展出的〈點・ 線・ 面一十番目之感傷〉）。

　　一如《玩具總動員》，構想從主人不在、玩具作亂的前提出發，卻有了全然不同的向度——《玩具總動員》以角色之間的互動為主，講的還是擬人化的人際關係；《深夜裡我們正要醒來》幾乎放棄敘事，運用偶戲、物件劇場、光影戲、黑光劇場、默劇、舞蹈等不同手法，讓物件的聯結、重組、互相作用，形成不斷變化的造型和動態，開發純粹的視覺感官經驗。

　　由於空間和物件緊扣日常生活，遂激起小觀眾隨機反應，甚至賦予解釋。既然台上無言，大人也無須壓抑小孩的聲音，觀眾席間詮釋此起彼落，互相呼應，有如社會集體構成的辯士劇場：「那個棋子在動！」「牆上也有東西在動！」「我知道，那個帳篷裡有人啦！」「它把所有東西吃掉了！」「是垃圾鬼啦！」「那裡有線在拉！」「看窗戶後面！」「呵呵呵！」「啊！」「有人下來了！」

　　國內兒童劇場綜藝化傾向嚴重，故事編排更難以避免說教，少見無語言、非敘事的作品。《深夜裡我們正要醒來》的時空前提明確——一個孩子的房間，足以激起兒童好奇心，當黑暗之門開啟後，卻讓想像力馳騁，可以自由詮釋。不待演員走進觀眾席、或和觀眾機智問答、或讓觀眾傳遞物件，互動參與自然發生。而隨著觀眾之不同，不同場次的觀眾也會共同經歷各自的詮釋之旅。不知這是否創作者所預設，但我第一次感覺到，和一群不同年齡層的小孩一起看戲，是多麼開心的經驗。所有人全神投入，大人喜孜孜地觀察孩子反應、和孩子對話，他們和表演者共同創造了這個演出。

　　創作統籌曾彥婷（河童）是再拒劇團的主力之一，先前在超親密小戲節及madL替代空間都嘗試過「無人物」的純物件劇場。但在實驗性、跨領域的小劇場脈絡下，觀眾過於嚴肅，那種冷調的幽默與詩意，往往令氣氛緊張而不知所措。反倒是在邁出兒童劇場的初步

嘗試時，獲得兒童觀眾的熱烈回應，產生了出其不意的激盪。《深夜裡我們正要醒來》的出現，或許可以提供更多志在開拓藝術領域的前衛工作者一個示範——既然著眼在劇場的未來性，最理想的觀眾可能正是下一代。更何況，國內兒童劇場的主流美學，也亟待革新。

【老人劇團】

歷史縱深下的生命之詩
《小丑與天使》

　　創團已達20年的「魅登峰」，是台灣第一個老人劇團，雖歷經不同編導，仍多以寫實風格演出生活故事為主。2013年的《小丑與天使》也不例外，以一位化身小丑的說書人串場，勾連起11個人物的愛戀情結與生命情境。以台南安平樹屋為演出場地，雖基本上仍侷限鏡框舞台模式，但情節已緊扣樹屋及其周遭環境而孕生。

　　觀賞魅登峰的演出，最吸引人之處是演員的個人魅力。或由於駐團編劇李鑫益針對演員特性量身打造之故，每一個角色無論出場時間多寡，性格都十分鮮活。他們的狡猾、嬌嗔、沮喪、戀慕、死纏爛打加上連哄帶騙，或歌或舞，都毫不扭捏。看到這些熟年男女個個困擾於不同的情感問題，或是懷才不遇的苦悶，或是互相慰藉的溫情，在每位演員臉孔身姿中，流洩出遠超乎劇本言詞的底蘊，令人會心玩味。真實，果然是最精彩的戲劇。

　　導演張雅鈴在調度上也別出心裁。一些不同時代的幽靈（如清代官吏、日本傳統女性、或外國船長）無語漂浮在場內場外，甚至樹屋上方透天之處，隔著時空互戀，為劇情中一對對佳偶怨偶，打開歷史縱深的隱喻互文之窗。舞台上經常呈現多焦點敘事，卻有條不紊，瀰漫著娓娓道來、同步流動的生命之詩況味。加上佛朗明

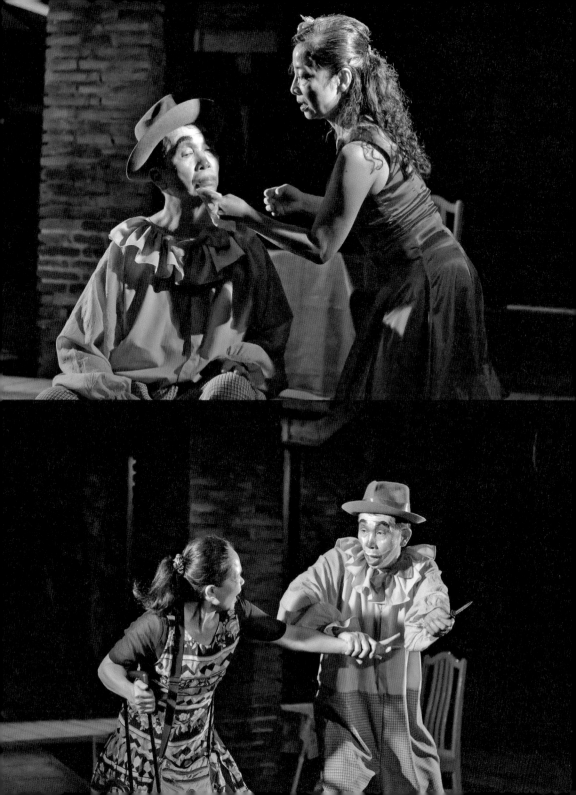

哥、Cats、國台語演歌的扮演穿插，既凸顯人物的心聲，也益增表演的趣味。結尾讓美麗的天使／紅衣女郎走入觀眾席中杳杳消失，點到為止的出軌情感，在含蓄中飽含張力，更是餘韻無窮。

導演雖然用心，演員雖然迷人，整體演出卻難脫業餘的氣質，原因為何？雖已演到第二場，演員台詞丟接、進出場時間點，乃至與音效的互動上，都不時呈現落拍的片刻尷尬，顯示彼此雖有情感默契，演出技術的熟練度仍嫌不足，需要更多時間投入實地排練（包括技術配合），才能在藝術的完成度上真正成熟。

每次觀賞國外的熟年表演，如碧娜鮑許 65 歲以上版本的《交際場》，或是比利時當代舞團的《梔子花》，都再再提醒我們，老人劇場實在可以更大膽跨步。當然這需要導演／編舞的膽量與視野，更需要表演者的紀律和心力。魅登峰的最新作品，再度證明了年紀與歷練是千金難買的表演實力，值得期許他們更上層樓。

【跨文化劇場】

茫然世界的感官印記

　　法國導演法蘭克‧迪麥可Frank Dimech 從2010年起，每年一齣和台灣演員合作的演出，取材既有劇本卻大量即興發展，凸顯演員的個人特質，展現出殊異的成果，可說是台灣眾多水土不服的跨國合作之外，特別值得期待的一種合作關係。

2011牯嶺街小劇場跨國合作《沃伊采克》

　　《沃伊采克》（Woyzeck）這部劇場經典很難但極有吸引力，劇本提供了無數可能，是當代西方導演必導的作品。由法國導演法蘭克‧迪麥可執導，一群台灣演員演出的《沃伊采克》別有新意，把牯嶺街小劇場從一個僅裝置了窗戶和尿斗的空的空間，經過連串沉默的爆炸，最終變成一片泥濘。一個大頭兵被社會踩踏、被女人背叛的悲劇，不按慣常劇本順序，也不按牌理出牌的表現方式，十足感官性地呈現出來。

　　感官以什麼方式不斷摔耳光在觀眾臉上？一開始，沃伊采克就全裸現身對觀眾囈語；沃伊采克的同袍（真的兩人共一條床單）安德列斯忽然和他赤身相擁；穿高跟女鞋的中年男醫拿皮鞭SM一般拷問

沃伊采克；穿西裝的猴子忽然露出屁股。除了身體的，還有不斷從空而降的泥沙，以及雨水；玻璃突然從窗外被狂暴地擊破，碎片滿地；以及盲眼小孩在劇終前，極其刺耳的尖叫。那叫聲恐怕將追獵每一名觀眾直到一夜又一夜的夢裡。

　　每一個片段的光影、空間、人物擺放的位置，以及他們的動靜，都充滿意味深長的細節，提醒了我們，一個精彩的演出是由無

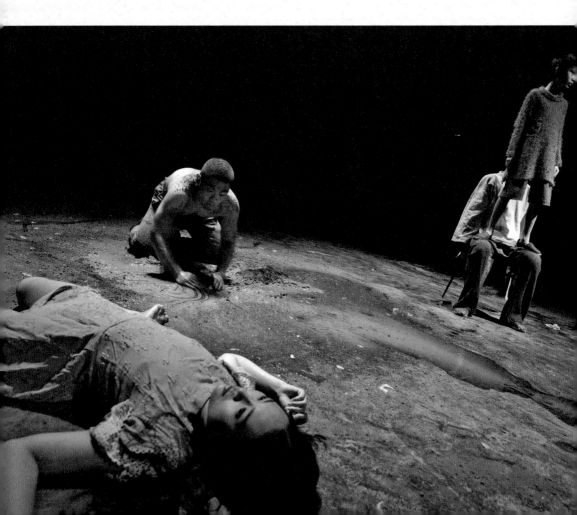

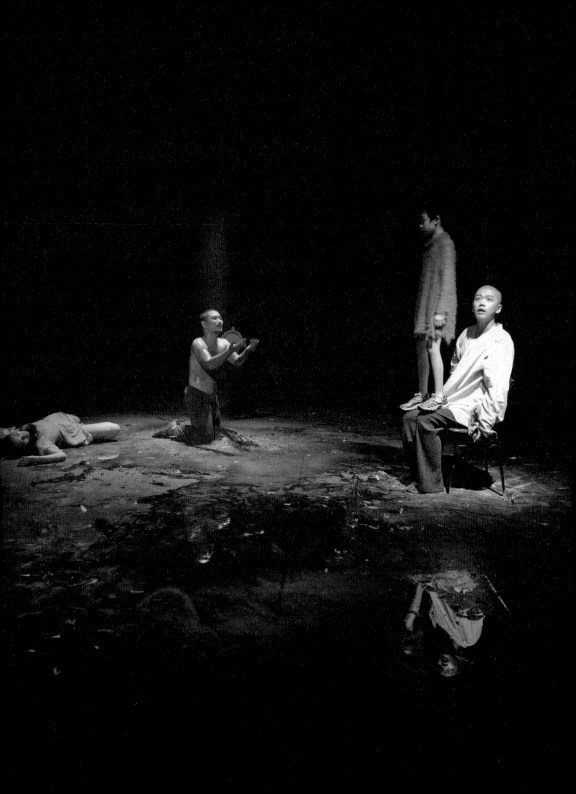

數細節砌成的：沃伊采克食指和無名指併攏、其他三指迸張的手勢，以及不時努力抓卻永遠抓不到的背癢；倒立完的歌手突然對著觀眾比出機關槍射擊的答答聲；小孩必須踮腳，才能對著太高的尿斗小便；或是安德列斯離場時，竟順手把他頂在頭上半天的紅酒，帶給沃伊采克的情敵一飲而盡……。處處彰顯著這齣戲的主題：生活的殘酷、無情，與隨處隱含的暴力。

最傑出的一點：這不只是沃伊采克的悲劇，也不只是一場情殺始末。每個人物都陷在存在的茫然之中，不論是呼風喚雨的上尉、風流倜儻的鼓樂長、風騷的鄰居瑪格麗特、壓抑的安德列斯、或是酒店的女裝男歌手，都跟沃伊采克一樣，有著對世界、對命運不知所以因而也無從控訴的茫然，以及發自深心的憤懣。在每個人物的眼神裡，身體的姿勢裡，他們出現和消失的節奏裡，他們自虐或彼此凌虐的痛快裡，茫然無所不在。讀劇本我們容或明白這一點，但實際執行上，如何讓那些內在困頓與天外妄想的詞語能夠與人物的真實性無所扞格？卻是一大難題。比起導演去年壓抑偏執的《孿生姊妹》，《沃伊采克》顯得更豐富也更大膽，中文的使用也在風格化與自然口語間，找到坦蕩的平衡。導演緊緊抓住、深深掏出每位演員的個人特質，居然立地成就了將近兩百年前一個德國劇本的台灣肉身。

2014 後樂園練習《愛情剖面》

國家劇院實驗劇場，法蘭克・迪麥可再度與台灣演員合作。《愛情剖面》結合兩個文本，事實上是挪十八世紀法國劇作家馬里沃的《爭執》，來給當代英國莎拉肯恩的新文本《渴求》作為情境的張

本。與前三齣作品《攣生姊妹》、《沃伊采克》、《Preparadise Sorry Now》的一貫張力不同，此一構思有其大膽之處，卻也由於前後文本的割裂與對比，在一次詩性的突轉之後，造成邏輯斷錯，反而讓後半的《渴求》變得鬆散乏力，再也收拾、凝聚不起來。

　　《爭執》的構思奇詭有趣，徹底發揮馬里沃將人物視為白老鼠的興趣。一對彷彿《危險關係》中充滿心機與情感糾葛的熟男熟女，檢驗兩對遺世豢養的青年男女初試愛情的反應，來驗證「男人還是女人先變心？」的假設。由世故者操控的愛情實驗，酷似同代的莫札特／達彭特《女人皆如此》。而《爭執》更有趣的是，兩對青年男女皆未經人事，在幽閉的環境成長、相遇，有如身處伊甸園中。不同的是，亞當夏娃只有一對，所以沒有背叛的問題；而馬里沃的伊甸園則多了一對男女，憂患於是誕生。雖假託伊甸，事實上馬里沃已帶我們進入後樂園的犯罪時代。

　　馬里沃的喜劇以善於折磨劇中人著稱，《爭執》的殘忍實驗，對當時的觀眾恐怕也太超過了。1744年的首演遭遇慘敗，卻十分合乎今日的品味。法蘭克的導演手法將這種殘酷發揮到極致。迥異於原劇設定青年男女皆著白衣，他讓第一對男女全裸上場，而且四肢匍匐，發出獸吼，顯然是把他們塑造成「野孩子／狼童」（同樣也是18世紀的熱門主題）。對比兩對熟年男女的華服、假髮、滿身白粉的矯飾，青年男女之樸素猶如原始人類，伊甸的隱喻更不言可喻。由於不通禮教，他們的反應皆突兀而強烈，彰顯出導演所欲傳達愛情的熾熱非理性，為下半場的《渴求》鋪路。對觀眾而言，演員的裸體和他們的野蠻更同樣具有侵略性。而兩名男子以身體表達親熱的

友情，更敷陳了原作所無的向度，讓所有的欲望可能性都在蠢蠢欲動。尤其前半場的燈光幽微至極，賦予有限的演出場地不可測的深度，也彷彿人物心理的蒙昧晦暗，更有如觀眾也是透過兩位世故男女的眼光在偷窺，實在是大膽又成功的設計。把劇中倒映的溪水，直接設定為第四面牆的立面，人物不時對鏡出神，更彷彿觀眾是透過偵訊室的玻璃，單面透視實驗的成果。

當兩對青年男女互相遭遇，關係陷入僵局時，導演跳過了原劇的結局，直接讓演員換裝改台，進入當代的情感大觀園。除了賴玟君飾演的失意戀人，直接從前一個角色的憤怒連結到莎拉肯恩的台詞，其他角色多有所轉換。由上半場的有人全裸、有人華服，下半場則多為半裸（上半或下半），每個人陷入感情困局的各自獨白當中。少數的互動建立在，兩名男性戀人的肢體暴力，以及當懷孕的女子哭泣不已，偶爾有人伸手撫慰。《渴求》原劇設定四名演員繁複的多聲交響、情節暗喻，被拆解為八位演員的孤獨囈語。伊甸園在熾白的燈光下變成光禿禿的荒原，而人物在其中即使靜止不動，也像在漂流。相對於《爭執》強烈的情節性，這幅「去故事性」的當代愛情失樂園，或許正是導演想要訴說的主題。然而這樣缺乏變化的圖景，也讓莎拉肯恩充滿矛盾的話語，迅速失焦。迥異於十八世紀想要為人類行為尋求公式的理性主義，省略《爭執》的結局，其實是把解答放在莎拉肯恩的憤怒、不安、失落當中。然而被拆散了的《渴求》，內裡的辯證性隨之失去，反而被化約成一種情緒而已。得失之間，恐怕還可以好好計量。

另一個值得關心的問題，是語言和語言的表達風格。法蘭克的

作品始終要求演員以「咬牙切齒」的方式吐詞。這種處理台詞的方式，法語與中文造成的效果其實相當不同。在《爭執》開場，陸弈靜和應蔚民飾演的貴族如此咬文嚼字，配合他們誇張的衣飾，有種角色和演員雙重都在刻意扮演的趣味；「野孩子」們的咬牙切齒，也有種掙扎著找話說的文明陌生感。可惜的是，這些野孩子居然口吐「何方神聖」、「迷倒眾生」、「激動不已」、「閃閃動人」這類文雅修辭，整個情境完全被打破。馬里沃的優雅修辭，在當時的表演風格（素淨白衣）中或尚可接受，但讓現在這群小野獸這麼文白夾雜，只有「彆扭」可以形容。由於導演不通中文，很難確定他能否明瞭這種違和感受的分寸。跨國合作中，導演對語言的新鮮感可以載舟，亦可覆舟，最怕是沒有意識到現在這舟是正是覆。尤其當進行到《渴求》，演員的口條瞬間因文本的口語化而流暢起來時，也很難確定這是一種刻意改變，還是一種無法控制？導演為我們檢驗了愛情的實驗，那麼語言的實驗呢？

直接暴力與間接暴力
《二樓的聲音》

　　年輕劇作家胡錦筵《二樓的聲音》劇本寫作於江子翠捷運殺人事件之前，2014年7月由「集體獨立製作」推出的演出看來卻格外怵目驚心。畢竟，無差別、無動機（以「無聊」為面具的「動機」）的殺人，不始於此時，也不終於此地。戲劇，卻仍然這麼努力地，試圖辨識出每個人物的差別與動機。

　　導演譚鈺樵將戲劇的三幕放在捷運站後 mad L 兩個樓層的三個空間。將空間的狹小轉化為戲劇的必要，讓父母的晚餐對話與樓上的少年施虐同步發生，聲音與動線彼此穿透，並安排觀眾分成兩批，看完再彼此交換。第一二幕便這樣被拆解成並時演出，但事實上，只有父母對話的戲劇時間完全同步於真實時間，樓上房間的段落卻是一長段日子的蒙太奇跳躍。兩邊的同步表演，讓父母段的真實時空也魔幻起來，成了夜夜如此的重覆煎熬。

　　在樓上房間展現的是三名無聊、衝動的少年對一個少女長期囚禁、施虐的直接暴力。善用拉門、走道與燈光，半隱半現的施虐過程顯得更加殘酷。少年彼此間的衝突、個別與少女的關係，處理得層次分明，間歇洩漏的丁點善意和毀滅衝動之間的拉鋸，造成極大懸疑──故事隨時會朝向不同的結局奔去。

父母在餐桌對話上展現的卻是間接暴力。母親是音樂老師、父親是力爭上游的上班族，他們隱忍樓上不時傳來的騷亂聲，也在報警或是上樓制止之間徘徊擺盪，卻被名譽、社會位階和利益所綁俘，終究無所行動。但這樣的壓抑，造成兩人之間的彼此怨懟，他們基於自私的寬容、袖手旁觀，更是導致事件不可收拾的主因。劇作對於冷漠＝幫兇的批判，昭然若揭。間接暴力和直接暴力同等駭人，或許是這齣戲令人最為震撼之處。

但是，父母到底是幫兇還是元兇？這也是捷運殺人案後大眾面對兇手父母的最大爭議。本劇的少年群聚壯膽來發洩衝動，但成人群聚時則更為畏縮。最後母親報警，並舉家逃逸絕跡，正和鄭捷父母的撇清關係，如出一轍。父母之間的內在暴力對峙，很難簡化為兒子施暴的唯一因由；但家中偽善、功利的氣氛，的確讓小孩覺得「無聊」，而把壓力轉化為找軟柿子發洩的衝動。這不是療傷，而是把創傷越挖越大的自毀行為。

第三幕將兩群觀眾合併，躍入十四年後的時空，展開死者姊姊的報復。出獄的中年兇手與姊姊相遇，揭露當年她對妹妹的宰制，也清楚展現，受刑終究無法改變罪犯的人性。姊姊的尋死有如贖罪，但當姊妹在死後相遇，仍然無法和解，妹妹當初是否自願留在少年家，也依舊真相成謎。全劇戛然而止，看似封閉的劇情結構，卻在意念上更加開放。這一收一放，展現劇作者的高明敘事技巧，卻也露出了底牌——第三幕暗示了少女曾遭姊姊性侵，呼應了前一幕指出少女長得像少年的母親，貫徹了亂倫的脈絡。少年和少女都逃離親人卻陷入更大的災難，讓受害者和加害者似乎同病相憐。但

這種安排，把社會問題歸結於原欲或原罪，看似指向無可迴圜、無可挽回的巨大宿命，卻讓整齣戲在社會問題或人性深淵之間，搖擺不定。開放性結尾留下不確定的更多可能讓觀眾尋思，卻也迴避了劇作者的真正判斷。什麼都說了的時候，最終也可能等於什麼也沒說。

　　父母家亂堆的老字畫舊擺飾，姊姊家整齊的壁花，見出整個製作相當精緻，將現實環境細密鋪排成可信的劇情空間。極近距離的演出，讓演員的真實情緒帶給觀眾強烈的壓迫感，效果絕佳，只是部分演員（如母親）因演出超齡角色而用力過猛，也更難以迴避。林文尹飾演出獄的中年罪犯，雖然造型和之前的少年演員有頗大差距，他結巴的口語和睥睨的眼神，演技卻極具說服力。飾演姊姊的黃郁晴，在仇怨與善意間曖昧飄忽遊移的微笑，也令人回味無窮。作為「集體獨立製作」的創團作，這個組合令人繼續充滿期待。

學院導演的實驗困境
《紅色跑車》

　　一個出身台北藝術大學戲劇系的團隊，一齣銳意實驗的戲，看來擁有無限可能，結果卻是一次慘烈的失敗。

　　2013在牯嶺街小劇場二樓演出的《紅色跑車》講述七個陷入生存困境的人物之間，偶然或必然的連結。遊蕩的少女、賣場專櫃櫃員、水族館的老闆、男女通吃的pub浪子……等等。他們夢想在紅色跑車內馳騁，卻猶如身陷水缸中的魚群，吐著自己的泡泡，無路可出。

　　全劇統一的表演風格，便是肢體劇場與寫實表演的雜糅。在日常的相處交談中，不斷讓演員「變身」成為怪魚。他們模仿各種魚或海洋生物的肢體動態，或屈臂扭身、或在地上爬行。然而，演員概念化地擺出這些姿勢，只不過是從一種慣性的身體，換成另一種慣性而已。動物性作為演員／導演用來詮釋角色的狀態，卻並未提供更多觀點或感受，反而讓人物可能的複雜性窄化為單向的圖解。

　　再加上演員說話吐詞，經常刻意經營，時而放到極慢、或字與字間留白。這非但無法呈現動物天然的不同速度感，反而與動物的野性背道而馳，處處突顯鑿痕。人工化的語言加上圖像化的身體，

固然解構了寫實的劇情，卻因彼此矛盾，而讓觀眾疏離到底。

更大的問題是，在一個仍然寫實推展的劇情裡，演員突然張牙舞爪變身，身旁的人卻彷彿毫無所覺。這造成每位演員封閉接收的感官，只能自顧自表演，少了互動回應，也失去了劇場最可貴的「當下真實」。

空間的處理讓困窘更為嚴重。在不算大的牯嶺街小劇場二樓，後方搭起了雙層鋼架，左右兩側也有鋼架作為屏擋，還有幾個過度巨大的木箱經常有勞工作人員無謂地搬來搬去，留下的活動空間極為侷促。或許這是導演或設計要求的封閉感，但當七位演員全部擠在台上，面朝觀眾、隨音樂節拍抖動他們的動物姿勢時，只剩下表演者又要放恣忘我、又要小心維持不要彼此碰撞的尷尬。

這也恰恰反映出學院導演／演員／設計在創作實驗中各自為政所導致的尷尬。因為台灣的戲劇教育以技能訓練為主。演員的肢體靈活，可以寫實可以意象，可以演人也可以模仿蟲魚鳥獸，但是缺乏發乎自我生命的「內在驅力」——而這必須靠長期對內在意識的省察與修練，方可能開掘出。葛羅托斯基的名言：「如果在一個形體動作之前，沒有其內在驅力存在的話，那此一形體動作就會變成一個因襲慣性的動作，變成僅是一個姿勢而已。」恰似《紅色跑車》從導演到表演的註腳。

學院導演的實驗中，經常為解構而解構，為疏離而疏離，儘管梅耶荷德的生物機械論、阿鐸的殘酷劇場、或布萊希特的陌生化效果，都可能隨時被召魂，但背後空洞淺薄，無法啟人深思，只留下

斷錯的舞台片段。同樣的理論可能激發南轅北轍的結果，單一實驗某個概念，而無配套，可能就像魯莽的革命一樣，造成的不是自由解放，而是無辜傷亡或荒唐暴政。團名「不畏虎」，年輕的傲氣可喜，但畏忌不是問題——有所畏忌，才能不大意輕敵；有時無所畏忌，才是真的問題。

【餐飲劇場】

追求劇場裡的真實——從《王記食府》談起

　　一代代藝術家不斷以不同的美學，重新定義真實。寫實主義、印象主義追求外在真實，浪漫主義、超現實主義追求內在真實。而劇場呢？這個媒介又正以什麼樣的方式，追求今日的真實？

　　在這個資訊頻繁交流的年代，劇場再也無法自滿於「以假亂真」的封閉世界。於是大家拚命將現實影像投射到黑盒子當中，又或是將取自現實的材質塞滿劇場——在台上填土、點火、灌水、開著車橫衝直撞，甚至撒尿，屢見不鮮，彷彿非如此不足以喚醒觀眾的真切觸感。而這一回，不是第一次也不會是最後一次，有人將味覺和嗅覺，當作劇場的實驗目標。

　　分別崛起於八〇和九〇年代的兩位劇場編導——王友輝和王嘉明，在2009年選了一間將開幕的餐廳，開起了《王記食府》。觀眾即是食客，看兩位大廚談笑風生，端出中西風味的一道道餐飲；後方的半開放式廚房中，七位演員則真正幹起了廚師兼侍者的行當。熱沙拉和冷湯挑動食慾、烤雞鮮嫩肥美、滷牛肉柔韌適中、提拉米蘇入口即化……不及備載。席間「二王」雖然作勢要較勁，卻只是點到為止，並無真正的競技意味。雖然話題偶也涉及廚藝與表演、

飲食與生活的關聯，卻都有虛晃一招的嫌疑。吃到一半，觀眾才悟到：不必期待戲劇性——這不是看戲，是在吃尾牙。我們來到的，不是劇場，而是現場烹飪節目；不必渴望心靈的飽愜，只消享受感官的滿足。觀眾就像住進總統套房的賓客，從容品味起生活的優渥，暫時忘卻紛擾的現實。當然你也可以說：還有什麼比口中的一杓紅豆湯更真實？

另一齣《鼻子記》搧動的則是味覺，演出為國家劇院實驗劇場的「新人新視野」系列之一。導演王珂瑤讓演員述說各自的味覺記憶，同時在觀眾席間施放各種香味，還在台上炒米。事實證明，鼻子和耳朵似乎無法同時開啟。我聞到陣陣米香之時，早已無法分心聆聽那娓娓道來的故事。

　　這兩個演出是大膽，但還嫌不夠犀利。我不由想起曾經真正打動我的幾個「感官劇場」。其一是 2003 年河床劇團在華山烏梅酒廠演出的《未來主義者的食譜》。觀眾必須爬過一條甬道，才能進入現場。坐在桌前以藥盒進食一道道迷你餐點，以試管飲用顏色詭異的果汁，極佳的口感和不協調的容器形成極大反差，雙雙考驗著觀眾的視覺及味覺。同時看演員從另一位演員的西瓜頭中，真的挖出西瓜來吃，或是從烤雞當中吸出柳橙汁，這是我經歷過最不可思議的感官劇場。

　　九〇年代大陸最搶眼的前衛導演牟森，1994 年在北京一所廢棄劇院中演出的《與艾滋有關》，也是一台烹飪戲。十三位沒有演過戲的詩人、電影導演、藝評家、舞者，在台上生火起灶，剮肉擀麵，做出一桌大餐。他們各自閒聊，導演則在監控室裡，隨機將某些內容通過擴音放給觀眾聽。其間有幾回，他們也放下手邊的工作，一起跳舞。只有兩名評論家不跳，繼續高談闊論，但我們聽不到他們在哈拉什麼。同時觀眾席間，有一群民工持續用磚砌牆。最後十三名知識份子拼好長桌，把熱菜一道道擺好，然後全數退場。民工走上舞台，數一數，不多不少，也是十三名。他們坐下吃飯，把飯菜一掃而空。

　　知識份子燒飯，勞動階級請用，這是何等動人的理想情懷。革命或許不是請客吃飯，請客吃飯卻可以是革命的一環。身為不跳舞、只叨唸的評論者，我或許想多了：吃飯聞香，是讓我們把眼睛閉起，或是打開？感官能夠開啟，還是蒙蔽我們的現實感？

以劇場為家？
不！以家為劇場

　　滿身酒氣的父親進門，跑了一趟廁所，然後進廚房，聽不清在和妻子壓低聲音爭執些什麼。然後兩人穿過客廳正在寫功課的小孩，一起進了臥室，透過毛玻璃，這次可聽見兩人清楚的大吵。母親衝回廚房，父親也跟過去，把門拉上，緊接著傳來的是一陣杯碗摔碎的聲音。小孩在作業簿上開始畫變形金剛。片刻安靜之後，父母平和地走出來，溫柔地問小孩要不要一起出去吃宵夜。小孩不答。父母於是顧自出了門。

　　如果這是發生在舞台上的一齣戲，面對多數發生在場外的風暴，可能會嫌等待有點漫長。然而我們就和小孩一起坐在狹小的客廳當中。我們就像家裡的小孩，聽著大人的隱瞞與爆發，爭吵與和解，無由參與，卻備感壓力。再拒劇團這場在公寓裡的演出，一開始便將觀眾投置在「家」的主題上，拉入每個人都曾經歷的漩渦當中。

　　2009年再拒劇團的《居＋：北新路二段80號4樓》連演14天28場，每場卻只能容十名觀眾，如同「活體互動裝置展覽」。就像六、七〇年代的美國、八〇年代的台灣，在某人的公寓裡演戲，這是

「環境劇場」的積極實踐。在劇場日益走向商業的時代，這樣不敷成本效益的演出，已經難得一見。然而，正是這樣的演出，讓我們得以重溫生活空間與演員的真實感。

從《奧瑞斯泰亞》、《哈姆雷特》到《玩偶之家》，從《竇娥冤》到《雷雨》，古今名劇每多聚焦於家庭問題。《居＋》格局雖小，卻企圖不小，打穿第四面牆，領觀眾穿梭在狹小公寓的不同角落，六位創作者端出了五道家庭習題。不同的人物關係——親情、愛情、主僕、前後屋主，甚至連房子本身亦開口說話，梳理記憶。難免受到德國當代劇作玻透・史特勞斯《時間與房間》的影響，《居＋》卻訴諸這一代台灣更生動的情感經驗。

我最激賞藍貝芝編導演出的那段《無枝 Nostalgia》，在公寓最狹小的一個儲藏室內，精簡呈現一名外籍佣人 Anna 的起居。她操著東南亞口音，在角落用餐，爬進儲物櫃睡覺。櫃中用燈泡點綴得像一所教堂，上頭貼著家人的照片。藍貝芝巧妙地以「吃飯」破題——外佣無法與家人一道吃飯，但自己吃飯反而可以擺脫佣人的身分，得享片刻自由。

雖然在真實空間演出，演員仍然瞬間轉換角色，化身綜藝節目主持人，要觀眾回答問題，好幫 Anna 完成去動物園看熊貓的心願。那些益智問答圍繞著外佣的生存權益與尊嚴問題，然而誰能答得出那些與切身無關的問題？例如基本工資為多少？佣人逃跑誰應受懲？外佣、同志、罪犯，何者不能捐血？等等。顯示多數觀眾對身邊外佣的生存處境，一無所知。

　　由於和佣人共處燠熱的窄室，觀眾更能感受到封閉空間的侷促，以及隨時被侵犯的心理暴力。例如門隨時可能無預警地被主人拉開。後來當 Anna 到隔壁房間照顧生病的「阿公」時，透過閃著紅燈的傳聲話筒，我們模糊感知到她在隔壁遭到性騷擾的情況，卻無能為力。如同父母爭吵的那一段，觀眾不只是旁觀者，更身歷其境地成了無助的小孩或佣人。比起有距離的劇場表演，更像電影鏡頭的近距窺伺，卻又比電影立體。以個體表達社會上普遍存在的處境，一間公寓實比大型劇場更有說服力得多。

另外幾段戲，包括男女情感的三段論法，有跨越兩個年代的親子關係，也有不同時空人物同時接到親人死訊的死亡奏鳴曲。這些段落都採取時間跳躍或並置策略，試圖將單一空間的表現幅度拓展到極致。還有一位創作者呈現的是家中的織品，包括地毯、椅墊、演員的服裝等，用靜態的物件呈現對於這群角色居家生活的詮釋。而燈光，沒有任何外加劇場燈，全都是現成的實物燈：日光燈、立燈、桌燈、冰箱內的燈光等等，完全由演員在生活中自行操控，卻錯落營造出不同的氛圍。

這間公寓乃是劇團團長的家。他們其實是在遍尋適合的演出場地不果之後，才起意以劇團成員共築一個「家」。這臨時的家匯聚了每位成員不同的家庭背景與個人經歷，成了一個新家。演出的意義，也在於團員對「劇場」此一共同志業的重新定義。難怪整個作品的安靜與喧囂，是這麼不疾不徐地進行，有一種回顧的從容和儀式的靜定。

我發現策展人劉柏欣也在戲裡演出母親的角色。原來，飾演母親的演員在演出兩天後，因身體不堪長期服藥，而在睡眠中意外過世。緊接而來的演出，只好由對戲熟悉的唯一旁觀者——也就是策展人披掛上陣。劇組在這意外變故造成的強烈情感衝擊中，力持鎮定地演出了結尾的死亡主題。而我發現，節目單上當初那位演員的感言，寫的竟是「Home…a long Silence」。那大寫的Silence深深攫住了我。我以為，這麼動人的劇場，或許正是對殘酷現實的最好回應。

探究失敗者的價值
《燃燒的頭髮──
為了詩的祭典》

　　2015初夏，再拒劇團用他們擅長的環境劇場、集體跨域創作方式，在台南安平樹屋與八十年前短促興落的風車詩社對話，並非事出無因。風車詩社成立於台南，從日本新感覺派接引法國超現實與象徵主義的源流，意欲掀起一場現代主義革命，卻被圍剿、被漠視，而湮沒至今。寫實主義與超現實主義的詩論爭，後來在台灣又重演了一回，只不過風水輪流轉，1930年代是寫實主義當道，1970年代則是超現實主義領航。超現實主義在日治與國民黨戒嚴年代兩度「來犯」，之間卻無絲縷關聯，也可見出台灣人的歷史是怎樣「被」斷裂。重啟風車詩社的時光寶盒，不但重啟了「寫實」與「超現實」兩極立場的對幹，更拉出歷史縱深，政治性地解讀了風車詩人的「非政治」主張，並與當前的藝術實驗掛勾，反思了「前衛」與「現代性」的弔詭關聯。

　　這反思本身採取的演出形式，即是一項既古老又新奇的實驗／實踐。再拒結合不同藝術家，運用舞蹈、舞踏、默劇、聲音藝術、裝置藝術、行為藝術、儀式等多重手法，徹底開發樹屋裡外環境，甚至將跨越水塘連接對街的天橋都涵蓋進來，讓觀眾俯瞰表演者持火炬步入周邊的民宅巷弄。現實／表演、寫實／超現實、歷史／當

下的辯證，得以多層次地開掘。

　　環境劇場不可避免的天候因素，在這次演出造成奇妙的加乘效果：歷經數日大雨，現場泥濘狼狽，畢現一個「失敗」的前衛運動的處境。一開場，掛著日文「哥倫比亞」的燈管招牌（據說是風車詩社創辦者楊熾昌愛去的酒吧），一顆大西瓜前、著旗袍的秦Kanoko在積水的地面悠悠醒轉，努力想要抵抗什麼身外之物，又像被什麼內在痛苦附身而強顏扭曲地笑著起舞，這情景就兼具了喚醒歷史、超現實感官情欲、殖民與異國風情等複合的意涵。

　　風車的諸多歷史及美學因素難以簡單化，開場前的文件展「渾沌・詞典」事實上便是以關鍵詞的方式，將演出段落的發想做一陳列，提點觀賞的角度：「薔薇蜥」、「暈眩」、「失敗」、「女屍」、「散佚」等等。觀眾被紅藍二色氣球引領，走向歧異的路徑。〈暈眩〉在國際歌聲當中，余彥芳像飛蛾一般繞著頂上的大燈泡旋轉撲跌，黃思農則從老榕的氣根間搜出一張張紙片，報出白色恐怖時期的死難者──也包括風車詩社的成員。風車當年以「去政治」、「超現實」為號召，這個段落卻揭露法國超現實主義者原初的左翼思想，並將這群去政治的創作者之現實際遇「再政治」化。演員灑地酒氣濃烈，讓奠祭的意味撲面而來，彷彿風車詩社強調感官的餘緒。

　　在另一個段落中，著西式禮服的演出者邀觀眾在巨樹枝幹上敲打、撥彈出聲響效果，卻遭牆外投擲進來的啤酒罐伴隨著對他們的前衛意識冷嘲熱諷，言語中不僅針對風車詩社，也針對今日的樂團、藝術家。然而，該如何擺脫「前衛不過是模仿」的詛咒？該如何審視「失敗」的價值？現代性的追求與擁抱「西化」的爭議，又在下一段對現代物質生活的歌頌與對「美國無線電工廠」工殤事件的描述中，凸顯了「現代性＝資本主義＝帝國主義」的愛恨矛盾。從白色恐怖到美國工廠，從國際歌到舞踏，台灣在西方、日本、與中國三重殖民意識之間輾轉反側的處境，在這個演出中被一一剝顯，然後又被風雨和泥濘全盤吞噬。

　　透過一場行為藝術表演，一張覆蓋人身的巨大白紙被紅與黑的顏料澆灑，迅速將紙身浸溼而四分五裂。有如血與墨的書寫，注定會碎裂，卻在肉身留下鮮明的印痕。觀眾走到天橋上，遠眺秦Kanoko倒垂貼附在樹身上，然後曳著一個紅氣球，在池畔狂舞，不時跌入水中。無須最終眾人持火把燃燒寫滿血與墨的白紙，這場池畔之舞已經達到祭典高峰，秦Kanoko每次在黃蝶南天演出中震懾人心的獨舞，隔了幾十公尺遠觀竟產生不同的意味。無論那是精靈還是冤鬼，是逝者或是來者，在遙遙的抖動下都成了同一種不安的火焰，有著自發性的追求，至精疲力竭方休。

　　或者這也是再拒為所有反叛的魂魄招魂，一場賡續紙上未盡革命的藝術全面起義，讓失語者發聲，再一次揮舞碎裂的旗幟，再一次拒絕，並再一次指出拒絕的是什麼。

老屋中的奇蹟
《海港山城藝術季》

　　缺乏專業演出空間的條件下，若用心經營，「場域限定」（Site-specific）的表演反而可以凸顯人文地理背景。就一個城市藝術節而言，2015 年 7 月，由三缺一製作的「海港山城藝術季」也算是因禍得福的一例。

　　所謂「藝術季」，事實上是發生在基隆市中心南榮路一棟五層住宅——前「魏齒科」——的三齣小戲。魏齒科是 1970-90 年代地方上知名的診所，魏醫師也曾是黨外運動知名的支持者。魏家於 1990 年代遷往台北，舊宅像睡美人城堡般原樣留存至今，櫥櫃、衣物、鏡子、飾件與收藏品一應俱在。房子本身就有故事；房子本身就是故事。難的，不是呼喚出昔日情懷，而是如何與今日的觀者對話。何況，藝術季的英文題目赫然是 The Story of Keelung。曾經在台灣歷史上扮演重要角色，而又漸趨混亂、頹敗，甚至被台灣政府與社會遺忘的這座港市，與這間老屋能有多少具體而微的呼應？

　　余彥芳的《遺棄之時》利用四樓的三個房間，兩個幽靈般的人物（田孝慈、曾歆雁）直接呈現被遺棄的不甘。黑衣女子在斑駁剝落的牆紙與滴落的漏水前，不斷仰望與滑跌，相襯窗外的落雨，屋內屋

外、過去現在就這麼聯結起來。那被漏水全身浸透的溼，甚至潑濺到觀眾，是小劇場最難得的貼身體驗。另一個幽靈隨衣櫃的衣物傾洩而出，不斷更衣，彷彿也在尋找更適合的身分，與更想留住的時光。兩人移轉到隔壁，花衣女子追問著什麼帶得走、什麼帶不走，而黑衣女子一逕蒐集著陶瓷人偶和塑膠玩具，最後終結於一扇打開的門，門後的房間有更多未及整理的雜物，彷彿在請求觀眾凝望以及傾聽。

　　若說《遺棄之時》以飽含張力的身體訴諸回憶的憾恨情緒，三樓的《二手》則試圖以敘事聯結基隆兼跨漁礦的城市性格。演員吳立翔在導演陶維均的搭配下，以房間現有的桌板當作舞台，現成的飾物與擺設（大理石球、磁鐵、釘鎚、杯子、塑膠碗、衛生紙、風扇、非洲木雕、風景掛圖……）營造一幅幅時而幽默、時而殘酷、時而詩意的物件劇場。情節是一個國中老師面對一個被霸凌小孩的無能為力。故事說得委婉動聽，物件的組合運用時而無厘頭般引人失笑，時而神采盎然令人擊節。不過基隆的場域特性在前半彷彿主角，卻在後半退至背景或甚至消失，只剩下小孩投海的港灣。為什麼要在一個「基隆故事」藝術節講一椿隨處都可能發生的霸凌事件？裡面占有要角的老師和父親角色，又跟基隆的興衰有何關聯？甚至這霸凌是否可能隱喻著基隆在台灣發展被擠壓到的邊陲位置？沒有任何蛛絲馬跡試圖交代。這則故事就像一尾滑溜的魚，溜進了燠熱的下午，又溜回了大海。

　　相較於《遺棄之時》對單一場景、單一情緒的正面呈示，《二手》營構海雨山風的立體氛圍，五樓《模糊的基隆》卻令人錯愕。這齣由

在地劇團「影劇坊」創作的兩女一男情愛糾葛，不但與題目和節目冊宣稱的「基隆＝鳥籠」的象徵缺乏有力比附，空間使用也漠視老屋的現有格局，反而大肆裝設，以俗豔的燈光和煙霧製造出所謂的「劇場效果」，完全失去與場地互動的意涵。尤有甚者，該劇從劇本到表演，都處於一種生澀的學生習作狀態，和前兩齣構思精緻、手法完熟的作品並列，距離比從幼稚園到研究所還遙遠。培植在地創作是美意一樁，但還沒學會走路就要送上戰場，委實也不是扶植之道。

在場地匱乏、資源拮据的情況下，三缺一劇團用一棟老屋製造了一則小小奇蹟。但是文化深耕不能每天期待奇蹟。基隆市文化局倘若能夠積極改善轄內專業劇場設備、挹注更多資源給藝文工作者，才可能成就一個近悅遠來、面子裡子俱全，可以讓基隆人引以為傲的「海港山城藝術季」。

【天體劇場】

暗夜裡的光天化日
《34B │ 177-65-22- 不分》

　　在北投「空場 Polymer」四樓的屋頂露台，一個全新的劇團「藍色沙漠 1.33：1」，在 2015 台北藝穗節推出他們的創團作。從團名到劇名充滿了數字代碼，或許不是想要故弄玄虛，而是因為要談的就是以符號遮掩才能苟活的一種生存狀態。就像他們每場開放 20 位全裸觀眾免費觀賞，嘩眾但未必是為了取寵，而是讓台上台下的裸裎一起提醒觀眾面對無所不在的社會禁忌與生存真相之間的扞格。

　　全劇以一個異女、一個同男居住的兩個並排的房間出發，鋪陳種種性與愛與身體的情事。異女住進了前伴侶的租處，憑著幻想度日；同男則頻頻跟不同人約砲，像一張試紙試出不同階層、不同身分、不同個體的性癖好與愛偏執。段落雖然瑣碎，卻憑著完全跳脫刻板印象的言行細節，引人入勝。加上不斷成為別人小三的姐姐、對自己身體自卑的女孩、喜歡聞腳又有潔癖的中產上班族，或是明知引不起對方興趣仍然渴望做愛的小 gay（這個角色甚至以生理女性演員扮演，在在打破慣性對性別的認知）……他們在劇中不斷穿穿脫脫，彷彿身分不斷變換，自我認同也處於焦慮不安當中。但所有身體袒露的細節，和所有做愛前後的相處，無不一再提醒觀眾，我們

從沒見過這些、或從沒認真面對過、品味過、思量過，即使這些在人生中占有多麼重要的分量，即使我們一生花了多少時間、多少精力在穿穿脫脫，在試圖找到適合的對象，找到恰當的姿勢。在可得與不可得之間，竟然有這麼一個演出，以演員的肉身為我們說了一次法——至少是給了一個說法，改寫了「日常」的定義。

巴索里尼曾在《索多瑪120天》當中，以對稱的古典美學拍出薩德侯爵的暴虐性愛想像，形式與內容的衝突讓主題更為豁顯。這齣戲也以2.35：1的超級寬銀幕（絕非團名所示的1.33：1標準銀幕）比例——以兩扇左右對稱的門（有時通往室內、有時開向室外），以及一道中央對開的簾幕（有時是窗簾、有時是三溫暖的帷幕），把當代人被掩蓋壓抑的情愛樣貌，毫無遮掩地陳列出來。在浩瀚夜空的掩蔽／俯視之下，這些私密的行為得以光明正大地「野外露出」，面對世人。背景兩棟十幾層樓、亮著居家燈火的現代住宅，恰成為最佳背景：它們是真實的，卻遮蓋了一切；戲劇是敷衍的，卻把真實挖掘了出來。

瑣碎，在超過兩個半小時的劇幅當中，逐漸呈現為慷慨，乃至偉大。如果說田啟元的《白水》是同志劇場的希臘悲劇，22年後童詠瑋編導的《34B｜177-65-22-不分》便是一台田納西威廉斯。時空有別，卻同樣激烈與溫柔。有時口語敘述先行，例如一段和刺青台客約會兜風的經歷，敘述那人把難吃的零食迎風傾倒在路上，敘述兩人不知往哪兒去只好選擇了汽車旅館，敘述那人一進房間先唱卡拉OK……然後扮演台客的演員才現身吻他。有時則是純粹的畫面在傾訴，例如互不相識的左右鄰居各自往復更衣，一同等車，互相碰

撞，動作錯雜重複彷彿不同時間的生活被重疊成了立體派繪畫。又
例如因尋同學不遇的女孩闖到隔壁家，兩個女孩在客氣與親暱的混
亂交談中竟全身脫光，對著鏡子久久不語的片刻，都散發出質樸又
迷人的詩意。

在首演當晚，開演前大雨如注，觀眾披掛雨衣看戲。演到一半
又跳電，在幾近全暗的微光中，演員卻繼續表演下去。各種惡劣環
境的不利因素，卻都成了這些行為必須突破的重圍，讓整齣戲的內
外行動合而為一。裸體的演員參差在觀眾席間，身為一個穿著衣服
的觀眾，事實上後來我是感到羞愧的。把自己遮掩得這麼好，無非
是掩飾自己的膽怯。最後當兩位男女主角赤裸地穿過觀眾，到後方
更廣闊的露台去遙指天際、或隨興舞動，他們已將舞台擴展到了整
個城市，讓觀眾在雨後返家的路上，感覺自己仍在這個瀰漫開來的
演出當中。

臨即性劇場的溫暖力量
《人魚斷尾求生術》

　　2011年10月，女書店在假日推出了《女孩斷尾求生術》，出身台北藝術大學與文化大學的四位年輕演員（朱倩儀、陳雅柔、賴玟君、廖原慶），連個團名也沒，以四壁的書架和櫃台作為背景，演出他們的童年生活、成長焦慮、性別認同、情愛渴望。一名男同志、三名各具特色但很難說是身材「標準」的女生，坦率直陳的對白與自傳色彩明顯的情節，讓人物個性成為演出最大的吸引力。在30位觀眾就塞爆的極親密空間裡，他們自在、風趣的表演散發青春劇場迷人的魅力。

　　「女書公休劇場」第2彈《人魚斷尾求生術》在半年後推出，類似的主題底下，增添了更多的想像色彩。同樣的四位演員，同樣的角色塑造，場景卻換成海底的人魚國。從人魚的觀點出發，談情說愛之餘，環保議題也公然浮上檯面。一開始的升旗典禮，國旗歌的旋律配上〈魚兒水中游〉的歌詞，竟然天衣無縫，也揭開政治諷喻的主題。透過一次次課堂教學和新聞播報，日本的福島核災、淡水的水泥堤岸，乃至「郝龍王」拆「王宮」的時事，都以海底世界大事的姿態現身。這不只是借題發揮，博君一笑，更延展出人類愚行會如何影響世界的生態觀點。

但是現實批判只是附加價值，這齣戲的重點還是情愛。比起《女孩》，《人魚》的情愛世界更多幻滅與悲悼。例如男同志用線上遊戲交友，巧遇他的偶像，最後發現對方的真實身分竟是女性，而沮喪莫名。又如女孩求得與她的白馬王子相遇，兩人卻話不投機。雖然人人可以向烏蘇拉（迪士尼動畫《小美人魚》中的貪婪女巫）求索願望，但願望的實現未必理想，我們卻已拿了自身寶貴的東西去交換。用「交換」行為來呈現成長的代價，巧妙而真實。最後當一個女孩拿名字交換，發現自己變成了烏蘇拉，才發現這能給予別人幸福的權柄，卻也必須承受最多的苦難。沒有幸福可以不勞而獲，而且沒有人是真正的幸福，這麼滄桑的結論，恐怕也只有年輕人說得出。

在周莉婷充滿聲效巧思的音樂推進下，整齣戲的進行情境跳躍、節奏明快，環繞觀眾四面八方的場景變化營造了流動感。結尾每個人自書架上取下一本書，從葉慈到陳雪，讀出幾段與「交換」有關的告白，與現場空間產生直接的連結，也讓演員個人的故事回歸到今與昔的眾生當中，這種心理的呼應竟喚起強大的溫暖，讓許多觀眾散戲後仍在書架前留連，不忍遽去。

「超親密小戲節」、「永康藝族」，和台北市藝穗節之類的環境劇場，利用現實空間的營業時間夾縫，找到讓劇場誕生的可能。這樣因時因地制宜的臨即性劇場，展現年輕創作者對現實與自身的省思，更得以和觀眾近距離磨練表演技藝。雖然不易轉換演出場所、也不見得有機會流傳，但這片刻暖和的感動何其真實，讓我們再度體驗劇場無可取代的力量。

為你一個人，開房間

你穿過旅館的走廊，有時會透過敞開的門，看到服務生在打掃；有時會聽到關著的門內，有些許動靜：電視聲、談話聲、喘息聲……旅館就像一個脫離地心引力的時空膠囊，一個我們日常生活之外的空間。你會不會好奇，門後面發生著什麼樣的故事？而回到自己的房間，你又在上演什麼故事？

2011年8月，河床劇團和台北的八方美學商旅合作，用旅館的四個房間演了四齣戲，總題就叫《開房間》。在旅館演戲已經不尋常，更不尋常的是，每齣戲只容一位觀眾進房觀賞。觀眾於是從旁觀者，變成了主題樂園的體驗者，而且無法攜伴。

一般演出的觀眾，少則數十人，多則成百上千人。觀眾躲在人群中，十分安全。那是一種心理的安全屏護機制。笑和大家一起笑，哭和大家一起哭，或者別人哭哭笑笑，而自己完全無感時，也可以躲在角落搞自閉、玩手機、打瞌睡，也無人會在意。

然而，當許多演員只對著你一個人演，你成了整個演出唯一的見證者，哪能不全神貫注、五感全開？沒有別人的哭笑可以依傍，你的每一絲感受都成了無可取代的——你敢接受這樣的挑戰嗎？

 《開房間》的四齣戲風格迥異，但是都讓觀眾無法置身事外。河床藝術總監郭文泰導演的〈忘我〉，讓觀眾進入黑暗的室內，也進入一個神祕的世界，夢裡觀眾被蒙上眼睛，穿過走廊、穿過木製地板的狹隘甬道，來到一張小床，雙腳被放進溫水裡，被輕柔的手撫摸。通常觀眾在看戲時，容易入戲而忘我；這齣戲卻透過視覺失效，而靈敏了觸感與聽覺，「我」的意識於是變得格外強烈。當眼睛打開，觀眾見到面前桌上擺著一座微型舞台，彷彿剛才自己是被縮小了，走進了模型世界。

 藝術家何采柔執導的〈206號房〉，則有廚師為觀眾一面說故事一面上菜，用噴火槍在吐司麵包上幫觀眾畫像。你會看到一個用長管子呼吸的女人，聽到她透過管子說出的囈語，還透著熱氣。右邊幕一拉開，本該是陽台的地方竟是一座舞台；水晶燈下，一個男人

把蛋糕上的奶油優雅地抹到一個女人臉上。走到左邊的浴室，廚師脫下衣服，露出美麗的身體，在黑暗中的閃光中慢慢撲倒在地。味覺、視覺、溫度的強烈變化，讓人彷彿穿梭在不同夢境中。

一進賴志成導演的〈Zip〉房間，會看到床上一個沉睡的女孩。她緩緩醒來，走進浴室，浴缸中漂浮著一個行李箱，裡頭有好多記憶。她唱歌，還有人彈奏。走出浴室，一名黑衣女人從箱子內取出一條魚的標本，開始在空中浮泅。

鴻鴻導演的〈屋上積雪〉則是利用了旅館房間的真實背景。觀眾進來後會發現浴缸裡有一具人偶，一個女傭進來，要求觀眾一道攙扶人偶，移到床上。在言談中逐漸發現，原來這是一個遺世獨居的老人，他曾任核電廠的主任，從滿腔熱血的青年時代，逐漸發現核電的危害，甚至不得不身為包庇災害的共犯，終於忍不住提早退休，成為反核的尖兵，直到自己發病為止。觀眾被當探病的朋友，

不斷需要讀報、喝果汁、接電話，最後，還被女傭請到床上，被當成老人，半強迫地吃下幾顆藥丸，並孤獨地留在房中，體會老人的處境。然而當他單獨留下時，奇妙的事發生了：年輕時的自己走了出來，整裝上班，讓觀眾體會到今昔對比的滄桑感。

　　無論是寫實或魔幻，一個旅館的房間，既是舞台也是觀眾席，觀賞者成了表演的一部分，甚至成了主角。《開房間》每齣戲大約40分鐘，每日七場，演出四天，一共也只有112名觀眾。這罕有的體驗，是留給這112名觀眾獨特的生命印記，別人很難分享，跟當前以參與人數評斷演出成敗的思維，徹底背道而馳。然而，這絕無僅有的實驗與體驗，卻給了參與者及聽聞者，重新認真面對藝術交流本質的機會。

萬事具備，發球落空
《Bushiban》

　　如果要選 2012 年劇場的最佳企畫，再現劇團的《Bushiban》絕對榜上有名。從在小吃店貼出「神說想學，就有了補習班」這幅完全不像演出宣傳的海報開始，《Bushiban》就企圖複製補習教育的整套規格與程序，令觀眾分不清是來看戲還是上課。觀眾訂票之後被要求交照片做學生證，這學生證還不是虛晃一招，真的在上課前要刷條碼、螢幕彈出你的名字，才能進入課室──沒錯，南昌路的再現地下劇場已經改裝成課堂，牆上貼滿榜單，還有罰站補課的密室裝置。走進劇場，典型老舊補習班的窄長桌椅，學生不正襟危坐也難。

　　整套節目共計九堂課，每晚三堂，觀眾可以自由選課。課程包括歷史、地理、理財等一般課程，也有魔術、聲優等另類課程。我參與的首演場是由黃如琦、張哲豪、朱安如分別主講流行音樂、推理劇，以及女性主義。整體看來氣勢與器識皆頗不凡，既有意用虛擬實境提供獨腳戲與觀眾互動關係的實驗所，更可能以仿諷顛覆台灣教育的病灶。觀眾似乎也被挑起了興致，是來看戲、來上課、還是上課其實就是在看戲？還是即將被冒犯──補習班正是一個老師可以名正言順冒犯學生的場所──著實引人好奇。

　　然而可惜的是，雷聲大、雨點小，這三齣仍是在仿真舞台發生的虛擬戲劇，補習班文化的真實互動鮮少發生。表演者不甘只是當講師，還不斷變裝、易角、轉換情境，反而失卻凝聚力度，讓課堂還原成劇場。黃如琦先演一位傳授如何打入主流音樂界祕訣的老師，又搖身化身成星光背包客，以自身曾經參與選秀的經驗，揭破偶像如何塑造形象的假象。她的歌聲動聽、表演真誠，然而對流行音樂事業的解剖並不深入，有大題小作之憾。一開始在白板上投影的流行音樂斷代史，也因缺乏觀點及與劇情的聯繫，而顯得隨意散漫。

　　張哲豪打破獨腳戲的遊戲規則，由兩人兼飾多角，又加上一票前後台人員（包括策展人葉志偉）也都進來跑龍套，在迅速轉換的節奏裡，試圖營造補習班的真實生態及荒謬感。開場的鋪排頗饒趣味。後段急轉直下，發生謀殺，從而展開審訊及推理，課堂白板立即變成謀殺的沙盤推演平台。由於編劇蓄意營造多次翻案，演員陷入漫長的劇情解說，反被類型套牢。這種小說中可以耐人尋味的過程，在演員慌亂的執行下，卻顯得凌亂牽強，窘態頻生。

　　朱安如的女性主義課程，開場也令人驚豔。她反串西門町的怪道士，大談主掌愛情的金星命理，並與補習班人員展開追逐。後來卻突然變成漢代女史班昭，大談她寫作〈女誡〉的苦心與意涵。這部分雖嫌冗長，但企圖開拓女性主義曖昧中間地帶的用心，仍有可觀之處。接著她又再度變身成為穿綠制服的高中生，傾訴愛的苦惱，並就此結束。這一轉折，平白把主題窄化為「女性主義也救不了失戀苦」這樣老梗的命題，實在令人扼腕。

　　雖然策展概念與周邊執行相當到位，但個別劇本的結構普遍問題重重，表演又良莠不齊（同一演員也會前後表現良莠不齊），處處可見倉促推出、有欠琢磨的痕跡。雖然再現「地下劇會」的用意在於提供新人試劍機會，但最關鍵的劇本和表演失準，卻讓成果大打折扣，辜負了這麼精彩的設計。或許普遍編導演集於一身的情況下，難免顧此失彼。倘若在九堂課呈現完後，精心揀選，再下苦功打磨，集中火力揭露補教事業如何主宰並反映出台灣社會的所有病癥，真正讓觀眾大呼痛快，或許倒是頗適合發展成常態演出，成為現在已經幾乎成為厄運代名詞的「定目劇」救贖。

【街道劇場】

移動的真實劇場
《當我們走在一起》

過去數年，行為藝術、發生事件、環境劇場、真實劇場的界線愈趨模糊，藝術家的起而行、劇場人的觀眾參與，竟然殊途同歸到同一類行動當中。這已經很難用「跨領域」這個帶有本位立場的標籤以一言蔽之，應該說，與觀眾共同經歷某一無法複製的獨特時空經驗的藝術，已儼然成為諸多創作者的共識。

2012年12月，「原型樂園」策畫的這場《當我們走在一起》，由巴西藝術家Gustavo Ciríaco與奧地利舞蹈家Andrea Sonnberger共同帶領12位參與者，大家首先被一條白色寬幅鬆緊帶從外圍成一個共同體，從台北數位中心出發，在士林的大街小巷行走一小時，規則是全程不得交談、攝影。這群人像變形蟲一般，穿越大街、公園、小巷、橋梁、閒置的空地，路

徑時寬時窄，蠕動的蟲體也不斷變換形狀。

　　兩位藝術家有時會暫停，讓大家透過一條窄巷的間隙觀看街上的車輛與行人，有如一部電影的長鏡頭，每個不同的角色登台經過，包括一對情侶中的女子不斷邊走邊整理頭髮、一位精神似有異常的男子顧自揮舞手臂……。有時兩位藝術家會走出鬆緊帶的環圈，手牽手停在一戶人家門口，與門前繁茂的花草和陽台密布的晾衣，形成一幅幸福的圖像。有時他們讓參與者停留在一個轉角，看他們兩人沿著L形的巷子頭也不回地分道揚鑣。而有時，只是停在橋上看汙濁的溝渠、蹲在公園仰望樹與天空。有兩度他們將帶子緊緊纏繞住每個人，讓陌生的身體緊靠轉動。最後則在一片空地上將大家釋放，並分發寫有「曾經」「在」「這裡」的風箏，讓參與者奔跑施放。

　　和一般行為藝術的表演不同的是，參與者在移動的場景中，同時是觀眾，也是演員。這奇異的團體引人側目、追問，如同臨時的移動雕塑，形成生活中的異質存在（有人閒言：啊，他們是在做一艘船，那是船頭船尾有沒有？）甚至引來某里長不安的質問，緊急招來警察干涉、查詢，以為是個邪教團體。對於參與者而言，則又像一趟觀光導遊，但因為沉默的禁令，讓我們無法像平時攜伴碎嘴評述的旅行，而能打開眼耳呼吸，平靜地以全新的眼光，去體驗台灣都市邊陲的迂迴畸零空間，以及設計的、或臨時發生的小小真實劇場。

　　傳單上說明，這節目曾受邀至數十個城市演出。很難說這是一個作品，事實上更像是一個景框，隨著每個城市的性格不同、參與

者不同，框內的戲劇也大不相同。就像同樣是風箏，在老舊樓房間的空地施放，與在海邊施放、在寬闊的綠地公園施放，其效果和意義，大異其趣。也彷彿一齣經典戲碼在不同的演出者手裡，變成不同的樣貌。只是，現在這位充滿新意的演出者，是這座城市，和每個生活並行走其間的居民。

【新人新視野】

一個人，對世界發聲

台灣劇場新生代的進場儀式

　　台灣的幾個大型劇團近年都頻頻推出新人執導的作品，顯示出「世代交替」的普遍需求。近年來「創作斷層」的焦慮，也促成新人進場平台的規劃。2009年10月到11月，有幾個以新人為主的系列演出，吸引了關注焦點。最醒目的便是由國家文藝基金會出製作費、兩廳院出場地和行銷的「新人新視野」，連續五週在國家劇院實驗劇場演出，推出八部戲劇、舞蹈作品；而由動見体策劃的《漢字寓言：未來系青年觀察報告》，則連續兩週推出十位戲劇、音樂、舞蹈創作者的獨腳戲。

　　這兩個系列頗有「會內賽」與「會外賽」的味道，也引起對比的議論。「新人新視野」由公家單位主動策劃拔擢新人的機制，動見觀瞻。這批離校五年內的青年藝術家多不具知名度，突然光環加身，考驗和壓力也隨之而來。由於經費無虞，許多創作普遍採用「加法」的概念，戲劇、舞蹈、影像層層疊覆，但無機干擾的居多，失焦是常見現象。但對於影像的操作技術嫻熟，仍然展現了有別於前行代的生存質感。幾個比較特別的作品，主要吸引力在於跳出藝文題材窠臼。

比如由《醫學簡史》改編的《看・病》，由詩人和影像創作者游書珣，與許思賢聯合創作。三位演員和一隻死雞輪流扮演古今中外的醫生和病人，時而諧謔、時而哀惋地呈現醫、病關係。口語和肢體表達的不時錯位，更在形式上體現了對於醫生／觀眾雖「看」卻未必真看得到的批判。另一位自幼習舞、大學卻念生物的陳雪甄，則以一個玉米實驗室，呈現被動的科學家對於主宰者的反抗。雖然是《1984》和貝克特短劇的熟悉命題，但表演者以奇特肢體跟從天而降的玉米粒對話，視覺效果驚人。這兩個作品從醫學與科技出發，給劇場帶來更廣闊的人文視野。

　　一群台北藝術大學的畢業生，則以《樂生》表達了對時代和社會的見解。樂生療養的漢生病患被兩黨聯手逐出家園的事件，是台灣政治文化的恥辱印記。《樂生》一劇與觀眾溫習這議題的各種面向，並以人偶合體的形式，演出病患的身體變化，同時訴諸知性與感性，撼人至深。

　　「新人新視野」由於是提案徵選，形式多元繽紛，但落差也非常明顯。在牯嶺街小劇場演出的《漢字寓言》，則另有共同的命題和遊戲規則：「獨腳戲」與「一個字看時代」，節目編排類型混搭卻氣味投合，加上整體美感鮮明的道具設計，演出力道得以匯聚。創作者雖然年輕但普遍較富經驗，主要是演員、舞者、音樂人，和幕後工作者，跨向編導演合一的「出櫃行動」。策展人林人中從宣傳就匯聚了插畫的可樂王、剪紙的夏夏，以及藝文界內外的各路人馬推薦，形成一股新世代集體發聲的印象。

在一個像窮人客廳一樣大的空間,一個人能做多少事?《漢字寓言》作了精彩示範。可以一個人演完整齣大陸連續劇《奮鬥》,可以追溯一生被懲戒的歷史,可以搬演一場車禍、戴安全帽跳舞、環遊世界……,打開箱子是一把電音吉他隨濃煙冒出,打開窗戶則是整面刺眼的強光。《漢字寓言》那兩週的牯嶺街小劇場有點像九〇年代的「甜蜜蜜」咖啡劇場,每晚幾個無法預期的節目輪番上陣,打了就跑,驚豔與唾罵都一晃即逝,卻留下一股生猛活力瀰漫在空氣中嗆人。

相較於劇場硬體配備完整的「新人新視野」,《漢字寓言》採取的是「減法」,先將演出者減為一個人,道具只有幾個共用的木箱,卻激盪出源源不絕的想像。然而,這兩項製作都肯定了獨立創作者的價值——若熟悉台灣近十年來的藝術生產機制,當了解這一點實在得來不易。從官方擬定補助辦法之後,行政評估往往凌駕藝術生產需求。多數補助都需以團體名義申請,要求穩定的行政、財務及行銷流程,因而創作者往往力竭於維持團務、衝演出場次業績,雪球越滾越大,反而將創新探索擺在行有餘力後頭。

「新人新視野」卻是以公家的行政體系襄助獨立藝術家的創作,《漢字寓言》則是民間劇團(雖也領公家補助)自發性地整合新世代勢力的成果。這都是可喜的契機,讓我們得以回歸創作的源頭:一個人,對世界發聲。

偽寫實與真遊戲《2012新人新視野—戲劇篇》

　　《新人新視野》提供了「學院後」創作者與專業環境接軌的橋梁。2012年戲劇篇的兩個製作，一個挪用西方文本試圖本土化，一個取材西方背景卻自由原創；一個貼近寫實、一個後設遊戲；不只風格迥異，更是兩種背道而馳的美學方向。

　　黎映辰導演的《媽媽我還要》是1983年普立茲得獎劇作《晚安母親》的刪節版，呈現一個女兒自殺前與母親的對話，陳述生活的種種不如意，母親力勸不果，最終不得不接受女兒的死亡。兩位經驗豐富的演員，不知為何採用相當通俗劇灑狗血的表演方法。在不大的實驗劇場內，卻選擇使用麥克風擴音，徒然讓表演更加失真。背景是一道傾斜的牆，只是指陳出這個家庭內部的傾斜，卻與表演完全無涉。導演用了少許手法，例如強調甜食的重要性，例如讓演員把桌子立起當作門，又例如添加最後一個畫面，讓母女對坐，落葉從天而降。但基本上還是在一種極其保守的「偽寫實」風格內，沒有經營出真正的寫實質感，也沒有新視野可言。

　　姜睿明導演的《約瑟夫‧維特杰》是由一批北藝大學生集體發展而成，取材一名入籍美國五十多年的前納粹份子被起訴的新聞。情節在法庭與往事間往返，看到一名德國少年如何隨熱中納粹的哥哥加入黨衛軍、如何在戰後與哥哥互換身分逃亡，以及在流亡中的多重匪夷所思的經歷，最終引出國家與個人認同的大哉問，也隱隱扣回台灣今日的現實，頗有布雷希特以西方筆墨借喻四川與高加索的意味。

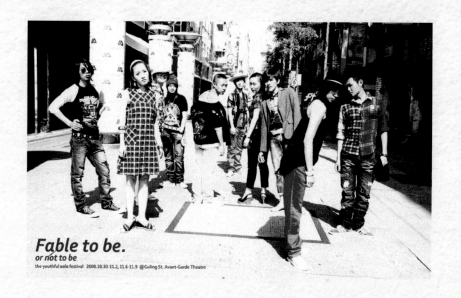

Fable to be.
or not to be
the youthful solo festival 2008.10.30-11.2, 11.6-11.9 @Guling St. Avant-Garde Theatre

　　這曲折的故事被導演以靈活的歌隊調度，快速切換角色與節奏，表演機智，主題耐人尋味，敘事方式出人意表，有小型史詩的架勢。可惜或者編導與演員仍太年輕，對於二戰時期德國社會的描寫與轉折，有不少不合情理的設想，在表演上也帶有太多當代台灣青年的氣息。空台上只有一根頂天斜柱，像把這飄忽不定的人生牢牢釘在台上。全場以現場鼓聲做為配樂主軸，時而宛如舞龍舞獅出場、時而彷彿非洲鼓附身，往往太跳 tone。導演本人穿插的一段戲中戲，更有譁眾取寵、玩得過火之嫌。然而以遊戲性風格書寫龐大的國家權力與個人身分的命題，最終散發出一股深沉的漂泊感，堪稱舉重若輕，創意十足。只是，我忍不住會想，何必捨近求遠？從台灣近當代史中，豈不有更多如此乖謬的人生？倘若他們有心書寫，理應更能掌握真實的分寸，予觀眾更深的撞擊？

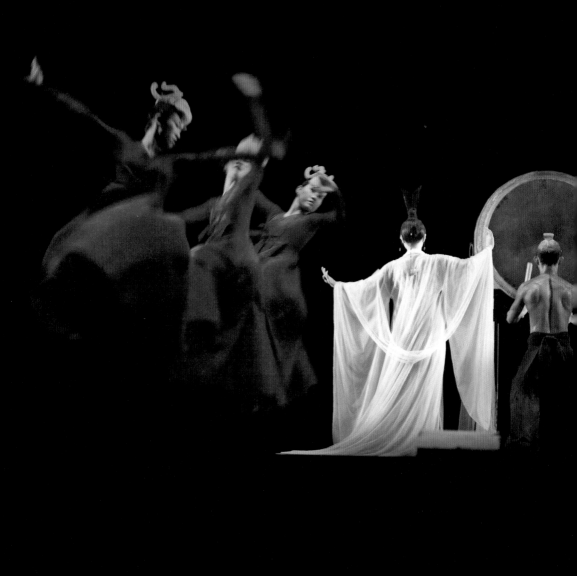

4 戲曲、歌劇、音樂劇場

譚盾的多媒體歌劇《門》

　　2000年的《門》是譚盾藝術概念的一次具體而微的展示。藉著三個女人：虞姬、茱麗葉、小春，將東西方的音樂風格與表演傳統做了一次並列與融合；藉著殉情與復生，將過去的死導向未來的生。他將樂團指揮與劇中判官合而為一，在劇場中成為唯一焦點，起死回生的能耐，掌握在他手中。這情節就是譚盾創作本身的一個隱喻：跨時代、跨文化、跨藝術門類的界別，捨我其誰？

　　演出現場，譚盾本人也的確有十足的魅力，勝任這個要角。無論是360度指揮台上台下的樂手，還是盯著錄影機將表情準確地投射到大銀幕上，他的個人氣勢為整個演出定音，也讓觀眾定心。

「多媒體歌劇」的謎底

　　說《門》具體而微，因為早在《馬可波羅》，譚盾的架構已然橫跨東西古今，李白、但丁、莎士比亞，與馬可波羅和忽必烈同台；在《牡丹亭》，崑曲轉化現代音樂的旖旎妙道令人歎為觀止。新作《門》讓中、英、日語原音重現，統合的難度更高。但譚盾以小品觀點簡化了問題：三人分為三段互不相涉，只靠譚盾的音樂扶倚呼

應，再用水的聲響與意象貫穿全局。三種傳統風格的差距越大，反而更能彰顯譚盾現代音樂的包容力與穿透力。

已往的歌劇，演出時會有兩個焦點：台上的歌者，和下陷樂席中的指揮。事實上，在整個演出當中，焦點必須讓給台上。譚盾深諳將兩個分散的焦點合一之道，例如在指揮為南京大屠殺所作的安魂曲時，他自己便連吟帶嘯，扮演祭司的角色。《門》更將整個樂團搬到台上和觀眾席間，自己居於台中央，在音樂和戲劇上都擔任掌控者。演員必須在樂席間穿走，卻可讓銀幕上的影像凸顯她們的地位。所謂「多媒體歌劇」，指的便是既在台上現場演出，又有數台錄影機將不同角度同步交替投射到銀幕上。換言之，我們一面在看一齣現場歌劇，一面在看它的即時轉播。

習慣熱門演唱會的觀眾，可能覺得這沒什麼了不起。對於熟悉現代劇場的觀眾，紐約的 The Wooster Group 甚或十年前台北的環墟劇場，也已經做過這類形式實驗，複雜度猶有過之。譚盾的創舉，倒不是什麼多媒體，而是他把指揮變成劇中要角，而樂手也偶爾將演奏（如撩水）變成戲的一部分。音樂演奏與戲劇演出在台上的高度結合，才是最引人興味所在。

「為鏡頭服務」的後台

音樂無疑是迷人的。在上半場譚盾指揮普羅高菲夫《羅密歐與茱麗葉》選曲時，就可體會他對處理各種對比的敏感與凌厲，這項特色果然在《門》中更見發揮。在引用的三項傳統藝術當中，除了西

方歌劇（茱麗葉段）直著嗓子唱到底外，京劇的身段與文樂的操偶都富有表演上的趣味。但是，多半時候，演出仍然不免尷尬。

問題出在，表演者（從譚盾到三位歌者）都在為鏡頭服務。當他們對著台上的攝影機努力表演時，觀眾看到了銀幕上的準確效果，然而，這時的整個偌大舞臺，卻成了不該被看見的「後台」。表演者的走位毫無意義，因為他們在樂席間穿來穿去的路線，只能說不知所云。無論在這架或那架攝影機前停下來，也沒有分別──終其目的，不過是走到鏡頭前作戲而已。我們看到銀幕上的完美畫面，也看到多半時候表演者湊著小鏡頭，類似陳進興在擠青春痘般的姿勢動作，這，不能說不怪異。

在藝術上見識超卓、判斷敏銳的譚盾難道無見於此？以君子之心揣測，或許是如文樂並不避諱操偶人的現身，京劇也不避撿場的堂堂登台，那麼開啟下個世紀的新歌劇，何不乾脆大方地將後台展現出來？

或者後台比前台好看？

《門》的音樂性與戲劇性

不論後台或前台（這分野也可以全不重要），重要的是，觀眾肉眼所見的角度，跟銀幕頭過鏡頭所見的畫面，有什麼對位？至少，有什麼對話？有什麼或隱或顯的關聯？鏡頭是否見了我們所不見？或將我們所見變成了什麼不同的意涵？

很可惜的是，這些也許屬於戲劇上的思索，付之闕如。於是，觀眾只看到了，「放大」了的現場轉播。

我們知道，「媒體」多不多，只是手段，關鍵在於能否提供不同的觀點。在戲劇上亦然，把三個苦命女人放在一起，聽完原已耳熟能詳的命運，再允她們復活，這，完全沒有「戲劇性」。因為，沒有引起期待，沒有意外，沒有發展，沒有轉折。

所有的期待、所有的發展、所有的轉折，都在音樂上，在音樂風格的企圖上。這樣的戲，不過是提供了音樂成立的藉口。

比起《馬可波羅》，甚至比起《牡丹亭》，《門》的劇場可能性最薄弱。我們或許於音樂上有收穫，但很難更多。

如果換了個導演，比如說林懷民（借用一位詩人朋友看完後的建議），我們可以想見，或許一個線條乾淨的舞台、儀式化的動作，足以逼現《門》裡可能的情感純度與強度。從《馬可波羅》引起的非議和《牡丹亭》羅致的好評，譚盾應該學到，一個有作為的作曲家需要一個好導演。

關於《門》的意見，到此為止。關於整場演出，必須再多說幾句。

門前的跳梁者

七點半一到，首先登場的，不是譚盾音樂會，而是金馬獎頒獎典禮。市交團長陳秋盛上台，把《臥虎藏龍》的金馬獎最佳電影音樂，頒給當時不克到台灣領獎的譚盾。

作為歡迎一位重要的華人音樂家，作為他這次在台灣唯一的一場演出機會，作為當晚是台北市音樂季的閉幕場，我們欣然面對這樣歡慶氣氛的插花。

　　但接下來就不是那麼可以欣然面對的了。陳秋盛先生，開始結結巴巴地表達下午他看了《門》綵排後的興奮，用了一大堆空洞的形容詞，而且努力要讓觀眾提前感受，我們正在看一場空前絕後的偉大演出。

　　我願意相信陳先生的真誠與可愛，但是就算這場演出真的是那麼偉大，也被他的開場白弄巧成拙了。

　　更誇張的是擔任主持的彭廣林先生（從什麼時候起，音樂會要有主持人了？）如果說陳秋盛的失態，就像笑話沒講就先笑了一樣，讓人再也笑不出來；彭廣林則像拼命想把推理小說的結局告訴你的那種壞朋友，憑的只是他比你早看完三小時。他大概把整晚演出當作他的節目，把所有觀眾當作崇拜他的學生，一再跟譚盾套交情（「我的老同學——」）之餘，還不厭其煩跟我們解釋《門》的種種寓意（在我們還沒看到演出之前！）。

　　當第一首《臥虎藏龍》的主題曲奏完之後，他跑上台再三強調：「剛剛這首不算，今晚的音樂會從現在才開始。」這種沒頭沒腦的聲明教人莫名其妙：難道我們剛才聽到的不是音樂？節目不是叫「臥虎藏龍與多媒體歌劇《門》」嗎？

　　然後，在上半場奏完，中場休息十五分鐘，所有觀眾就被叫回

場內——聽他訪問譚盾！他先是洗腦般地繼續形容即將出現的是我們「一輩子也沒見過的」偉大作品，又不斷提出等一下劇中內容和道具（打字機啦、水啦）的種種象徵意義，生怕觀眾看不懂。最後還問出那種剛出道的記者才會問的問題：在世紀之交創作這齣歌劇，並在這裡演出，譚盾的心情是什麼？他對下個世紀有何期望？譚盾呢，四兩撥千金地道出：「我希望下個世紀台灣的湖南小吃，還是一樣好吃。」

譚盾當然深曉微言大義，巧妙化解了笨問題的尷尬。見過世面的他，對這種場面大概也可以一笑置之。但是做為音樂會的觀眾，我們何必遭此劫難？這兩位地主活生生把一場高水準的音樂演出搞成綜藝晚會。不能說主持人壞了這場演出，那也未免太貶低譚盾音樂的威力，但是如果在外國歌劇院出現這樣的「解說員」，無疑會被觀眾轟下台吧。

不厭其詳地報導這些枝節，因為這是第二天的報紙絕對不會寫的，然而卻在散場後的耳語間持續蔓延。不是不能把音樂會辦得活潑一點，但能不能別用這麼要寶的方式？

高行健《八月雪》

　　高行健演繹六祖慧能的故事，看似異數，實則有跡可尋。禪宗不傳衣缽，強調「自悟」；高行健的藝術追尋，也主張「沒有主義」，向內探求，寫出「一個人的聖經」。以慧能為題材，意在自況之外，同時也從傳統中尋找呼應，彰顯個人和社會、文化、權力的對峙關係，是視野不凡的力作。在台北的製作又組合了不同方面的形式與人才，是相當令人激賞的嘗試方向。

　　就2002年台北國家劇院製作的首演看來，《八月雪》從文本到舞台、從戲劇到歌劇，有得有失。音樂有助於將文字傳達得沉實有力，也幫襯字裡行間氣氛情緒的營造，豐富了演出的厚度，時有令人擊節之處。但劇文因而刪削，也讓多處細節、對白少了迂迴之趣，「戲肉」變薄，情節遂顯得輕描淡寫。全劇意境往往建立在意在言外的留白，這種語言上的含蓄，加上導演處理手法的自制，反而成為一種表達上的拘限，讓戲劇力量經常抒展不開。

　　《八月雪》的落筆命意原本非常大膽。開場夜半聽經的慧能和誦經女尼無盡藏的對比，身分上雖然慧能是俗人、無盡藏是僧尼，實際卻剛好相反：慧能傾心聽經，無盡藏卻為凡念糾纏。這也埋下

慧能和只知誦經、無法悟道的傳統佛教的對比主題。而全劇末場的大鬧參堂，則帶有遠為複雜的含意：慧能之後的佛教發展，從負面看，是道法俱失、邪說橫行，斂財騙色的群魔亂舞；從正面看，則是慧能的教誨化入凡塵萬有，各人自悟其道，各享其生命的煩憂與美妙。所以出家的慧能和無盡藏消失，凡俗的作家和歌伎代之——雖然高行健聲稱「作家」指的不是「寫作的作家」，而是「有新的開悟方式的人」，然而「作家」一語雙關，可以說和歌伎同為作者的雙重身分：一個是寫作的人，一個是演出的人。也可以說，寫作與演出正是現代的、凡俗的高行健所採用的「開悟」（或者毋寧說是「傳道」）的新方式。

　　然而，在這大膽開創、寓意深遠的開場與結尾之間，篇幅最重的七場主戲，卻是以相當「話劇」的模式，透過眾所周知的橋段（如「菩提」和「明鏡」的對答、五祖私傳衣鉢、「風動」或「幡動」的思辨……），平鋪直敘慧能的事蹟。這種「古典」敘事相當令人驚訝。以作者近年戲劇創作路向之所長，原本可以創造一個以視聽媒介與表演程式表達禪意的劇場，而不是這麼一個述說禪宗故事的劇場。或許是載道之心過於急切，反而讓全劇大部分時間，不是在交代故事就是在說教。

　　最可惜的是「大鬧參堂」。事實上，前兩個小時的演出都可以視為這最後一場戲的伏筆或序曲，這場戲從各個角度詮釋了、發展了、或者也違背了慧能思想的真義，並對現實世界發出有力的省思和質問。然而在演出中，每個向度都點到為止，來不及推展就消失了；場面調度焦點不清，整體氣氛僅有混亂而high不起來。這場戲

的份量出不來，就變成了一段慧能故事的節外生枝，甚至留給觀眾一頭霧水。這場戲應可再多斟酌。

就表演而言，這齣戲網羅了台灣京劇界的名角菁英，也穩住全劇品質，可惜由於角色限制，罕能進一步發揮威力；在不熟悉的音樂形式下，說與唱的瞬間轉換，似乎仍有些技巧或心理障礙要克服。吳興國傲岸的身形，一開始就像個堅毅的求道人，與慧能從容瀟灑、自由純真的話語之間，似乎仍有一段距離——雖然導演致力要呈現慧能「大思想家」的一面，但始終過於崇高的形象，恐怕也有失人性的真實感。直到「拒皇恩」一場的老生表演，才從「危機處理」的戲劇情境，有機會看到他心理轉折的層次。扮演無盡藏的蒲族娟動作準確、線條凌厲，卻也因此少了些紛擾與瘋狂的角色說服力。

就視覺設計來說，一至三幕可以說漸入佳境。多道圓柱在全劇中被龍套演員推來推去，那動作又未設計成戲的一部分，不時顯得尷尬，直到第三幕和現代感的多片立版並用時，才組合出一新耳目的空間。圓寂的一場，懸在空中的大片白幕波浪，和下方平台邊立著的一根杖子伴著端坐的慧能，真是美到令人屏息。不過舞台上有真的雨水，卻沒有真的火（焚袈裟、參堂大火乃是以燈光或投影代替），也讓人有不統一感。

慧能堅拒武則天徵召，是全劇戲劇性最強的一場，同時也凸顯高行健一生面對政治強權的抵拒態度，十分動人。然而到了最後，文建會主委全身穿金以「金主」姿態上台謝幕時，劇中的抵拒卻顯得諷刺了起來。

310

【樂興之時】

從歌劇到舞蹈
《大兵的故事》

　　《大兵的故事》寫於一次大戰後，以利欲和心靈的鬥爭，來為價值觀混亂、人心惶頹的世界激濁揚清。善與惡的簡單對立，金錢萬惡、藝術美善的二分法，雖然只屬藝術家的天真想像，無法應付這世界錯綜複雜的現實，但史特拉溫斯基將魔鬼寫得世故老辣、士兵寫得天真愚騃，也不乏可以玩味的詮釋空間。

　　2003年「樂興之時」的製作，音樂的表現十分稱職，但並不止於音樂上的野心。舞蹈、說書、影像、戲劇，一應俱全。除了影像屬於陪襯性質，並未發揮多大功能外，其他幾項的份量都頗重。其中最搶眼的是陳金煌飾演的魔鬼，及他負責指導的戲劇部分。魔鬼的各種分身：從巧言令色的商販、聲色俱厲的士官長、煙視媚行的女捐客、到通風報訊的路人，在肢體語言、腔調與聲音變化上，均有幅度極大的精彩表現。或許是因為和音樂段落的切分明確，他表現的自由全不受限，只要一出現就技壓全場、趣味橫生。一位有魅力的魔鬼，果然增添了原劇的道德歧異性。

　　相較起來，份量更重的舞蹈部分就顯得十分貧弱。主角大兵完全以舞蹈型態表現，而舞蹈也負責所有跟音樂的呼應與「填空」。

編舞選擇「音畫分離」的美學態度，亦即，不跟隨敘事的表象進行模擬，而是以動作捕捉人物的心境。如此一來，事實上需要更高明的視覺經營與更細膩的動作語彙。然而其結果卻是兩頭落空。舞蹈既無法具象化輔助敘事的傳達，本身的抽象動作編排亦頻頻重複、鮮少新意。更甚的是，完全無力呼應豐富多端的音樂風格。除了宮廷內的芭蕾群舞外，劇中使用的探戈、爵士樂等流行音樂元素，和史特拉溫斯基鮮明的不諧合音曲風，在舞蹈中毫無分殊地只成了節拍器。換言之，舞蹈並未凸顯音樂變化的特色，也讓那些戲劇性濃烈的音符找不到理由，顯不出必要性。國外的編舞家也常參與歌劇製作，其結果也不見得都能應付裕如、相得益彰。范瀞文這次的表現，只不過說明了這份工作並不易為。

大兵的選角也是演出欠缺說服力的主因。主跳的舞者只是大二學生，體力與技巧猶能勝任，但缺乏個性（當然這是台灣年輕舞者中相當普遍的問題）。背心加寬褲的一般造型未能凸顯角色形象，演出者單純的臉孔也道不出角色心境轉折，相對於魔鬼在表演與聲調上的準確表達力，這位大兵連說話都要幕後代言，實在是太不平衡了。

龍應台擔綱的說書人可說是全場焦點之一。剛剛上場時頗為生硬，一旦坐下來道白便開始有了表演的餘裕。她獨特的斷句與節奏，確能為平鋪直敘的台詞增添聽覺趣味，但是她畢竟不是鍛鍊成自由自在的演員身體，要她不時在台上走動、參與畫面的營構，往往得到的是反效果。

　　在國家劇院實驗劇場演出，走的理當是「小而美」路線。劇場可以貧窮，但每一場上的元素都必須善加利用。這次演出，舞台、燈光、服裝都談不上加分的效果；音樂、舞蹈、戲劇（甚至還加上影像）要能統合，美學上的溝通與製作方向的釐清，至為重要。在音樂界來說，「樂興之時」的製作態度嚴謹可喜，但其結果並不盡如理想。面對這次發生的問題，也許大家都能得到借鏡。

《托斯卡》與歌劇在地化的問題

　　歌劇現代化是當代舞台的趨勢，也是吸引更多新一代觀眾的重要原因。因此經常需要借重音樂之外的觀點——導演的詮釋。「現代化」大致有兩個方向：其一是在地化，例如 Peter Sellars 將《唐喬凡尼》置於紐約哈林區，讓黑人的身體節奏跟著莫札特的音樂起舞；又如 Harry Kupfer 將《魔笛》轉為東柏林的窮街陋巷。這種轉化方式讓古典劇碼和當代生活接軌，跟穿西裝演莎士比亞一樣，見證了永恆不變的人性，也給文本和演出帶來更多的拼貼對照趣味，拉近了原典與觀眾的距離。

　　另一種詮釋方向則是探掘歌劇可能的深度。眾所周知，許多歌劇的情節都不堪深究，戲劇僅為支撐音樂情緒的成立而存在，邏輯牽強、傷他悶透（《托斯卡》1900 年首演時評論便對歌詞相當不滿）。當代導演於是在劇作的闕漏之處或字裡行間使出「掘礦」本領，讓情節化為寓意、實相化為象徵，提升演出的意念層次。例如 Robert Wilson 將《佩利亞與梅麗桑》的水井以薄紗呈現、婚戒易為月輪，暗喻不倫之戀的美感與禁忌（不過《佩利亞與梅麗桑》的劇本很傑出——梅特林克恕我）；Peter Sellars 導史特拉汶斯基《浪子歷程》、Robert Lepage 導荀白克《等待》時，都將場景改為精神病院，

讓外在情境翻轉為人物的內在歷程。但這樣一來，有可能反而將距離推遠——因為觀眾必須熟悉原典，方能洞悉種種微妙的意涵。

簡文彬領導的 NSO 歌劇音樂會，2003 年由《托斯卡》吹響第一聲號角。導演林懷民無疑採取的是第一種策略——將時空在地化與親切化。1800 年的羅馬變成當代台北，專制警長變成黑道老大，革命志士變成「抓靶仔」，歌劇名伶變成歌廳紅星……。事實上，《托斯卡》故事以寫實為基礎，強調火辣辣的愛情、色欲、權力、忠誠、暴力與死亡，算是重口味的通俗劇，「提升」的空間不大，在地化當然是較可行的方法。問題是，這麼做，第一個層次，要看能不能自圓其說；第二個層次，要看能不能對劇意貢獻新解。

不幸的是，這次的演出在「自圓其說」這一層就出了大問題。問題不在於讓愛國革命變成黑道火拼，有將原劇主題膚淺化之嫌，而在於時空一轉，許多情節卻轉不動。例如當代台北可有教堂畫師？老大對人要抓就抓、要放就放，何須假槍斃？黑道可有放行條？這些都可說是不通之至，直接影響劇情的可信度。尤有甚者，當革命大業變成幫派尋仇，劇中人這樣死生以之的愛情與友情所犧牲的對象，也突然成了不能承受之輕。

難以自圓其說是否「在地化」的必要之惡？其實未必。回頭看看 Harry Kupfer 的《魔笛》，在將場景轉到圍牆倒塌前的東柏林時，小天使成了從下水道鑽出的流浪兒，夜之后身穿白紗從噴水池的雕像走下來，太陽神殿的祭司卻著黑袍鑲金，像個後街教父，信徒則全是貧民。劇文不改一字，便在賦予一個童話故事現實意義的

同時，也深化了原作黑白對立的思辨。我們的《托斯卡》離此境界遠矣，林懷民的轉換只提供了形象上的趣味（如一群風衣墨鏡的黑道兄弟集體拔槍的畫面），但除了「風格的選擇」之外，「主題的詮釋」卻付諸闕如。

當然，形象的選擇也可以不必落實到情節上。比如太陽劇團以阿拉伯風情演出莫里哀，以東方表演程式演出希臘悲劇，但並不去更改原劇時空，只是拓展觀眾的聯想幅度而已。也就是說，如果《托斯卡》不必硬扯上台北，只引用我們熟悉的形象，是否可以減少尷尬？事實上，如果不看之前的宣傳或節目單，光就舞台上的呈現（一群穿台北衣著的人物唱著義大利文，而黑幫老大也是外國人），確可作此想。然而，要問的仍是，這樣演除了搏觀眾一哂之外，還能道出什麼？

以舞台上的擺置而言，一個「歌劇音樂會」的導演須作無米之炊——四分之三的舞台已被樂團占滿，只剩前方淺淺的一條區塊可用（林懷民還聰明地利用了管風琴做為教堂背景，並將琴前相當於二樓的走道留給了槍決和托斯卡跳樓的高台）。唯一的大道具，即為大紅色的一桌兩椅。這一桌兩椅的功能利弊互陳，首先十分中國的視覺風格與黑道台北，實在格格不入（看黑道老大坐在紅桌前品紅酒，真夠怪異），道具不像在傳統戲曲中因抽象而消失，反而因具象而突兀，還經常占領了原已很狹隘的表演區，將演員走位擠得更侷促。真正稍見變化的用法，只有第一幕兒童合唱團圍著桌子團團轉的畫面。我們可以想見，在這樣的舞台上，林懷民擅長的場面調度幾乎毫無用武之地，只能將注意力完全放在指導歌者的演技。

　　就演唱而言，三位主唱都有極精彩的發揮。飾演托斯卡的陳妍陵尤其令人驚豔。她個頭嬌小，出場時全無托斯卡豔冠群芳的架勢，然而隨著她豐富的聲音與肢體表情，以及投入的情感深度，終於在刺殺史卡皮亞的一段達到石破天驚的威力。

　　然而我忍不住要說，當晚真正的明星是簡文彬。他雖然在台上只以背影出現，然而那縱橫捭闔的手勢、搖曳生姿的律動，經常更透徹而微妙地詮釋了、強調了普契尼音樂的線條和美感。NSO在他麾下的出色表現，配合歌者的賣力演出，蓋過了戲劇詮釋上的諸多尷尬之處，贏得觀眾毫無保留的熱情。

　　陶醉於音樂之餘，我們可以想想的是，音樂與戲劇如此明顯的不平衡，難道真的是「歌劇音樂會」的宿命？

畫皮畫骨難畫魂

　　要用一部歌劇綜括某個人物的一生，往往吃力不討好。兩廳院的旗艦製作《黑鬚馬偕》成為戲劇性不足的英雄頌歌，《畫魂》則工整而缺乏洞見，都難以贏得觀眾共鳴。

　　民初畫家潘玉良的生命抉擇和藝術方向，處處大膽破格。2010年以她為題材的歌劇《畫魂》，從內容到形式，卻顯得拘謹保守，與藝術家風格有所扞格，所以再怎麼描畫，魂不在焉。

　　要刻畫潘玉良，《畫魂》從兩方面著手。一是她的感情生活，一是她的藝術。周旋在丈夫與知交之間的三角關係，容易理解，也給了歌劇必要的抒情空間。可惜的是，潘贊化作為舊時代的「新男性」，劇中呈現了他無止盡的善良、不可思議的寬容，也就是說，呈現了他的「好」，卻不見他的思想之「新」從何而來，以及他在那個新舊交替時代的代表意義。他成了一個去掉社會背景的好人。

　　另一面向是潘玉良的藝術，這部分的呈現更顯不足。劇中兩度以她的創作為劇情主軸，卻都只強調她畫裸體的作風大膽。只被告知她連得大獎，觀眾仍無法理解潘玉良的藝術，除了大膽，還有什麼？

　　王安祈的劇本最具巧思之處在第二幕。將潘玉良裸體自繪的真實情節，分解成兩個不同女子：畫家與模特兒。在裸畫遭到社會非議之際，兩位女性採取了不同的回應：模特兒自殺，畫家遠走異鄉。模特兒的遭遇喚起那個時代，受不了「人言可畏」的眾多阮玲玉的命運；而畫家的選擇，則代表了另一種出路。

　　錢南章的音樂最具特色之處則在第三幕，以《茶花女》的旋律鋪陳巴黎風華，言簡意賅，同步對位劇中人的歌唱，尤其是來自中國的潘贊化穿梭在西方旋律中的心聲獨表，凸顯音樂本身的戲劇性。錢南章的抒情旋律，成為全劇動聽的主要基調，然而這一段才真正發揮了歌劇藝術的張力。

　　然而巴黎生活，也是劇本最弱的一環。王安祈的修辭功力，在這樣的情境中反而造成障礙。以「七彩斑爛」「燈火闌珊」的套語，要描述留學生涯的殘酷現實，法國生活的文化衝擊，實在太隔靴搔癢。只聽人物反覆形容內在糾葛，外在細節卻通通欠奉。事實上，中國藝術家的留學經驗不乏精彩紀錄（比如陳錦芳《畫遊十年》，季羨林、陳丹青的留學記事……），這一幕理當可以更紮實。

　　舞台設計以據說是琴鍵造型的15道鋼板，在舞台上形成半遮半掩的簾幕效果。畫面乍看炫目，使用起來卻障礙重重。只見黑衣檢場不斷穿梭台上，挪動笨重的景片，造成畫面和聲響的干擾。舞台區位也因而侷限，主角往往只能被擠壓在舞台前緣，像是開演唱會，而無法置身戲劇情境中。

　　導演茱麗葉・德尚在這種抽象的舞台上場面調度，處處捉襟見

肘。歌隊的處理太像棋子，呼之則來、揮之即去，讓這齣戲真正的主角──社會，顯得面目單一而模糊。主要歌手的音樂表現普遍在水準之上，有時還相當精采，卻因缺乏戲劇表演的細節，讓人物減少了說服力。這都是一個現代歌劇導演失職之處。

歌劇的演出是一門總體藝術，每個環節牽一髮而動全身，若太多環節鬆脫，觀眾就只能一直分心，而很難動心。《畫魂》讓我們感受最強烈的，是舊時代女性所受的箝制。當時移事往，這個故事能不能以藝術和人生的根本矛盾、或個人與社會的永恆衝突，喚起我們的當代經驗？這些應該都蘊含在潘玉良的生命中，卻不見得在歌劇《畫魂》裡。

【NSO 歌劇】

顧小失大的歌劇新詮
《莎樂美》

　　一齣精彩的歌劇勢必給予演出者多重的挑戰。《莎樂美》正是如此——雖然引用聖經典故，但音響的張揚效果、視覺的赤裸大膽、欲望的耽溺執迷，在在緊扣現代世界的氣質。在理想的演出中，古典與現代、歷史與傳說要能取得平衡；女主角要能歌善舞；複雜的情欲關係要能層次分明、環環相扣，一直堆疊到最終莎樂美親吻若翰頭顱上的嘴唇，令最寬容的觀眾也不忍逼視，才算不辜負這個題材。

　　2014年NSO的《莎樂美》請來以呂貝克《指環》享譽的德國導演安東尼‧皮拉瓦奇，於人物關係的經營有其細膩之處，但關鍵部分的處理則有明顯疏失。劇中的情感關係本來是：國王黑落德和軍官納拉伯特都愛著莎樂美，莎樂美愛的卻是施洗者若翰。每個人都對自己愛的人痴迷，被愛者卻無動於衷。導演讓原本只負責提出警示的侍僮暗戀著軍官，成為食物鏈最末端的一環，卻因添入了同性愛的一筆，豐富了全劇的層次，也強調了欲望與絕望之一體兩面的氣息。

　　相較於原劇囚徒若翰的剛直耿介，安東尼歐‧楊飾演的若翰要

慷慨仁慈許多。他對莎樂美並未一味拒絕，反而像擁抱孩子一般溫柔撫慰她，要指引她趨向大道——當然這擁抱也蘊藏某種曖昧的愛意。他們的相擁，凸顯了兩人都在有形無形牢獄中的同病相憐。而在納拉伯特因妒狂自殺時，若翰是唯一擁抱、呵護遺體的人。這讓若翰一角從狂熱的先知變得更為人性化，也讓莎樂美對他的愛更有跡可循。只有在莎樂美完全無視納拉伯特之死，仍執意要親吻若翰嘴唇之時，他才轉為悍拒與斥責。

臨危受命擔綱莎樂美的曼努艾拉・烏爾，聲音表現極為出色，可惜造型和舞蹈減了不少分。她初出場時穿著一套粉紅洋裝，端莊得像中年老師，完全展現不出「16歲的伊索德」（作曲家史特勞斯語）的少女氣息與情欲魅力；換上花色斑斕的舞衣之後，更像個遊樂場彩球，反倒她的母親黑落狄雅的一襲黑衣，還神祕媚惑得多。那支招牌七紗舞更令人失望。整段充滿東方神祕獻祭色彩的音樂中，莎樂美只能簡單地擺腰伸手，後來又像「著猴」似的原地抖動，凸顯個人內在的失魂迷狂，卻完全無法達到讓國王神魂顛倒的色誘效果。舞中安排七位猶太人也心猿意馬一起脫衣，只能說是開「七紗舞」的一個難笑的玩笑。四位骷髏狀男舞者的「伴舞」，或許是為了強調死亡陰影的象徵意涵，無奈與莎樂美的舞姿各行其是，沒有增色，反而掣肘，出現得毫沒來由，令可信度大打折扣。

當若翰的首級放上水池中的台座，莎樂美步入水池，「水」的意涵才要開始「水落石出」。然而這個意象在全劇中不見鋪陳，例如後方天幕的投影，始終是一顆巨大的星球，強調了宇宙的、神話的氣息，卻與台上情欲的、感官的、內在的囚牢毫無瓜葛，浪費了可

與水池呼應的大好機會。於是，這個中央位置的水池，就這麼被輕輕放過，莎樂美提著頭顱到了側旁，不知為何，莎樂美竟趴在頭顱正後方與之接吻，讓這最強烈的畫面完全被遮擋，不論是噁心或深情，力量都無從釋放。

　　導演最大膽的一筆，落在結尾的五秒鐘。當國王喊出「殺了這個女人！」取代莎樂美之死的，卻是莎樂美突然拔槍將國王射殺，而黑落狄雅在上方高舉雙手，士兵們向她致敬。這處理違反歷史，但事實上只是提前預示了黑落德王朝的覆亡。母親的地位被抬高，回應聖經原始故事：莎樂美本來就是接受母親指使而行動。但是這層關係之前既無篇幅鋪排，突然高舉兩位女性的勝利，而軍方又毫無猶疑立即支持王后奪權，這一切顯得勉強而欠缺說服力。如果莎樂美代表女性的情欲，母親代表女性的權力，王后和軍方就必須建立某種合謀的默契，在表演上需有更多連結，才能支撐最終的翻案。

　　兩件周邊小事也值得一提：NSO這次的節目冊十分紮實，從文獻、文學、音樂、傳記脈絡，編選中英交錯（而非互譯）的文章，將歌劇演出延伸為機會教育，值得喝采。然而全劇採用天主教譯名而非通譯（如施洗者若翰而非約翰，國王黑落德而非希律），似嫌矯情。如果真要尊重「傳統」，莎樂美根本從未愛上若翰，這齣歌劇實在可以就地蒸發。既經王爾德、史特勞斯、加上導演皮拉瓦奇的三度新詮，還在譯名上斤斤計較回歸正統，所為何來？

尋找真正的和解之道
——徐克導演的
《暴風雨》

　　當代傳奇劇場的《暴風雨》首演於2004年底，2006年慶祝創團20週年時，又修編重演。這齣戲工程浩大，還請來徐克擔任導演，可說是當代傳奇近年的代表作，也是足以用來檢驗他們20年來「中國式歌舞劇」的實驗成果。

　　當代傳奇以《馬克白》改編的《慾望城國》創團，一開始走的就是「跨文化表演」之路，以京劇型態演出西方經典為職志，雖也搬演過希臘悲劇如《奧瑞斯提亞》、荒謬劇如貝克特《等待果陀》，但仍以莎劇為大宗，搬演過《王子復仇記》、《李爾在此》、以迄《暴風雨》。

　　跨文化表演（the intercultural performance）為當代劇場顯學，自二十世紀上半興起，於今為烈。因為在一個全球交流頻繁的時代，文化的交互影響已勢不可免，而跨文化表演的「雜質」，正可以反映這個多元化的世界。歷來西方劇場遭遇瓶頸時，均亟於從東方傳統表演取經，所以Artaud睹峇里島樂舞而震懾，Brecht窺梅蘭芳演出而驚豔。七〇年代以降最具影響力的西方劇場，幾乎無不深受東方劇場影響，例如Peter Brook, Ariane Mnouchkine（法國陽光劇團導演）和Robert Wilson。但是這些導演的「跨文化」程度與手法

有別。Peter Brook製作《摩訶婆羅達》和系列莎劇，用的是多國演員，非洲的、日本的、印度的多種表演傳統，並存在簡約卻充滿想像力的劇場裡，有如一個大同世界的雛形。Ariane Mnouchkine則為每齣戲尋找一個表演傳統，峇里島、阿拉伯、歌舞伎、文樂……西方演員經由程式訓練、衣妝改扮，脫胎換骨成一個個東方藝術的表演者，用以證實這些文化和他們搬演的西方文本，有其普世共通性。Robert Wilson則是更自由地擷取片段的姿態、手勢、線條、空間，統合在他獨特的美感當中，東方對他來說，不啻抗拒西方寫實主義的烏托邦。

當代傳奇的夫妻檔——京劇演員吳興國和現代舞蹈家林秀偉，最初未必是想用「跨文化表演」來反映世界，而是為了解決一個更急迫的問題：京劇此一中國美好的傳統，正在消亡當中。傳統與現代、東方與西方如何共處，這一纏繞中國百年的幽靈，在台灣六〇年代的現代文學、七〇年代的雲門舞集、八〇年代的新電影和小劇場中，慢慢找到出口，獲得解答或解脫。創設於1986，台灣解嚴前一年的當代傳奇劇場，正是試圖用西方經典，來驗證中國傳統的表達幅度，來吸引年輕觀眾的注目，來和西方世界對話。

當代傳奇在角色行當、視覺調度、編腔編曲上面，試著取材傳統但不為所囿，希望走出「中國式歌舞劇」的新路。

《暴風雨》是莎翁晚期名作，莎翁重新搬用《哈姆雷特》的政爭陰謀、《仲夏夜之夢》的仙王魔法，以及《羅密歐與茱麗葉》的兒女情長，另組成一個復仇與和解的故事。荒廢國事的米蘭公爵波布

羅，遭其弟安東尼與宿敵拿玻勒斯阿龍梭國王合謀篡位，被放逐到無人小島。波布羅據地為王，以法術驅遣島上精靈、怪物，籌畫了一場十二年後的復仇大計。但這復仇並非血債血還，而是要讓公理正義彰顯。他以暴風雨製造船難，讓一干仇敵落難荒島，然後讓女兒米蘭達和阿龍梭之子霍定男相遇、相戀，以下一代的愛情化解上一代的仇怨。

徐克表示在改編時曾討論出許多版本：魔法師的十二本書、知識與自由宣言、文化分裂、卡力班的無人島、神祕魔術師、魔幻奇航……。最後雖然大體回歸原著，這些觀點卻悄悄滲入劇中。最後定稿的《暴風雨》，特別著重精靈愛麗兒與奴隸卡力班——也就是荒島原住民的角色，引入台灣本土意識。卡力班雖然拖了一條蜥蜴尾，卻高唱台灣原住民歌謠，並且還作了一場原劇所無的夢〈魔幻大戰〉，幻想囚禁愛麗兒、推翻波布羅。以後殖民觀點詮釋《暴風雨》並非罕見，但是這一鮮明的現實指涉，卻讓全劇不斷辯證的「自由」主題，有了更豐富的含意。

「和解」自然是本劇主題，但是也十分弔詭。基本上，受害者才有權利談和解，加害者如高喊和解，恐怕只是逃避懲罰的遁詞。值得玩味的是，魔法師波布羅既是受害者，也是加害者。他是米蘭政爭的受害者，也是為了己利，囚禁、奴役島上精靈的加害人。波布羅有權利談和解嗎？——當然有，他可以跟宿敵和解，但他又如何一聲「放你自由」，就換得卡力班與愛麗兒感恩戴德？

當代傳奇版的改動還有一點引人注目：在結尾撮合了愛麗兒和

卡力班這一對「天」與「地」的精靈代表，似乎意味著島嶼的再生繁殖，由此開始。然而，這段姻緣並非佳偶天成，而是透過波布羅的「賜婚」（一如女兒的戀愛與婚配，事實上也是波布羅在背後一手操縱），頌揚了魔法師的智慧通達同時，卻也讓這對精靈剛剛獲得的「自由」，顯得十分諷刺。

而使用原住民歌謠的結果，則是讓京劇（尤其波布羅口中的韻白）在對照下，凸顯了「外來政權」的威力。波布羅對宿敵和女兒使用韻白，對愛麗兒和卡力班使用更口語的京白，也顯示了鮮明的語言位階。

在演出美學上，《暴風雨》於傳統也有所革新、有所承續。革新的部分，主要是「改良式京劇」對於視覺景觀的追求。傳統戲曲通常不重景觀，而將所有重心放在演員身上，以表演來暗示觀眾對於景觀的想像。這點和傳統莎劇並無不同。然而這次由葉錦添設計的舞台、服裝，則極盡奇觀之能事。三面舞台是水墨渲染的屏幕，提供了幽遠的景深，以及可供變化的寫意時空。人物造型均依循生旦淨末丑傳統行當，但服裝則相當誇飾。例如波布羅的魔法服上遍繪甲骨文，開場施法之時，長袍連接到滿台的波浪掀湧，聲勢驚人。某些場次，波布羅也以身高五米的巨人身形出現。還有精靈身後，由靠旗發展而成的高聳雙翅，或是米蘭達的超長水袖，都是從傳統變化而成。最驚人的應屬暴風雨當中，米蘭達穿著豔紅鳥裝高懸在半空，衣服延伸到整個舞台變成船身，讓服裝和舞台合為一體，構成令人印象深刻的舞台畫面。

同時，儘管情節有其當代觀點，傳統戲曲的表現套數還是如影隨形。例如開場的精靈歌舞，以及結尾的歡慶表演，水手在巨浪中的翻觔斗，魔幻大戰中出現踢槍雜耍，還有在場面調度中，「無動不舞」的無所不在。這些都不時逸出敘事結構，提醒觀眾在看一場頗具娛樂性質的表演。當然，精彩的編腔編曲，仍帶來觀賞傳統戲曲的過癮經驗。

　　西方大師援用東方元素時，是企圖營造獨特的舞台氛圍。在動與靜、冷與熱的對比之間，提供觀眾既陌生又熟悉的「戲感」。當代傳奇這次和徐克的合作，在劇本修編上，刀法確鑿，值得玩味，讓舞台上呈現的東方，不只是抽象的東方，而且還是具體的台灣。而在演出美學上，則似乎還在自由與規範中，擺盪著尋找方向。真正的「和解」，終究不是嘉年華可以畢其功。

【國光劇團】

台灣觀點的京腔莎劇
《豔后和她的小丑們》

　　一個劇團以當代台灣的劇場美學，採用京劇的聲腔和身段，搬演莎翁以十七世紀英國劇場語言傳述西元前一世紀的傳奇，這場演出的奇異身世，簡直像覆蓋了九層不同時代文明遺跡的特洛伊城，豐饒又驚險，怪誕卻美麗。2012年國家劇院舞台上的這群羅馬人、埃及人穿著既中又西、古今交融的服裝，用中文時而京白、時而韻白地又演又唱，卻毫不突兀。足證台灣劇場的多年實驗已經形成一股巨大能量，胡撇仔戲一般無所不吞又渾然天成，觀眾也甘之如飴，再無從前種種實驗京劇的尷尬了。

　　戲抓住了觀眾。改編者紀蔚然濃縮原著精髓，集中展現主角能量；導演李小平也善於處理場景的動靜調度，配角和龍套的戲份與流動都毫不馬虎。除了戰爭場面的編排稍嫌流於形式，整齣戲可謂全無冷場。溫宇航和盛鑑的表現都很亮眼，然而最令人嘆服的仍是魏海敏的豔后。她把這名女子的嬌嗔、強橫、心計、脆弱，乃至最後絕望中的堅忍，都十足人性化地表現出來，許多細節惹人會心。經由她清亮穩定的嗓音，所歌也無不愜耳動心。看她從容地詮釋一個複雜的角色，已是觀劇的最大享受，應可列為魏海敏最令人懷念

的角色之前三名。

　　雖然改編版刪掉了部分政治場面，實際的戰場對決也以虛擬的陣仗象徵性交代，而將焦點放在愛情上，然而政治的力量實未嘗一刻離開這個舞台，因為羅馬名將與埃及豔后的愛情，完全繫於政治的座標之上。加上以鬧劇方式處理羅馬政庭的「喬」藝，更凸顯政治之險惡荒謬。再添加一場豔后行刺屋大維的戲碼，讓皇帝現出殘暴原形，把安東尼對豔后悲慘命運的預言，變成無可逃避的現實，也讓帝國併吞鄰國的蠻橫，愈加昭彰。當屋大維直言要併吞埃及，完全無視和平契約，在「一國兩區」甚囂塵上的今日聽來，改編版的政治隱喻也呼之欲出。這場戲實在是不折不扣的台灣觀點啊！

　　紀蔚然讓算命師上半場缺席，最後才現身，看似刪盡「命運」的主題，然而這一招實是欲擒故縱。最後安排讓算命師觀看豔后自盡，明示豔后的個人意志，也不敵命運的捉弄；而那不可抵擋的命運，說穿了，就是埃及的政治位置。

　　這是一個很後設的改編，讓原著所無的說書人、導助、提詞人紛紛登場，眾多甘草配角也戲裡戲外穿梭不停。三位說書人的作用如同傳統丑角，他們的插科打諢可以自由伸縮敘事的節奏，已是一重與觀眾打破界線的後設。但此劇又加上一重揭露劇場現實的後設，其實不無累贅。當劇情與現實的關聯已無所遁形，暴露「劇場機制／幕後操控」的設計反而錯亂焦點，還要不時拿編劇說嘴，難免有自溺之嫌。莎士比亞或者偶爾蕪蔓，但節制，應該可以是改編的美德吧。

【漢唐樂府】

大膽創意與優雅美感
《洛神賦》

　　2006年國家戲劇院《洛神賦》的演出，意外地好。這麼說，並
非對漢唐樂府以往的演出品質存疑──眾所周知漢唐是以南管為基
礎的新創樂舞，向來精緻細膩。但南管雖易令人入蠱著魔，對一般
人而言，每首曲子聽來卻大同小異，就算盯著唱詞也很難跟上唱到
那裡，節奏悠緩一如品茗耗著漫漫長夏的下午，不僅睡著再醒來，
改朝換了代也似乎沒有關係。加上演的又是情節薄弱、文辭繁麗的
《洛神賦》，又是失敗率極高的「跨國合作」，實在很難期待會有多少
驚喜。

　　然而不然。《洛神賦》的每一環節都帶來驚喜連連。七幕結構雖
平鋪直敘，但音樂的選擇與舞蹈的調度，營造出遠為豐富的藝術層
次。例如開場的曹植與隨從出巡，看似儀仗堂堂，但主從雙方的動
作都有許多遊戲趣味，塑造了主人翁天真好奇的遊逸心情。洛神初
現時的千手觀音造型雖令人失笑，但黑幕壓縮到只露出一小方燦爛
背景，格外詭異莊嚴，聚焦效果十足。還有數段構思奇絕的眾神樂
舞，在兩人定情之後突然冒出，彷彿天地均為之動情發聲──滑稽
突梯的風神，搭配技巧神妙而性感的足鼓；壯男飾演的川后在寂靜

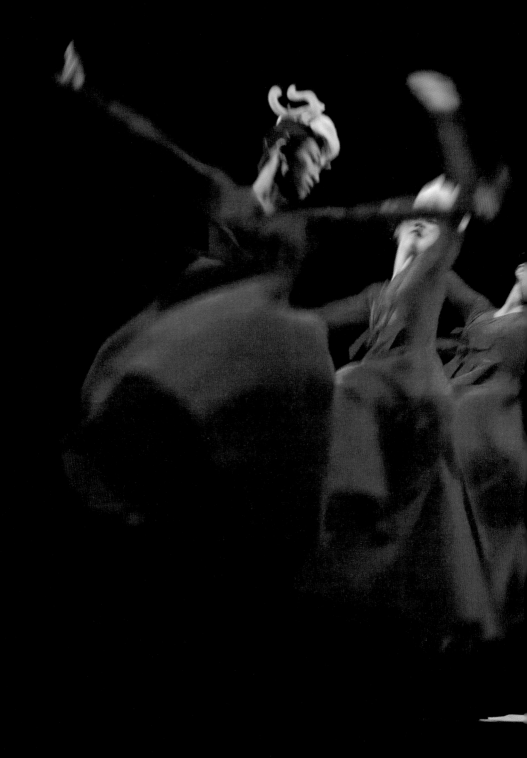

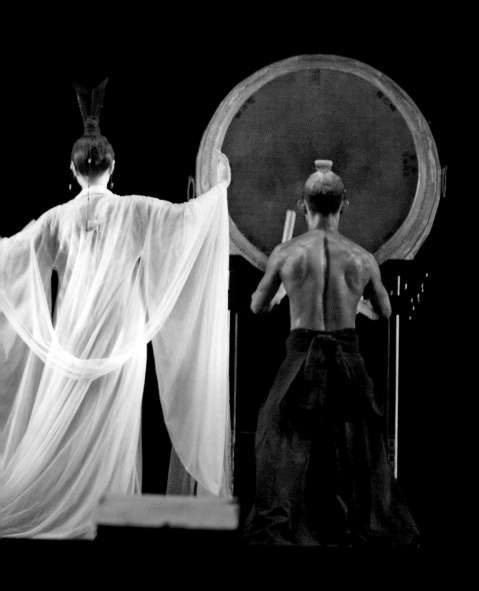

中舞蹈，輔以幕後的唰唰揮鞭聲，意到聲隨地驅策橫越半空的一條藍色絲帶；還有身穿紅袍的「六龍」曼妙交錯的群舞。這些從原賦中自由引申的段落看似離題，卻拓展了作品的向度，並與纏綿悱惻的主軸形成對照，給了彼此舒息的空間。

遍歷歐洲一流劇院的盧卡斯・漢柏包攬《洛神賦》的導演、舞台與燈光設計。比起漢唐從前「大腸包小腸」式東西結合的《梨園幽夢》來，他眼界更高，也果然出手不凡。他在舞台兩側架設了兩排木造樓房，透過天幕前川流不息的竹林、山稜、卷軸山水，整個空間有如將風景框架起來的中式庭園，既室內又室外、既開闊又幽閉，呼應了原作逞縹緲奇想卻哀婉抑鬱的情緒。相對於舞蹈調度的集中與情節的凝緩，「流動」顯然是設計用來鋪陳洛水背景、詮釋聚散無常的視覺主題：除了竹林、卷軸，還有拋在地上的衣袖、遠處聚散的燭火，都會緩緩漂流，乃至一艘在黯黑中令人幾無所覺地滑過的船舶，甚至前方的腳燈都會左右飄移，造成迷離惝恍的情境。燈光也設色簡潔，取角大膽，尤其在漫長的「定情」段落，幾番出其不意的變化，彷彿日夜、悲喜、繁華與寂寞往復交替，道出了許多意在言外的心境張馳，猶如賦中所言「神光離合、乍陰乍陽」，是極為精彩的上乘示範。

張叔平的服裝造型則毫無跨界設計常見的扞格，品味絕佳的用色與剪裁，融合時尚與古典、創意與實用，並與舞台視覺準確互動。

在成功的烘托之下，漢唐的表演功力得以無礙展現。除了氣韻生動的奏唱及資深舞者外，幾位新加入的表演者也十分搶眼。「舞法

表達」的楊維真演出吃重的曹植，北藝大畢業的林祐萱丑扮風神，優劇場的阿暉跨刀演出擊鼓的河神，均有畫龍點睛效果，顯見漢唐統合人才的能力也更趨成熟。

　　以結構而言，幾段洛神的舞蹈由於動作重複性高，似僅為依附樂曲而存在，還可再加精簡（聽得見觀眾席呵欠連連）。但整體而言，這確是一部兼具當代精神與傳統美感的傑作，足以激勵眾多在跨領域、跨文化、傳統現代化之路上摸索躓躓的創作者。

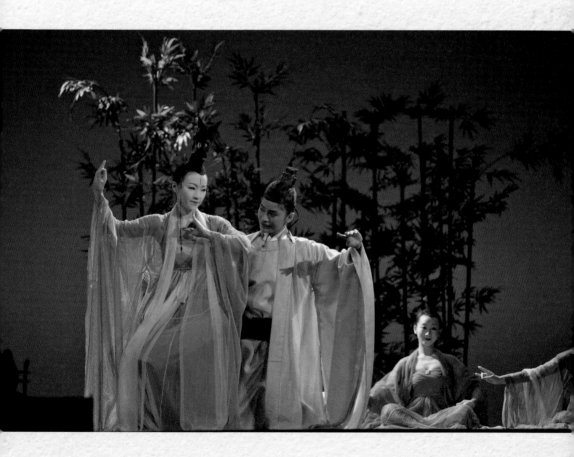

社會階級的深究與反思 《碧桃花開》

　　傳統戲曲在力求跟當代對話時，或者自形式解構入手、或者從西方文本嫁接，2012年唐美雲歌仔戲團的《碧桃花開》捨此不由，以新編的古典敘事，展開對人性暗面的探索、對階級意識的深究，甚至對死刑的反思，藉著多層次的人物，給新進演員豐富的角色經營空間，當代性已盡在其中。

　　《碧桃花開》採推理類型，卻翻轉了傳統公案劇的各種成規。情節敘述新任縣令秦鍾攜妻子美娘返鄉就職，開庭公審一樁摧花案件，秦鍾懷疑兇嫌便是多年前性侵美娘的罪犯，導致夫妻兩人互相猜疑，在幼兒落水時刻意不救，甚至情急誤殺了婢女。御使龐彬出手干涉，案情才水落石出，真兇原來是府內師爺文清，也是美娘和秦鍾自幼的玩伴。

　　三名主角分占權力結構的三個位置：龐彬看似包公般的青天御使，實際上是滿懷私心的權力代表。他關心的不是案情真相，而是能否將被誤為疑犯的故人之子平安救出。當目的達到，他就想用政治利益交換來息事寧人。而秦鍾自認為是耿介清官，一心不肯同流而仕途坎坷，卻因自視太高而不能忍受人格與婚姻的瑕疵，因嫉惡如仇而草率入人於罪。文清則出身卑微，家境困窘，乃將科舉不第

怪罪於父母無力送禮，將情場失意怪罪於女方愛慕虛榮，只能以暴力淫邪來發洩宿怨。

　　秦鍾是官場的邊緣人，全未顧及有比自己更邊緣的人，包括幼時的書僮文清，以及同科中舉卻遭劫毀家的馮生。他視個人清譽較一切為重，導致「清官殺人」的錯失。比起心理變態的文清與精神失常的馮生，其實他更變態、更失常，讓觀眾一度不得不轉而同情犯罪的文清。唐美雲自飾文清，在臨終前的大段獨白，道盡底層人物的悲辛，尤其該段可謂全劇最刻意求工的唱詞，更顯示文清的文采實不讓於那些高官。然而同情並未把文清塗改成一個無辜者，反而是讓觀眾看到底層人物因資源匱乏，而可能落入的負面思考與黑暗心理，進而把對個別角色的同情，移轉至對社會結構的質疑。

　　當御使出場，雖然讓案情大白，卻也彰顯了一個更重要的主題——官官相護的權力結構與沉痾難返的社會階級，其實正是逼出文清這種罪犯的主因。此一問題意識可謂當代感十足。文清之死固然像希臘悲劇的洗禮，但秦鍾的自願認罪與服刑，才升起一股理性清明的力量，成為真正救贖的可能。全劇對夫妻、親子、主僕、朋友、官民之間的關係，都有所質疑，與傳統戲曲的意識型態大相逕庭。因此，雖然情節不無率強之處（例如嬌兒落水時，婢女竟忽然消失，導演也未能在場面調度上加以補救），但命題與情節攪動了觀眾習以為常的價值認同，不得不在不安中反思，編劇李季紋當記一功。

　　雖然編導演群多屬年輕一輩，但有老練的編曲編腔扶襯，整齣戲的質感仍然相當整齊，撐得起這個微言大義的劇本。舞台以質

樸的剪紙風格營構桃林，以傾斜的台面加強流水的視覺效果，都是
成功的設計。但燈光不圖以角度變化暗示人性的變貌，流於花巧有
餘，較為可惜。

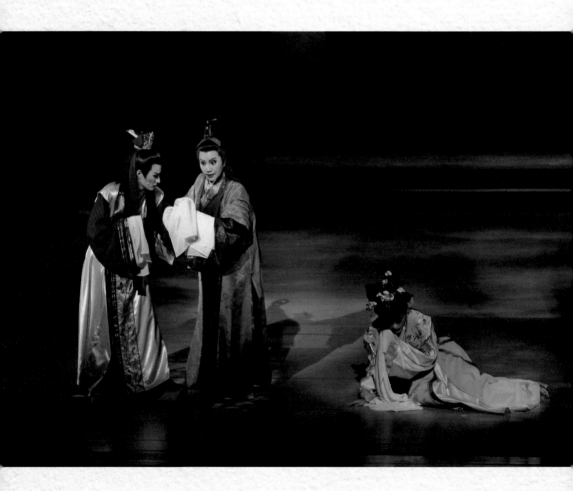

【唐美雲歌仔戲團 2】

未完成的解放
《狐公子綺譚》

　　1980年代初，伴隨本土文化風潮的興起，歌仔戲開始進入現代劇場大舞台，由國父紀念館而國家戲劇院，做精緻化的「文化場」演出。另一方面，也因由對本土文化雜糅性的深入思索，1990年代開始，現代劇場向俚俗的台灣庶民文化借火，其中自然少不了歌仔戲的江湖分身「胡撇仔戲」。像金枝演社那樣大玩台味現代感，當前許多急起直追的年輕歌仔戲團，也不遑多讓。今日之歌仔戲，猶如一個靈魂分成了堂吉訶德和他的僕從桑丘潘薩，一個是滿懷理想的騎士，一個是務實且逗趣的村夫。兩者看似判然相違，闖蕩江湖卻缺一不可。

　　創團15年的唐美雲歌仔戲團，便是「脫俗入雅」路線之最堅持者，不但年年新創劇目，講求舞台整體美感之營造，於唱腔身段做工亦從不馬虎。在過去幾年的宗教大戲，以及幾齣歷史悲劇之後，2014年的《狐公子綺譚》忽然反身向桑丘取經，可以視為「沾地氣」的可喜嘗試。「要在傳統戲曲的舞台，赤裸裸描寫情欲」，是這次開宗明義的任務。然而在這個百花齊放的時代，情欲論述透過歌仔戲，可以展現什麼？顛覆什麼？

　　就「情欲」這課題而言，整齣戲看下來，難免有隔靴搔癢之

感。既假借了狐群來把情欲具體化、人物化、神格化，但這狐群卻委實純情得不可思議。一開場要鋪陳狐公子錦上花（唐美雲飾）的風流自在，群舞獻媚半天，卻只見他對誰也不愛。這個被前世情絲牽繫的伏筆，把一個原可以是情欲代言人的主角弄得綁手綁腳，成了苦悶的閒公子。他夜訪道姑，也發乎談情、止於說愛，不知情欲在哪裡。

另兩個對照組，一個是官家閨女，愛上調皮的小狐奇；一個是員外夫人，發作了 3P 春夢。這春夢大概是全劇在表演上的高潮，曲風加快，花車燈都上台輪轉。然而一夢醒來，夫人仍留在不舉的老爺身邊；閨女和狐奇因人狐不能逾界，私奔到半路就分了手；而錦上花雖然花了好大工夫，讓道姑擺脫前一段情緣，卻又讓她墮入另一場無解的痴戀。所謂情欲云云，只是虛晃一招，沒有任何解放行動的實踐，每個人還是一樣落入單戀的痴情網羅，三人簡直可以合組一個「花痴聯盟」。傳統戲曲裡，許仙都可以跟白蛇生孩子了，這裡還在人狐必須天人永隔，真不知「赤裸」在哪裡？這麼保守的意識型態，辜負了一個可以給「多元成家」提供情理思辨的大好機會，也可惜了誕生這齣戲的這個時代。

或者由於整個故事的方向不明確，情節就算百轉（例如「媚珠」之真假辯證），仍難免陷入情境大同小異的反覆抒情。就算換再多套衣服、狐群再渾身解數充場面，敘事仍顯得拖沓不前。真正跨界出彩的，反而是王海玲飾演的狐仙姨。由於她從容大度的表演，讓不練轉的台語和漂亮的河南腔出入自如，讓她嗅得出人味、狐氣、甚至《倩女幽魂》千年樹妖的陰陽合體。

　　以唐美雲歌仔戲團的過往成就，這次整體的美感明顯並不協調。單以狐群的造型來看，有的寫實（如小狐）、有的寫意（如狐公子），有的則走超級華麗風（如狐仙姨）。而道姑一套套替換的打扮，則擺明告訴人家，她心很花，讓人物轉折全然失去懸宕感。唐美雲的表演，淹沒在臃腫的白色大袍中，看不到狐的身段；導演也沒有運用調度技巧，給狐仙們多一點飄忽的神祕感，反而落入平鋪直敘的舞台對戲中。

　　唐美雲在謝幕時諄諄聲明，「我們平常演的歌仔戲不是這樣的」，希望這個插曲不要嚇到觀眾。我卻以為正好相反，這個開了頭就半途而廢的解放，實在應該繼續深究下去。我不相信觀眾會對《狐公子綺譚》感到多麼意外，真正的意外還值得期待。

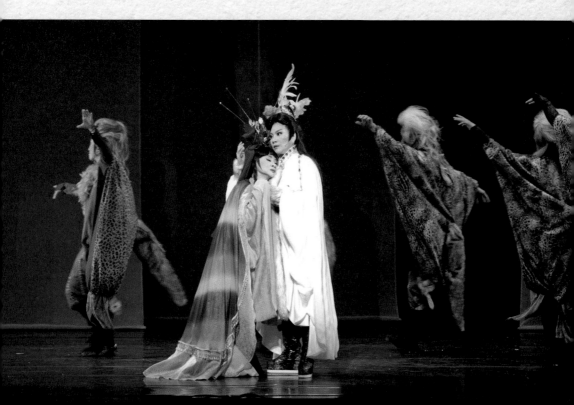

呼喊正義・追求真相
《波麗士灰闌記》

就在 2013 年 8 月 3 日這同一天晚上，公民 1985 行動聯盟發起的「萬人白 T 凱道送仲丘」活動，超過 25 萬人走上凱達格蘭大道，追討洪仲丘死亡真相。相隔幾條街外，在燠熱的夜空下，台北市警察局前的中山堂廣場，《波麗士灰闌記》首演用不同的形式，唱著不同的歌曲，卻訴求著同樣的命題：正義的實踐。

在傳統戲曲中，結局的沉冤必然得雪，主角不是認回髮妻，就是考上狀元，混亂與矛盾被排除，讓社會依照既有的秩序繼續滾動。然而時至今日，我們面對的是更大的問題：如果最大的惡，來自社會的既有機制，那麼戲劇將如何回應？

奇巧劇團不負台北藝術節開幕演出的重託，從形式到內容，都為這個時代做了最佳見證。打出「搖滾新戲曲」的招牌，糅歌仔戲、豫劇、流行樂於一爐，戲裡戲外兩條故事線古今並行交錯：一個是布萊希特筆下、戰亂流離的悲慘世界，一個是我們眼前天天上演的、推理奇情的戲劇人生。編導劉建幗較前行的歌仔戲改革者勝出之處，就是她不僅在戲劇表演上玩耍現代趣味、或是翻轉某些題材的詮釋觀點，更為戲劇注入具有現實感的現代意識，讓歌仔戲真正成為當代台灣最有代表性的劇種。

　　在去年台北藝術節，劉建幗為一心歌劇團編寫的《Mackie踹共沒？》當中，她就已初度改編布萊希特；或許是深受布氏「三溫暖」式戲劇處理的啟發，她大玩多線敘事和後設趣味，卻有點易放難收。《波麗士灰闌記》顯然更為得心應手——先把《高加索灰闌記》變成戲中戲，為劇種的融合、角色的輪串，找到合理藉口，也可重點式處理劇情，留下篇幅發展現實段落；同時，又用劇團命案的追查推演，讓菜鳥警察重演死去的「阿洪」事蹟。最後劇中的流氓法官斷案，把孩子判給真心呵護的養母，實踐了真正的公義；對照現實中，有權有勢的刑警隊長卻繼續作奸犯科、逍遙法外，而揭穿真相的菜鳥警察，卻躺在阿洪的死亡人形上，象徵正義已死，「真相」已成為另一個犧牲者。一方面大膽地讓結局沉入黑暗當中，《波麗士灰闌記》拒絕用大團圓消解問題，真是比布萊希特還布萊希特；另一方面，灰暗的劇情結尾搭配的卻是速度感十足的奔放音樂，鼓舞觀眾在劇終後起身行動，形式與內容的劇烈反差，高明地激盪出熱血沸騰的情感效應。

　　全劇在表演上火花四射。王海玲的唱腔仍然盪氣迴腸，不管是苦命女子攜小孩過橋的身段、或是扮演流氓法官的喜劇神情，都是全場最大亮點。她的兩個女兒，劉建華跩扈自滿的刑警隊長，和劉建幗耿直憨厚的菜鳥警察，渾身解數盡出，越到後段，越見精彩緊湊。其他甘草演員，也發揮得恰如其分。可惜劇戲出身的管罄，與這些瀟灑自在的演員比起來，顯得拘謹了。而眾人開場的歌舞略嫌混亂，彷彿還在暖身；某些段落結束得倉促，缺乏音樂幫襯，似乎都是新創作品不夠周延之處。然而整體而言，不同語言、不同曲風

在以現代樂器為主的樂團統合之下，顯得渾然天成，毫無扞格，簡直不可思議地令人激賞。

　　台北藝術節邀約奇巧劇團之時，洪案尚未發生。然而創作過程中對時代現況巧妙的吸納消化，援引社會上普遍蘊蓄的情感，讓《波麗士灰闌記》終於迸射出更大的力量，成為這個時代的深刻印記。

【奇巧劇團 2】

當代神佛的度假寓言
《我可能不會度化你》

　　由豫劇皇后王海玲的兩個女兒劉建幗、劉建華為主幹的「奇巧劇團」，取材與觀點更從不設限。2015年的這部新作竟挑戰宗教與世俗題材，在查理事件捲起千堆雪之際，自然令人好奇。

　　場景設在孤島沙丘，「Smith 佛陀」帶著侍者阿難，和「Yes 基督」同來度假，遇到一個渾身破爛的「苦哈哈」，對神明的不問蒼生，惱怒控訴。佛陀道出了苦哈哈前生為摩登伽女，與阿難有一段情緣，故而痴迷不捨，窮追至此。島上還有一個啤酒吧，老闆不時瀟灑地彈著吉他，引吭高歌。

　　身穿度假衣裝、頭戴遮陽帽、掛著太陽眼鏡的佛陀，先是開示阿難，繼而說服耶穌，最後又告誡苦哈哈，生活不要太過緊張拘泥，要懂得適時放鬆。這現代的、年輕的、自在的佛陀形象，顛覆了傳統佛祖的莊嚴法相，反而帶點濟公的玩世姿態。而渾身異國風情串飾，下巴蓄鬚的耶穌，也很有嬉皮味道。只是為何沒有穆罕默德先知？殊為可惜，也反映了伊斯蘭仍未進入當代台灣人的宗教文化視野當中。看似開放、實則孤絕的沙丘，宣示了天堂的逃避性格；中間一度場景轉為精神病院，酒吧老闆化身醫師，其他人都變

成病患。虛實交錯之中，讓人分不清神界與醫院，何者為真、何者為幻？或者也暗示所有信仰，不過只是精神的一種認知狀態，是瘋是傻、是愚是智，不同立場，自有不同詮釋。苦哈哈執意要求度化，也就像摩登伽女執迷愛情一般，誤信某種外在偶像，是生存的解藥。這齣戲似乎意在破除這番執迷，甚至透過精神病院的比喻，「神佛／病患／演員」的三位一體，把戲劇本身的度化效果，也一併解構掉了。

東西先知說法，都慣用寓言。只是很可惜的，這齣戲的情節薄弱，師徒與東西二聖的關係，趣味一再重複，缺乏開展性。好好敷演的，只有一則摩登伽女的故事而已，絕大多數時候，我們還在佛陀的「說法」中度過。法說得再多、現代詞彙再生動，也不出「放下」二字，很難持續推動劇情。苦哈哈身為塵世代表，原可有更多發揮餘地，不過編劇想要他「代表」的太多，一下是22K的新貧族，一下是驕縱的大老闆，角色定位不清，觀眾也不知如何認同。現實的煩惱搔不到癢處與痛處，度化就真的顯得像風涼話了。劉建華半途還要岔去演前世的摩登伽女，更少了苦哈哈的著墨篇幅。雖然劉建華首度在戲台上以女身出現，噱頭十足，但極可能得不償失。因為當她又要扮回苦哈哈時，摩登伽女不得不換耶穌扮演，讓角色形象更為混亂，也讓耶穌的角色功能更顯邊緣。

全劇的最大成就，仍在奇巧向來擅長的音樂的雜糅上。一種屬於當代的胡撇仔美學，撐起了這部《我可能不會度化你》。左右兩位全才文武場，加上兼擅吉他與鍵盤的酒吧老闆（也是本劇的音樂設計李常磊），還有佛陀（編導劉建幗）的烏克麗麗、苦哈哈（劉建華）

的吉他，台上台下一個個能彈能唱，營造了一種信手拈來、自由自在的輕音樂劇風情。不但豫劇、歌仔戲曲牌隨角色特性流暢交替，搖滾、嘻哈、民歌風格也穿梭無間，葷素不擋的話白與歌唱水乳交融，讓音樂與戲劇魚水相幫，連金剛經吟唱都能插上一腳，玩出戲劇效果，完全沒有不協調的困擾。許多名家跨刀的大製作仍不免跌撞的跨界難題，在奇巧身上竟舉重若輕得如同呼吸。

再怎麼任意，奇巧仍然緊緊抓住傳統戲曲的主軸：演員的魅力。劉建幗和劉建華兩姊妹，一個喜丑、一個苦生，一上台即鎮住全場。從春風借將的李佩穎演忠實可愛的阿難、從明華園借將的李郁真演瀟灑的耶穌，也都在生活化的動作中，成功塑造出角色特性。這四位唱作俱佳的反串演員，加上流轉自如的音樂，所帶來的正面能量，恐怕遠勝劇情經營的度化效果。

採用精簡的樂器配置，奇巧可謂深得小劇場精神，可惜在視覺上卻仍有以大量小的彆扭之處。實驗劇場的空間不大，又用布幕三邊圍起，把左右文武場隔開，讓中央的沙丘顯得巨大窒塞，演員也舉步維艱。台上還對稱懸吊兩塊大型字幕布簾，實在礙眼——事實上在實驗劇場，一塊字幕無論放在哪裡，前後排觀眾都能一目了然。某些場面調度手法也仍然停留在大劇場思維，比如在舞台暗處演員的動作停格，戲劇焦點轉向亮處的演員。但在小劇場，暗處的演員仍在觀眾視野之內，停格難免顯得尷尬。既然已經道貫古今，何必拘泥於一個現實的沙丘？奇巧在對白與音樂上示範了紀律嚴謹的自由，未來在視覺與調度上應可以再多花工夫琢磨。

激烈的美感實驗‧
動人的反暴力宣言
《鄭和1433》

　　《鄭和1433》是2010年開春以來台北劇場的頭等大事，也是兩廳院這兩年不乏爭議的「旗艦製作」的一個藝術高峰。

　　羅伯‧威爾森讓我們看到真正的大師風範——這位年近七十、創作等身的藝術家，仍在義無反顧地嘗試突破他自己及前人的表現手法，用最不可思議的劇場元素組合，表達對複雜人生的體認及感悟。而優劇場及唐美雲在表演上的變化幅度之大，葉錦添造型式服裝的搶眼盡致，也是前此萬難想見的。

　　鄭和題材可著墨的觀點多矣，然而劉若瑀的原創劇本和威爾森的剪裁，展現的不是歷史（說書人一開始就承認他不記得是哪一年），而是乖謬世事沉澱之後，冉冉浮升的省思與和解。在這一點上，鄭和的故事和今日世界產生了密切的關聯。劇中被鄭和屠殺的人民用今名「越南」而非古名「安南」，導演甚至在台上大規模展現越南人民的形象，直接呼應了美國之於越戰、或當代中國之於其他民族的霸凌。

　　事實上，沒有強權的反省和自責，不會有真正的和解。鄭和痛悔身為帝國暴力的施行者，對受害者禮敬的情節，於是深具啟發

性。劇中繼續展現鄭和自己及他身邊的人一生遭遇，也無不是帝國暴力的受害者。威爾森雖避談意識型態，但全劇的主題卻昭然若揭。

雖然故事繁複，劇中的語言卻極少，展現了「意象劇場」的超級能耐，讓畫面和音樂說了很多。所有旁白交由說書人和字幕，說書人的台詞還多半引用知名詩詞，從李白、李後主，到程硯秋、胡適宋澤萊，擺明是藉此喻彼，而非為鄭和量身打造，以勾勒出不同時空的共通情思。而這些詩詞又被說書人以爵士風唱出，徹底擺脫了古典詩詞表演的陳腔濫調。

對於這個題材，威爾森的安排可以說是千錯萬錯。他用爵士樂詮釋中國歷史、演唱古典詩詞，用插科打諢料理悲傷肅穆的情境，讓鼓的節奏、薩克斯風的旋律，還有情境電音突兀交錯，讓主角宛如傀儡娃娃、說書人卻靈活百變：從老人、小孩、卓別林式的丑角、盲人、到夜總會歌手，唐美雲與現場音樂家的即興更令人讚嘆不已。

像個玩性極高的小孩，威爾森一直在尋找如何打破慣例、創建新的遊戲規則。看他的劇場絕不無聊，因為所有元素的使用法則都從衝突出發，讓人心智感官毛孔全開，應接不暇。可以說這位導演雖處處犯錯，然而所有的錯處，卻負負得正（甚至負負負負而得正），激盪成整個令人震動的美感經驗。他擅長用極滑稽來表現極莊嚴，滑稽的動作表情之於悲愴的情景，猶如辣椒為一碗湯提味。有時他只用六個演員對打表現一場大戰，但是透過驚心動魄的鼓聲，卻仍然有千軍萬馬的氣勢。而當薩克斯風突然取代鼓聲，情境可以

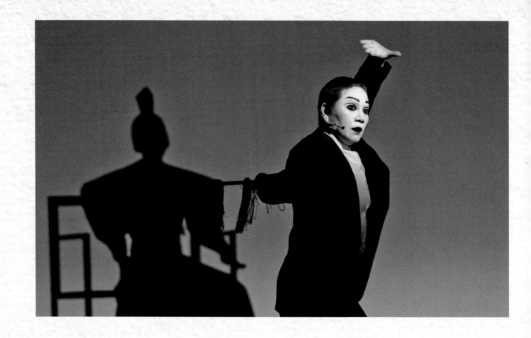

瞬間變得哀婉悲戚。說書人還往往以相反的情緒表達台詞，輔以吃吃竊笑或嘿嘿冷笑，反而激發觀眾內在的感動湧出與之對抗。用旁敲側擊而非煽動的方式引導觀眾的情緒，讓劇場雖冷猶熱，我覺得這簡直是布雷希特「疏離效果」的進階展示。

然而，在需要抒情之處，威爾森也絕不手軟。天幕上流動的光暈、雲霧中景物次第流逝的超現實夢境、透過百葉窗呈現的回憶……許多導演們嘔心瀝血始偶一得之的迷人畫面，在威爾森的劇場中卻俯拾即是，這些畫面在劇情的支撐下，相信會在我們的記憶中留很久很久。

我們可能永遠也不會這樣讀古典詩、演我們的歷史，但在威爾森異質的眼光及傾聽下，古今東西竟無分軒輊，可以並駕齊驅。《鄭和1433》也提醒了我們——國家劇院本來就應該持續上演這種開創視野的作品。

【兩廳院＋鈴木忠志】

一朵茶花·四味芬芳 ——小說、話劇、歌劇 到跨文化的茶花女

迂迴的小說：假語村言真事隱

1847年，小仲馬（Dumas, fils）寫作《茶花女》小說La dame aux Camélias時，用的是十九世紀慣用的「假語村言」手法，將他的親身經歷，偽託成道聽途說。小說中一方面開宗明義，強調是真人實事；另一方面，卻推出一個路人甲來當敘述者，這人只因參加一所豪華公寓中的家具珍玩拍賣會，買到一名男子題贈給死者瑪格麗特的小說《瑪儂·雷斯考》。比起書中同樣「墮落」的瑪儂死在情人懷裡，瑪格麗特孤獨地病歿於豪宅，似乎更為令人憐惜。

三、四天後，一名青年——當初贈書的原主亞蒙竟然到訪，要求將書買回。敘述者慷慨地將書回贈，並和他一同參加了瑪格麗特的遷葬式。小仲馬讓這兩人（也讓讀者）親眼看到這位佳人只剩枯骨的臉龐，唏噓不已之後，才製造機會，讓亞蒙將他們的故事和盤托出。小說終於轉為亞蒙的主觀敘述——這段迂迴的「前言」，已經用去中譯文將近三萬字的篇幅了！

亞蒙講述了他和瑪格麗特相識、相戀、最後遭到背叛的經過。但是，還需要補上瑪格麗特的觀點，故事才算完整。於是，小說最

後攤開的，是瑪格麗特的日記，透過這第三位敘述者，讀者才跟小說的原敘述者一起，明白了全部真相。

這種曲折的敘事法，增加了閱讀的懸宕感。倘若在今天，這部小說要改編上演，大可採取日片《告白》的多聲道敘述。然而十九世紀的劇場風尚，當然不可能這麼做。小說暢銷之後，小仲馬自行改編的劇場版，就完全捨棄小說的敘事法，直接切入瑪格麗特的浮華生活。

留白的話劇：此時無聲勝有聲

劇分五幕，一二幕都在瑪格麗特家中，描寫兩人的相遇與相戀。第三幕轉移到他們鄉間的愛巢，第四幕回返巴黎，瑪格麗特朋友家中的宴會，第五幕則是瑪格麗特養病的臥房。今日大家熟悉的《茶花女》場景，在這個劇場版中已鮮明浮現。1853年由皮亞維（Francesco Maria Piave）撰寫劇本的威爾第歌劇《茶花女》La Traviata，只是把小仲馬的第二幕省略，前後則一概依樣葫蘆。

然而話劇和歌劇畢竟是全然不同的媒材，小仲馬和威爾第的處理手法也大相逕庭。以第一幕為例。一開場，小仲馬採取的是標準的「淡入」法──從希臘悲劇、莎士比亞到後來的易卜生、契訶夫，都慣用此計──那就是讓主角的僕人和訪客閒談來交代背景。待瑪格麗特千呼萬喚始出來，我們對她已相當熟悉了。

瑪格麗特一回家，社交生活立刻啟動，追求者、姊妹淘熙來攘往。等男主角亞蒙被朋友介紹出場，戲已經開演15分鐘了。然而當

介紹者不無調侃地說出：「他是全巴黎最愛慕您的一個人。」瑪格麗特的回答卻滿不在乎：「那麼你去吩咐他們再加兩副刀叉；因為我相信這種愛情是不會妨礙這位先生吃宵夜的。」然後就擺酒吃飯。

　　從坐上桌，一直到整頓飯吃完，亞蒙沒有機會跟他的心上人說上半句話，只有被人消遣的份。女主人的男性朋友加斯東說：「替亞蒙斟些酒；他悶悶不樂的，就像一曲令人傷感的飲酒歌。」接下來，加斯東便被要求唱出一位詩人——瑪格麗特的另一位追求者——創作的〈飲酒歌〉，亞蒙只能在旁邊聽，完全插不上嘴。有理由相信，雖然是小說家出身，但在劇場初試啼聲的小仲馬卻深諳戲劇效果，並不認為語言是劇場的主宰，在他不尋常的安排之下，一句台詞都沒有的亞蒙，反而成為這整場戲的注目焦點。

歌劇的威力：聲音背後的聲音

　　同樣的場景到了威爾第手中，全盤翻轉。哀婉的序曲一結束，立刻是快版舞曲，展開茶花女（現在改名叫薇奧列塔）家的盛大宴會，兩路賓客迅速登場，薇奧列塔周旋在眾人之間，春風得意。不到兩分鐘，男主角（現在叫阿弗瑞多）就被介紹進場，又三分鐘不到，〈飲酒歌〉就由他開唱了，而且一輪之後，薇奧列塔加入對唱。在兩人真正有機會談情說愛之前，這首勸人及時行樂的歌，儼然已成為他倆的情歌對唱。

　　威爾第深悉歌劇的邏輯：聲音才是王道。任何人都必須以聲音尋得觀眾的認同。男主角在一邊閒置，卻由配角的歌聲主導大局，

斷無此理。所以飲酒歌換人演唱，男主角才能在舞台上，取得與女主人並駕齊驅的位置。（就這點而言，莫札特可能更大膽。他在《後宮誘逃》中，竟讓一位只說不演的帕夏主導大局。）

然而威爾第的功力，不只是強調了聲音的作用，而是他擅長運用弦外之音，以音樂拓展劇情的深度。第一幕結尾，當男主角領了定情物茶花離去之後，小仲馬的話劇版，是讓瑪格麗特重新加入開心的舞會。威爾第卻讓東方既白，眾人一擁而上，向女主人道別。在重奏開場華麗的舞曲聲中，賓客的告別歌聲卻越唱越急，像在跟音樂賽跑，又彼此重疊、營造出飽含威脅的陰雲，和感謝主人招待的語意背道而馳。觀眾有如透過女主角的耳朵，聽到了弦外之音——彷彿整個社會在對她的新戀情施加恫嚇，又像是時光逼人、生命短促的提醒。

語言和音樂的對位關係，是威爾第歌劇最耐人尋味之處。到了最後一幕，茶花女臥病之時，小仲馬讓瑪格麗特一度走到窗邊外望，說道：「別人的家裡是多麼快樂啊！唷！這個漂亮的孩子，手裡捧著玩具，邊笑邊跳，我真想親親這個孩子。」到了威爾第手中，窗外走過的，卻成了嘉年華遊行，歡唱著抬公牛去獻祭。與窗內的病榻，既形成歡樂與孤寂的對比，獻祭的牛又宛如茶花女自我犧牲，成全他人的隱喻。再者，這段音樂寫得鬼氣森森，更像是來自地獄的索命隊伍。這種天外飛來的詭異情境，一再打斷全劇綿延的抒情主調，有如窗縫滲進命運殘酷冷冽的氣息。在二幕二景，薇奧列塔重返巴黎的舞會中，插入一首吉普賽女郎的算命歌，也有異曲同工之妙。

鈴木忠志版本：拼貼與對比的藝術

鈴木忠志對《茶花女》情有獨鍾，前作《大鼻子情聖》就用威爾第的歌劇為配樂主軸，頻頻對比茶花女與西哈諾這兩位為愛犧牲的人物。

2011年台灣國際藝術節由兩廳院旗艦製作鈴木忠志的《茶花女》揭開序幕，他直接改編《茶花女》，與前兩種改編版的最大差異有三。

其一是，他跳過歌劇與話劇版的第一幕，直接取材小仲馬話劇的第二幕——亞蒙與瑪格麗特相戀後的情景，兩人萌生避居鄉間的計畫，以及瑪格麗特向舊情人籌款，卻引生亞蒙旺盛的妒意。經過一番醋海生波，兩人更驗證了彼此的愛情。這一幕在威爾第的版本全被捨棄，卻在鈴木忠志的版本裡取代了兩人相識的第一幕，是更為單刀直入的觀點。

另一大差異，則是全劇以亞蒙的寫作貫穿。他彷彿在病房中回憶前塵，以書寫來抒解愧疚，直接指涉作者的自傳體，以後設意味，打破了小仲馬的敘事偽託。

第三項差異，則是他置換了眾人耳熟能詳的歌劇音樂。可見鈴木忠志的劇場理念在於拼貼與對比——他寧可將這些音樂用在《大鼻子情聖》當中，反而在真正執導《茶花女》時，採用台灣與日本的時代流行曲。這種手法強調了東、西文化的異與同。既可以表現不同時空女性的共通困境，更可以從這則故事延伸出更多歷史與政治的聯想。不過，台灣歌曲本身的複雜社會背景，恐怕是一名日本導演很難透徹體會的。演出時會對台灣觀眾產生多少副作用，可能是

這個製作最大的挑戰。

茶花女K歌大賽

　　鈴木版的《茶花女》引來表演藝術界少見的戰火。音樂界楊忠衡有人以「最難看、最難聽、最沒有營養的『流行音樂新歌劇』」來形容，劇場界則以「鈴木風格」來做回應。這兩個觀點都大有可以細究之處。

　　鈴木忠志以獨創的表演訓練，在現代劇壇占有重要地位，但他的導演作品，並不以觀點的辯證見長，而往往僅從單一觀點出發，著力於美感經營。演員重心壓低的移動，以及凝定力吼的「鈴木方法」，能不能在每部作品裡發揮積極效應，是另一個問題。

　　在改編上，鈴木對《茶花女》只增益一個男主角在瘋人院書寫回憶的框架，情節則片段呈現，預設了觀眾對這故事的熟悉度。敘事跳躍度大，時顯得轉折突兀。在場面調度上，由於省略了男女主角相遇場景，以及戲劇與歌劇版本都有的〈飲酒歌〉，於是仍然安插了一首群眾合唱的〈跟往事乾杯〉，造成賓客雲集的效果。

　　但是這些枝節的更動，並未提供什麼新觀點。造成愛情悲劇的階級差異，是原故事即已昭然若揭的。男主角的書寫，和《大鼻子情聖》的手法如出一轍。鈴木在香港藝術節演出的《羅密歐與茱麗葉》，也曾以瘋人院為背景，所有劇中人都是院友，明示「全世界都是瘋子」的主題，但《茶花女》點到為止，並未深論。部分角色以兩人分飾現實與幻影，也嫌瑣碎蛇足。

　　改編欠缺新意，《茶花女》便只能看視覺創意。單調的走位，自有其凝練的美感。但女主角死後在大雪紛飛中離去的優美畫面，竟和《大鼻子情聖》的結尾如出一轍，多少顯露導演變不出新把戲的疲態。

　　我以為，《茶花女》引起爭議的歌曲選用，卻是讓整部戲起死回生的關鍵，也最能引發遐思。當瑪格麗特在決定犧牲愛情、重回巴黎歡場之時，唱的是〈最後一夜〉。分明原曲的意義相反，原是歡場的告別詞，現在卻成為愛情的告別詞，格外反諷與傷感。又如亞蒙父親在說服瑪格麗特之後，高歌〈愛拚才會贏〉，這首經常在政治場合、或杯觥交錯之際出現的歌曲，此時更凸顯出父親一角的主流沙文價值。

　　觀賞《茶花女》的最大樂趣，於是更像置身 K 歌大賽。在 KTV 裡，同一首歌，可以澆不同的塊壘。每個人都把自己的心事，套進熟悉的歌曲中。用不同來源的流行歌搬演《茶花女》，雖與背景設定扞格不入（劇中人名還是法國人），卻仍可在矛盾中，讓歌與劇彼此激盪出新意。與其說是疏離效果，不如說是後現代拼貼美學，在當代劇場原已見怪不怪。

　　問題是，這些歌原為麥克風演唱而作，現在卻要求演員以本嗓演唱，甚至因為「鈴木方法」的剛猛發聲，而抹消了歌曲的細緻層次。習慣蔡琴與江蕙的婉轉歌喉，聽到這些歌被吼叫出來，難免造成不適與反感。而當女主角力行鈴木演唱法時，男主角的技巧卻相當李宗盛式的瀟灑率性，風格的歧異，更造成觀眾無所適從。所以，《茶花女》雖然一掃國內演出麥克風氾濫的積弊，卻未能贏得觀

眾衷心讚佩，殊為可惜。

　　兩廳院「旗艦計畫」邀請名牌與台灣合作，帶給國內藝術工作者不同視野，用心良苦。實驗結果有得有失，也是常情。只是，名牌的風格常自我因襲，不如選擇創意勃發的中生代；推動合作，更需要對國際藝壇的長期參與和敏銳判斷，而這需要專職團隊的積極謀畫。兩廳院放煙火式的旗艦，或文建會以拮据的條件送團隊去亞維儂，都有德不卒的遺憾。

後記
劇場———在場的藝術

　　和文學、電影、音樂、視覺藝術不同，劇場是純粹「在場」的藝術。因為它無法留存、無法反覆回顧，「作品」留不下來，能留下的只是「殘骸」：文本、劇照、錄影、報導、評論。即使是錄影，也因現場空間感無法再現，以及鏡頭語言的侷限，對於演出的感受，不得不有所扭曲——至少，會讓觀賞者抱持不同於現場的美學評斷標準。在這種情況下，在場者的「證詞」便顯得難能可貴。評論，每一篇「在場」的評論，則傳遞的不僅是作品，更是那個當下的氛圍。當然，世上沒有完全客觀的紀錄或評論，評論者再耳聽八方，也不過是紛歧的芸芸觀眾之一，他的意見不見得真有代表性。只不過，他樂於將自己的感覺分析出來，讓讀者明白他為什麼全神投入、或坐立難安。評論真正考驗的，其實是評論者的眼界和敏感度，而不是被評論的演出。

　　這也是一部微觀的劇場史。劇場史難寫，正由於我們談論的，全屬已經消逝的事物。沒有人能看遍所有演出，因而所有概括性的努力，難免掛一漏萬，只關注出類拔萃之作，卻通常對「壯烈的失敗」不屑一顧；畫出了美麗的星座，卻無可避免漏失了星座線之間、之外的那些星星。事實上，後者可能更能展現一個時代美學風格的常態。而，這正是劇評可以措手之處。

這是我第三本演出評論的選集，以21世紀的台灣劇場為核心，兼及曾來台演出的代表性華文劇場。這些評論多半發表在《PAR表演藝術雜誌》、《聯合報》以及2011年創立的網路平台「表演藝術評論台」。雖未能每看必錄，但每一動筆，皆係有感於該場演出的獨特優點，值得為記傳揚，或是其缺失並非個別的偶然的失手，而是某種共通性的現象，值得討論借鑑。經由整理，希望這些述評略能展現新世紀以來台灣劇場的錯綜脈絡。成書時除了增補一些背景資料，內文儘量不添加後見之明的改動，希望留存的，就是那種無可取代的「在場」感。讓那些不可能寫進任何劇場史的細節，在這裡被斤斤計較地品味或挑剔。其中對劇場文化生態的觀察，若干也曾引起引起大大小小的風波，如《夢想家》的評論、對「劇場不是文創產業」的批評，以及從來沒有兌現過的「表演藝術資料館」的呼籲等等。有的文章已面世多年，如今讀來竟仍然毫不過時，這就要佩服我們政府的文化政策雖然年年有新點子，思維卻往往一成不變。雖說劇場本來就是一種「過時」的藝術，包括它朝生暮死的本質。然而，我更希望這些對文化生態的批評能夠早日過時，讓台灣劇場的未來能夠真的進入新世紀。

2015.6.4

圖 片 出 處

P124　《在天台上冥想的蜘蛛》劇照。劉人豪攝影。莫比斯圓環創作公社提供。

P127　《土地計畫首部曲－還魂記》劇照。陳長志攝影。三缺一劇團提供。

P128　《土地計畫首部曲－蚵仔夜行軍》劇照。陳長志攝影。三缺一劇團提供。

P132　《玫瑰色的國》劇照。彭靖文攝影。讀演劇人提供。

P135　《玫瑰色的國》劇照。陳孟凱攝影。讀演劇人提供。

P137　《ㄞ國party》劇照。黃煲哲攝影。阮劇團提供。

P139　《神鵰瞎侶》劇照。劉人豪攝影。果陀劇場授權提供。

P140-141　《神鵰瞎侶》劇照。劉人豪攝影。果陀劇場授權提供。

P145　《開心鬼》劇照。綠光劇團提供。

P147　《懶惰》劇照。陳冠宇攝影。高俊耀提供。

P148-149　《懶惰》劇照。陳冠宇攝影。高俊耀提供。

P151　《死亡紀事》劇照。陳藝堂攝影。高俊耀提供。

P152　《死亡紀事》劇照。陳藝堂攝影。高俊耀提供。

P212(上圖)	《高砂館》劇照。台灣大學戲劇系提供。
P212(下圖)	《高砂館》劇照。台灣大學戲劇系提供。
P225	小應《九歌3x3》。林政億攝影。黑眼睛跨劇團提供。
P234	《誰殺了大象》劇照。馮程程提供。
P236	《誰殺了大象》劇照。馮程程提供。
P239	《長大的那一天》劇照。林勝發攝影。飛人集社提供。
P240	《長大的那一天》劇照。林勝發攝影。飛人集社提供。
P242	《深夜裡我們正要醒來》劇照。唐健哲攝影。再拒劇團提供。
P243	《深夜裡我們正要醒來》劇照。唐健哲攝影。再拒劇團提供。
P245(上圖)	《小丑與天使》劇照。魅登峰劇團提供。
P245(下圖)	《小丑與天使》劇照。魅登峰劇團提供。
P248	《沃伊采克》劇照。許斌攝影。身體氣象館提供。
P249	《沃伊采克》劇照。許斌攝影。身體氣象館提供。
P253	《愛情剖面》劇照。國家兩廳院國家表演藝術中心提供。

P290	《Bushiban－班主任：女性主義真好學》劇照。 再現劇團提供。
P292	《當我們走在一起》劇照。原型樂園提供。
P294	《當我們走在一起》劇照。原型樂園提供。
P299	《漢字寓言》合照。動見体提供。
P332-333	《洛神賦》劇照。劉振祥攝影。漢唐樂府提供。
P350	《鄭和1433》劇照。國家兩廳院國家表演藝術中心提供。
P335	《洛神賦》劇照。劉振祥攝影。漢唐樂府提供。
P338	《碧桃花開》劇照。唐美雲歌仔戲團提供。
P341	《狐公子綺譚》劇照。唐美雲歌仔戲團提供。
P335	《洛神賦》劇照。劉振祥攝影。漢唐樂府提供。
P338	《碧桃花開》劇照。唐美雲歌仔戲團提供。
P341	《狐公子綺譚》劇照。唐美雲歌仔戲團提供。

新世紀台灣劇場

作　　者	鴻鴻(閻鴻亞)
總 編 輯	王翠華
主　　編	陳姿穎
責任編輯	邱紫綾
美術設計	吳雅惠
封面設計	吳雅惠
出 版 者	五南圖書出版股份有限公司
地　　址	106 台北市大安區和平東路二段339號4樓
電　　話	(02) 2705-5066
傳　　真	(02) 2706-6100
網　　址	http://www.wunan.com.tw
電子郵件	wunan@wunan.com.tw
劃撥帳號	01303853
戶　　名	五南圖書出版股份有限公司
版　　刷	2016年4月 二版一刷
定　　價	480元

國家圖書館出版品預行編目(CIP)資料

新世紀臺灣劇場 / 閻鴻亞著. -- 二版.
-- 臺北市 : 五南, 2016.04
　面；　公分
ISBN 978-957-11-8531-6 (平裝)

1. 劇場藝術 2. 劇團 3. 臺灣

981.933　　　　　105002516